韓國的
花卉翎毛畫

張志誠

일러두기

• 인명·지명·단체명을 비롯한 고유명사의 외국어 표기는 국립국어원 외래어표기법을 참고해 표기했다.
• 인물명의 한자와 생몰연도는 처음 나올 때만 병기했으나 필요한 경우에는 다시 한 번 병기했다.
• 화집과 단행본은 『 』, 작품은 〈 〉, 연작과 병풍은 《 》로 묶었다.
• 본문에서 작가가 확실하지 않지만 해당 인물이 그렸다고 전해지는 전칭작은 '전 인물명 〈작품명〉'으로 표기했다.
• 그림 화법에서 견본은 비단 바탕, 지본은 종이 바탕, 저본은 모시 바탕에 그린 그림을 의미한다.
• 본문 그림 가운데 모사작은 모두 한국화가 한은경이 그린 것이다.

**한국의 화훼영모화**
韓國的花卉翎毛畫

2020년 2월 13일 초판 인쇄 ○ 2020년 2월 27일 초판 발행 ○ **지은이** 장지성 ○ **펴낸이** 김옥철
**주간** 문지숙 ○ **편집** 서하나 정일웅 ○ **디자인** 노성일 ○ **커뮤니케이션** 이지은 ○ **영업관리** 한창숙
**인쇄·제책** 스크린그래픽 ○ **펴낸곳** 안그라픽스 우 10881 경기도 파주시 회동길 125-15
**전화** 031.955.7766(편집) ○ 031.955.7755(고객서비스) ○ **팩스** 031.955.7744
**이메일** agdesign@ag.co.kr ○ **웹사이트** www.agbook.co.kr ○ **등록번호** 제2-236(1975.7.7)

이 책의 국립중앙도서관 출판예정도서목록(CIP)은 서지정보유통지원시스템 웹사이트(seoji.nl.go.kr)와
국가자료공동목록시스템(www.nl.go.kr/kolisnet)에서 이용하실 수 있습니다.
CIP제어번호: CIP2020003082

ISBN 978.89.7059.027.1 (93600)

장지성 지음

한국의
화훼영모화

안그라픽스

# 우리의 삶과 미적 정서가 녹아 있는 화훼영모화

화훼영모화花卉翎毛畵란 쉽게 이야기해서 동물과 식물을 그린 그림을 말한다. 꽃나무 위에서 지저귀는 한 쌍의 새나 정원 한편에서 졸고 있는 고양이처럼, 주로 동식물의 시정詩情 어린 모습을 그린 그림이다. 동아시아 사람들은 이런 화훼영모화를 유난히 좋아해 오래전부터 그려왔으며, 내용과 형식에서 발전을 거듭하면서 하나의 전통을 이루었다.

　어느 미술사학자는 화훼영모화가 동아시아 지역에서 유난히 발달한 배경을 사계절이 분명한 자연환경과 오랜 농업 문명의 역사에서 찾는다. 오로지 하늘만 의지하여 농작물을 심고 가꾸며 거두어야 하는 사람들에게 자연의 변화를 알려주는 동식물은 생존과 번영을 위한 중요한 존재였으므로 일찍이 초기 농경사회부터 제례의식이나 주술적인 필요에 따라 동식물을 그렸다는 것이다. 그리고 이는 점차 예술 문화가 발전하면서 그 효용성에서 벗어나 작가의 뜻과 시정을 담아내는 전통 회화의 한 화목畵目으로 성장했다고 말한다.

　이는 우리나라 화훼영모화의 발전 양상을 보아도 충분히 확인할 수 있다. 동식물의 모습은 삼국시대 이전부터 입체나 평면 위에 표현되었고 시대의 흐름에 따라 감상을 위한 작품으로 발전하면서 다양한 소재로 확장되었다. 서민들의 벽장에 붙어 있던 서툰 솜씨의 '모란도牡丹圖', 사대부가 여가 시간에 잠시 붓을 들어 그린 간결한 필치의 '숙조도宿鳥圖', 궁궐의 내실을 화려하게 장식한 '사계화조병풍四季花鳥屛風' 등에는 모두 우리 민족의 삶과 미적 정서가 녹아 있다.

　이에 필자는 오랜 세월 우리와 함께해온 화훼영모화를 시대별로

선별해 잘 엮는다면 우리 민족의 미의식과 미술사를 새롭게 조망할 창구가 되리라 생각했다. 특히 화훼영모화의 표현 양식은 화원들의 원체화풍과 사대부들의 문인화풍으로 나눌 수 있는데, 주제나 내용뿐 아니라 형식적인 측면까지 깊이 있게 살펴보면 꽤 흥미로운 이야깃거리가 되리라 판단했다.

　　사실 필자는 미술사를 공부한 학자가 아니라 그림을 전공한 화가이다. 그림 공부는 미술대학에서 동양화를 전공하면서 시작했고, 졸업 후에 간송미술관을 출입하면서 미술사학자 가헌嘉軒 최완수崔完秀 선생에게서 화론을 배우고 전통 회화를 보는 안목을 키울 수 있었다. 그때 틈틈이 고화古畫를 임모臨摹[1]하면서 화법을 익혔고, 전통 회화에 대해 더 알고 싶은 욕심이 생기면서 미술사를 공부하기 시작했다. 이리저리 글을 찾아 읽다 보니 눈이 트이는 것도 있었으나, 어떤 글들은 화가로서 납득이 잘 안 되는 것도 있었다. 특히 관련 문헌이나 개인적인 느낌만을 중심으로 작품을 설명한 글을 읽다 보면, 실기 전공자로서 여러 의문점이 생겨났다. 이는 필자로 하여금 작품의 분석에 좀 더 집중하게 했고 미술사 논문이나 책을 찾아보게 했으며 결국 이것이 글로 정리되면서 이 책 『한국의 화훼영모화』를 집필하기에 이르렀다.

　　이런 점에서 이 책은 일반적인 미술사 서적과 다른 지점이 있을 것이다. 전통 회화 실기를 공부한 사람이 한국 미술사를 배우며 얻은 생각들을 화훼영모화를 중심으로 엮은 책이기 때문이다.

　　이 책 『한국의 화훼영모화』는 한국 미술사 전체의 흐름 안에서 화

1
임모란 모범이 될 만한 고화를 모사하는 것을 말한다. 정확히 말하면 '임臨'은 보고 베끼는 것이고, '모摹'는 원화 위에 종이나 비단을 놓고 베끼는 것이다. 옛부터 임모는 전통을 익히는 중요한 학습법으로 여겨졌다.

훼영모화를 중심으로 살펴보기 위해 시대를 나눈 뒤 각 시대를 대표할 화훼영모화를 선정하여 내용과 형식을 자세하게 분석하는 방식을 취했다. 작품 선정은 오로지 필자의 주관에 따라 이루어졌으나, 각 시대의 사회문화적 배경과 화단의 경향을 고려하여 시대성이 분명한 것들 위주로 선택했다. 그래서 일반적으로 미술사에서 잘 다루지 않는 작품이라도 그 의의가 크다고 생각되면 집중적으로 살펴보았고, 또 시대의 대표작이라고 인정되는 작품은 기존의 해석에서 나아가 실기 전공자의 입장에서 분석을 더하고자 했다.

특히 작품이 거의 남아 있지 않은 고려시대 이전은 그 시대의 공예품이나 종교 도상圖像 그리고 관련 문헌을 통해 당시 화훼영모화의 모습을 찾아보려고 했다. 또 기존의 한국 미술사에서 거의 다루지 않는 현대 화훼영모화도 주요 작가를 선정하고 작품을 분석해 그 의의를 살펴보았다. 이는 우리 화훼영모화의 전통이 과거에서부터 이어져 현재까지 이어지고 있음을 확인하는 의미 있는 작업이었다.

그러나 수년에 걸친 자료 수집과 집필 과정을 마친 뒤 최종 원고를 훑어보니 여전히 아쉬운 점이 많다. 기본적으로 고화를 임모하면서 전통을 공부했기에 작품을 분석하는 데는 어느 정도 자신 있다고 생각했지만, 역시 문헌을 찾고 학술적으로 논증하는 일이나 글로 풀어내는 능력은 아무래도 역량이 부족했다. 또한 시간과 능력의 한계로 검토하지 못한 작품과 자료도 여전히 많이 남아 있다. 나중에 기회가 된다면 이 책의 미진할 부분을 다시 돌아볼 시간이 생기길 소망한다.

끝으로 이 책을 출간하는 데 도움을 준 모든 분께 깊은 감사를 드린다. 특히 흔쾌히 도판 사용을 허락해준 여러 미술관 관계자와 작가에게 감사를 드린다. 그리고 남아 있는 작품이 극히 적은 고려시대 이전의 화훼영모화의 규모를 살펴보고 상상할 수 있도록 재현작과 모사작을 제작해준 한국화가 한은경 선생의 노력에 감사를 드린다. 그리고 부족한 글을 훌륭한 책으로 만들어준 안그라픽스에게도 감사의 마음을 전한다. 이 모든 분 덕분에 『한국의 화훼영모화』를 완성할 수 있었다.

중평마을 장한재藏閑齋에서
장지성

# 차례

화훼영모화 읽기

15   화훼영모화의 의미     화조 / 초충 / 영모 / 어해
                                       화훼 / 축수 / 소과 / 사군자
20   화훼영모화의 형식     공필화와 사의화
                                       원체화풍과 문인화풍
                                       수묵화와 채색화
                                       비단과 종이
                                       표현 기법 / 구도
32   화훼영모화의 내용     시정의 표출
                                       소망에 대한 우의
                                       수신의 도구

一 고려시대까지

| 45 | 통일신라시대 이전 | 고대 화훼영모화의 흔적 |
| | | 삼국시대 화훼영모화의 흔적 |
| | | 통일신라시대 |
| 61 | 고려시대 | 불화에서 보이는 화훼영모화 |
| | | 청자에서 보이는 화훼영모화 |

二 조선시대 초기

| 83 | 조선시대 초기의 흐름 | 조선시대 초기의 화단 |
| | | 원체화풍의 전개 |
| | | 문인화풍의 전개 |
| 95 | 신잠 | 전 신잠 화조도 4폭 |
| 101 | 안귀생 | 전 안귀생 화조도 |
| 107 | 김정 | 이조화명도 |
| 111 | 이암 | 화조구자 / 가응도 |
| 120 | 사임당 신씨 | 초충도 8폭 / 포도 / 백로도 |
| 140 | 15-16세기 청화백자 | 매죽무늬항아리와 매조죽무늬항아리 |

三 조선시대 중기

151 조선시대 중기의 흐름     조선시대 중기의 화단
                                 16-17세기 화훼영모화의 흐름
                                 명대 원체화풍과 화보의 영향
163 신세림과 김시     신세림의 죽금도 / 김시의 매조문향
169 이경윤     월반노안도 / 화하소구
174 이영윤     전 이영윤 유상춘구도 / 전 이영윤 화조도 8폭
188 김식     화조화첩과 소지영모 2폭
194 이징     화조와 하지원앙 / 산수영모첩
206 조속     노수서작과 고매서작
                         노수서작과 임량 화풍
                         조속 화풍의 소지영모 화조화
224 조지운     매상숙조 / 전 조지운 송학도와 추순탁속

四 조선시대 후기

235 조선시대 후기의 흐름     조선시대 후기의 화단 / 사실성의 회복
                                 시적 서정의 표현 / 감각적 사의화풍의 전개
253 윤두서     말 그림 / 소과도
261 정선     화훼영모초충도 8폭
272 심사정     심사정의 화풍과 중국 화보
                         심사정의 문인화풍 화훼영모화
284 강세황     난죽도 / 표암첩의 화훼영모화
294 최북     최북을 닮은 영모 / 배추와 붉은 무
304 변상벽     고양이 그림 / 닭과 병아리 그림
313 김홍도     산수풍경과 만난 화훼영모화
                         정묘한 채색공필 화훼영모화

五　조선시대 말기

331　조선시대 말기의 흐름　조선시대 말기의 화단
　　　　　　　　　　　　　남종문인화의 성행과 청대 화풍의 유입
339　김정희와 제자들　　　김정희의 묵란도 / 김수철의 화훼도
　　　　　　　　　　　　　조희룡의 매화도 / 허련의 묵모란도
354　신명연과 남계우　　　신명연의 채색공필 화훼영모화
　　　　　　　　　　　　　남계우의 나비 그림
363　장승업과 제자들　　　장승업 / 안중식과 조석진
374　민화 속 화훼영모화　　십장생도 병풍과 화조도

六　현대 미술과 화훼영모화

387　현대 미술로
　　　이어지는
　　　화훼영모화　　　　　현대 화훼영모화의 시대적 배경
　　　　　　　　　　　　　현대 사의화풍 화훼영모화
　　　　　　　　　　　　　현대 공필화풍 화훼영모화
　　　　　　　　　　　　　새로운 시도, 융합
　　　　　　　　　　　　　현대 화훼영모화의 전망

# 화훼영모화 읽기

이 장은 화훼영모화의 기본 개념과 관련 미술사 용어를
미리 살펴봄으로써 본문을 이해하는 데 도움이 되도록 했다.
만약 전통 회화에 대한 이해가 어느 정도 있는 독자라면
2장「고려시대까지」부터 읽어도 큰 무리가 없을 것이다.

꽃들 가운데 모란이나 작약,

새들 가운데 봉황, 공작새에 이르러서는

반드시 부귀를 의미해야 하며,

소나무, 대나무, 매화, 국화와

갈매기, 해오라기, 기러기, 오리에 이르러서는

그윽하고 한가로움이 보여야 한다.

『선화화보宣和畵譜』 화조서문 중에서

# 화훼영모화의 의미

전통 회화에는 동물과 식물 그림을 이르는 다양한 용어가 있다. 그런데 같은 그림도 어느 책에서는 화훼영모화花卉翎毛畵로, 어느 책에서는 화조화花鳥畵로 표현한다. 이러한 용어 사용의 혼란을 피하기 위해 먼저 이 책에서 사용한 '화훼영모화'를 하나의 화목畵目으로 보고 이에 대한 개념을 분명히 하고자 한다.[1]

화훼영모화란 '화훼와 영모를 소재로 그린 그림'을 말한다. '화훼'는 꽃이 피는 초본식물과 목본식물을 말하고, '영모'는 한자로 깃털 '영翎'자와 털 '모毛' 자를 합친 것으로 새와 짐승을 의미한다. 따라서 화훼영모화는 동물과 식물을 소재로 그린 그림을 통칭하는 것으로, 전통 회화의 화목 가운데 하나이다.

보통 이러한 그림을 일반적으로 '화조화'라고 많이 불렀다. 꽃을 식물의 대표로, 새를 동물의 대표로 삼아서 동식물 그림을 부르는 말로 사용한 것이다. 그러나 소나 고양이 그림마저 화조화로 아우르는 것은 아무리 관용적으로 사용해왔을지라도 오류처럼 보인다. 따라서 이 책에서는 꽃이 피는 식물과 새를 중심 소재로 그린 그림에만 화조라는 용어를 사용하려고 한다.

이렇게 용어를 정리하면 화훼영모화라는 대영역 안에 하나의 소영역으로 화조를 포함할 수 있으며, 이밖에 초충草蟲, 영모翎毛, 어해魚蟹, 화훼花卉, 축수畜獸, 소과蔬菓, 사군자四君子 또한 마찬가지로 화훼영모화에 포함할 수 있다. 그래서 이 책에서는 다양한 동식물을 소재로 한 그림을 모두 화훼영모화에 포함하여 다룬다. 화훼영모화의 소영역에 해당하는 여덟 가지 화재畵材는 다음과 같다.

[1]
전통 회화에서 화목은 화과畵科, 화문畵門이라고도 부르며 보통 소재에 따른 그림 분류를 말한다. 대체로 산수, 화조, 초상, 도석道釋 등으로 나누는데, 분류 방식에 따라 조금씩 다를 수 있다. 중국 당나라 서화론가 장언원張彦遠(815-879)의 『역대명화기歷代名畵記』에서는 화목을 산수, 화조, 인물, 안마鞍馬, 충금蟲禽, 태각台閣으로 나누었고 11세기에 활동한 곽약허郭若虛의 『도화견문지圖畵見聞誌』(1074)에서는 크게 인물, 산수, 화조, 잡화로 나누었다. 『선화화보』(1120경)는 도석道釋, 인물, 궁실宮室, 번족番族, 용어龍魚, 산수, 축수畜獸, 화조, 묵죽(부附 소경小景), 소과蔬果(부附 약품藥品, 초충草蟲)로 세분하여 총 열 가지 화목으로 나누었다.

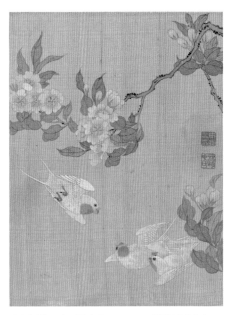

신명연, 〈화조도〉, 견본담채, 20×33.1cm, 국립중앙박물관.

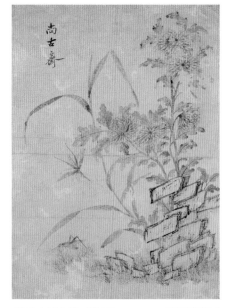

전충효, 〈괴석초충〉, 지본수묵, 32×44.2cm, 국립중앙박물관.

## 화조

화조는 관용적으로 화훼, 초충, 영모까지 모두 포함하기도 하나 여기서는 '꽃과 새가 어울리는 모습을 그린 그림'을 말한다. 예를 들어, 수변을 배경으로 오리 한 쌍이 쉬거나 헤엄치고 있는 모습 또는 산새들이 나뭇가지 위에 한가로이 앉아 있거나 졸고 있는 모습을 그린 그림이 화조화이다. 조선 말기 화가 신명연(1808-1886)의 〈화조도花鳥圖〉는 제목 그대로 꽃과 새를 그린 화조화이다. 흰 꽃이 활짝 핀 나무 그늘 아래 날고 있는 세 마리의 새를 표현했는데, 대상을 정밀하게 그리는 화법인 공필화법工筆畫法으로 그린 전형적인 채색 화조화이다.

## 초충

초충은 화조와 유사한 동식물의 조합으로 풀과 곤충류를 소재로 한 그림이다. 보통 도마뱀, 개구리 같은 작은 양서류도 포함한다. 1120년경에 나온 『선화화보宣和畫譜』의 10대 화목에는 포함되지 않았으나, 그중 하나인 소과 안에 부록으로 포함되어 있으며, 중국 송나라 때부터 본격적으로 그려졌다. 우리나라에서는 사임당師任堂 신씨申氏(1504-1551)의 초충도가 유명하다. 〈괴석초충怪石草蟲〉은 17세기 조선 중기에 활동한 화원화가 전충효全忠孝(1639-미상)가 그린 초충도이다. 가을날 국화가 핀 바위 주변을 배경으로 곤충의 모습을 수묵만 이용해 서정적으로 표현했다.

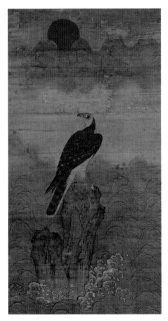

정홍래, 〈해응도〉, 견본채색, 60.9×118.2cm,
국립중앙박물관.

김홍도, 〈해탐노화〉, 지본담채, 27.5×23.1cm, 간송미술관.

## 영모

영모는 원래 '새의 깃털'이라는 뜻으로 새만을 의미했으나, 새의 깃털과 짐승의 털이라는 의미로 확대해 동물 전체를 의미하는 말로 사용한다.[2] 영모는 종종 화조와 혼용된다. 새를 그릴 때 주변 식물을 함께 그리기에 누구는 새에 초점을 맞춰 영모화라 하고, 누구는 화조화라 부르는 것이다. 조선 후기 화가 정홍래鄭弘來(1720-미상)의 〈해응도海鷹圖〉는 파도치는 바위 위에 늠름하게 앉아 해를 바라보는 매의 모습을 정교하게 그린 채색공필 영모화이다.

**2**
이성미·김정희, 『한국회화사 용어집』, 다할미디어, 2003, 163쪽.

## 어해

어해는 물고기와 게, 새우, 조개 등 다양한 수중 생물을 포함한다. 대체로 이런 소재들은 세속적인 소망이나 처세를 우의寓意하는 상징으로 많이 그려진다. 예를 들어 한 쌍의 물고기는 부부 금실을 의미하고, 바다새우는 '해로海老'라 하여 부부의 백년해로百年偕老를 우의해 즐겨 그렸다. 김홍도金弘道(1745-1806경)의 〈해탐노화蟹貪蘆花〉는 '장원급제하여 임금에게 상을 받는다'는 의미로 해석한다.[3]

**3**
〈해탐노화〉에 표현된 '두 마리의 게가 갈대를 전하는 모습'은 이갑전로二甲傳蘆 라 하는데, 이를 이갑전려二甲傳臚 라고 읽는다. '이갑'은 소과와 대과에서 1등 한 장원급제를 의미하며, '전려'는 임금님이 장원급제한 사람에게 음식을 하사하는 것을 말한다. 한자 갈대 '로蘆'와 전할 '려臚'는 병음으로 표기할 때 둘 다 '루[lú]'로 중국어 발음이 같다.

방희용, 〈화지군자〉, 지본담채, 23.4×32.5cm, 간송미술관.

김시, 〈야우한와〉, 견본담채, 14×19cm, 간송미술관.

## 화훼

화훼는 꽃이 피는 목본식물과 초본식물을 모두 지칭한 것으로 모란, 연꽃, 동백, 매화, 국화 등이 전통적으로 많이 그려졌다. 화훼화는 섬세한 공필화법으로 표현하기도 하지만, 즉흥적인 운필을 사용해 표현하면 사대부 취향의 사의적 느낌이 잘 나타난다. 조선 중기 문인화가 방희용方義鏞(1805-미상)이 그린 〈화지군자花之君子〉는 필의筆意를 살려 수묵담채로 표현한 사의화풍 화훼화의 한 예이다.

## 축수

축수란 말 그대로 집짐승과 들짐승을 의미한다. 전통적으로 많이 그려왔던 말, 소, 호랑이, 사슴, 원숭이 등이 소재인 그림을 말한다. 『선화화보』에 10대 화목으로 포함되었으나, 영모가 새와 짐승을 포괄해 사용하면서 요즘은 전통 회화의 화목명으로 잘 사용하지 않는다. 조선 중기 문인화가 김시金禔(1524-1593)의 〈야우한와野牛閒臥〉나 조선 후기 선비화가 윤두서尹斗緖(1668-1715)의 〈유하백마柳下白馬〉(255쪽 그림 참고)가 한 예이다.

강세황, 〈채소도〉, 지본담채, 27.4×25.6cm, 국립중앙박물관.

어몽룡, 〈묵매〉, 견본수묵, 20.3×13.5cm, 간송미술관.

## 소과

소과는 채소와 과일을 그린 그림을 말한다. 일상생활에서 쉽게 볼 수 있는 무, 배추, 오이, 가지, 감, 귤 등과 같은 소재를 그린다. 때때로 작은 초충들과 함께 그려져 재미있는 장면이 연출되기도 한다. 이러한 채소, 과일류의 그림을 수묵 또는 수묵담채로 담담하게 표현하면 사대부 취향의 소박한 느낌이 잘 드러난다. 우리나라 화가들은 이 화목의 그림을 많이 그리지는 않았지만, 조선 후기 윤두서, 강세황姜世晃(1713-1791), 최북崔北(1720-1786경) 등의 작품이 남아 있다. 강세황이 그린 〈채소도〉는 채소를 몰골 담채기법을 활용해 간결한 사의화풍으로 표현했다.

## 사군자

사군자는 매화, 난, 국화, 대나무를 말하며 화훼의 일종이라 할 수 있다. 이 네 가지 식물은 군자의 높은 품격에 비유되면서 많은 사람에게 사랑을 받았고 결국 하나의 독립적인 화목으로 정립되었다. 사군자는 문인화의 대표적 화재이나 사대부 화가뿐 아니라 화원 출신 화가들도 즐겨 그렸다. 주로 수묵사의화水墨寫意畵로 그리며, 운필감을 살려 일필一筆로 표현한다. 〈묵매墨梅〉는 조선 중기 묵매도의 대가 어몽룡魚夢龍(1566-미상)이 그린 것으로 수묵만으로 간결하고 담백하게 표현했다.

# 화훼영모화의 형식

미술 작품에서 형식이라고 하면 재료, 표현 기법, 구도, 화풍, 조형 요소나 원리 등을 말한다. 화훼영모화는 공필 화훼영모화나 사의 화훼영모화의 구분 안에서 다양한 형식 요소를 살펴볼 필요가 있다.

### 공필화와 사의화

전통 회화에서 대상을 표현하는 방법은 크게 공필工筆과 사의寫意로 나뉜다. 문자의 뜻을 살피면, 공필은 '필선이 섬세한', 사의는 '뜻을 그리는' 정도를 의미한다. 따라서 공필화는 정확한 형태 표현과 섬세한 채색으로 대상을 구체적으로 묘사한 그림을 말하고, 사의화는 즉흥적이고 감각적인 운필로 대상의 뜻을 강조하여 표현하는 그림을 말한다.

조선 후기 화가 심사정沈師正(1707-1769)의 〈모란절정牡丹絶頂〉은 수묵으로 운필의 느낌을 살려 표현했는데, 이는 사의화라 할 수 있다. 김홍도의 〈하화청정荷花蜻蜓〉은 정교하게 형태의 외곽선을 긋고 채색했는데, 이는 공필화라 할 수 있다. 공필과 사의를 표현 방법으로 구분할 때는 공필화법, 사의화법이라 하고, 작품의 양식style으로 구분할 때는 공필화풍, 사의화풍이라고도 한다.

### 원체화풍과 문인화풍

원체화풍院體畫風은 국가 미술기관인 도화원圖畫院에서 전해진 화풍을 말하며, 문인화풍文人畫風은 문인 사대부가 즐겨 그린 화풍을 말한다. 앞에서 공필과 사의를 표현 방법으로 구분했다면, 원체화풍과 문인화풍은 신분 또는 직업에 따라 나타나는 화풍을 기준으로 구분한 것이다. 원체

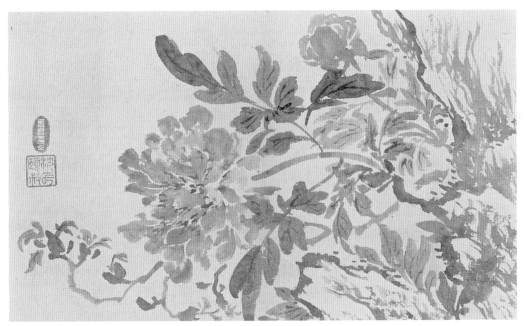

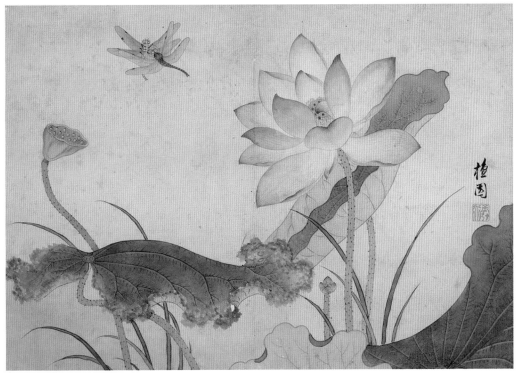

(위) 심사정, 〈모란절정〉, 지본수묵, 46.9×27.5cm, 간송미술관.
(아래) 김홍도, 〈하화청정〉, 지본채색, 47×32.4cm, 간송미술관.

화풍은 궁정화풍이라고도 부르는데, 화원이 주로 그리는 장식적이고 묘사적인 화풍을 말한다. 문인화풍은 사대부화풍 또는 사인화풍이라고도 부르는데, 수묵을 위주로 여기적餘技的이고 고졸古拙한 느낌이 나타나는 화풍을 말한다.

보통 원체화풍은 공필화법과 관계가 깊으며 문인화풍은 사의화법과 관계가 깊다. 화원들은 공교하고 섬세한 공필화를 잘 그렸고, 사대부들은 수묵으로 간결한 사의화를 즐겨 그렸기 때문이다. 화훼영모화에서는 이런 원체화풍을 부귀체富貴體, 문인화풍은 야일체野逸體[4]라고도 한다.

따라서 김홍도의 〈하화청정〉은 공필화법으로 그린 원체화풍의 채색 화훼영모화로, 부귀체의 작품이라 할 수 있다. 그리고 심사정의 〈모란절정〉은 사의화법으로 그린 문인화풍의 수묵 화훼영모화로, 야일체의 작품이라 할 수 있다.

### 수묵화와 채색화

수묵화는 수묵으로 그린 그림을 말하고, 채색화는 채색으로 그린 그림을 말한다. 수묵을 위주로 그리되 색을 담하게 칠해서 산뜻한 효과를 나타내는 것을 수묵담채라고 하며, 또 수묵으로 그리면서 채색을 진하게 해서 중후한 효과를 나타내는 것을 수묵진채 또는 수묵농채라고 한다.

수묵화와 채색화는 재료에 따른 구분만이 아니라 화법 또는 화풍을 구분하는 개념으로 쓰기도 한다. 수묵화는 주로 서예적인 운필이나 즉흥적인 묵법을 즐겨 사용하기에 사의화와 가깝고, 채색화는 주로 사실적이고 섬세한 묘사를 사용해 표현하기에 공필화와 가깝다.

우리나라에서는 한국화를 수묵화와 채색화로 크게 둘로 나누고 중국에서는 중국화를 사의화와 공필화로 나눈다. 우리는 재료를 중심으로 구분하고, 중국은 기법을 중심으로 구분한 것이라 할 수 있다.

**4**
沈括, 『夢溪筆談』(劉崑編, 『中國畵論類編下』, 華正書局, 1987, 1,020쪽). 화훼영모화를 부귀체와 야일체로 구분하는 것은 중국 오대십국五代十國(907-979) 시대 후촉後蜀(934-965)의 화가 황전黃筌(미상-965)과 남당南唐(937-975) 때 활동한 화가 서희徐熙(생몰년 미상)에서부터 시작한다. 황전은 사생을 통해 섬세하고 사실적으로 표현해서 부귀체라는 이름을 얻었고, 서희는 먹을 풀어 대강 표현하고 색을 살짝 입혔는데 생동한 느낌이 있다 하여 야일체라는 이름을 얻었다.

### 비단과 종이

전통 회화는 바탕재에 따라 그림의 성격이 달라지므로 바탕재의 기본적인 특성을 알아둘 필요가 있다. 전통 회화의 바탕재는 보통 비단과 종이이다. 비단은 동물성 섬유로 씨줄과 날줄 사이에 미세한 구멍이 있어 그 위에 바로 그림을 그릴 수 없다. 따라서 아교와 백반을 함께 녹인 물인 교반수액膠礬水液을 발라 피막을 만든 다음 그림을 그린다. 이렇게 하면 바탕이 균일하고 비단에 물감이 스며들지 않기 때문에 작품을 정교하게 그릴 수 있다. 전통적으로 공필화법으로 그리는 채색 화훼영모화는 비단 위에 그린 경우가 많다.

아래 그림은 교반수액을 칠한 비단 위에 그림을 그렸을 때 어떤 효과가 나타나는지를 보여준다. 확대한 부분을 보면 비단의 결이 보인다. 비단 위에 그림을 그리면 섬세한 묘사가 가능하고, 비단 특유의 질감 덕에 곱고 우아한 느낌이 난다.

서화용 종이는 중국의 화선지나 우리나라의 한지를 주로 사용했다. 화선지는 종이가 얇고 희며 번짐이 좋다. 이 종이에는 사의화법으로 수묵화 또는 수묵담채화를 그리기 좋은데, 번짐이 내는 우연적 효과로 즉흥성이 강조된다. 우리나라에서는 조선 말기에 이르러 화선지처럼 번짐이 있는 종이에 본격적으로 그림을 그리기 시작했다.

교반수액을 칠한 비단에
그림을 그렸을 때 나타나는
효과와 그것을 확대한 모습.

(왼쪽부터) 교반수지, 도침지, 화선지, 한지.

우리 고유의 종이 한지는 닥나무 껍질로 만드는데, 종이가 질기고 표면
이 거칠다. 그래서 전통적으로 서화용 한지는 종이를 두드려서 압착하
는 도침搗砧이라는 공정을 거친 다음 사용했다. 이렇게 하면 물을 잘 흡
수하지 않아 번짐이 없으며 표면이 평활해져 글씨를 쓰거나 그림을 그
리기 좋다. 이런 도침지는 붓의 흔적을 꾸밈없이 그대로 나타내어 우리
회화의 솔직담백한 미감을 드러내는 데 큰 역할을 했다.

조선시대에는 주로 이런 도침지에 수묵화도 그리고 채색화도 그렸
다. 위 그림은 전통 회화의 바탕재로 쓰이는 네 가지 종이에 물감을 떨어
뜨렸을 때 나타나는 효과를 보여준다. 교반수액을 칠한 교반수지나 도
침을 한 도침지는 번짐이 없는데, 그렇지 않은 화선지나 한지는 번짐이
많은 것을 확인할 수 있다.

### 표현 기법

화훼영모화에서 쓰는 표현 기법은 공필화법으로 그리느냐, 사의화법으
로 그리느냐에 따라 달라질 수 있다. 공필화법으로 그릴 때는 구륵전채
법鉤勒塡彩法, 중채법重彩法, 선염법渲染法을 많이 사용하고, 사의화법으로
그릴 때는 파묵법破墨法, 발묵법潑墨法, 몰골법沒骨法을 많이 사용한다.

구륵전채법.

몰골법.

### 구륵전채법

구륵전채법은 대상을 표현할 때 먼저 외곽선을 긋고 그 안에 채색을 하는 방법이다.[5] 정교하고 사실적인 표현에 많이 쓰인다. 이러한 구륵전채법은 구륵진채법鉤勒眞彩法 이라고도 하며 장식성이 강한 채색 화훼영모화에서 많이 사용한다. 위 그림을 보면 꽃과 잎사귀 모두 외곽선을 정교하게 긋고 그 안에 조심스럽게 채색을 했다.

**5**
이성미·김정희, 『한국 회화사 용어집』, 다할미디어, 2003, 31쪽.

### 몰골법

몰골법은 대상의 외곽선을 긋지 않고 수묵이나 색의 농담을 사용해 형체를 표현하는 기법이다. 표현된 대상의 외곽선이 없어 견고한 느낌이 돌지 않는 대신 즉흥적이고 자유로운 운필감을 보여주어, 야일野逸 한 느낌의 수묵사의水墨寫意 화훼영모화에서 많이 사용한다. 위 그림은 붉은 무와 잎사귀를 외곽선을 긋지 않는 몰골법으로 표현했다.

중채법.

선염법.

### 중채법

중채법은 채색을 하고 마르면 다시 겹쳐 칠하는 방법을 말한다. 중채를 할 때는 엷게 여러 번 칠하면서 점차 진하게 표현해야 곱고 중후한 느낌이 난다. 화훼영모화에서는 공필화법으로 그릴 때 이 방법을 많이 사용한다. 위에 그려진 연꽃의 붉은색은 색을 여러 번 덧칠해 농도에 변화를 주었다.

### 선염법

선염법은 화면을 엷은 색이나 먹으로 은은하게 우려내는 기법이다. 보통 화선지 위에 선염을 할 때는 미리 맑은 물을 칠한 뒤 마르기 전에 엷은 색이나 먹을 조심스럽게 칠하면서 우린다. 그러나 교반수지나 도침지 위에 선염할 때는 종이에 물이 스며들지 않으므로 색을 칠하고 물을 묻힌 붓으로 닦아내듯이 우린다. 위 그림은 도침지에 그린 것인데, 고양이 주변에 엷은 푸른색을 살짝 칠하고 맑은 물을 붓에 묻혀 곱게 닦아내듯이 우렸다.

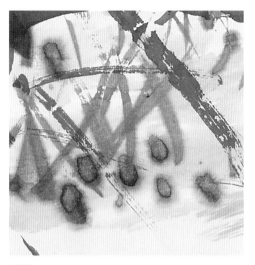

발묵법.

파묵법.

### 발묵법

발묵법은 먹이 번지는 현상이나 이를 이용한 기법을 말한다. 먹이 종이에 스며들면서 번지면 독특한 회화적 느낌이 나타나는데, 보통 수묵 또는 수묵담채로 표현하는 문인화풍 그림에서 많이 볼 수 있다. 위 그림에서 수묵으로 툭 찍은 점 주변으로 발묵 현상이 보인다. 발묵법은 교반수지나 도침지처럼 번짐이 잘 일어나지 않는 종이보다 화선지처럼 스며드는 종이에서 효과가 크다.

### 파묵법

파묵법은 붓의 움직임에 따라 담묵과 농묵이 서로 겹치거나 엉키면서 나타나는 우연의 효과를 이용하는 기법이다. 보통 담묵을 칠하고 마르기 전에 농묵을 묻힌 붓이 그 위를 지나가면 파묵법의 효과가 나타나는데, 수묵 또는 수묵담채로 표현하는 사의화에서 많이 볼 수 있다. 위 그림의 바위 표현을 보면 담묵 위에 농묵의 점과 선이 지나가면서 생기는 다양한 농담의 변화와 흔적을 확인할 수 있다.

## 구도

화훼영모화에는 전형화된 구도가 존재한다. 이는 중국 송대 원체화풍
화조화에서 시작된 것으로, 우리나라에도 영향을 미쳤다. 가장 기본이
되는 구도는 길이가 긴 화면 비율을 지닌 대경식大景式 구도이다. 또 대
경식 구도를 상하로 나누어 각각 독립된 그림으로 그리기도 하는데, 이
를 소경식小景式 구도라 한다. 소경식 구도에서 윗부분은 소지영모疎枝翎
毛 또는 절지영모折枝翎毛, 아랫부분은 편경영모偏景翎毛라고 부른다.

국립중앙박물관에 소장되어 있는 청나라 심전沈銓(1682-1762)의 〈화
조도花鳥圖〉는 전형적인 대경식 구도를 보여준다. 이 작품의 화면은 세로
로 긴데, 화면을 위아래로 나누었을 때 아래는 꽃들이 핀 수변 둔덕을 배
경으로 수금水禽(물새)을 배치했고, 위에는 한쪽 변에서 나오는 꽃나무 사
이에 작은 산금山禽(산새)을 배치했다. 전체적으로 배경 요소가 되는 수변
의 둔덕과 식물들은 한쪽 변으로 치우쳐 있으며, 짝을 지은 영모들은 화
면을 위아래 반으로 나누었을 때 각각의 화면 가운데(오른쪽 작은 그림의 동
그라미 부분) 즈음에 배치했다.

이런 구성 방식은 원체화풍 화조화의 기본 구도가 되며 그 위에 소
재가 되는 꽃과 나무 그리고 새의 종류를 바꾸어 그린다. 따라서 초본식
물과 목본식물, 산금과 수금을 모두 그리면서 비교적 큰 화경을 만드는
구도라 하여 이를 '대경식 구도'라고 부른다. 이런 구도는 화조화 병풍에
서 많이 보이는데, 조선시대 전체에 걸쳐서 나타나며 심지어 19세기 민
화풍의 화조화에서도 보인다.

소경식 구도를 지닌 그림은 화면이 크지 않고, 가로와 세로의 비율
이 적당한 화첩畫帖 그림에서 많이 볼 수 있다. 이런 소경식 구도는 중국
남송대부터 크게 유행했는데, 북송의 대관산수大觀山水가 남송으로 전해
지면서 소경산수小景山水로 바뀐 것과 비슷한 현상이 화훼영모화에서도
보이는 것이라 할 수 있다.

심전의 〈화조도〉를 위아래로 분리해놓고 보면 각각 충분히 독립된
그림으로 보인다. 위쪽은 나뭇가지에 작은 산금들이 서로 조응하는 모습

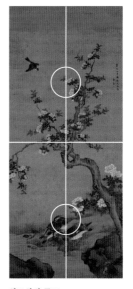

화조화의 구도:
위아래 2단으로 나눌 때 독립된
그림으로 나타난다.

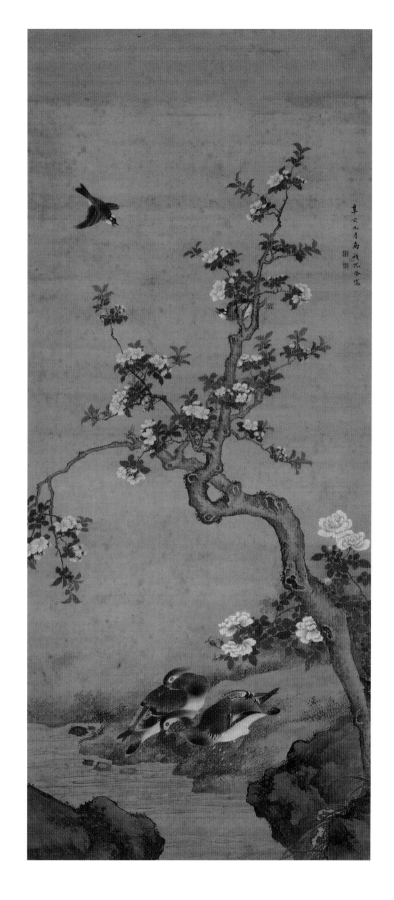

심전, 〈화조도〉, 견본채색,
84.4×228.4cm, 국립중앙박물관.

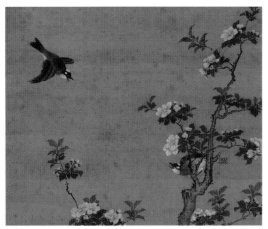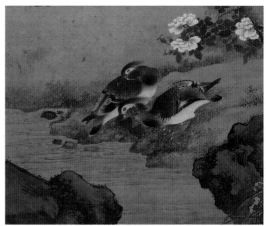

〈화조도〉를 위아래로 나눈 주요 부분.

으로 그려졌다. 이를 화면 한쪽에서 나온 성긴 나뭇가지 위에 영모를 표현한다고 하여 소지영모 또는 절지영모라고도 부른다. 아래쪽은 수변의 둔덕을 배경으로 수금들이 쉬거나 노는 모습으로 그렸다. 이를 한쪽에 치우친 배경 위에 그린 영모라 하여 편경영모라 부른다.

편경영모와 소지영모 화훼영모화는 작은 화폭에 가볍게 그릴 수 있어 많은 화가가 즐겨 그렸다. 조선 후기 화가 이징李澄(1581-미상)의 〈요당원앙蓼塘鴛鴦〉은 편경영모의 전형적인 예라 할 수 있다. 편경영모는 배경 요소로 계절에 맞는 꽃이나 바위, 수초 등 여러 요소를 배치하면서 수변의 서정적인 모습을 보여준다. 보통 수금이나 산금을 쌍으로 배치하여 부부 금실이나 자연의 조화를 보여주는데, 대체로 궁정 취향의 느낌이 많이 나타난다.

이에 비해 조선 후기 서화가 조속趙涑(1595-1668)의 〈설조휴비雪鳥休飛〉는 소지영모의 예를 보여준다. 소지영모는 마른 나뭇가지나 매화 또는 대나무 위에 작은 새를 앉히는 방식으로, 사대부의 고고한 의지를 나타내기에 좋은 구도이다. 이 그림은 눈이 쌓인 나뭇가지 위에서 봄을 기다리는 산금의 모습을 사의적으로 표현했다.

(왼쪽) 이징, 〈요당원앙〉, 견본담채, 21×31cm, 간송미술관.
(오른쪽) 조속, 〈설조휴비〉, 견본담채, 24×36.5cm, 간송미술관.

# 화훼영모화의 내용

미술 작품에서 내용이란 일반적으로 주제나 의도와 관련된다. 작품마다 다양한 내용이 있지만, 전통적으로 화훼영모화의 작품 내용은 시정의 표출, 소망에 대한 우의, 수신의 도구 등으로 묶어 살펴볼 수 있다.

## 시정의 표출

화훼영모화는 자연에서 느끼는 시정을 그림으로 표현한다. 특히 아름다운 동식물의 모습에서 느껴지는 고독, 행복, 향수, 사랑, 기쁨, 추억 등 다양한 감정을 시적으로 담아낸다.

어떤 시인은 겨울날 갈대밭에 모여 우두커니 하늘을 보고 울거나 깃털을 고르거나 서로 장난치는 기러기 떼의 모습을 보면서 가족의 사랑을 느끼고 이를 자신의 시어로 표현한다. 또 어떤 시인은 봄날 꽃이 만발한 나무 위에 지저귀는 한 쌍의 산금을 보고 사랑하는 사람에 대한 그리움을 시로 풀어낸다. 화가들은 이러한 시정을 그림으로 표현한다. 그래서 예로부터 동양의 많은 문학가나 예술가가 그림과 시는 하나라고 생각했다. 자연으로부터 오는 인간의 서정을 풀어내는 방법이 다를 뿐 그 본질은 같다고 생각하기 때문이다.

이러한 시와 그림의 관계는 나아가 시를 읽고 그림으로 그리거나 반대로 그림을 보고 시를 짓는 시화 교류의 문화를 만들었다. 중국에서는 북송대에 이르러 제화시題畫詩[6]가 성행하기 시작해 시화일치론詩畫一致論이 확립되었고, 원대에 한족 문사들에 의해 시서화합일詩書畫合一 의

**6**
그림을 감상하고 그 내용을 바탕으로 자신의 서정을 풀어 놓은 시.

문인화가 극성을 이루었다. 우리나라는 이 영향을 받아 고려 후기부터 제화시가 성행해 조선에 계승되었다. 조선 전기 문신 강희맹姜希孟(1424-1483)이 "시와 그림은 법이 같다."고 한 것이나, 신숙주申叔舟(1417-1475)가 "시와 그림은 공功을 같이 한다."고 한 것은 모두 시와 그림이 비록 표현 방식은 다를지라도 그 성격은 같다는 생각에서 비롯되었다.[7]

화훼영모화는 이러한 시화일치론에 적합한 화목이었다. 많은 시인이 화훼영모화를 보고 시를 지었으며, 많은 화가 역시 시에서 받은 영감을 그림으로 옮겼다. 다음은 중국 명대 시인 이정미李廷美가 지은 〈제임숙장벽상비명숙식노안題林叔壯壁上飛鳴宿食蘆鴈〉이라는 시이다.

> 구월이라 차가운 연못에 바람이 쓸쓸한데
> 연꽃이 다 지니 갈대 모습 드러난다
> 형제들 서로 모여 정이 가장 많이 쌓일 때이니
> 함께 연못을 향해 가는 가을 모습을 아낀다
> 긴 하늘 천리 길에 운무가 걷히니
> 둥지에 안주하며 제각각 살길을 도모한다
> 날다 소리 지르며 자고 먹는 것이 딱 들어맞으니
> 무리를 떠나 다른 곳으로 절대로 가지 말기를[8]

이 시는 이정미가 당시에 자신이 본 〈노안도〉를 소재로 지은 것으로, 갈대밭 주변에 옹기종기 모여 있는 한 무리의 기러기를 서정적으로 표현하고 있다. 마지막 소절을 보면 시인은 이런 기러기의 모습에서 가족에 대한 사랑을 이끌어내어 물상과 자신의 의사를 하나로 융합하고 있다.

지금은 시만 남고 시인이 본 그림은 없지만, 이 시를 화제로 삼아 그린 안중식安中植(1861-1919)의 〈노안도蘆雁圖〉가 있어 그 느낌을 헤아릴 수 있다. 그림은 달밤에 갈대밭을 배경으로 쉬고 있는 기러기와 내려앉으려고 하는 한 무리의 기러기 떼가 서정적으로 표현되어 있다. 아마도 명나라 시인 이정미가 본 그림에는 날고 울고 졸고 먹는 모습의 기러기들이 그려져 있었다고 하니, 아마도 안중식의 작품보다 더 많은 기러기가 여

**7**
유홍준, 『조선시대 화론 연구』, 학고재, 1998, 78-81쪽.

**8**
삼성미술관 리움, 『조선말기 회화전』, 삼성미술관 리움, 2006, 186쪽. 안중식의 〈노안도〉에 쓰인 화제 원문은 다음과 같다.
寒塘九月風蕭索 蓮花落盡蘆花白
弟兄相聚最多情 仝向塘中戀秋色
長空千里雲霧收 安巢各有稻粱謀
飛鳴宿食且適意 切莫離羣過別洲.

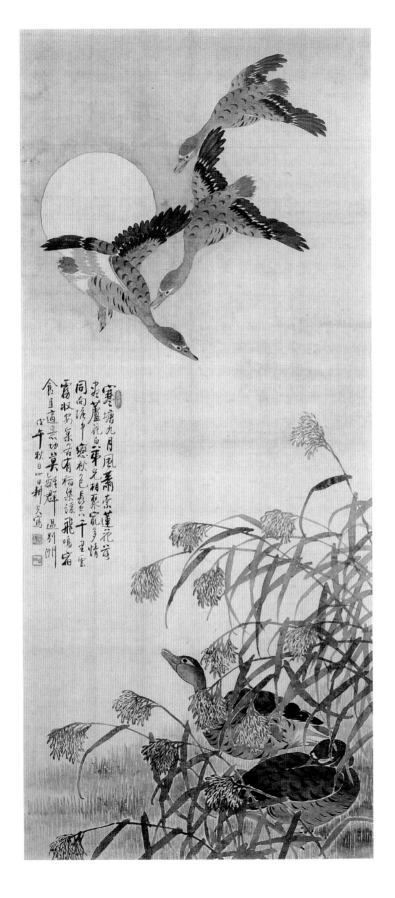

안중식, 〈노안도〉,
견본담채, 69.5×158.5cm,
1918년, 호암미술관.

러 상황을 연출하지 않았을까 생각된다. 그러나 쌀쌀한 바람이 부는 갈대밭을 배경으로 기러기들이 펼치는 서정적 모습은 이정미가 보았던 〈노안도〉의 시정과 같을 것이다.

## 소망에 대한 우의

화훼영모화에 주로 소재로 사용하는 동식물은 인간의 보편적 소망이라 할 수 있는 장수長壽, 자손 번창, 출세, 부귀富貴, 부부 금실 등을 우의하는 경우가 많다. 동식물을 통해 소망을 우의하는 방식은 크게 둘로 나눌 수 있다. 첫째는 동식물의 특성을 통해 상징을 이끌어내는 것이다. 예를 들어 맨드라미와 닭은 관을 쓴 듯한 모양 때문에 높은 벼슬을, 모란은 풍성하고 화려한 자태 덕에 부귀를, 씨가 많은 과일이나 넝쿨 식물은 다산과 자손 번창을 의미한다.

조선 후기 문인화가 홍진구洪晉龜(1680경-미상)의 〈자위부과刺蝟負瓜〉는 고슴도치가 오이밭에서 오이를 서리하고 있는 모습을 그린 매우 재미있는 그림이다. 여기서 오이는 넝쿨 식물이므로 전통 회화에서 자손들이 끊이지 않고 이어지는 바람을 의미한다. 고슴도치도 온몸에 난 수많은 가시 때문에 자손 번창의 의미를 지닌다. 그래서 여름날 오이밭 한편에서 볼 수 있는 이 재미있는 장면은 사실 자손들이 끊이지 않고 이어져 번창하기를 소망하는 것이다.

두 번째는 동음이의同音異意의 소재로 우의하는 방법이다. 이는 일종의 언어유희를 그림과 연결한 것이다. 흔히 〈노안도〉는 '갈대밭의 기러기'를 그린 그림인데, 이를 해석할 때 '늙어서 평안하다'는 뜻의 '노안老安'이라고 읽고 해석하기도 한다. 또 쏘가리는 한자 표현으로 '궐어鱖魚'인데, 대궐 '궐闕' 자와 발음이 같아 대궐에 들어가는 영광을 얻으라는 출세의 의미로 많이 그렸다.

조선 중기 조속의 작품으로 전해지는 〈백로탄어白鷺呑魚〉는 연못의 연잎들이 시들어가는 쓸쓸한 가을에 백로 한 마리가 물고기를 낚아 삼

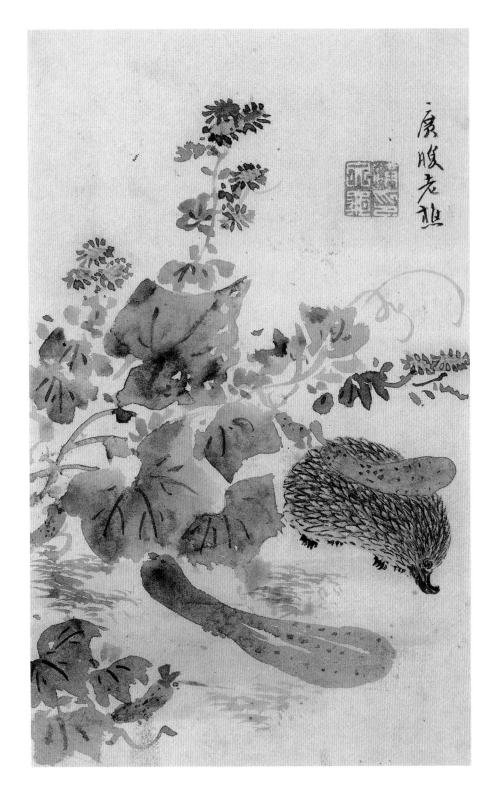

홍진구, 〈자위부과〉, 지본담채, 15.8×25.6cm, 간송미술관.

조속, 〈백로탄어〉, 지본수묵, 25.8×35.9cm, 개인 소장.

키고 있는 장면을 표현했다. 시정을 충분히 느낄 만한 그림이지만, 이 그림을 놓고 '한 번에 연이어 과거에 급제하다'라고 해석한다. 이는 소재의 특성에서 의미를 추출한 것이 아니라 그림을 문자로 바꿔 읽은 것이다. 즉 그림의 소재인 일로연과一鷺蓮果(백로 한 마리와 연밥)를 동음이의어인 일로연과一路連科(한 번에 연이어 과거에 급제하다)로 해석한 것이다.

이렇게 화훼영모화에 그리는 소재를 세속적 염원인 부귀, 다자多子, 장수, 공명功名 등과 같은 길상적 뜻으로 해석하는 방식은 후대로 가면서 화훼영모화가 대중화되는 데 큰 역할을 하게 된다.

화훼영모화에서 상징과 우의를 살펴보는 것은 작품 해석의 주요한 요소이지만, 유의할 점이 있다. 현재 우리는 전통 문화와 단절되면서 조선시대의 문화적 코드를 이해하지 못할 때가 많다. 당시로 치면 숨겨진 의도라고 할 수 없는 것도 이에 대한 지식이 없는 지금 사람들에게는 숨겨진 의도로 받아들여질 수 있다. 그러나 소재가 우의하는 것은 당시 사람들에게 상식적으로 받아들여졌을 것이기에, 소재의 길상적 의미보다 이를 얼마나 자연스럽고 시정 넘치게 그렸는지가 더 중요할 수 있다.

따라서 작품을 감상할 때 고정된 상징이나 우의로만 볼 것이 아니라, 이러한 전통적 문화 기호를 어떻게 예술적으로 승화했는지를 봐야 한다. 전통 문화의 상징에 관해서는 여러 책이 나와 있다. 이를 참고하면 화훼영모화에 자주 등장하는 동식물의 상징에 관해 충분한 정보를 얻을 수 있을 것이다.[9]

9
화훼영모화 소재들의 상징을 다룬 많은 저술이 있다. 여기서는 이를 자세히 다루지 않고 관련 문헌만을 소개하겠다. 조용진, 『동양화 읽는 법』, 집문당, 1999; 허균, 『전통미술의 소재와 상징』, 교보문고, 1994; 한국문화상징사전편찬위원회, 『한국문화 상징사전』, 동아출판, 1995; 이상희, 『꽃으로 보는 한국문화』 1-3, 넥서스, 1999; 김종대, 『우리 문화의 상징세계』, 다른세상, 2001; 임영주, 『한국의 전통문양』, 대원사, 2004; 구미래, 『한국인의 상징세계』, 교보문고, 2004; 리영순, 『우리 문화의 상징 세계』, 훈민, 2006; 박영수, 『유물 속의 동물 상징 이야기』, 내일아침, 2007.

## 수신의 도구

화훼영모화는 동식물로 자연의 이치를 드러냄으로써 수신修身의 도구가
되기도 했다. 유교적 인식체계에서는 예술을 수단으로 보는 경향이 강
했다. 곧 '재도지구載道之具'라고 하여 도를 실어 나르는 도구의 하나로 본
것이다. 대표적인 재도지구는 『주역周易』이나 『논어論語』 같은 경전을 말
하지만, 넓은 의미에서 시문詩文을 짓거나 그림을 그리는 문화예술 활동
을 모두 포함하여 인식했다. 이러한 생각은 강희맹이 "무릇 모든 초목과
화훼를 보면서 눈으로 본 것을 마음으로 이해하고, 마음으로 얻은 진수
를 손으로 그려 그림이 신기하게 되면, 하나의 신기한 천기天機가 나타난
다."[10]라고 말한 데서도 확인할 수 있다.

그러나 이렇게 천기를 살피고 그림으로 표현하는 것에 그치지는 않
는다. 세상의 이치를 알고 드러냄은 곧 수신의 방편으로 이어지게 된다.
강희안姜希顔(1417-1465)은 그의 원예서 『양화소록養花小錄』 서문에서 "식
물의 양생법을 익혀 이를 미루어 이치를 넓혀가면 무엇이든 못할 일이
없다."라고 했다. 이는 실제로 여러 식물을 기르면서 자연의 이치를 이
해하고, 이를 통해 인간사에 운용될 이치를 깨달았음을 말하는 것이다.[11]
그는 식물을 키우며 때를 기다리고 꽃을 피우고 열매를 거두는 과정에서
사대부의 처신에 대한 깊은 성찰을 이루었을 것이며, 이러한 생각을 그
림으로 그리면서 마음을 수양하였을 것이다.

그림을 재도지구로 삼은 대표적 화재는 단연 사군자이다. 사대부는
사군자를 잘 치려면 먼저 인품이 올발라야 하며, 사군자를 치면서 인성
을 수양할 수 있다고 믿었다. 또한 사의화풍 화훼영모화도 사대부들이
수신의 도구로 여겨 많이 그렸다. 홀로 마른 가지에 앉아 추위를 견디며
먼 곳을 바라보거나 고개를 파묻고 졸고 있는 새를 그린 그림은 자연을
사모하면서도 속세를 떠날 수 없는 사대부의 처지를 위로하고, 마음을
수련하는 도구가 되었다.

**10**
강희맹, 「답이평중서答李平仲書」
『사숙재집私淑齋集』권 7,
(한국고전종합DB
http://db.itkc.or.kr).

**11**
강희안 저, 이병훈 역, 『양화소록』,
2005, 을유문화사, 25쪽.

이건, 〈설월조몽〉, 견본담채, 22.5×29.4cm, 간송미술관.

조선 중기 화가 이건李健(1614-1662)의 작품 〈설월조몽雪月鳥夢〉은 이를 보여주는 적절한 예이다. 이 그림은 보름달이 뜬 어느 추운 겨울밤, 눈 덮인 앙상한 가지 아래 산새 한 마리가 머리를 파묻고 졸고 있는 모습을 그렸다. 졸고 있다기보다는 추위를 견디고 있다 해야 옳을 것이다. 〈설월조몽〉은 이건이 아들 이량李㴐(1645-1686)이 열일곱이 된 해에 선물로 그려준 것이다. 세상이 힘들고 거칠어도 인내하고 때를 기다리며 살아가라는 아버지의 애정 어린 충고가 그림에 담겨 있다.

고려시대까지

덕만 공주(선덕여왕)는 성격이 너그럽고 명민했다.

왕에게 아들이 없었는데, 나라 사람들이 덕만을 세워

왕으로 삼았다. 공주 시절에 당나라로부터

모란도와 함께 꽃씨가 왔다. 덕만 공주는 이를 보고 이르기를

『이 꽃은 비록 매우 아름다우나 향이 없을 것입니다.』라고 했다.

왕이 웃으며 왜 그런가 하고 물었더니 대답하기를

『꽃그림에 나비가 없는 까닭입니다.

무릇 아름다운 여인에게는 남자가 쫓고,

꽃에 향기가 있으면 나비와 벌이 따르는 법입니다.

그런데 이 꽃은 아름다우나 나비와 벌이 없으니

이는 반드시 향이 없을 것입니다.』

이후 이 꽃씨를 심으니 과연 향기가 없었다.

『삼국사기』「신라본기」중에서.

# 통일신라시대 이전

## 고대 화훼영모화의 흔적

동아시아에서 언제부터 화훼영모화의 소재로 동식물을 그렸는지는 정확하지 않다. 하지만 이 지역의 고대 유물을 살펴보면 선사시대부터 주술적인 목적이나 의식에 따라 동식물을 표현하기 시작했음을 알 수 있다. 기원전 5000년경에 제작된 것으로 보이는 중국 저장성浙江省 출토 도자기 파편에서 꽃문양이 발견되었고, 상나라(기원전 1600-기원전 1046)의 갑골문甲骨文에는 여러 동물 형상이 나타난다.[1] 또 전국시대(기원전 403-기원전 221)에 이르면 청동기, 칠기, 도자기, 백화帛畵 등에서 좀 더 구체적인 모양의 새, 물고기, 말, 사슴, 나무, 당초唐草 등 여러 동식물 표현을 볼 수 있다.

우리나라도 중국과 마찬가지로 꽤 오래전부터 동식물을 표현해왔다. 선사시대 유물 가운데 처음으로 구체적인 동물 모양을 살펴볼 수 있는 것은 울산에 있는 〈울주군 대곡리 반구대 암각화〉 유물이다. 이 암각화에는 고래, 사슴, 멧돼지, 호랑이 등 여러 동물이 새겨져 있다. 비록 도식적이지만 대상의 특징이나 상태를 적절하게 표현하여 그 모습을 파악할 수 있다.

수렵사회에서 점차 농경사회로 전환되면서 주술적인 의도를 투영하는 동물 가운데 가장 많이 표현된 것이 바로 '새'이다. 새는 하늘을 난다는 것 때문에 '하늘 세계의 연락자'로 인식되었다. 당시 사람들은 제례의식에 사용하는 용기에 새 문양을 새기거나 죽은 사람의 무덤 안에 새의 뼈나 새 형상의 부장품을 만들어 넣기도 했다. 국립중앙박물관에

1
蔡秋來,「雅賞唐代花鳥畫之 藝術成就」, 臺北市立師範學院學報 34期, 2003, 42쪽. 이 논문에는 중국에서 처음으로 새가 그려진 것은 은상시대에 갑골문 위에 새겨진 각화刻畫이며, 새에는 머리와 부리 눈이 분명히 새겨져 있었다고 나온다. 그리고 꽃 그림은 절강성 하모도河姆渡 고유적古遺跡 에서 출토된 도판에 그려진 만년청萬年靑 이라는 식물이라고 했다.

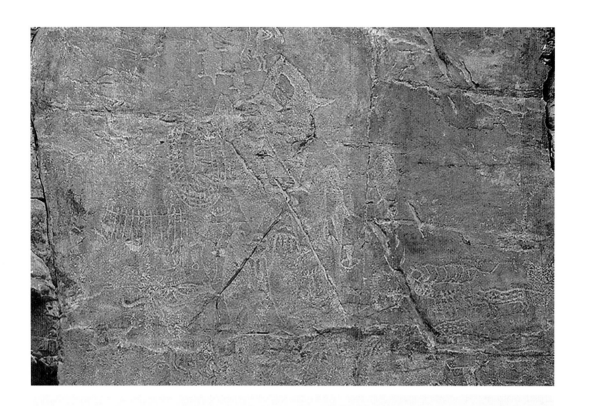

(위) 〈울주군 대곡리 반구대 암각화〉(부분), 약 8×5m, 신석기에서 청동기시대, 국보 제285호, 울산 울주군 대곡리.
(아래) 〈농경문청동기〉, 너비 12.8cm, 청동기시대, 대전 지역 출토, 국립중앙박물관.

소장된 〈농경문청동기農耕文青銅器〉 〈조문청동기鳥文青銅器〉 〈압형토기鴨形土器〉 등은 이러한 새에 대한 의미를 형상으로 만든 예라 할 수 있다.[2]

그중 〈농경문청동기〉는 조금 특별하다. 보통 청동기는 추상적이든 그렇지 않든 도식적이고 반복적인 문양으로 표면을 꾸민 경우가 많은데, 이 유물은 비록 단순한 선각화임에도 상당히 회화적으로 보인다. 이 청동기는 양쪽 면에 각각 그림을 새겨 넣었는데, 한쪽은 밭을 일구는 남자가 표현되어 있고, 반대쪽은 나무 위에 새 두 마리가 서로 조응하고 있는 자연스러운 정경이 새겨져 있다. 단순한 형태이지만 도식적인 느낌이 적어 그 안에 자연의 서정이 스며들어 있음을 느낄 수 있다. 그래서 어쩌면 〈농경문청동기〉에 새겨진 '나무 위의 새'는 우리나라 화훼영모화의 시작을 알리는 유물이 아닐까 생각한다.

선사시대의 동식물 표현은 주술적 목적을 지닌 단순한 형태의 도상으로 시작되었으나, 점차 회화 재료와 표현 기술이 발달하고 사람들의 미적 인식이 높아지면서 도식적에서 사실적으로 표현이 발전해갔다.

## 삼국시대 화훼영모화의 흔적

화훼영모화의 흔적은 삼국시대에 이르러 좀 더 구체적인 모습을 띤다. 특히 고구려 고분벽화에서 이를 확인할 수 있다. 이 시기에 동식물 그림이 고분벽화에만 그려지지 않았을 것이라고 생각은 되지만, 남아 있는 것이 없어 고분벽화나 고분 안에서 발견된 유물을 살펴볼 수밖에 없다.

고구려 고분벽화에서 볼 수 있는 동식물은 독립적으로 표현된 화훼영모화라고 할 수는 없다. 주로 어느 장면 안에 부속된 소재로 그려졌기 때문이다. 식물은 주로 연화문이나 당초문처럼 문양으로 표현되는 경우가 많으며, 동물은 학, 말, 소, 개, 사슴, 호랑이, 두꺼비 등 실재하는 것과 청룡青龍, 백호白虎, 주작朱雀, 현무玄武 같은 사신四神이나 삼족오三足鳥 같은 상서로운 짐승인 서수瑞獸를 볼 수 있다.

고구려 고분벽화 중 초기에 해당하는 4세기 중엽 안악安岳 3호분에

2
국립중앙박물관 편,
『국립중앙박물관 도록』, 2005,
국립중앙박물관, 41-57쪽.

는 벽면에 무덤 주인의 초상을 비롯하여 그가 영위했던 여러 생활 모습이 재현되어 있다. 그중 앞방 동쪽 곁방에 당시 주인공이 살았던 집의 부엌, 수레 차고, 우물, 외양간과 마구간 등이 그려져 있는데 말과 소가 매우 사실적으로 표현되었다. 여물을 먹는 말이나 고개를 돌려 위쪽을 바라보는 흑우의 형태와 동작이 매우 자세하고 자연스럽다. 색을 칠할 때도 적색, 황색, 흑색, 백색 등을 사용하여 실감나게 표현했다.

5세기경에 지어진 무용총舞踊塚에서도 여러 동물의 모습을 볼 수 있다. 특히 무용총에는 그 유명한 〈수렵도狩獵圖〉가 있어 사슴, 말, 호랑이, 사냥개의 역동적인 모습을 볼 수 있는데, 힘차고 자신감 있는 운필에서 화공의 능숙한 솜씨를 짐작할 수 있다. 무용총에는 〈수렵도〉 외에 여러 동물이 묘사된 그림이 있는데, 특히 널방 천장에 그려진 수탉 모양의 〈주작도〉가 사생적이라 흥미롭다.

주작은 남방을 지키는 천상의 동물로, 봉황과 유사한 모습을 지닌 상상의 새이다. 그런데 남쪽 천장에 쌍으로 그려진 이 주작의 모습은 영락없는 수탉이다.[3] 솟은 볏, 검은색의 커다란 꼬리, 몸통의 붉은 깃털, 날카롭고 힘찬 발은 비록 표현이 조금 투박하기는 해도 수탉의 특징을 잘 살렸다. 형태가 고졸한 면이 없지는 않으나, 이렇게 상상의 새인 주작을 표현하면서 수탉을 관찰한 경험에 의지하고 있는 부분이 꽤 재미있다. 아마도 이 그림을 그린 화공은 주작의 도상圖像을 잘 몰랐을 것이고, 그 모습이 수탉과 비슷할 것이라 생각해 표현한 것으로 보인다.

6세기에 이르러 고구려 무덤은 앞방과 널방을 나누지 않고 외방무덤 구조로 만들어지는데, 그 네 면에 주로 사신을 그려 넣었다. 그리고 나머지 좌우 널길이나 천장에 여러 장식 무늬나 서수, 신선 등을 그려 넣었다. 그래서 6세기의 고구려 벽화에서는 앞선 시대의 벽화에서 보인 현실적인 동물의 모습을 찾아보기가 어렵다. 다만, 사신 그림에서 그 표현력을 살필 수 있는데, 이전 시기보다 매우 세련되었음을 알 수 있다.

평안남도 강서군 강서면 상묘리에 있는 고구려 고분벽화 강서중묘江西中墓의 널방 남벽 입구에 있는 〈주작도〉는 서조로서 그 형태가 양식화된 부분이 없지 않으나, 날카로운 부리와 발톱의 정교한 묘사, 신체 각

**3**
북한에서 1986년에 출간한 『고구려 고분벽화』에는 이 그림을 주작으로 설명하고 있고, 조선일보에서 1993년 발간한 『집안 고구려 고분벽화』 도록에는 수탉이라고 했다. 그러나 천장 받침 3층에 청룡, 백호가 함께 그려져 있고, 위치상 남쪽 천장 받침에 쌍으로 마주 보게 그려 있어 주작으로 보는 것이 타당하다.

〈마굿간〉(위)과 〈외양간〉(아래), 안악 3호분 앞방 동쪽 곁방, 4세기 중엽, 황해도 안악군.

(위) 〈주작도〉, 강서중묘 널방 남벽,
고구려 6세기경, 평안남도 강서군.

(왼쪽 아래) 〈주작도〉, 무용총 널방 천장,
고구려 5세기경, 중국 길림성 집안현(모사작).

(오른쪽 아래) 〈소나무〉, 진파리 1호분 널방 북벽,
6세기 말, 평안남도 남포시 중화군 강서구역.

부위의 유기적 연결에서 뛰어난 표현력을 엿볼 수 있다.

이렇듯 고구려 벽화의 영모 표현을 보면, 사생적인 측면도 관찰되고 또 점차 운필이나 조형 감각이 세련되어지는 것도 확인할 수 있다. 이에 삼국시대 후반으로 가면 독립된 작품으로 화훼회영모화가 출현할 수 있지 않을까 하는 추측을 하게 한다.

화훼는 영모의 표현과 마찬가지로 고구려 벽화 곳곳에 나타난다. 다만 사생적인 모습은 거의 찾아보기 힘들며, 도안적으로 벽면을 장식하는 것이 대부분이다. 주로 당초문, 연화문 등이 표현되었다.

고구려 고분 벽화에서 그나마 생동감 있게 표현된 식물은 평안남도 남포시 중화군 진파리眞坡里 1호분의 〈소나무〉이다. 인동문 형태로 표현한 바람에 휘날리고 있는 소나무를 율동감 있는 곡선으로 표현했다. 이런 소나무의 형태는 중국 동진東晉 화가 고개지顧愷之(334-406경)가 그린 〈낙신부도권洛神賦圖卷〉에서 보이는 나무와 비슷한 부분이 있어 고대의 수목 표현의 공통적인 모습을 확인할 수 있다.

고구려 고분벽화에서 동식물의 모습을 엿볼 수 있던 것과 달리, 백제나 신라 고분에는 벽화가 별로 없고, 그나마도 고구려의 표현 수준에 미치지 못해 당시 화훼영모의 모습을 살피기가 어렵다. 그러나 대륙의 여러 민족과 계속해서 치열하게 부딪쳐야 했던 고구려나 지역적으로 대륙과의 교류가 힘들었던 신라와 달리 백제는 중국 남조와의 빈번한 문물 교류와 서해안 지역의 풍부한 물산을 바탕으로 예술 문화를 크게 꽃피울 수 있었으며, 이를 증명하는 뛰어난 예술품이 다수 존재한다.

다만 회화만큼은 확인되는 유물이 매우 적어 백제 회화 예술의 성과를 살펴보기에는 한계가 있다. 그나마 이런 와중에 백제 화훼영모와 관련된 표현은 충청남도 부여 능산리 고분에서 보이는 〈사신도四神圖〉나 고분 천장의 연화문蓮花文 그리고 전라북도 익산 미륵사지彌勒寺址에서 출토된 벽화 조각에 그려진 대나무 그림과 인동당초문忍冬唐草文에서 그 흔적을 희미하게나마 확인할 수 있을 뿐이다.

백제의 세련된 동식물 표현은 오히려 공예품에서 발견할 수 있다. 6세기로 추정되는 〈백제금동대향로百濟金銅大香爐〉는 백제 미술의 정수로

당시 장인의 놀라운 예술 정신과 솜씨를 보여준다. 용의 형상을 한 받침, 연꽃 형태의 몸통, 겹겹이 쌓인 산악 형태의 뚜껑이 조형적으로 완벽한 조화를 이루고 있다. 전체적으로는 용 한 마리가 연꽃을 물고 있는 형상이다. 특히 뚜껑 부분은 놀라울 정도로 정교한데, 겹겹으로 산봉우리를 배치하고 그 안에 다양한 동물과 인물을 넣었으며, 사이사이로 산길과 시냇물과 폭포를 표현했다. 동물로는 호랑이, 멧돼지, 원숭이, 새 등 현실의 짐승과 상상의 동물이 섞여 있으며, 각 산봉우리에는 다섯 악사와 다섯 새를 올려놓았다. 그리고 정상에서는 봉황이 아래를 굽어보고 있다. 각각의 형상들이 매우 작음에도 섬세하고 정교한 솜씨가 돋보인다.

신라 역시 백제와 마찬가지로 고분벽화가 거의 없어 회화의 흔적을 찾기가 쉽지 않다. 다만 6세기 신라와 고구려의 접경 지역이었던 경상북도 영주榮州 순흥順興의 고분에서 벽화가 발견되어 당시 신라인의 회화를 살필 수 있다. 그러나 이 벽화의 표현 수준이 치졸하여 신라 회화의 모습을 제대로 보여주고 있다고는 말할 수 없을 듯하다. 벽화에 그려진 연꽃은 형태나 채색이 단순하고 유치하며, 새의 모습도 대강의 형태만을 도식적으로 표현했을 뿐이다.

이 벽화보다 회화적 감각을 좀 더 느낄 수 있는 작품은 천마총에서 출토된 국보 제207호 〈천마도天馬圖〉일 것이다. 이 〈천마도〉는 안장 밑으로 늘어뜨리는 판인 말다래에 그려져 있는데, 비록 공예화이지만 하늘을 나는 듯한 기세와 동작 표현이 매우 세련되었다.

사실 고분벽화나 공예품에 그려져 있는 동식물 표현을 통해 이 시대에 감상용 회화로 동식물이 그려졌는지, 만약 그렇다면 그 수준이 어떤지를 파악하기는 어렵다. 그래서 삼국시대 이전까지는 벽화나 공예품을 통해 동식물이 다양하게 표현되었다는 것을 확인하고, 그 솜씨를 대강 살펴보는 선에서 그쳐야 할 듯하다.

문헌 기록을 살피면, 6세기 이후 삼국은 현재 발굴된 유물에서 살필 수 있는 것보다 훨씬 수준 높은 회화 예술을 향유하고 있었을 것이라 짐작된다. 백제 성왕 19년(541년)에 중국 남조南朝의 양梁에 사신을 보내 화사畵史를 초빙했다는 기록이나 백제 위덕왕威德王 35년(588년)에 화공

(오른쪽) 〈백제금동대향로〉, 금동, 높이 61.8cm,
6세기, 국보 제287호, 국립중앙박물관.

(아래) 〈백제금동대향로〉 뚜껑을 펼친 모습(부분).

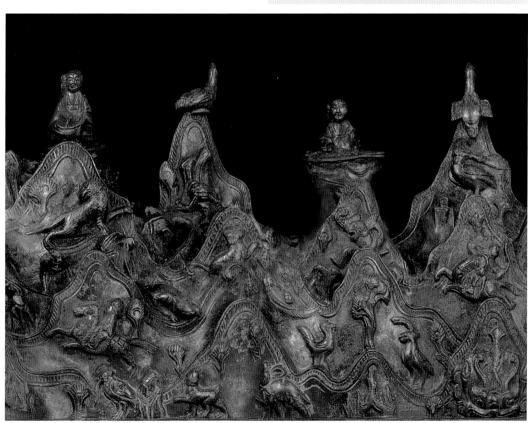

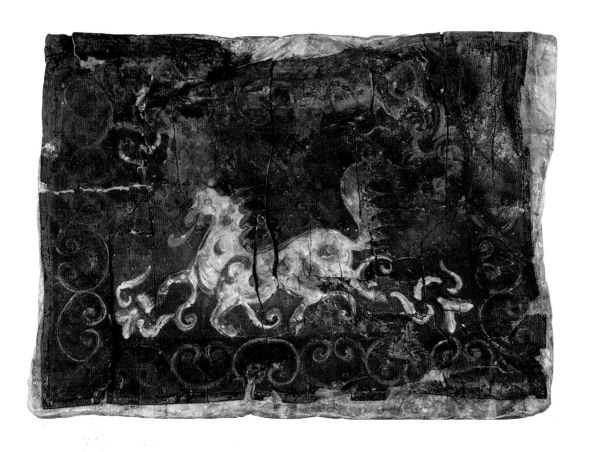

〈천마도〉, 자작나무 껍질에 채색, 75×53cm, 두께 약 6mm, 5-6세기 초, 경주 천마총 출토, 국보 제207호, 국립중앙박물관.

백가白加를 일본에 보냈다는 기록 그리고 고구려 영양왕嬰陽王 21년(610년)에 화승 담징曇徵이 일본에 건너가 종이와 먹과 채색을 전해주었다는 기록 등을 보면 당시 우리 민족이 중국의 미술 문화를 소화하여 자기화하고, 나아가 이를 일본에 전수할 정도로 그 수준이 높았다는 것을 알 수 있다.[4] 비록 이 시기에 감상을 위한 화훼영모화가 본격적으로 그려졌는지는 분명하지 않으나, 삼국시대 후반에 이르면 회화 분야는 불화나 인물화 중심으로 상당한 수준에 이르렀을 것으로 보이며, 점차 다른 소재들에 대한 독립적 표현도 이루어졌을 것으로 생각된다.

## 통일신라시대

감상용 작품으로 화훼영모화를 본격적으로 그린 시기는 언제일까? 현재 우리가 눈으로 확인할 수 있는 화훼영모화는 고려시대의 작품들이지만 그 수가 극히 적고, 진위의 문제도 존재한다. 실제로 그림을 눈으로 확인할 수는 없지만, 문헌 기록을 보면 적어도 통일신라시대에는 우리나라 화가들이 수준 높은 화훼영모화를 그렸으리라고 판단된다.

중국은 성당대盛唐代에 이르러 화훼영모를 전문으로 하는 화가들을 배출함으로써 화훼영모화가 하나의 화문으로 자리를 잡게 된다.[5] 따라서 중국과 밀접한 관계를 맺으며 미술 문화를 발전해나간 우리도 이 시기에 화훼영모화의 전통을 확립해나갔으리라 보인다.

중국의 화훼영모화가 우리나라에 전해진 것을 확인할 수 있는 가장 오래된 문헌은 『삼국사기三國史記』로, 「신라본기新羅本記」 선덕왕善德王 원년(632)에 실린, 당 태종이 진평왕眞平王 때 보낸 〈모란도牡丹圖〉에 대한 고사이다. 그 내용은 다음과 같다.

**4**
최완수, 『그림과 글씨』, 세종대왕기념사업회, 2000, 91–93쪽.

**5**
撰者未詳, 中華書局 編, 『宣和畫譜』, 中華書局, 1985, 394–406쪽. 당대唐代에는 등왕원영滕王元嬰, 설직薛稷, 변란邊鸞, 우석于錫, 양광梁廣, 소열蕭悅, 조광刁光, 주황周滉 같은 화훼영모에 뛰어난 화가들이 배출된다. 이들은 하나의 소재를 전문적으로 그리는 경향이 있었으며, 꽤 높은 수준의 표현력을 지니고 있었다고 전해진다.

덕만 공주(선덕여왕)는 성격이 너그럽고 명민했다. 왕에게 아들이 없었는데, 나라 사람들이 덕만을 세워 왕으로 삼았다. 공주 시절에 당나라로부터 모란도와 함께 꽃씨가 왔다. 덕만 공주는 이를 보고 이르기를 "이 꽃은 비록 매우 아름다우나 향이 없을 것입니다."라고 했다. 왕이 웃으며 왜 그런가 하고 물었더니 대답하기를 "꽃그림에 나비가 없는 까닭입니다. 무릇 아름다운 여인에게는 남자가 쫓고, 꽃에 향기가 있으면 나비와 벌이 따르는 법입니다. 그런데이 꽃은 아름다우나 나비와 벌이 없으니 이는 반드시 향이 없을 것입니다." 이후 이 꽃씨를 심으니 과연 향기가 없었다.[6]

이 이야기는 어린 선덕여왕의 총명함을 보여주는 고사로 널리 알려져 있지만, 미술사 측면에서 보면 중국의 화훼영모화가 우리나라에 전해진 사실이 언급된 최초의 기록이다. 사실 중국도 이 시기가 화훼영모화가 하나의 화문으로 확고하게 정착된 시기라고는 할 수 없어 그 영향을 구체적으로 언급하기는 힘들 것 같다. 그러나 7세기 당시 세계 제일의 대국이었던 당의 황제로부터 전해졌다는 이 그림을 놓고 한번 상상해볼 수는 있을 것이다.

〈모란도〉는 당시 일반적인 방식이었던 비단에 구륵전채법으로 표현하기 위해 모란의 윤곽을 섬세한 선묘로 표현하고 그 위에 곱게 선염하는 방식으로 채색을 올렸을 것이다. 또한 이 그림이 중국 황제의 선물이었다는 점을 생각할 때 당대 수준 높은 궁정 화원이 그렸을 것이고, 이를 본 신라 귀족이나 화원에게 큰 자극이 되었을 것이다. 예술에 취미가 있는 왕공 귀족들은 이런 그림을 중국에서 입수하려고 하거나 화원들에게 모사하도록 했을지 모른다. 혹은 비슷한 소재를 찾아 화원들에게 직접 사생해보게 하였을 것이다. 이러한 과정이 이어져 다양한 동식물을 사생하게 되고, 시간이 쌓이면서 우리 전통의 화훼영모화가 만들어질 수 있었을 것이다.

선덕여왕의 모란도 이야기 이후 두 세기가 지난 뒤 나온 당대 화가 주경현朱景玄의 『당조명화록唐朝名畫錄』(약 840-845년 사이에 편찬)에는 신라

6
김부식, 「신라본기」『삼국사기』, 선덕왕 원년(632).

사람이 조수鳥獸, 초목草木, 임석林石을 소재로 한 작품을 다수 구입했다는 내용이 있다.[7] 선물로 받은 것이 아니라 당나라에 직접 건너가 사왔다는 것이다. 주경현이 신라 사람이 사 갔다고 하는 것 중에 조수나 초목은 곧 지금의 영모와 화훼라고 할 수 있어 중국의 전문 화가가 그린 화훼영모화가 우리나라에 9세기에는 충분히 전해졌으리라 생각된다. 이런 점으로 볼 때 이 시기가 되었을 때 우리도 나름대로 화훼영모화를 그리기 시작했거나 이미 그리고 있었을 것이다. 비록 통일신라시대의 회화 수준을 정확히 가늠하기는 힘드나 문헌에 따르면 통일신라 때 이미 꽤 솜씨 있는 화가들이 있었던 것으로 보인다.

중국 당나라의 회화사서 『역대명화기歷代名畫記』에는 신라인 김충의金忠義가 당나라에 건너가 덕종德宗(780-804)의 조정에 출사하여 화명을 떨쳤다는 기록이 있는데, 그의 그림에 대해 "교묘한 재주가 남보다 뛰어났고 그림 솜씨가 정묘했다."라고 언급되어 있다.[8] 『삼국사기』에서는 솔거率居가 황룡사 벽에 그린 〈노송도老松圖〉에 새가 날아들었다는 일화가 실려 있어 이들의 그림이 사실적이면서 생동감 있게 표현되었다고 짐작된다.[9] 또한 경명왕景明王 3년(919)에 사천왕사四天王寺의 벽화로 그린 개가 마당을 뛰어다니며 짖어댔다는 설화가 있는데, 그만큼 섬세하고 사실적으로 잘 그렸기에 이런 이야기가 전해지지 않았나 생각된다.[10]

이렇게 중국과의 교류로 화적畫籍이 유입되고 동식물을 사실적이고 생동감 있게 표현할 수 있는 뛰어난 화가들이 존재했다면, 화훼영모화가 충분히 그려질 수 있었을 것이다. 더군다나 신라에는 7세기부터 이미 채전彩典이라는 도화 전문기관이 존재했고,[11] 궁궐에서는 완상玩賞을 위해 다양한 화초와 동물을 길렀다는 기록이 있다.[12] 이로 보아 궁정의 완물玩物로서 화훼영모화가 그려질 여건도 충분히 갖추어진 상태였다.

따라서 통일신라시대의 문화예술 역량을 고려할 때 적어도 9세기 즈음에는 감상용 화훼영모화가 이미 그려졌을 가능성이 크다고 하겠다. 그러나 아쉽게도 통일신라시대 화훼영모화 관련 유물은 삼국시대와 마찬가지로 거의 없다. 회화 예술의 성취를 볼 수 있는 것은 불교경전 『신라백지묵서대방광불화엄경新羅白紙墨書大方廣佛華嚴經』의 표지화 정도이다.

7
朱景玄,「唐朝名畫錄」.
貞元末新羅國有人於江淮以善價求市數十卷持往被國 其佛畫眞仙人物士女皆神品也. 惟叛馬鳥獸草木林石 不寫其狀."

8
한치윤·韓致奫,「김충의조金忠義條」
『해동역사海東繹史』, 張彦遠, 歷代名畫記)"金忠義德宗 祖將軍巧絕絶竊入學畫跡精妙."

9
김부식,「열전」제8조,『삼국사기』권 48, 솔거전.
"率居 新羅人, 所出微 故不記其族泰 生而善畫 嘗於皇龍寺壁畫老松 體幹鱗皺 枝葉盤屈 鳥鳶燕雀往往望之飛入 及到 蹭蹬而落."

10
『삼국사기』권 12「신라본기」제12조의 경명왕 3년에 "四天王寺壁畫狗子, 有聲若吠者"라는 언급이 있고, 『삼국유사』권 1「기이紀異」제2경명왕 조에도 사천왕사〈견도犬圖〉에 대한 설화가 있다.

11
한국민족문화대백과, 한국학중앙연구원 (encykorea.aks.ac.kr). 채칠彩漆 에 관한 사무를 맡던 관청으로, 후대의 도화서에 해당한다. 진덕여왕 5년(651)에 처음 설치되었다가, 신문왕 2년(682)에 확대 개편되었다. 경덕왕 18년(759)에 전채서典彩署로 고쳤다가, 혜공왕 12년(776)에 다시 본래대로 바꾸었다. 한편, 조선시대에도 도화서의 별칭이 채전이었는데 이는 신라의 채전을 계승, 발전시킨 것이라는 의미가 있다.

12
김부식,「신라본기」『삼국사기』제7, 문무왕 14년(674년).
"二月, 宮内, 穿池造山, 種花草, 養珍禽奇獸."

『신라백지묵서대방광불화엄경』의 〈표지화〉(부분), 자색 종이에 은니,
10.9×25.7cm, 9.3×24cm, 통일신라 754~755년, 삼성미술관 리움.

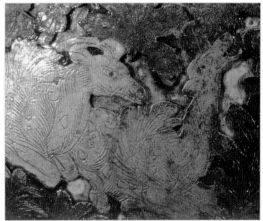

(위) 〈연꽃 장식〉, 평탈 기법, 높이 13.5cm, 통일신라 8-9세기, 국립경주박물관.
(아래) 〈금은장쌍록문장식패합〉과 확대한 부분, 폭 5.4cm, 8-10세기, 삼성미술관 리움.

여기에 그려진 '보상화문寶相華文'은 문양의 도식성도 크지만 꽃의 측면, 반측면, 반개, 만개한 모습이 자연스럽게 표현되어 있으며, 선묘의 굵기도 필요에 따라 조절되어 회화적인 느낌도 어느 정도 나타난다.

이 밖에도 공예 영역에서 동식물 문양을 활용한 유물들이 있어 이를 통해 당시 화훼영모화의 흔적을 살펴볼 수 있다. 〈연꽃 장식〉은 불단 장식으로 보이는데, 여덟 장의 꽃잎이 하나로 모이는 형태에 잎마다 평탈 기법으로 꽃과 나비 모양을 표현했다.[13] 크기가 매우 작은 장식물임에도 그 안에 새겨진 꽃과 나비 모양이 매우 정교하여 통일신라 장인의 솜씨를 엿볼 수 있다. 마치 사임당의 초충도를 보는 듯하다.

〈금은장쌍록문장식패합金銀張雙鹿文裝飾貝蛤〉에서도 통일신라 장인의 놀라운 세공 솜씨를 볼 수 있다. 자연산 대합 위에다 금판과 은판을 사용하여 역시 평탈 기법으로 제작하였는데, 은판을 투조해 나뭇잎을 만들고 금판으로 두 마리의 사슴을 매우 정교하고 사실적으로 표현했다. 한 마리는 무릎을 구부리고 앉아 나뭇잎을 뜯고 있고 다른 한 마리는 우두커니 앉아 앞을 보는 장면인데, 평화롭고 서정적인 느낌이 잘 살아 있다. 이런 공예품에 새겨진 사실적 동식물 문양을 보면 당시의 회화 수준이 매우 높았다는 것을 충분히 짐작할 수 있다. 아마도 〈연꽃 장식〉이나 〈금은장쌍록문장식패합〉 장식 도안은 그 섬세함과 회화적 성격으로 보아 당시의 화훼영모화를 모본으로 하지 않았을까 생각된다.

일반적으로 한 시대의 문화는 한 분야만 유독 발전하지 않고 여러 분야가 고르게 성숙한다는 것을 생각할 때, 건축, 공예, 조각 영역에서 눈부신 성과를 보여준 통일신라는 회화 분야에서도 큰 발전을 이루었을 것이다. 기본적으로 고대 사회의 미술이 감계鑑戒와 교화敎化에서 순수한 미적 감상으로 그 목적이 확대되는 과정에서 화훼영모화는 화목으로서 위치를 찾아갈 수 있었을 것이다. 그리고 그 변화의 시작점은 적어도 통일신라시대일 것이다. 물론 회화에서는 불화나 감계용으로 그리는 인물화를 여전히 우선했을 것이다. 하지만 점차 순수하게 감상이나 장식을 목적으로도 화훼영모화를 그렸을 것이다.[14]

**13**
평탈 기법이란 칠기에 금과 은으로 된 얇은 조각을 잘라 문양을 만들어 표면에 붙이고 옻칠을 한 뒤 표면을 연마하여 금판과 은판의 문양 부분을 나타내는 기법이다.

**14**
최완수, 『그림과 글씨』, 세종대왕기념사업회, 2000, 99쪽.

# 고려시대

고려시대(918-1392) 미술은 청자나 불화에서 보듯이 귀족적인 품위가 느껴지는 우아한 세계를 가지고 있다. 이는 일반 회화에서도 마찬가지였을 것이라고 생각되나, 현재 남아 있는 작품이 극히 드물어 고려의 일반 회화에 대한 이해가 매우 단편적인 것이 사실이다. 다만 몇몇 남아 있는 관련 화적들과 여러 문헌 근거를 살펴보았을 때 고려시대의 일반 회화는 송대와 원대[15] 화풍의 영향을 받으며 이를 자기화한 것으로 보인다.

중국 회화의 유입은 11세기 후반부터 12세기 전반에 집중되는데 특히 고려와 친밀한 관계를 유지했던 시기인 북송 휘종徽宗(1100-1125) 때의 서화가 우리에게 큰 영향을 미친 것으로 보인다. 북송대의 미술 이론가 곽약허의 화론서『도화견문지圖畵見聞誌』의「고려국高麗國」편에 기록된 내용 중에 김양감金良鑒이 사신으로 가 중국 서화를 다량 구입한 것이나 최사훈崔思訓이 사신으로 가면서 함께 데려간 고려 화공에게 상국사相國寺 벽화를 모사하도록 한 일[16]은 고려가 중국 문물을 습득하는 데 얼마나 열심이었는가를 보여준다. 이러한 공식적 관계 말고도 바닷길로도 송나라 상인들이 빈번하게 고려에 방문했다고 하니, 이를 통해 송대 예술품이 다수 전해진 것으로 보인다.[17]

고려의 회화는 송의 화풍을 모범 삼아 점차 자국화했을 것으로 보이며, 그 수준은 12세기 전반에 이르면 송과 버금가는 정도로 발전했을 것으로 보인다. 단편적인 예이긴 하지만, 고려시대 최고의 화가로 알려진 이녕李寧(12세기 전반 활동)이 사신 이자덕李資德을 따라 송에 갔다가, 휘종 황제가 그의 그림을 보고 감탄하여 한림원 소속의 화원들에게 이녕을 따라 배우게 했다는 『고려사高麗史』 기록을 보면,[18] 개인의 재능뿐 아

**15**
중국의 주요 왕조에 따라 시대를 나누어 보면 당(618-907) 송(960-1279), 원(1271-1368) 명(1368-1644), 청(1636-1912)으로 구분된다. 이 중에 송은 여진족이 세운 금(1115-1234)의 공격으로 수도를 절강 항주로 이전한 시기를 전후로 해서 북송(960-1127)과 남송(1127-1279)로 나눌 수 있다.

**16**
郭若虛,「高麗國條」『圖畵見聞誌』券6. "皇朝之盛 邈荒九譯來庭者 相屬於路 惟高麗國敦尙 文雅漸染 華風至於伎巧 至精也 他國罕比 固有丹靑之妙 錢忠懿 家有著色山水四卷 長安 臨潼 李虛曹家 有本國八老圖二卷 及嘗於楊褒 虛曹家見 細布上畵 行道天王 皆有風格 熙寧甲寅 歲 遣使金良鑒入貢 訪求中國圖畵 銳意 購求 稍精者十無一二 然猶費三百餘絹 丙辰冬後遣使 崔思訓入貢 因將帶畵工數 人 奏請摹相國寺壁圖畵歸國 詔許之於是 盡摹之持歸 其摹畵人 頗有精於工法者 彼使人每至中國 或用摺疊扇爲私覿物 其扇用鴉靑紙 爲之上畵 本國豪貴雜以婦 人鞍馬 或臨水爲金碧灘瀅 蓮荷花木水禽 之類 點綴精巧 又以銀泥爲雲氣月色之狀 極可愛調 之倭扇本出於倭國也 近歲尤祕 惜 典客者蓋稀得之."

**17**
고려의 대중 회화 교섭에 관한 내용은 안휘준의 『한국회화사 연구』(시공사)의「고려 및 조선 초기의 대중회화교섭」285-297쪽에 자세하게 설명되어 있다.

**18**
안휘준, 『한국 회화사 연구』, 시공사, 2000, 217쪽.

니라 국가적으로도 고려의 예술 수준이 꽤 높았으리라 생각된다.

　　고려가 또 한 번 중국 문화를 직수입하게 되는 시기는 13세기 후반 원의 부마국駙馬國이 되면서이다. 충렬왕忠烈王(1236-1308, 재위 1274-1298, 1299-1308) 이후 고려 왕실은 수시로 원에 출입하며 원의 풍습과 함께 한족의 문물을 대량으로 수입하기에 이른다. 원 왕실이 고려 왕실에 하사품을 보내거나[19] 고려 왕들이 직접 원으로 건너가 수년간 머무르고 돌아오면서 많은 서화가 유입되었다. 특히 충선왕忠宣王(1275-1325, 재위 1298, 1308-1313)은 상왕이 되자 연경燕京에 만권당萬卷堂을 설치하여 문신 이제현李齊賢(1287-1367)으로 하여금 원 문예의 종장인 조맹부趙孟頫(1254-1322)를 비롯한 한족 유학자들과 교류하도록 해 당시 원 지배 아래의 한족 문예를 익히게 했다. 이에, 남송의 시정에 문인의 의취意趣를 더하고, 당과 북송의 예술을 좇아 발전적인 복고를 이룩한 조맹부의 학예가 유입되어 고려 후기 화풍을 크게 진작시켰으니, 이는 조선으로까지 이어진다.

　　이러한 시대적 배경에서 고려시대의 상류 지식계층은 예술을 애호하여 직접 그림을 그리거나 소장하는 경우가 많았으며, 또한 시화일치의 문인화론이 수용되면서 이를 통해 문예 교류의 장을 만들어갔다. 그중 화훼영모화 또는 사군자화를 완상玩賞하고 애호하는 경우가 많았는데,[20] 특히 해오라기, 학, 소나무, 매화, 대나무 등을 소재로 한 작품들은 속세를 벗어나 구도의 길에 있는 승려나 탈속의 정신세계를 지향하는 문사들이 선호했던 것으로 보인다.

　　현재 남아 있는 화훼영모화로는 공민왕恭愍王(1330-1374, 재위 1351-1374)이 그렸다고 전해지는 〈이양도二羊圖〉와 몇몇 전칭작傳稱作(그렸다고 전해지는 작품)뿐이다. 조선시대에 들어오면 국가 이념으로 성리학이 사회 문화의 기준이 되면서 귀족적이고 화려한 궁정화풍의 그림은 상당히 쇠퇴하였다. 어쩌면 원체화풍의 세밀하면서도 화려한 화훼영모화는 조선보다 고려가 월등히 뛰어났을지도 모른다.

　　〈이양도〉는 서예가 오세창吳世昌(1864-1953)이 편집한 화첩 『근역화휘槿域畵彙』의 첫 장에 있는 작품인데, 비단 위에 섬세한 필선과 채색으로

**19**
이덕무, 『청장관전서』 권 22, 『송사宋史초』, 「고려열전」 (한국고전종합DB). 고려 충렬왕 5년(1279년)에 송나라가 망했다. 원 홀필렬忽必烈이 망한 송나라의 보기寶器, 봉병鳳瓶, 옥적玉笛 등 90종의 물품을 심瀋(충렬왕의 초명)에게 하사하니 심이 즉위한 지 5년째였다.

**20**
이규보, 『동국이상국후집』, 권4 고율시 「우이장편이수又以長篇二首, 구묵죽여사진求墨竹與寫眞」 (한국고전종합DB). 여기에서 '鳥獸猶且畵, 矧之置左右'라 하여 하물며 조수鳥獸도 그림으로 걸어 완상하는데 자신의 모습을 그려 후세에 남기려고 한다며 초상화를 요구하고 있다.

표현된 채색공필 영모화이다. 작품이 공민왕의 진적眞跡인지는 정확히 몰라도, 고려 말 우리에게 문화예술 부분에 깊은 영양을 미친 조맹부의 〈이양도〉나 작가 미상의 조선 초기 작품으로 전해지는 〈양〉과 기법이나 느낌이 흡사하여 꽤 고전적인 방식의 그림인 것은 분명해보인다.

〈이양도〉는 크기는 작지만 매우 섬세하고 우아하다. 오랜 세월을 버티느라 낡고 바랬지만 털 하나하나 운필감이 빼어나고, 양의 표정이나 동작에 생동감이 살아 있다. 또한 지나치게 사실적으로 표현할 때 나타나는 세속적인 느낌도 없어 무척 높은 품위를 지닌 작품이다.

이렇게 작은 화폭에 대상을 세밀한 필치로 그려 서정성을 끌어내는 방식은 주로 남송대 원체화풍의 작품에서 많이 나타난다. 〈이양도〉는 이런 점에서 고려시대 작품일 가능성이 있다. 또 공민왕이 이러한 세밀화에 뛰어난 감각을 지니고 있었다고 전해지고 있어 그의 작품으로 전칭될 수 있는 근거는 어느 정도 있다고 하겠다.[21]

〈이양도〉를 보면 고려시대의 화훼영모화가 놀라운 수준에 이르렀을 것이라고 짐작할 수 있다. 그러나 앞서 언급한 대로 아쉽게도 고려시대 화훼영모화를 살펴볼 수 있는 작품들이 거의 없다. 특히 전형적인 화훼영모화라 할 수 있는 화조나 초충은 현재까지 남아 있는 것이 없다. 그래서 고려시대의 화훼영모화를 살펴보는 것은 이전 시대와 마찬가지로 간접적일 수밖에 없을 듯하다. 그러나 통일신라시대 이전보다는 관련된 유물이 훨씬 많아 더 입체적으로 살펴볼 수 있는데, 당시에 제작된 불화나 청자에 표현된 화훼와 영모에서 이를 확인할 수 있다.

고려의 불화는 당대의 일급 화가들이 그렸다. 정교하고 섬세할 뿐만 아니라 종교화임에도 창의적이고 회화적인 면이 많이 나타난다. 부분적으로 화훼영모화만이 아니라 산수화의 소재나 기법이 나타나기도 한다. 특히 불화는 공예품처럼 입체 위에 문양을 표현하는 것이 아닌 평면 위에 직접 붓으로 그리는 작품이라 당시 화훼영모화의 내용뿐 아니라 기술적인 부분을 살피는 데도 매우 효과적이다.

청자에 시문된 도안을 통해서도 당시 화훼영모화의 모습을 살펴볼 수 있다. 청자의 문양 가운데에는 화훼영모화를 기반으로 한 것이 많이

21
김안로 『용천담적기』 (한국고전종합 DB). "공민왕은 큰 글씨를 잘 쓰고 색채를 잘 썼다. 아방궁의 인물을 그렸는데 대단히 작았지만, 관모이나 옷, 띠, 신에 이르기까지 섬세하게 모두 구비되어 있다. 정밀하고 섬세하기가 짝이 없었으니, 이른바 나라를 다스리는 일에는 능하지 못한 자가 아닌가."

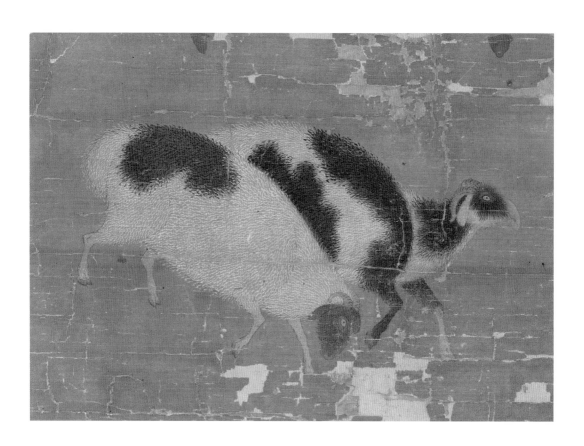

전 공민왕, 〈이양도〉, 견본채색, 22×15.7cm, 간송미술관.

있다. 수변의 오리, 기러기, 학 등이 도자기의 표면에 많이 시문되었다. 어떤 작품은 표현된 문양이 꽤 회화적이고 사실적이다. 고려시대 화훼영모화 작품이 거의 없는 실정에서 고려 불화와 청자에 표현된 화훼영모는 당시에 그려졌을 화훼영모화를 상상해보는 데 큰 도움이 된다.

## 불화에서 보이는 화훼영모화

고려 불화는 대부분 비단 바탕 위에 먹과 채색을 사용하는데, 이전의 벽화나 유물에서 화훼영모를 살펴보는 것보다 훨씬 직접적으로 그 표현 수준을 살펴볼 수 있다.

불교가 국교였던 고려에서 불화는 사찰의 예배용이나 왕공 귀족들의 사가에 놓기 위해 그려졌을 것으로 보이는데, 고려 불화의 장엄하고 섬세한 표현을 볼 때 당시 궁정의 일급 화원이 제작을 주도했을 것으로 짐작된다.[22] 화원들은 업무상 불화 이외에 초상, 산수, 화조, 기타 궁궐 장식화 등 다양한 유형의 작품을 제작했다. 따라서 작품의 소재나 표현 기법 등이 자연스럽게 불화에 반영될 수 있었다. 특히 화훼영모화의 다양한 소재는 불화에서도 자주 볼 수 있는데, 대나무, 모란, 연꽃과 같은 화훼류나 학이나 앵무새와 같은 조류를 비롯해 여러 동물이 보인다. 또한 고려 불화는 정교하고 섬세한 필선과 채색으로 표현되었는데, 이를 통해 당시 화가들의 화훼영모화 표현 능력을 유추해볼 수 있다.

화훼영모화와 관련해 가장 주목받는 불화는 일본 교토京都 다이토쿠지大德寺 소장 〈수월관음도水月觀音圖〉이다. 이 그림의 오른쪽 위를 보면 부용화芙蓉花를 부리에 물고 관음보살을 향하여 머리를 돌리고 있는 새가 그려져 있어, 고려시대 화훼영모화의 일면을 보여주는 예로 많이 언급된다.[23] 이렇게 새가 〈수월관음도〉에 들어간 경우는 극히 예외적이라고 할 수 있는데, 불화에 다양한 내용 요소가 첨가되면서 화훼영모화가 불화에 차용된 것으로 보인다.

이 불화에서 새가 있는 화면을 적당하게 자르면 남송대 유행했던

**22**
정우택 외, 「고려불화의 특징」 『고려시대의 불화』(해설편), 시공사, 1997, 11쪽.

**23**
정우택 외, 「고려불화의 특징」 『고려시대의 불화』(해설편), 시공사, 1997, 88쪽. 정우택은 이 〈수월관음도〉에서 도상학적인 근거를 확실히 알 수 없는 몇몇 요소 중 하나로 꽃가지를 물고 있는 새도 꼽았는데, 그러면서도 아마 『삼국유사』 권3 「낙산이대성洛山二大聖, 관음觀音, 정취正趣, 조신調信」조에 나오는 '낙산성굴洛山聖窟'의 설화에 의거하여 그려진 것이 아닐까 했다.

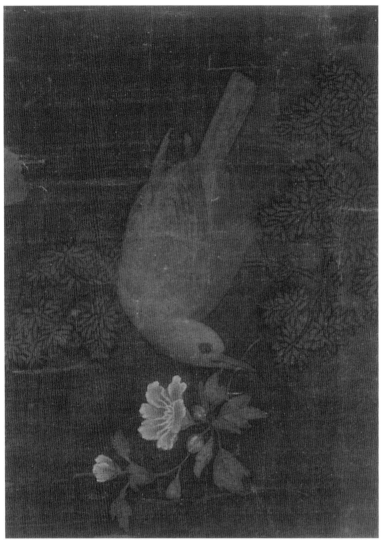

(위) 〈수월관음도〉(부분),
84.7×154.3cm, 1310년경,
일본 다이토쿠지.

(왼쪽 아래) 〈수월관음도〉
새 부분(모사작). 일본 다이토쿠지.

(오른쪽 아래)
『춘곡앵상』의 욕추세.

소지영모 형식의 그림과 비슷하다는 느낌을 받는다. 새는 '답지식하향
회두踏枝式下向回頭'의 자세를 하고 있는데,[24] 이런 자세는 남송시대에 그
려진 화훼영모화에서도 보이며, 명대 출간된 화보畫譜 『춘곡앵상春谷嚶
翔』의 〈욕추세欲墜勢〉와도 같은 자세여서 전통적인 화훼영모화에서 새를
그릴 때 자주 쓰였다는 것을 알 수 있다.

　〈수월관음도〉에 그려진 새 부분을 모사한 그림을 보면, 적당한 크기
로 화면을 잘리만 놓아도 훌륭한 공필화풍 화훼영모화가 됨을 알 수 있
다. 다만 새와 부용화의 주조색으로 주홍과 초록을 쓰고 있어, 채색을 사
실적으로 했다기보다는 불화에 맞게 조절했음을 알 수 있다. 초록으로
칠해진 새의 색을 더 사실적인 색으로 칠했다면 훨씬 고려시대 공필화
풍 화훼영모화의 모습에 가까웠으리라 짐작된다.

　당시 동물의 정묘한 묘사를 살펴볼 수 있는 또 다른 흥미로운 불화
는 바로 '불열반도佛涅槃圖'이다. 불열반도는 열반한 석가모니의 모습을
보여주는 그림으로, 사람뿐 아니라 온갖 동물이 석가모니 앞에서 그의
죽음을 애도하는 장면이 표현된다. 나가사키현長崎県 사이쿄지最教寺에
소장되어 있는 〈불열반도〉가 대표적인데 고려 말기 궁정 화원의 영모화
표현 능력을 볼 수 있다.[25] 이 불화 하단부에는 용과 기린 같은 서수부터
맹수류, 가금류에 심지어 곤충까지 다양한 동물이 세세하게 묘사되어
있다. 특히 원앙, 기러기, 제비, 해오라기, 학, 참새, 매, 거위, 꿩 등 화훼
영모화에서 자주 그리는 새를 모두 망라하여 자세히 표현하였다.

　기술 면에서 보면 필선의 굵기와 농담, 필속, 채색의 활용 등이 모
두 뛰어나 대상을 완벽하게 묘사하고 있다. 이런 도상을 그려내려면 기
존 화훼영모화의 도상을 차용했을 것인데 아마도 화훼영모화에 익숙
한 궁정 화원이 제작했을 것으로 짐작된다. 다음 쪽 아래 그림은 사이쿄
지 소장 〈불열반도〉에 그려진 동물 중 일부를 모사한 것인데, 매우 정교
하게 표현되었음을 알 수 있다. 각 동물은 슬퍼하는 소와 말의 모습처럼
〈불열반도〉의 상황에 맞도록 표현한 것도 있지만, 닭이나 학, 원앙처럼
기존의 화훼영모화 도상을 그대로 옮겨 놓은 듯 보이는 것도 존재한다.

　이외에도 영모 표현은 일본 아이치현愛知県 린쇼지隣松寺 〈관경십육

**24**
답지식하향회두란 나뭇가지를 잡고
몸을 아래로 숙이면서 고개를 돌리고
있는 모습으로, 주로 화훼영모화에서
크기가 작은 산새의 역동적인 모습을
표현할 때 쓰인다.

**25**
정우택 외, 「고려불화의 특징」
『고려시대의 불화』(해설편), 시공사,
1997, 87쪽. 일본 미술사학자
기쿠다케 준이치菊竹淳一 는
이 그림을 보관한 상자 뚜껑에
있는 1861년의 묵서명에 임진왜란
때 히라도平戸시의 번주 마쓰라
시게노부松浦鎭信가 조선에서
가져온 것이라 쓰여 있고, 도상적으로
일본의 전통적 열반도와는 성격을
달리하고 있어 고려 말인 14세기
후반에 제작된 것으로 보고 있다.

(위) 〈불열반도〉(부분), 285×237.5cm, 14세기 후반, 일본 사이쿄지.
(아래) 〈불열반도〉에 그려진 동물 일부(모사작).

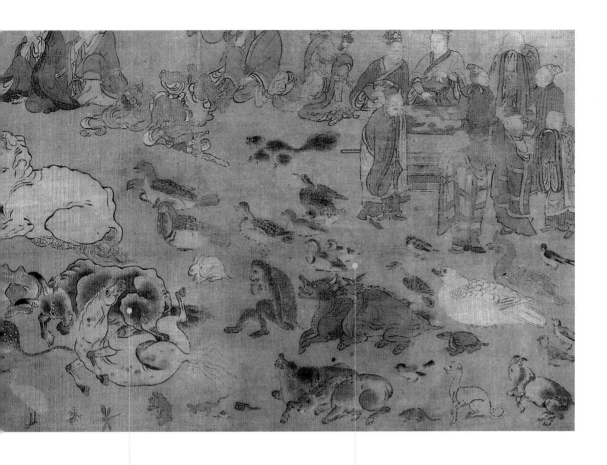

관변상도觀經十六觀變相圖〉의 앵무새나 니가타현
新潟県 사이후쿠지西福寺 〈관경십육관변상도觀經
十六觀變相圖〉의 학 등 여러 고려 불화에서 볼 수
있다. 이들 동물 그림의 자연스러운 동작과 섬
세한 채색을 보면 당시 화원이 기술적으로 매
우 세련된 화훼영모화를 그렸음을 충분히 짐
작할 수 있다.

　고려 불화에 자주 등장하는 화훼는 연꽃
과 모란이다. 일본 시마즈島津 가문이 소장했
던 〈아미타여래도阿彌陀如來圖〉의 하단부를 보
면, 아미타여래의 발이 연잎 위에 있고, 그 주
변에 활짝 핀 연꽃과 반개한 연꽃이 좌측에
비스듬히 배치되어 있다. 묘사가 정교하고 필
선에 힘이 있어 매우 뛰어난 표현임을 알 수
있다.[26] 꽃잎은 전체적으로 엷게 흰색이 도포
된 상태에서 꽃잎 바깥쪽 면을 연홍색으로 꽃
잎 끝쪽에서 아래쪽으로 선염했다. 그리고 꽃

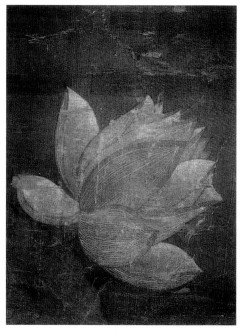

〈아미타여래도〉의 연꽃 부분, 견본채색, 105.1×203.5cm, 1286년,
일본 시마즈 가문에서 소장했으나 현재는 소장처 미확인.

잎 안쪽 면은 흰색으로 진하게 선염하여 바깥쪽과 구분했다. 꽃잎에는
금니金泥(아교에 개어 만든 금박 가루)로 매우 가는 선을 그어 꽃의 섬세함과
장식성을 더했다.

　이외에도 사이후쿠지 〈관경십육관변상도〉, 도쿄東京 센소지淺草寺
〈수월관음도〉와 같이 화반 위에 놓인 모란도에서 화훼화의 모습을 찾아
볼 수 있다. 이 그림들은 화면에서 극히 일부분에 해당하고 그림 자체도
장식성이 강하나 모란의 특성을 잘 요약하고 있어 역시 숙련된 화가의
표현임을 알 수 있다.

**26**
정우택 외, 「고려불화의 특징」
『고려시대의 불화』(해설편),
시공사, 1997, 70쪽. 일본 학자 이데
세이노스케井手誠之輔는 이 불화를
고려 궁정의 일급 화사가 그렸을 것으로
추정했다. 이는 아미타여래의 몸
주위에서 발하는 광채를 의식한 환상의
묘출, 자연경에 입각하여 표현해낸
연못의 묘사, 아미타여래의 풍만한
몸체 및 느슨하게 둘러 있는 옷에서
보이는 치밀한 묘사가 정중동의 표현이
대립하지 않고 하나의 그림에 완결되어
있어, 묘사력에서 일급 궁정 화원의
솜씨가 나타나기 때문이라고 했다.

## 청자에서 보이는 화훼영모화

고려시대 화훼영모화가 극히 드문 상황에서 고려청자는 고려시대 화훼영모화의 모습을 보여주는 또 하나의 훌륭한 창구가 된다. 입체적인 공예품과 그 안에 표현된 그림들은 당시 화훼영모화의 모습을 어느 정도 짐작하게 한다.

고려 초기의 청자 작품 중 꽤 회화적인 화훼화를 보여주는 것이 국립중앙박물관이 소장하고 있는 〈청자철화화훼절지무늬매병靑磁鐵畵花卉折枝文梅甁〉이다. 이 청자는 도자기를 구울 때 완전히 굽지 못해 유약이 산화되어 갈색 기운이 돌지만 몸통에 철화鐵畵로 표현된 절지화折枝花가 매우 회화적이다. 꽃은 봉오리와 만개한 모습으로 표현하였는데, 방향과 크기가 구분되어 있으며, 가지와 꽃의 연결도 인위적이지 않다. 잎의 형태는 가늘게 쪽 빠진 형태로 그린 뒤 잎맥을 표현하기 위해 뾰족한 도구를 사용하여 긁어냈다.

다음 쪽 아래 그림은 〈청자철화화훼절지무늬매병〉에 그려진 화훼절지문을 채색 공필 기법으로 재현한 것이다. 묘사를 더하고 색을 넣어 표현했지만, 도자기에 시문된 원래 모습을 최대한 살려 표현했다. 재현작을 보면 맨 아래 가지 끝을 꺾은 모양새가 눈에 띄는데, 이런 '화훼절지화花卉折枝畵'는 송나라 때 유행한 화훼화의 한 방식이다. 가지는 꺾였으나 꽃은 아직 화사하게 피어 있다. 가지의 구성이나 꽃잎, 잎맥의 표현을 좀 더 보강해 그리니 한 폭의 훌륭한 화훼화가 나오는 것을 볼 수 있다.

그림으로 그려 놓고 보니 꽃은 복숭아꽃으로 보인다. 꽃과 잎사귀와 가지의 구성이 작위적이지 않고 사생 관찰에 따른 사실적인 모습으로 표현되어 있다. 그래서 이 매병에 그림을 그린 사람이 화공일 수도 있겠다는 생각이 드는데, 이 청자에 시문하기 위해 직접 밖에 나가 관찰 사생하지는 않았을 것이고, 아마도 당시의 화훼절지화를 참고하여 도자기 위에 그려넣었을 것이다.

이렇게 11세기 고려청자의 화훼 문양이 주로 철화로 그려졌다면 12세기에 이르러서는 아름다운 비색청자翡色靑磁가 제작됨에 따라 '화畵'

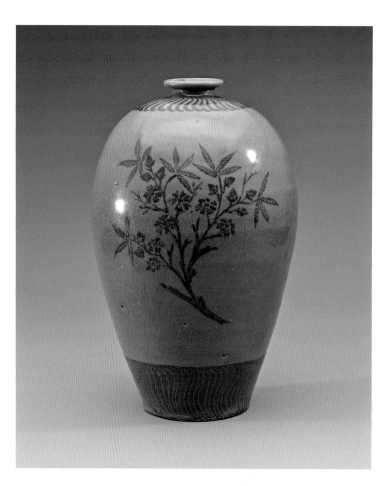

(위)
〈청자철화화훼절지무늬매병〉,
높이 28.6cm, 구경 5.2cm,
저경 9.5cm, 고려 11세기,
국립중앙박물관.

(아래)
〈청자철화화훼절지무늬매병〉에
표현된 화훼절지문 재현작.

가 아닌 '각刻'의 방식으로 문양을 표현하기 시작한다. 이때부터 화훼영 모화가 지니는 시정을 그대로 간직한 아름다운 청자가 탄생하는데, 특히 '편경영모'를 이용한 것이 많았다. 편경영모는 남송대 작품에서 자주 보이는데, 주로 서정적인 물가를 배경으로 오리나 기러기 같은 수금이 쌍으로 표현된다. 이러한 그림이 도안화되어 청자의 표면에 새겨졌다.

그런데 고려청자 가운데 일부는 그 문양이 도안화되었다기보다는 상당히 회화적으로 표현되어 당시 화훼영모화의 모습을 짐작하게 한다. 그 대표적인 작품이 바로 〈청자양각갈대기러기무늬정병〉이다. 이 정병의 몸통을 보면 양쪽으로 두 그림을 새겨 넣었는데, 이는 정병의 양면을 독립된 화면으로 보았음을 의미한다. 한쪽은 갈대밭에 기러기를, 다른 한쪽은 버드나무 밑에 원앙을 그려 넣었다. 물가를 배경으로 수금을 배치하는 구성 방식은 송대 원체화풍 화훼영모화에서 흔히 보이는 것으로, 고려 화단에서 이를 충분히 소화하고 있었을 것이다.[27]

〈청자양각갈대기러기무늬정병〉에 표현된 기러기의 모습은 전형적인 노안도의 형태를 띠고 있다. 특히 이 형상이 도자기 표면에 칼로 새긴 것이라는 점을 생각하면 그 솜씨에 다시 한번 놀란다. 도공은 날카로운 칼을 마치 붓처럼 섬세하게 활용했다. 대상의 외곽을 선각하고 그 주변을 조각칼을 눕혀서 깎아내 표현 대상이 도드라지도록 했는데, 파인 곳에 유약이 많이 남아 있는 상태에서 소성燒成되어, 마치 그림을 그릴 때 대상을 강조하기 위해 주변을 색으로 선염한 것처럼 나타나 더욱 회화적으로 보인다. 이를 그림으로 재현한 작품을 보면 다른 어떤 꾸밈이 없어도 시정 넘치는 한 폭의 고려시대 노안도를 보는 듯하다. 도자기 반대편에 표현된 원앙 그림도 마찬가지다. 도자기에 칼로 새겨진 것이라 부분적으로 간략화한 흔적은 보이지만, 버드나무 표현을 보면 잎사귀 하나하나 정교하게 칼끝으로 새겨 평면에 그린 편경영모 화훼영모화 못지 않은 정교함을 확인할 수 있다.

대상 표현의 섬세함과 화면 구성 방식을 보면, 이 도자기는 당시 편경영모 구도의 화훼영모화를 기초로 표현하였음이 분명하다. 도자기에 그림을 새겨 넣은 도공은 원래 화훼영모화 작품에서 원경의 배경 부분

**27**
編纂者未詳/中華書局 編, 『宣和畫譜』, 中華書局, 1985 참고. 『선화화보』의 송대 화훼영모화 그림 목록을 살펴보면 종한宗漢 의 〈수홍노안도 水葒蘆鴈圖〉, 효영孝穎 의 〈수홍척령도 水葒鶺鴒圖〉 〈요안척령도 蓼岸鶺鴒圖〉, 구경여丘慶餘 의 〈추노안아도 秋蘆鴈鵝圖〉, 서희徐熙 의 〈한노쌍압도 寒蘆雙鴨圖〉, 당희아唐希雅 의 〈노압도蘆鴨圖〉, 최백崔白 의 〈노당야압도 蘆塘野鴨圖〉, 유영년劉永年 의 〈노안도蘆雁圖〉, 오원유吳元瑜 의 〈유당계칙도 柳塘鷄鷘圖〉, 악사선樂士宣 의 〈추당쌍금도 秋塘雙禽圖〉 등이 보이는데, 이러한 그림들은 화면의 변화가 다양하지만 대체로 물가에 갈대나 여뀌, 버드나무가 배경이 되고 거기에 기러기나 오리, 거위 등이 놀거나 쉬는 모습으로 그려졌을 것이다. 이는 〈청자양각갈대기러기무늬정병〉과 유사한 모습이 아니었을까 생각된다.

(위) 〈청자양각갈대기러기무늬정병〉(부분)과 그 재현작, 아래는 반대편 모습.
높이 34.2cm, 구경, 1.3cm, 저경 9.3cm, 고려 12세기 전반, 국립중앙박물관.

은 제외하고 가장 주요한 영모와 근경 부분만을 도자기 곡면에 맞게 재구성하여 앞뒤에 새겼을 것이다. 따라서 이 도자기는 아마도 두 점의 화훼영모화에서 도안을 추출해 도자기 위에 시문했을 것이다.

청자는 아니지만 청동 물병에서도 이와 유사한 화훼영모화가 표현된 작품이 있는데, 바로 〈청동은입사물병〉이다. 여기에 새겨진 그림은 앞서 본 도자기보다 묘사가 사실적이지는 않지만 당시 편경영모 형식의 화훼영모화와 매우 흡사한 모습을 지니고 있다. 고려시대 작품이 남아 있지 않아 근접한 시대인 남송 때 작품 〈하당계칙도夏塘鸂鷘圖〉와 비교해 보면 이를 알 수 있다. 두 작품 모두 한 마리는 수변에 앉아 있고 다른 한 마리는 유유하게 헤엄을 치고 있어 유사한 화면 구성을 보인다. 이는 당시 편경영모 화조화의 전형적인 표현으로, 〈청동은입사물병〉에 이를 적극적으로 활용한 것으로 보인다.

금속공예에서 금속 그릇 표면에 은사銀絲로 장식하는 이러한 '은입사 기법'은 고려청자만의 독특한 문양 표현 기법인 상감象嵌 기법으로 재탄생한다. 고려청자의 표현 발달 과정은 대체로 순청자에서 음각과 양각 청자로 이어지다가 12세기 후반부터 상감청자의 형태로 전개된다. 상감청자는 문양을 표현할 때 칼로 도자기 표면을 파내고, 그 안에 백토나 흑토를 채워 문양을 표현한다. 이런 상감청자 가운데에는 화훼영모화와 밀접하게 관련된 작품이 제법 많다. 대체로 죽학류수금문竹鶴柳水禽文, 죽학문竹鶴文, 매죽문梅竹文, 매죽수금문梅竹水禽文 등으로 불리는 도상들이 시문된 상감청자이다. 이는 주로 버드나무, 대나무, 매화나무가 있는 물가에 오리, 기러기, 학 등이 노니는 모습으로 표현된다. 송대 『선화화보』의 「화조문花鳥門」에도 많이 등장하는 화재이기 때문에 역시 송대 원체화풍 화훼영모화의 영향을 받은 고려시대 화훼영모화를 모티브로 삼아 도자기에 시문詩文했을 것이라고 생각된다.

〈청자상감물가풍경매화대나무무늬주전자〉는 이러한 상감 기법을 활용하여 화훼영모문을 표현한 대표적 작품이다. 수변에 버드나무를 표현하고 그 좌우로 물가에서 유유히 헤엄치는 오리 두 마리를 표현했다. 나무는 흑상감으로 표현했고 오리는 몸체를 백상감으로, 날개의 선묘나

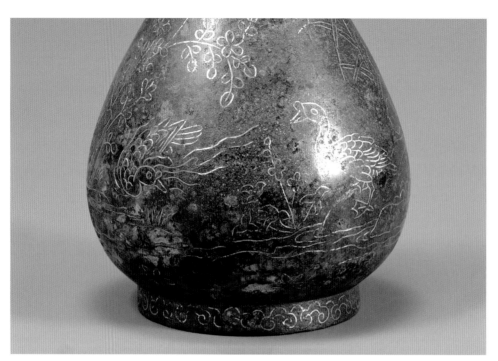

(위) 〈청동은입사물병〉(부분), 높이 21.5cm, 고려 11-12세기, 국립중앙박물관.
(아래) 작가 미상, 〈하당계칙도〉(부분), 23×16.8cm, 중국 남송, 대만 국립고궁박물원.

〈청자상감물가풍경매화대나무무늬주전자〉, 높이 36.1cm, 구경 2.1cm, 고려 12세기, 국립중앙박물관.

〈청자상감화조무늬도판〉, 22.6×16.5cm, 고려 13세기, 보물 제1447호, 삼성미술관 리움.

얼굴 부위의 주둥이와 눈은 흑상감으로 처리했다. 단아하면서 시정 넘치는 수변 풍경이 도자기 위에 펼쳐진다. 앞서 보았던 〈청자양각갈대기러기무늬정병〉처럼 화훼영모화를 직접 참고하여 도안을 옮긴 것 같은 정교한 느낌은 아니지만, 도자기의 기형에 맞춰 적절하게 화훼영모를 새겨 넣어 우아한 장식미가 돋보인다.

이렇듯 고려청자에 시문된 작품은 대부분 편경영모 구도의 화훼영모화를 기초로 제작한 것들이다. 이와 달리 13세기가 되면 소지영모 구도의 화훼영모화를 도자기에 시문한 작품들도 나타난다. 그중 하나가 〈청자상감화조무늬도판靑磁象嵌花鳥文陶板〉이다. 이 작품은 남송대에 본격적으로 유행한 소지영모의 모습을 띠고 있다. 표현 자체는 고졸하여 세련된 화공이나 도공의 솜씨는 아니나, 13세기에 제작된 상감청자 가운데 가장 회화적인 작품이라 할 수 있다. 오른쪽 아래에서 뻗어 나온 가지 중앙에 새를 놓아 안정된 느낌을 주고 있으며, 흑백상감과 철채 기법으로 시문된 화조 표현은 청자의 비색을 배경으로 농담과 색의 변화를 느끼게 한다. 그래서 한 폭의 화훼영모화를 보는 느낌이 든다.

이렇게 13세기에 이르러 소지영모 구도의 화훼영모화가 도자기에 시문된 모습을 보면 분명 이전에 주로 시문된 편경영모에서 소재가 확대되었음을 알 수 있다. 조선시대에 들어 백자에 시문되는 화훼영모가 대부분 소지영모에 근거하고 있음을 볼 때 이러한 시도가 이미 고려시대 말부터 시작되었음을 알 수 있다.

고려시대에는 불화와 청자에서 보듯이 송대 원체화풍을 중심으로 공교하고 시정이 넘치는 화훼영모화가 그려졌다. 고려 불화의 화조 표현에서 보이는 세련되고 사실적인 묘사는 고려시대 화훼영모화가 매우 정교하고 수준 높은 단계에 올랐음을 충분히 짐작하게 한다. 또한 고려청자는 순청자와 상감청자에 회화적인 화조무늬가 시문되어 있어 이를 통해 당시 화훼영모화의 소재나 성격을 살필 수 있다. 대체로 고려시대 화훼영모화는 북송대 이후 수금류 중심으로 편경영모 화훼영모화가 유행하였으며, 시간이 지나면서 점차 남송 원체화풍 화훼영모화의 영향을 받아 소지영모 화훼영모화도 그려졌을 것으로 판단된다.

조선시대 초기

二

승정원에 전교하기를,

『여러 가지 새를 깃털을 갖추고 암수를 갖추어 잡아

바칠 것을 여러 도에 하서하라.』하자,

승정원에서 함께 아뢰기를,

『모든 새를 빠짐없이 잡아 바치게 하면,

민간이 소요하여 폐단이 적지 않을 것입니다.』하니,

전교하기를, 『완상玩賞하려는 것이 아니다.

근래 화법畫法이 참다운 모양을 잃어 서로 같지 않았으므로

본떠 그리려는 것이다.』라고 했다.

『조선왕조실록』, 성종

# 조선시대 초기의 흐름

## 조선시대 초기의 화단

조선은 성리학性理學을 국가의 통치 이념으로 표방하고 세워진 나라이
다. 성리학은 고려 충선왕이 원나라 수도인 연경燕京에 세운 학술기관
만권당萬卷堂을 통해 당시 원나라 문예의 종장이었던 조맹부 일파와 왕
을 호종하였던 이제현李齊賢(1287-1367)을 비롯한 고려 문사들이 학연을
맺으며 본격적으로 전래되었다. 이후 성리학의 영향을 받은 고려 말 신
진사대부들이 조선의 건국을 주도하게 되면서 그들의 학예 활동은 조선
예술문화의 기반을 새로이 형성한다.[1]

　　그러나 조선시대 초기[2]에는 여전히 송대와 원대 화풍의 영향을 받
은 고려 화단의 전통이 이어졌을 것으로 보인다. 당시 성리학이 문화 예
술의 사상적 기반을 제공할 만큼 성숙하지는 못했을 것이기 때문이다.
또 나라가 바뀌었다 하더라도 국가 미술기관인 도화원이 해체되거나 사
대부나 화원 화가의 회화 전통이 사라지는 것은 아니기에, 고려시대에
유행했던 화풍이 조선 초기까지는 계속 이어졌을 것이다.

　　이런 생각은 조선 초기 문예의 종장이었던 안평대군安平大君 이용李
瑢(1418-1453)의 소장품을 기록한 「화기畵記」를 통해 확인할 수 있다. 그는
고개지의 작품에서 북송대 문인 문동文同과 소식蘇軾의 묵죽도墨竹圖, 화
가 곽희郭熙(1020경-1090경)의 산수화, 최각崔慤의 화훼영모화, 남송대 마
원馬遠(1160경-1225경)의 산수화, 원대 조맹부의 행서, 왕공엄王公儼의 화
훼영모화, 왕면王冕(1287-1359)의 묵매도까지 일급의 중국 서화를 폭넓게
소장하고 있었다. 그중 중국 송대와 원대의 회화 작품이 많은 수를 차지

**1**
최완수, 「조선왕조 영모화고」
『간송문화』 17권, 한국민족미술
연구소, 1979, 44쪽.

**2**
조선시대 미술의 시대 설정은
학자에 따라 다를 수 있는데,
여기서는 일반적으로 가장 많이
사용되는 안휘준의 시대 구분을
따른다. 그는 조선 개국부터
150년씩 끊어서 네 단계로
시기를 구분했다. 조선이 개국한
1392년에서 1550년까지를 초기,
1550년에서 1700년까지를 중기,
1700년에서 1850년까지를 후기
그리고 1850년에서 조선이 폐망에
이르는 1910년까지를 말기로 잡았다.

하고 있어 고려에서 조선 초기로 이어진 화풍의 흐름을 짐작하게 한다.[3]

국립중앙박물관에 소장된 〈양〉은 조선 초기 작품으로 전해진다. 네 마리 양의 생동감 있는 표정이나 자연스러운 동작은 남송 원체화풍 화훼영모화에서 볼 수 있는 정치한 묘사와 다르지 않다. 이는 앞서 살펴본 전 공민왕의 〈이양도〉와 유사한 느낌이 있어 조선 초기에도 송대 원체화풍의 영향이 여전히 이어지고 있었음을 확인할 수 있다.

조선에는 고려 화단의 송대 원체화풍 그림뿐 아니라 고려 문인화풍의 전통도 이어졌다. 고려시대에는 이미 시서화일체론이 수용되어 사대부들이 문인화에 매우 적극적인 자세를 취했다. 특히 묵죽을 좋아하여 여러 대가가 등장했는데 그중에 비서감祕書監을 지낸 정홍진丁鴻進은 대나무로 명성이 자자해 북송 화가 문동文同에 버금갈 정도였다고 전해진다.[4] 또한 조선 초기 문예에 큰 영향을 미친 원대 조맹부는 '서화동법書畵同法'을 주장하며 서법을 활용한 사의적 화풍을 구사하였는데 고려 말에서 조선 초기 문인화가에게 큰 영향을 주었다.

이런 고려 화풍이 조선 초기에도 여전히 영향을 미쳤던 것과 함께 15세기 중후반 이후 점차 명과 교류가 활발해지면서 명대 회화도 조선 초기 화단에 영향을 주기 시작했을 것이다.[5] 『태종실록太宗實錄』에는 조선에 사신으로 온 축맹헌祝孟獻이 자신이 그린 족자 한 쌍을 태종에게 바쳤다는 기록이 있다.[6] 비록 그의 작품은 전해지지 않지만, 문신 서거정徐居正(1420-1488)이 지은 제화시 「제소경축맹헌산금죽석도題小卿祝孟獻山禽竹石圖」를 보면 축맹헌이 화훼영모에 매우 뛰어났음을 짐작할 수 있다.[7]

또한 『태종실록』에 기록된 사신 가운데 중국 명대 화훼영모화로 유명한 여기呂紀(1477-1505)와 화풍이 닮았다고 전해지는 육옹陸顒도 조선에 와서 그림을 남겼고 세조 10년(1464)에는 사신으로 온 김식金湜 또한 여러 점의 작품을 조선에 남겼다고 전해진다. 이렇게 그림에 뛰어난 명대 문사들이 입조하여 당시 중국 화풍을 전함으로써 조선은 초기부터 그 영향을 받았다.[8]

이렇게 공식적으로 중국 사신들이 조선에 오면서 그들의 그림이 전해졌다. 중국 화풍은 중국 사행使行에 참가한 조선 문사나 화원이 당

3
안휘준, 『한국회화사연구』, 시공사, 2000, 311-312쪽.

4
오세창 편, 동양고전학회 역, 『국역 근역서화징 상』, 1998, 99-111쪽; 홍선표, 『조선시대회화사론』, 문예출판사, 1999, 551쪽.

5
국사편찬위원회, 『조선왕조의 성립과 대외관계(한국사 22)』, 1995, 245-329쪽; 한국미술사학회, 『조선 전반기 미술의 대외교섭』, 2006, 52쪽. 조선 개국 후 1447년까지 사행이 360회에 이르고, 이에 1000여 명의 조선 문인이 중국의 서화를 접하고, 200명이 넘는 화원이 중국의 회화를 보았을 것이기에 명대의 화풍이 조선 초기부터 영향을 미쳤을 것으로 보인다.

6
『조선왕조실록』, 태종 원년(1401년), 11월 28일(한국고전종합DB). "사신과 감생監生에게 무일전無逸殿에서 잔치를 베풀었다. 축맹헌이 손수 족자 두 쌍을 그리고 모두 시를 붙여서 드리었다."

7
서거정, 『사가집』, 권 30, 「제소경축맹헌산금죽석도」(한국고전종합DB).

8
성현, 『용재총화』 권 1 (한국고전종합DB). "우리나라에 온 중국 사신들은 모두 명사들이다. 들은 바로 주탁周倬은 글을 잘하여 『도은집陶隱集』의 서문을 지었고, 축맹헌은 시와 그림을 잘하였는데, 새나 짐승을 잘 그려 사람들에게 그려준 것이 많아 지금도 민간에 그의 수적手跡이 많다. (중략) 그 뒤에 태복조太僕조 김식金湜과 중서사인 장성張珹이 우리나라에 왔는데, 시를 잘하되 율시에 더욱 능가하였고, 필법도 절묘했다. 그리는 것도 신경神境에 들었는데, 그림을 얻으려는 자가 있으면 양손으로 휘둘러 그려 주었다."

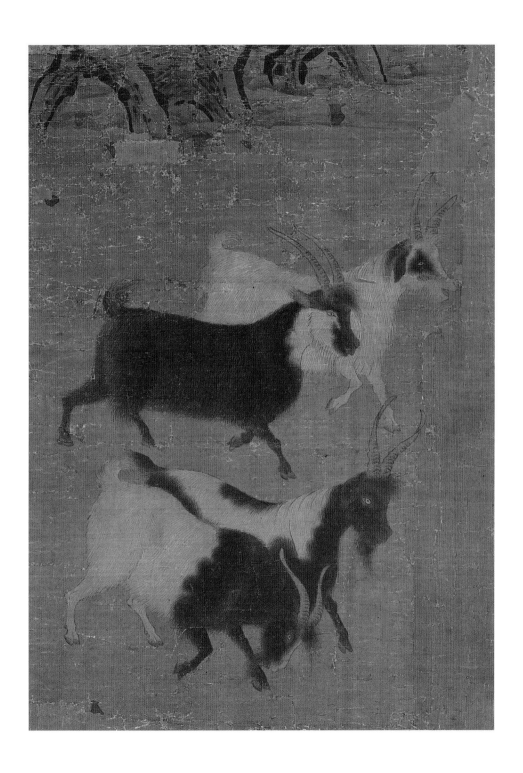

작가 미상, 〈양〉, 견본채색, 23.5×33.6cm, 조선 초기, 국립중앙박물관.

대 최신 화보나 서화를 얻거나 중국 당대의 화적을 직접 보고 돌아옴으로써 유입될 수도 있었을 것이다.[9]

이렇듯 조선 초기 화단은 기존의 송대 원체화풍을 중심으로 토착화한 고려 화단의 전통이 이어지는 상황에서 새롭게 대륙의 지배자로 등장한 명과의 교류를 통해 서서히 명대 화풍의 영향을 받게 된다. 조선 초기 화훼영모화는 이러한 조선 초기 화단의 변화 속에서 자기 위치를 찾아갔다고 하겠다.

## 원체화풍의 전개

조선 초기에 이르면 궁정 화원을 중심으로 한 섬세하고 장식적인 채색 공필 화훼영모화와 문인 사대부를 중심으로 한 간결하고 고졸한 느낌의 수묵사의 화훼영모화 작품이 등장한다.

화원들이 그리는 화훼영모화는 왕실 소장용으로 그 가치가 작지 않았다. 세화歲畵로 그리거나 내실을 장식하기 위해 족자나 병풍으로 제작되었으며, 외교사절단에게 주는 임금의 하사품으로도 많이 그려졌다. 세화는 고려 말부터 문헌에 나타나는데, 조선 초기 왕실을 중심으로 제도적으로 정착되어, 벽사辟邪나 길상吉祥을 위해 새해 초에 그려 신하들에게 하사되었다. 화훼영모화와 관련하여 〈추응박토秋鷹搏兎〉〈십장생도十長生圖〉〈모란도牧丹圖〉와 같은 그림이 세화로 그려졌음이 문헌상으로 전해진다.[10]

또한 외국 사신에게 종종 화훼영모화 병풍이나 족자를 하사품으로 주기도 했다. 『조선왕조실록朝鮮王朝實錄』에 보면 1420년(세종 2년)에 화초 병풍 두 벌,[11] 1467년(세조 13년)에 화초 병풍 한 벌,[12] 1470년(성종 원년)에 화초 족자 한 벌[13]이 사신에게 하사품으로 전해진 기록이 남아 있다. 이 외에도 궁궐이나 고관들의 생활 장식 용품으로 족자나 병풍에 화훼영모가 그려지는 경우도 적지 않았을 것이다. 당시 전문 화원이 그리는 화훼영모화는 대체로 채색공필 기법에 따른 섬세하고 시정 넘치는 원체화풍

**9**
안휘준, 『한국회화사연구』, 시공사, 2000, 304쪽; 국립중앙박물관 편, 『고려·조선의 대외교류』, 국립중앙박물관, 2002, 66쪽; 한국미술사학회, 『조선 전반기 미술의 대외교섭』, 2006, 68~69쪽 〈표 1〉 참고. 조선 초기 견명사절 遣明使節 파견표 派遣表 참고. 통상 1년 3사로 정월 초하루의 하정사賀正使, 명 황제의 생일의 성절사聖節使, 황태자 생일의 천추사千秋使, 동절기의 동지사冬至使를 보냈다. 이외에도 명의 국가적인 행사에 비정기적인 사절을 수시로 보냈다.

**10**
김윤정, 「조선 중기의 세화풍습」 『생활문물연구』 5호, 2002, 50~58쪽.

**11**
한국미술사학회 편, 『조선 전반기 미술의 대외교섭』, 예경, 2006, 77쪽.

**12**
『조선왕조실록』, 세조 13년(1467), 8월 14일 (한국고전종합DB). "유구국琉球國 사신에게 하사한 물품 중에 화초 병풍 한 벌이 포함되어 있다."

**13**
『조선왕조실록』, 성종 1년(1470), 5월 24일 (한국고전종합DB). "중국 사신에게 다른 물품과 함께 산수 족자 한 쌍과 화초 족자 한 쌍을 하사했다."

전 최각, 〈기실암순〉,
견본담채, 27.5×25.5cm,
대만 국립고궁박물원(모사작).

그림이었을 것으로 판단된다. 고려시대부터 화원들이 전해온 송대 원체
화풍 화훼영모화의 전통이 계속해서 이어졌을 것이기 때문이다.

　이러한 화원의 화훼영모화 전통은 조선 초기에 유전된 중국의 화
훼영모화를 통해서도 확인된다. 앞서 언급한 안평대군의 소장품을 기록
한 「화기」를 보면 총 222점 중 산수화가 여든네 점으로 가장 많았고, 다
음으로 많은 화목은 화훼영모화로 일흔여섯 점이었다.[14] 이 중에 특히
송대 최각과 원대 왕공엄의 화훼영모화가 주목할 만하다.

　최각은 송대 원체화풍 화훼영모의 화풍을 일변한 북송의 궁정 화
원 최백崔白(약 1050-1080 활동)의 동생으로, 형과 같은 화풍을 구사한 것
으로 알려져 있다.[15] 「화기」에 기록된 〈추화야압도秋花野鴨圖〉는 현재 남아

**14**
안휘준, 『한국회화사연구』,
시공사, 2000, 299-301쪽.
「화기」에서는 화훼영모화를
'조수초목도鳥獸草木圖'라는
명칭으로 분류했다.

**15**
朱鑄禹 編, 『中國歷代畫家人名辭典』,
人民出版公司, 2003, 222쪽;
곽약허 지음, 박은화 옮김,
『곽약허의 도화견문지』, 시공아트,
2005, 416쪽 참고. 곽약허는
『도화견문지』에서 최각이 화죽영모를
잘 그렸고, 그림의 풍격과 법식이
맑고 특히 동물의 표현이 신선하고
공교하다고 했다.

있지 않으나, 신숙주가 이 그림에 대해 "최각은 화조를 잘하여 한때 추앙을 받았다. 지금 〈추화야압도〉 하나가 있는데, 바람과 이슬이 처량하고 터럭과 깃이 스산하다."라고 쓴 것으로 보아 그의 화풍이 세련된 송대 원체화풍 화훼영모화의 풍모를 지녔다고 짐작된다.[16] 그의 작품으로 전해지는 대만 국립고궁박물원國立故宮博物院에 소장된 〈기실암순杞實鵪鶉〉을 보면 철저한 관찰과 사생을 통해 대상에서 서정을 끌어내고 있음을 볼 수 있다. 이러한 송대 원체화풍 화훼영모화가 조선 초기에도 계속해서 영향을 미쳤을 것이다.

화훼영모화와 관련하여 「화기」에서 또 주목할 화가는 왕공엄이다. 그는 중국 원나라 사람이라 시기적으로 조선 초기와 가까우며, 안평대군은 그의 화훼영모화를 스물네 점이나 보유하고 있었다. 이에 대한 언급을 살펴보면 다음과 같다.

> 왕공엄은 화초금수를 잘하였는데, 의義을 취하여 이루니 저절로 생기가 있다. 화목도花木圖 열이 있는데 송이가 모두 만개한 가운데 새들이 서로 우짖으며, 화초도 넷과 목과도木果圖 넷이 있는데 꽃과 열매와 초충이 선명하고 생동하며, 패하로자도敗荷鷺鷀圖 하나, 황학도黃鶴圖 하나, 해청도海青圖 셋, 도화요자도桃花鷂子圖 하나, 아골도鴉鶻圖 하나가 있는데 혹은 깃을 거두고 몸을 우뚝 세웠고, 혹은 날아가며 날쌔게 치닫는 형상이 각각 핍진하다.[17]

수준 높은 감식안을 바탕으로 시서화에도 재능이 높았던 안평대군은 중국의 고화古畫 수집에 전력을 다했다. 이러한 그가 소장했다는 점을 감안하면[18] 왕공엄의 작품은 꽤 수준이 높았을 것이다. 신숙주가 「화기」에서 그의 작품에 담긴 생동감과 형태 묘사의 핍진함을 상찬하는 것으로 보아 그 화풍이 짐작된다. 아마도 물성의 자세한 관찰을 통해서 생동감과 시정 넘치며, 최백 이후 더욱 동적이고 정교해진 송대 휘종 이후의 원체화풍을 따르고 있는 것으로 보인다.

다만 그가 원나라 사람이라 남송 원체화풍의 영향을 많이 받았으리

**16**
신숙주, 「화기」『보한재집保閒齋集』
권 14. (한국고전종합DB).
"日崔慤 善花鳥 推譽于時 今有秋花
野鴨圖— 風露凄凉 毛羽蕭散."

**17**
신숙주, 『보한재집保閒齋集』 권 14.
「화기」(한국고전종합DB).

**18**
안휘준, 『한국회화사연구』,
시공사, 2000, 297–303쪽.

라 짐작되는데, 남송 원체화풍 화훼영모화가 북송 화훼영모화의 정치한 묘사와 시정을 계승하면서도 작은 선면이나 화첩에 고도로 치밀하고 농축된 구도를 사용하고 있어, 이를 따르지 않았을까 생각된다.

이제현이 원대 화가인 주덕윤朱德潤(1294-1365)과 그의 작품을 감상하면서 "왕공엄의 초화도草花圖에는 사풍士風이 없다."고 언급한 데서도 그의 화풍이 남송 원체화풍을 따랐을 것이라는 생각을 뒷받침해준다.[19] 이러한 왕공엄의 화훼영모화에 대한 조선 초기의 평가는 성종成宗(1457-1494, 재위 1469-1494)의 언급에서도 살필 수 있다.

> 승정원에 전교하기를, "그림을 그리는 일이 치도治道에는 관계가 없으나, 폐지할 수는 없다. 지금 화수 중에는 오도자吳道子, 왕공엄, 유백희劉伯熙, 이필李弼에 견줄 수 있는 자가 거의 없다. 백공百工이 모두 그 기예에 정교하게 하려면 권장하고 징계하는 것이 없어서는 안 되니, 재주를 이룩한 자 한두 사람을 상 주어서 권장하려 하는데, 어떠한가?"라고 하였다.[20]

성종은 왕공엄을 당대 화가 오도자와 대등하게 견주어 화훼영모의 대표 작가로 내세우고 있다. 이는 곧 성종이 왕공엄의 정교한 남송대 원체화 풍을 당시 화훼영모화의 기준으로 보고 있었다는 이야기이며, 화원들에게 이를 따르도록 했을 가능성이 크다.

정리하자면, 조선 초기 원체화풍 화훼영모화는 북송과 남송의 원체화풍을 근간으로 한 섬세한 채색공필 화훼영모화가 중심이 되었을 것으로 판단된다. 이는 북송과 남송 원체화풍을 기반으로 형성된 고려의 화훼영모화풍이 앞에서 보았듯이 조선 초기에도 여전히 영향력을 발휘했기 때문이다. 그러나 이런 모습은 점차 명과의 교류가 활발해지면서 서서히 명대 원체화풍 화훼영모화의 영향을 받아 변화하기 시작한다.

**19**
이제현, 『익재난고益齋亂藁』 권 4, 〈화정우곡제장언보운산도 和鄭愚谷題張彦甫雲山圖〉 (한국고전종합DB).

**20**
『조선왕조실록』, 성종 20년(1489) 7월 1일 (한국고전종합DB).

## 문인화풍의 전개

조선 초기 시문에 뛰어났던 서거정은 수십 편의 화훼영모화 관련 제화
시를 남겼는데, 그 내용을 보면 원체화풍 채색공필 화훼영모화가 시의
소재가 되었음을 충분히 짐작할 수 있다.[21] 이는 사대부들이 원체화풍의
화려한 화훼영모화를 여전히 애호했음을 보여준다.

그러나 이러한 화훼영모화는 어디까지나 감장鑑藏과 시화의 교류
수준에서 그친 것이었고, 직접적으로 작품으로 표현하는 데는 기술적인
한계가 있었을 것이다. 또 그들이 추구하는 예술 방향과도 맞지 않았을
것이다. 원체화풍 화훼영모화를 그리려면 정교한 필법과 채색법이 필요
하기에 기술적 숙련은 물론이고, 이를 획득하기 위한 장기간의 훈련도
필요하다. 그러나 이는 보통의 사대부가 할 일은 아니었다. 따라서 문인
사대부가 문예를 주도하면서 직접 그림을 그리는 방식은 자신의 심사를
가탁할 수 있는 사의성 있는 소재를 여기적인 필치로 그려내는 방식일
수밖에 없었다.

고려시대에는 다양한 종류의 영모와 화훼가 그려졌고[22] 문사들은
문인화에 대한 이해가 충분했으며 묵죽과 묵매, 묵란을 즐겨 그렸다. 따
라서 문인화풍의 화훼영모화가 고려시대에도 그려졌을 가능성은 충분
하다.[23] 그러나 이미 12세기부터 문사들이 즐겨 그린 묵죽이나 묵매 같
은 사군자화와는 달리, 여기적인 필치의 화조화나 영모화는 세력을 형
성할 정도는 아니었을 것으로 판단된다. 묵죽과 묵매의 경우 서예의 운
필 방식을 활용하여 비교적 간단하게 표현할 수 있으나 화조화나 영모
화는 다양한 모양과 색을 지닌 식물과 동물을 표현해야 하기에 그림에
만 집중할 수 없는 사대부에게는 분명 어려운 작업이었을 것이다.

따라서 조선 초기 사대부들이 그린 문인화풍 화훼영모화는 원체화
풍 화훼영모화 중 의취가 있는 소재만을 골라 수묵으로 재구성하거나
아니면 고려 때부터 즐겨 그려온 묵죽이나 묵매에 간단한 영모를 함께
표현하는 방식으로 출발했을 것으로 보인다.[24]

조선 초기 수묵사의 화훼영모화가 이런 과정 안에 있었다고 할 때,

**21**
서거정의 『사가집四佳集』에 보이는
제화시 중 화훼영모화와 관련된
제화시로〈홍매모란공작도
紅梅牧丹孔雀圖〉〈매죽금합명작도
梅竹錦鴿鳴雀圖〉〈홍매공작소작도
紅梅孔雀小雀圖〉〈화응畫鷹〉
〈제화노위소선 題畫蘆葦小扇〉
〈제고목죽쌍작도
題枯木竹禽雙雀圖〉〈제율수비원도
題栗樹飛猿圖〉〈제화묘 題畫猫〉
〈제축소경맹헌산금석죽도
題祝小卿孟軒山禽石竹圖〉〈제화압
題畫鴨〉〈죽계부압도 竹溪浮鴨圖〉
〈제해당화도 題海棠花圖〉〈화초비금도
花草飛禽圖〉〈화수주수도 花樹走獸圖〉〉
〈노안도〉 등이 존재하는데,
대체로 원체화풍으로 즐겨 그리는
화재라서 섬세한 채색공필화로
그렸을 것으로 짐작된다.

**22**
고유섭, 「고려 화적에 대하여」,
『진단학보』 Vol-no3, 1935,
123-124쪽.

**23**
유복열 편, 『한국회화대관』, 문교원,
2002, 41쪽; 이원복, 「사계영모도고」
『미술자료』 27, 1991, 29쪽; 오세창 편,
동양고전학회 역, 『국역 근역서화징
상』, 시공사, 1998, 143쪽 참고.
유복열의 『한국회화대관』에
고려 말 사대부인 윤평의 화조도가
한 폭 실려 있다. 윤평의 작품은
조선 초기에 여러 사람이 소장했던
것으로 전해진다.

**24**
국사편찬위원회 편, 『그림에서 물은
사대부의 생활과 풍류』, 두산동아,
2007, 242-249쪽 참고.

비록 화적은 남아 있지 않으나 그 시조는 강희안이라 할 수 있다. 문신 김안로金安老(1481-1537)는 강희안에 대해 다음과 같이 기록하고 있다.

> 인재 강희안은 글씨와 그림과 시를 잘하여 당시에 삼절이라고 일컬었다. 묵을 희롱하여 소품을 그리기를 좋아했다. 벌레, 새, 풀, 나무, 인물, 물건을 그리는 데 필치는 세밀하지 않았으나 생기가 있고, 그 무르익은 모양은 화가의 본색에는 미치지 못하나 시인의 여운이 있었으니, 마땅히 화사의 격조 외에 있을 것이다.[25]

김안로는 강희안의 그림에 대해 "필치는 세밀하지 않았으나 생기가 있고"라고 하여 사대부의 풍취가 있음을 말하고 있는데, 그가 그린 소재에 벌레, 새, 풀, 나무가 있으니 곧 수묵으로 화훼영모화를 즐겨 그렸음을 알 수 있다. 또 조선 전기 학자 성현成俔(1439-1504)의 시문집 『허백당집虛白堂集』에 수록된 「제여회청완발묵화첩題如晦淸翫潑墨畫帖」에도 강희안에 대한 다음과 같은 내용이 있다.

> 이 그림은 산수, 옥우屋宇, 죽수竹樹, 화조, 인물을 그린 17첩인데, 어느 시대에 어떤 사람의 솜씨로 그려낸 것인지 알지 못한다. 그 시초는 자야공子野公이 중국에서 구입하여 인재仁齋에게 보여준 것인데 인재는 그 필법이 굳건한 것을 사랑하여 12첩을 모사하여 돌려보내고 그 원본을 소장하여 항상 지니고 있으면서 놓지 않았다. …… 대체로 그림을 그리는 사람은 그 겉모습은 샅샅이 그리면서도 그 골수는 놓치고, 그 한 가지는 얻지만 다른 두 가지는 잃는다. 형식과 모습은 비록 같지만 그림에 담고 있는 뜻과 의도가 다르니 모모嫫母(추녀로 유명했던 고대 전설상의 제왕 황제黃帝의 부인)가 서시西施(춘추시대 오나라를 망하게 한 월나라의 미인)의 찡그린 모습을 흉내 내다 추해진 것을 면하지 못하는 것이다. 지금 이 두 본의 그림을 보니 마치 한 사람의 손에서 나온 듯하여 터럭만큼도 차이가 없고 진품과 모조품을 구분하기 어렵다.[26]

25
김안로, 「용천담적기」
(한국고전종합DB).

26
성현, 「제여회청완발묵화첩」
『허백당집』 권 9,
(한국고전종합DB).

이 글은 강희안이 중국에서 건너온 화첩을 통해 화법을 수련했고 산수, 인물, 화조 등 다양한 화재를 익혔음을 알려준다. 또한 성현의 말처럼 터럭만큼의 차이도 없이 모사할 수 있었다는 내용에서 그가 얼마나 화법 수련에 노력했는지 충분히 짐작하게 한다. 이러한 수련을 통해 강희안은 자신의 화풍을 만들어갔을 것이다.

그러나 강희안은 단지 중국 화법만을 수련해 자신의 화훼영모화풍을 형성하지는 않았다. 그는 실제로 다양한 식물을 길렀으며, 화훼를 관찰하여 그림으로 표현하고자 했다. 그가 쓴 원예서인 『양화소록』에는 줄기에 검은 반점이 있는 대나무 '오반죽烏班竹'에 대해 언급한 다음과 같은 내용이 있다.

> 나는 어려서부터 대나무를 사랑하는 성품으로, 손수 서너 화분에 대를 심어 옆에 두고 완상하고, 흰 종이에 대 한두 가지를 모사하여 의취를 붙이곤 했다.[27]

그는 대나무를 화분에 심어놓고 이를 관찰해 사생했다. 이는 그가 중국의 화법만을 익힌 것이 아니라 식물을 기르면서 그 생태를 파악하고 이를 묘사했음을 의미한다. 또한 서거정이 강희안의 그림을 보고 지은 제화시 「제강경우희안화병題姜景愚希顔畵屛」이나 「제강경우화병題姜景愚畵屛」에 따르면[28] 그는 밤, 오이, 귤, 가지, 수박, 참외, 포도, 연, 석류, 감 등을 그렸는데, 이 소재들은 대부분 『양화소록』에서 언급된 소재이기 때문에 그가 사생을 통해 이러한 작품을 그렸을 가능성이 크다. 따라서 강희안은 중국 화첩의 임모와 자신이 기른 식물의 사생을 통해 자신의 화풍을 열었으며, 비록 화원의 정교함은 없더라도 생동감 있는 수묵사의 화훼영모화를 그렸을 것이다.

그러나 그의 화훼영모화가 어떤 식의 표현을 하고 있는지는 현재 남아 있는 작품이 없어 정확히 살필 수 있는 방법이 없다. 다만 시기적으로 그가 활동하던 세종 때의 화단 경향을 살펴볼 때 강희안의 화훼영모화는 남송 때의 원체화풍 화훼영모화를 문인 취향으로 재해석하면서 자

**27**
강희안 저, 이병훈 역, 『양화소록』, 을유문화사, 2005, 46쪽.

**28**
강희안, 「제강경우희안화병」 『사가집』 권 2; 「제강경우화병」 『사가집』 권 10 (한국고전종합DB).

유자미, 〈지곡송학도〉, 견본담채, 34×40.5cm, 1494년, 간송미술관.

신의 화풍을 형성하지 않았을까 생각한다.

이렇게 강희안의 작품에서 남송 원체화풍 화훼영모화의 영향이 계속 남아 있었을 것이라는 생각은, 15세기 말의 집현전 학자였던 유자미柳自湄의 〈지곡송학도芝谷松鶴圖〉를 통해서도 어느 정도 짐작된다.[29] 이 그림은 발색이 좋은 백록白綠으로 잡목의 잎사귀를 칠하고, 왼쪽 바위도 살짝 훈염暈染하여 청록산수의 모습을 보여주고 있다. 학 역시 호분胡粉을 사용하여 진채로 표현하고 있어 원체화풍의 표현 방법을 쓰고 있음을 알 수 있다. 또한 변각구도邊刻構圖를 사용하고 '굴철차륜엽법屈鐵車輪葉法'으로 소나무 잎을 표현한 것도 남송 마하파馬夏派 화풍의 영향이니 역시 원체화풍이라 할 수 있다.[30]

따라서 사대부가 이러한 작품을 그릴 수 있었다는 것은 이 시기 사대부 그림에 여전히 송대 원체화풍의 영향이 강하게 남아 있었을 가능성을 보여주는 것이라 할 수 있다. 뒤에서 자세히 살펴보겠지만, 이는 조선 초기 수묵사의 화훼영모화의 시작을 알려주는 김정金淨(1486-1521)의 〈이조화명도二鳥和鳴圖〉에 남송대 원체화풍 화훼영모화의 표현 방법과 구도가 여전히 남아 있는 것에서도 확인된다.

이처럼 조선 초기 문인화풍 화훼영모화는 유교의 사상적 기반 아래에서 문화예술을 주도하는 사대부들에 의해 그려지기 시작했을 것으로 생각된다. 그들은 예술을 수기와 재도지구로 인식해 사의적인 필치의 간일한 수묵 화훼영모화를 시도했을 것이다. 그러나 조선 초기에는 활달한 운필로 표현하는 흥취 있는 수묵사의 화훼영모화가 본격적으로 전개되지는 않았을 것이며, 대체로 원체화풍 화훼영모화 중에서 취향에 맞는 부분이나 남송대에 유행한 작은 크기의 화훼영모화를 수묵으로 옮기는 방식으로 전개되었을 것으로 판단된다.

**29**
최완수, 「지곡송학도고
芝谷松鶴圖考」 『미술사학연구』
(구 『고고미술』), Vol.146-147,
1980, 39-43쪽. 제발에
쓰인 갑인甲寅은 성종
24년(1494년)으로 판단된다.

**30**
최완수, 「지곡송학도고」
『미술사학연구』(구 『고고미술』),
Vol.146-147, 1980, 44쪽.
마하파란 중국 남송의 화원화가로
활약했던 마원馬遠과 하규夏珪에
의해 형성된 화파이다. 이들은
강남 지방의 특유한 자연 환경을
시적으로 표현하였다. 특히 화면을
한쪽으로 치우치게 하는 변각구도와
강하게 굽이친 나뭇가지와 바큇살
모양의 소나무 잎사귀로 표현하는
굴철차륜엽법은 마하파 화풍의
주요 특징으로 알려져 있다.

# 신잠

## 전 신잠 화조도 4폭

영천자靈川子 신잠申潛(1491-1554)은 묵죽의 대가로 알려져 있다. 1928년 오세창이 우리나라 서화가들의 약력을 모아 쓴 책『근역서화징槿域書畵徵』에는 그가 묵죽에 뛰어났다는 기록이 여럿 남아 있다. 이외에 포도도 잘 그렸다고 전해지며, 한자 서체인 팔분체八分體에도 능해 그림도 이 방식을 적용해 그렸다고 전해진다.[31] 그러나 그의 작품으로 알려진 것은 국립중앙박물관이 소장하고 있는 〈설중심매도雪中尋梅圖〉와《화조도 4폭》뿐이다.

문헌에 실린 내용과 전칭되는 그림이 전혀 성향이 다른데, 특히 전형적인 궁정 취향 채색공필 화훼영모화인《화조도 4폭》을 그렸다는 것이 의문이다. 물론 그가 아차산에 칩거해 20년 동안 서화에 매진한 인물이라는 점을 본다면, 같은 사대부인 유자미의 〈지곡송학도〉에서 보듯이 그 역시 원체화풍을 구사했을 가능성도 있다. 그러나 이 작품이 전형적인 채색공필 화훼영모화의 기법을 보이고 있고 병풍으로 제작되었을 네 폭의 화훼영모화가 지니는 성격을 고려할 때 분명《화조도 4폭》은 화훼영모화에 능숙한 화원이어야 그릴 수 있다고 판단된다. 따라서 이 작품은 신잠의 그림이라기보다는 당시 원체화풍 화훼영모화에 능숙한 화원의 그림으로 보는 것이 적절할 것이다.

그러나 전 신잠《화조도 4폭》이 신잠의 작품이 아니더라도 그가 생존했을 즈음에 그려졌을 가능성이 충분하다. 이 작품은 뒤에 살펴볼 국립중앙박물관 소장 전 안귀생安貴生 〈화조도〉나 전 이영윤李英胤(1561-

31
오세창 편, 동양고전학회 역,
『국역 근역서화징 상』, 시공사,
1998, 297-304쪽.

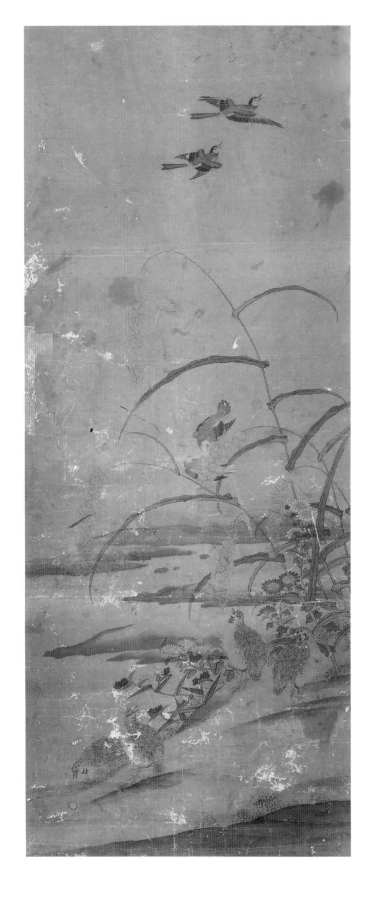

전 신잠, 《화조도 4폭》 중 〈가을〉, 지본채색,
45.9×116.4cm, 국립중앙박물관.

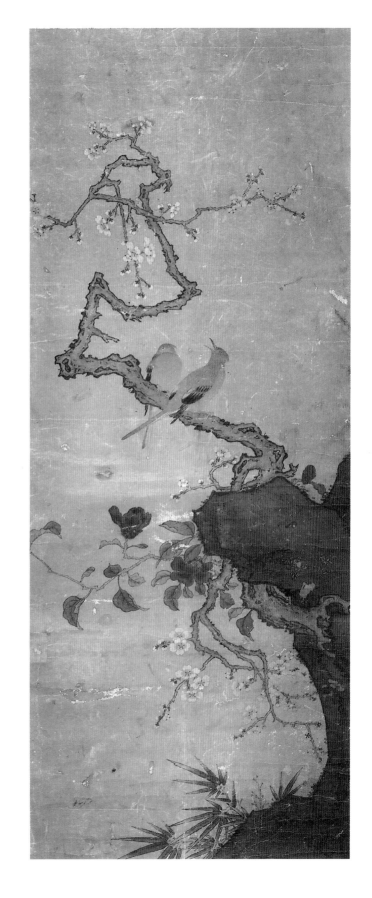

전 신잠, 〈화조도 4폭〉 중 〈겨울〉,
지본채색, 45.9×116.4cm, 국립중앙박물관.

1611)《화조도 8폭》과 비교해보면 양식적인 측면에서 시기적으로 분명히 앞서 있어 16세기 초반 즈음의 작품으로 볼 수 있기 때문이다.

이 작품은 구륵전채의 전형적인 채색공필화 방식을 따르고 있는데, 선묘에서 활달한 운필감은 드러나지 않으나 농담과 필속 그리고 굵기에서 다양한 변화를 주고 있다. 예를 들어《화조도 4폭》가운데 〈겨울〉의 경우 꺾임이 많은 늙은 매화가지의 운필은 거칠고 강한 반면, 꽃잎과 새의 깃털은 필선을 가늘고 가볍게 그렸다. 채색을 입힐 때는 주요 소재인 꽃과 새는 농채로 분명하고 화사하게 드러냈으며, 그 외의 나뭇가지나 잎사귀, 바위, 수변의 배경 등은 엷은 색으로 선염하여 주요 소재를 강조할 수 있도록 표현했다.

또《화조도 4폭》중 〈가을〉의 중간 부분 갈대를 보면 줄기가 매우 가는데도 구륵법을 썼으며, 심지어 갈대의 잎맥도 필선의 농담을 조절해 그렸다. 채색 방법도 단순히 한 가지 색으로 덮은 것이 아니라 농담을 조절하여 깊이와 입체감을 부여했으며, 잎의 앞면과 뒷면을 다른 색으로 표현했다. 국화의 꽃잎이나 조의 이삭 표현은 장식성이 강하고 평면적인 모습을 보이는데, 한편으로 차분하고 섬세한 묘사로 원체화풍의 특징이 잘 나타난다.

이렇게 그림에서 보이는 능숙한 표현은 새롭게 형성된 것이 아니라 과거 고려 화단의 전통을 계승한 조선 초기 도화원의 채색공필 화훼영모화의 모습을 보여준다. 이는 송대 원체화풍 화훼영모화에서 흔히 볼 수 있는 화면 구성, 남송 화훼영모화에서 보이는 국화 잎이나 조 이삭의 장식적 표현, 굴절이 심한 수지법樹枝法의 활용 등에서 확인된다. 또한 명대 원체화풍 화훼영모화에 나타나는 절파화풍浙派畫風의 바위 표현에서 많이 볼 수 있는 도끼로 찍은 듯한 부벽준斧劈皴의 강한 측필側筆도 보이지 않고, 연출된 듯한 공간 구성이 덜 느껴진다는 점에서도 이 작품은 송대 원체화풍의 영향이 여전히 강하게 나타나는 조선 초기 원체화풍의 화훼영모화라 판단된다.

전 신잠《화조도 4폭》은 연작으로 그려진 그림으로 이외에 다른 그림이 더 있을 것이라 생각된다. 아마도 '사계화조도四季花鳥圖'의 형식으

전 신잠, 《화조도 4폭》 중 〈가을〉(부분).

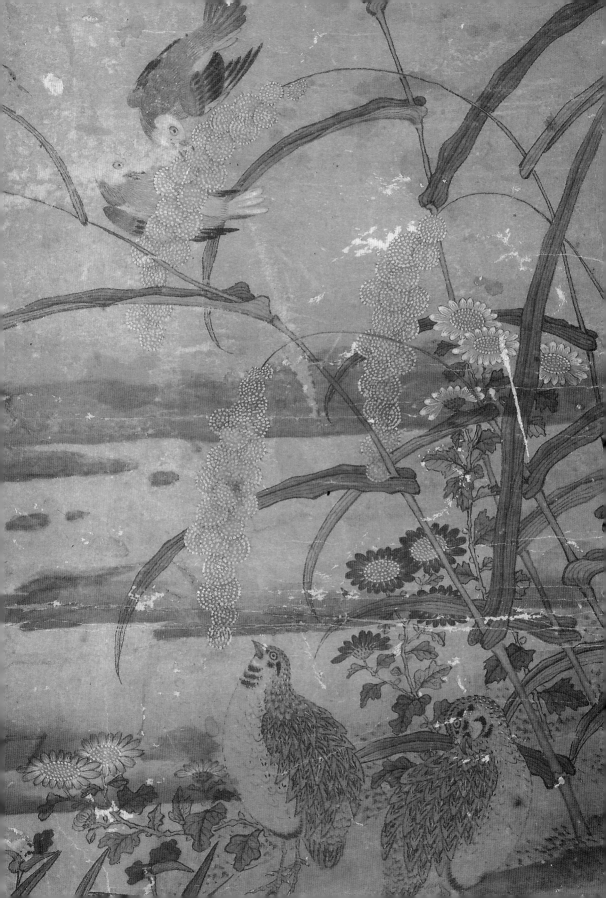

로 여덟 폭이나 열 폭 병풍으로 제작된 것이 따로 떨어져 나갔을 것이다. 사계화조도 병풍은 기본적으로 계절에 맞는 꽃과 새를 조응해 자연의 시정을 표출하는데, 이 네 폭의 그림은 이러한 조응이 매우 긴밀하게 직조되어 있다. 정靜을 대변하는 식물과 동動을 대변하는 동물을 상하로 적절하게 조화시켰다. 현재 네 폭의 그림을 보면 가을이 두 점이고 여름과 겨울이 각 한 폭씩 있다. 아마도 계절마다 두 폭씩 해서 여덟 폭이나 열 폭 정도로 제작되었는데, 병풍이 해체되어 족자로 구성되면서 흩어졌을 것이다.

사계절을 염두에 둔 화폭 구성은 당시 화조도 병풍의 일반적인 방식일 것이다. 조선 초기에 서거정은 「화초비금도십수花草飛禽圖十首」나 「화수주금도십수花樹走禽圖十首」[32]와 같은 시를 지었는데 모두 화조화 병풍의 그림을 보고 지은 제화시이다. 이 시들은 계절의 변화에 따른 화조의 다양한 모습을 시정 넘치게 표현하고 있는데, 아마도 서거정이 보았던 작품은 전 신잠《화조도 4폭》과 유사한 모습이었을 것이다.

그러나 전 신잠《화조도 4폭》에 그려진 영모나 화훼들은 채색을 하거나 선을 긋는 기술적 능력이 세련되었다 하더라도 생동감이 약하고 도식적인 성향을 지니고 있음을 부인할 수 없다. 특히 영모의 표현에서 판각된 모습이 두드러지게 나타나는데, 결국 이는 사생이 아니라 화본을 베끼거나 이전의 고화를 응용하여 표현했기에 나타나는 모습일 것이다. 성종이 왕공엄의 화훼영모화를 기준으로 삼아 여러 동식물을 궁궐에 들여 사생하게 했음은 당시 화원들이 그리는 화훼영모화에서 생동감이 부족함을 인식했기 때문일 수 있는데, 이러한 모습이 전 신잠《화조도 4폭》에서도 어느 정도 보이는 것 아닌가 생각된다.

**32**
서거정, 『사가시집』 권 46, 「화초비금도십수」(한국고전종합DB). 「화초비금도십수」는 〈견제이월 鵑啼梨月〉 〈앵전류풍 鶯囀柳風〉 〈당영자고 棠迎鷓鴣〉 〈죽장비취 竹藏翡翠〉 〈작탁포도 鵲啄葡萄〉 〈연략파초 燕掠芭蕉〉 〈행오금합 杏塢錦鴿〉 〈연당수압 蓮塘繡鴨〉 〈구면홍료 鷗眠紅蓼〉 〈안불백로 鴈拂白鷺〉로 이루어져 있는데, 계절 간의 폭 수를 맞추지는 않은 것 같으나 꾀꼬리와 버드나무(봄), 대숲에 비취새(여름), 갈매기와 여뀌꽃(가을), 기러기와 갈대(겨울) 등에서 보듯이 소재를 통해 사계를 표현하고 있다. 내용 중에는 색을 상징하는 시어들이 자주 보여 원체화풍의 채색공필 화훼영모화로 보인다.

# 안귀생

안귀생安貴生(15세기 중후반 활동)은 최경崔涇과 함께 조선 초기를 대표하는
화원화가로, 구체적인 생몰년은 미상이나 세조世祖(1417-1468, 재위 1455-
1468)에서 성종대에 걸쳐 왕실의 총애를 받은 화가였다.[33] 현재 유일하게
그의 작품으로 전해지는 〈화조도〉가 국립중앙박물관에 있다. 이 작품에
는 관지款識도 남아 있지 않고, 양식적 특징을 비교해볼 수 있는 그의 다
른 작품도 남아 있지 않아 안귀생의 작품이라는 근거가 전무하다.

또한 명대의 대표적인 궁정 화원인 여기가 그린 화훼영모화의 화
면 구성 방식과 깊은 친연성이 있어, 주요 활동 시기가 여기보다 앞서는
안귀생이 그린 작품이라고 보기 어렵다.[34] 따라서 양식상 여기의 영향을
받은 16세기 이후 어느 화원화가의 작품일 가능성이 크다고 생각된다.

명은 선덕宣德(1426-1435)에서 홍치년간弘治年間(1488-1505) 왕실의 권
력이 탄탄해지면서 황제들의 예술 애호와 후원이 크게 늘었다. 이는 명
대 궁정회화를 흥성하게 했고, 그중 화훼영모화 부분에서는 변경소邊景
昭(1355-1428), 성화년간成化年間(1465-1487)에서 홍치년간에 활동한 임량林
良과 여기가 큰 발전을 이끌었다.[35] 특히 홍치년간에 인지전仁智殿에 배속
되어 금의위錦衣衛 지휘指揮의 관직을 받은 여기는 송대 화가들의 정치한
묘사를 취하며 큰 화면에 장식적 구성과 사의화풍의 즉흥성을 가미해
한 화면에 세밀함과 조방함이 어우러지는 독특한 화풍을 출현시켰다.[36]

이러한 여기의 그림은 당대 궁정에서 많은 사랑을 받았으며, 이후
원체화풍 화훼영모화의 기준이 되었다. 이에 그의 화풍을 따르는 화가
가 매우 많았으며, 우리에게도 여러 경로를 통해 16세기부터는 그 영향
이 전해졌을 것이라고 생각된다.

**33**
홍선표·이태호·유홍준 편,
『한국회화사년표』, 중앙일보사, 1986;
오세창 편, 동양고전학회역, 국역
『근역서화징 상』, 시공사, 1998. 237쪽
참고. 안귀생의 생몰년은 미상이나
세조 3년(1457) 동궁이 위독하자
안귀생과 최경에 명해서 초상을 그려
보관하게 한 기록, 성종 3년(1472)에
최경 등과 함께 어진 제작에
참여했다는 기록이 있다.

**34**
정양모 책임감수, 『한국의 미 18
–화조사군자』, 중앙일보사, 1996,
도판해설 46, 222쪽; 이원복, 「김정의
산초백두도고」, 충청문화연구,
한남대학교 충청문화연구소,
1990; 홍선표, 앞의 책, 530쪽 참고.
이원복은 이 그림이 방작일 가능성도
열어두면서, 남송 원체화풍의 여운이
강하게 남아 있다고 말하였으며
또한 안귀생보다 여기의 활동
연대가 뒤로 밀리므로 일방적으로
영향 관계를 단언할 수 없다고
했다. 홍선표는 명대 여기의 화풍을
재해석한 것으로 보고 있다.

**35**
양신 외 저, 정형민 역,
『중국회화사 삼천년』, 학고재,
1999, 203–205쪽.

**36**
북경 중앙미술학원 미술사계
중국미술사교연실 편, 박은화 역,
『간추린 중국미술의 역사』,
시공사, 1998, 248쪽.

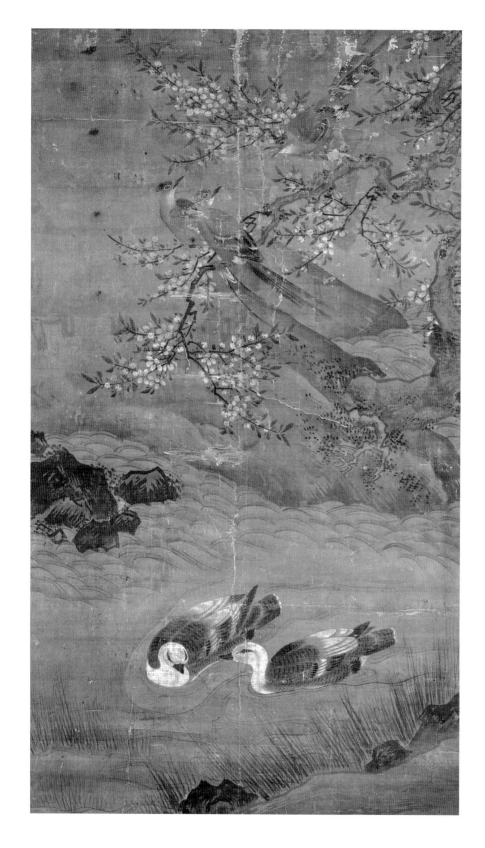

전 안귀생, 〈화조도〉, 견본담채, 73.6×132.2cm, 국립중앙박물관.

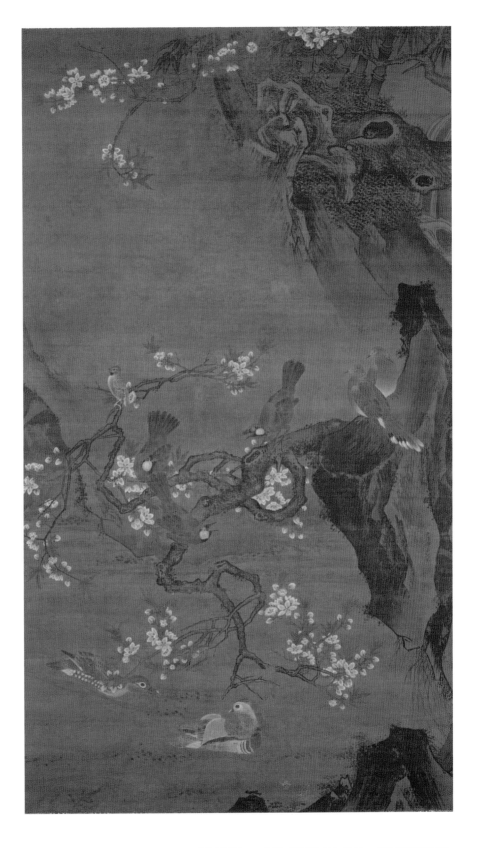

여기, 〈사계화조도−춘경〉, 견본채색, 99.7×174.4cm, 일본 도쿄국립박물관.

## 전 안귀생 화조도

전 안귀생 〈화조도〉는 16세기 여기 화훼영모화의 영향을 보여주는 적절한 예시 작품이다. 비록 여기의 치밀한 묘사와 극적인 공간 연출은 없으나 주요 소재인 영모와 화훼는 채색공필로 표현하고 그 이외 배경은 운필감을 살려 수묵으로 표현하는 방식이나 바위에서 보이는 부벽준, 연출한 듯한 화면 구성은 여기의 화풍과 매우 닮아 있다.

여기의 기준작으로 언급될 수 있는 일본 도쿄국립박물관東京国立博物館 소장 〈사계화조도-춘경四季花鳥図-春景〉을 보면 치밀한 묘사와 강한 농담 대비로 전 안귀생의 작품과 약간 다른 분위기를 드러내지만 화면 구성 방식과 몇몇 표현 방법에서 매우 유사한 부분을 발견할 수 있다.[37]

〈사계화조도-춘경〉은 화면 중간 우측에 언덕이나 바위를 두고 그곳에서 굴절이 심한 화목이 휘어져나와 물가에 꽃그늘을 만들고 있다. 그 아래 물가에는 서로 호응하며 유유히 헤엄치고 있는 원앙 두 마리가 있다. 꽃나무의 노출된 뿌리 주변에는 호초점胡椒點[38]을 찍어 풍성한 이끼를 표현했는데 절파풍의 바위 주변에도 부분부분 무리를 지어 호초점을 찍어놓았다. 옹이가 많은 늙은 나무에는 화사한 꽃들이 피어나고, 그 가지 위에는 작은 새들이 대화하듯 호응하고 있다. 주변 바위는 농묵의 부벽준을 사용하여 강하고 꺾임이 심한 절파풍으로 표현되었으며, 그 주변은 점차 흐리게 선염되어 몽환적인 느낌을 준다.

전 안귀생 〈화조도〉도 구도와 기법 특성이 이와 유사하다. 괴목이 되어 굽이치는 나뭇가지에 복숭아꽃이 만발하며, 나무뿌리와 바위 주변에 역시 호초점이 찍혀 있다. 여기의 〈사계화조도-춘경〉에 그려진 나무는 위에서 아래로 굽이쳐 내려오는 가지가 화면 밖으로 나갔다 다시 들어오는데, 전 안귀생의 〈화조도〉의 나무는 화면의 중간 오른쪽 변에서 가지가 굽이쳐 화면 밖으로 나갔다가 상단에서 나온다. 배치는 다르나 구성 방식이 상당히 유사함을 알 수 있다. 그리고 굽이친 나무의 노출된 뿌리 주변을 흐르는 계곡의 급류도 일치한다. 다만 여기 그림의 원앙이 오리로 바뀌었고, 나무 위의 작은 새들도 다른 새로 바뀌었을 뿐이

**37**
홍선표, 『조선시대회화사론』, 문예출판사, 1999, 531쪽.

**38**
호초점은 바위나 나무 주위에 무리 지어 찍는 작은 동그란 점을 말한다. 후추 알같이 작고 동그란 점을 조밀하게 찍는다.

다. 그러나 그마저도 두 그림에서 보이는 새들의 호응에서 유사한 느낌을 느낄 수 있다.

이처럼 구성 방식과 기법의 유사함은 두 작품이 깊은 관계가 있음을 보여준다. 전 안귀생 〈화조도〉를 그린 화가는 여기의 이 작품을 직접 모방한 것으로 보이지는 않지만, 여기의 작품이 가지고 있는 구성 방식과 기법을 충분히 이해하고 있던 듯하다.

그러나 전 안귀생 〈화조도〉에는 전적으로 여기의 영향을 받았다고 단정할 수 없는 부분도 있다. 이는 여기가 송대 원체화풍을 기반으로 자신의 화훼영모화풍을 발전시켰고, 앞에서 언급했듯이 조선 초기의 화훼영모화가 송대 원체화풍을 기준으로 삼았으므로 그 원류가 같아 유사한 방식의 표현 특성이 존재할 수 있기 때문이다.[39]

예를 들어 화조화의 대경식 구도는 여기의 화훼영모화에서도 보이나, 그 출발은 송대 원체화에 있다. 또 여기 작품에 그려진 바위의 부벽준은 절파풍의 특징으로 볼 수 있으나, 이러한 부벽준은 남송대 원체화인 마하파의 작품에서 이미 보인다. 오히려 전 안귀생 〈화조도〉는 농담 대비가 덜하고 조방粗放하다는 점에서 마하파에서 보이는 부벽준의 성향과 더 가깝다고 볼 수도 있다.

수지법에서도 차이가 있다. 여기의 작품에서 보이는 나뭇가지는 정교하게 구륵으로 처리하였으며, 농담 대비를 통해 가지에 강한 입체감을 부여하고 있다. 그러나 전 안귀생의 작품에서는 굵은 가지까지는 구륵으로 표현하고 있으나, 얇은 가지부터는 몰골법을 사용해 한 획으로 처리하였는데, 마하파 수지법에서 보이는 꺾임이 심하면서 간결한 형태를 그대로 닮아 있다. 전체적으로 화면에서 나타나는 잔잔한 서정은 아무래도 여기의 인위적이며 몽환적인 느낌보다는 남송 원체화의 자연스러운 시정을 더 닮았다.

이렇듯 여러 면에서 이 작품은 여기 화훼영모화풍의 구성 방식과 기법을 공유하면서도 한편으로는 여기의 작품보다 남송 원체화풍의 서정을 보여주고 있다. 이처럼 혼재된 양상은 이 작품이 그려진 시대상을 반영한다고 할 수 있다. 송대 원체화풍을 기반으로 형성된 조선 초기의

**39**
양신 외 저, 정형민 역, 『중국회화사 삼천년』, 학고재, 1999, 208쪽. 이 책에서는 여기가 전체적인 구성과 배경의 바위와 나무 처리에서 마원과 하규夏珪의 영향을 깊이 받았다고 나온다.

원체화풍 화훼영모화가 명대 원체화풍 화훼영모화의 영향을 받으면서 화풍이 융합된 모습을 보여준 것이 아닌가 생각된다. 기법에서는 송대 원체화풍의 영향이 남아 있으나 화면 구성에서는 명대 여기의 방법을 사용했다고 할 수 있다.

나아가 전 안귀생 〈화조도〉는 중국의 화훼영모화와 달리 상당히 자기화한 모습도 보여준다. 여기의 화훼영모화든 남송 원체화풍 화훼영모화든 중국의 원체화풍 화훼영모화는 치밀한 묘사와 기술적으로 세련된 운필 그리고 섬세한 채색으로 시정을 이끌어낸다. 그러나 이 작품은 구조적으로 느슨하고 묘사에 힘을 쏟고 있지 않다. 오른쪽 하단에 그려진 수초에서는 획이 형식적으로 반복되고, 화면 중앙에 그려진 급류 표현은 도식적이다. 또 계곡에서 내려오는 물과 오리의 움직임에 따라 생기는 물결 모양은 서로 연결성이 부족하다. 나무 위에 있는 새도 같은 방향을 보는 두 마리가 매우 비슷한 모양과 동작을 취하고 있고 물 위에서 헤엄치는 오리 모습도 도식적이다. 이런 여러 면에서 여기의 형태 표현과 비교할 때 묘사에 부족함이 많다. 그래서 한마디로 이 작품은 여기의 작품에 비해 기술적으로 뒤처진다 할 수 있다.

그러나 우리는 여기에서 중국 그림에서 보기 힘든 조선 채색공필 화훼영모화의 자연스러운 아름다움을 발견할 수 있다. 여기의 강렬한 농담 대비나 화사한 진채 사용이 전 안귀생 〈화조화〉에서는 덜하다. 나뭇가지나 바위 표현은 덜 정제되어 있으면서도 자연스러운 필묵감을 사용하여 치밀하지는 않으나, 따뜻한 정감이 느껴진다. 오리 표현은 생김새나 구조를 정확히 인지하고 있다기보다는 화고畵稿나 그림을 보고 차용한 듯 도식적인 면이 없지 않지만, 오히려 조방한 묘사는 화면의 전체적인 분위기와 조화를 이룬다. 이는 치열한 꾸밈보다는 조금은 평면적이고 고졸한 아름다움을 추구한 우리 민족의 미의식이 화원이 그린 채색공필 화훼영모화에서도 나타난 것이 아닌가 생각된다.

# 김정

충암冲菴 김정金淨(1486-1521)은 중종中宗(1488-1544, 재위 1506-1544) 때 문신으로 여러 관직을 거쳐 대사헌과 형조판서 등을 역임했다. 조광조趙光祖(1482-1519)와 함께 정치 개혁을 주도하다 기묘사화己卯士禍 때 서른 여섯의 나이로 사사賜死 되었다. 이후 1545년 인종仁宗(1514-1545, 재위 1544-1545)때 복관되어 영의정으로 추증되었으며, 기묘명현己卯名賢 중 한 사람으로 사대부들에게 추앙받았다.

김정은 정치적으로 첨예한 대립의 선봉에서 목숨을 불사하고 대의명분을 좇는 중에도 "몸은 조정에 있으나 산림을 연모한다."는 사림 출신 학자의 태도를 견지하고 있었고, 이러한 태도는 그가 지은 시와 그림에 나타났다. 특히 그는 도학시道學詩로 유명하나,[40] 시 이외에도 수묵사의 화훼영모화로 명성을 얻었다.

김정의 화훼영모화로는 현재 개인 소장 〈이조화명도二鳥和鳴圖〉,[41] 유복열의 『한국회화대관』에 실린 〈영모절지도翎毛折枝圖〉와 〈영모산수도翎毛山水圖〉가 전해진다.[42] 그의 기준작으로 언급되는 〈이조화명도〉는 조선 후기 의관이자 서화 수집가 김광국金光國(1727-1797)이 1780년에 지은 화제畵題가 존재해 신빙성을 더하고 있으나, 이외의 두 작품은 실제로 보지는 못했고 흑백 도판으로 보아서 확실하게 판단하기 힘들다. 다만 〈영모절지도〉와 〈영모산수도〉는 〈이조화명도〉가 지니고 있는 계획적인 구도, 차분한 느낌을 주는 느린 필속, 간결한 농담 표현과는 달리 즉흥성, 빠른 필속과 파발묵의 변화가 두드러져 전칭작으로 보아야 할 것이다.

**40**
임채명, 「충암 김정의 시 연구」, 한문학논집, Vol.15, 1997 참고.

**41**
이 그림의 제목은 유복열은 〈이조화명도〉, 홍선표는 〈고제금도枯啼禽圖〉, 이원복은 그의 논문에서 〈산초백두도山椒白頭圖〉라 했다. 또 유홍준, 김채식이 옮긴 『김광국의 석농화전』에서 박지원의 「열상화보洌上畵譜」에 제시된 〈이조화명도〉를 석농화전 원첩 권1의 〈이조화명도〉와 같은 작품으로 보았다. 여기서는 이에 따라 이 작품의 명칭을 〈이조화명도〉로 했다.

**42**
유복열, 『한국회화대관』, 문교원, 2002, 95~98쪽 도판 No.31, 32 참고. 전칭작인 〈영모절지도〉와 〈영모산수도〉는 영조 때 우의정을 지낸 김상복金相福(1714-1782)이 소장했다고 전해진다.

## 이조화명도

김정의 〈이조화명도〉는 조선시대 문인 사대부가 그린 수묵사의 화훼영모화 작품 중 가장 이른 시기의 것으로, 김광국의 화첩 『석농화원石農畫苑』에서 파첩破帖되어 나온 것으로 전해진다. 이 작품은 현재 상단에 화제를 붙여 놓은 상태로 표구되어 있는데, 화제의 내용은 다음과 같다.

> 충암 김 선생은 도학과 문장은 해와 별처럼 빛나 사람들이 모두 바라본다. 글씨와 그림은 공에게는 비록 여사餘事지만 당시도 삼절이라 칭했는데, 다만 우리나라 풍속이 몽매하여 사모하고 아낄 줄 몰랐다. 이 때문에 세상에 많이 전하지 못하고 오직 이 한 조각 종이가 난리와 재앙 속에서 살아남아 지금까지 전해지고 있으니, 그 보배로운 가치가 어찌 연성連城의 벽옥과 조승照乘의 구슬에 비길 뿐이겠는가.[43] 후세에 이 그림을 보는 자들은 그림의 품격만을 취할 것이 아니라, 이로 인하여 선생의 모습을 상상해볼 수도 있을 것이니, 어진 이를 우러러보는 데 더욱 일조할 수 있을 것이다.[44]

김광국은 화제에서 김정이 그림을 사대부의 취미 정도로 여겼으나, 그 품격이 매우 뛰어나다고 하였다. 또 이 그림을 통해서 김정의 고결한 모습을 상상할 수 있다고 하여, 산림을 흠모하고 세속을 멀리하려 했던 그의 품격이 한가한 산새의 모습으로 상징화되었음을 말하고 있다. 김광국의 이러한 해석은 그가 이 작품을 사대부가 그린 고아한 수묵사의 화훼영모화로 인식하고 있음을 보여준다. 그러나 이 그림은 언뜻 보면 간결한 필치의 몰골법으로 그린 수묵사 화훼영모화의 품격이 느껴지지만 기법상으로 보면 남송 원체화풍 화훼영모화의 공필화법이 나타난다. 한마디로 남송대에 유행한 소지영모 구도의 화훼영모화를 문인 취향의 수묵화로 바꾼 것이다.[45]

중국 남송대 왕족과 고관은 서화를 애호해 들고 다니기 쉽고 즉석에서 시를 써서 넣을 수 있는 화첩 그림이나 선면화扇面畫를 크게 유행시

[43]
연성의 벽옥은 초나라의 화씨벽和氏璧을 말하는데 여러 성城과 맞바꿀만한 귀한 구슬이며, 조승의 구슬은 구슬의 빛이 수레 여러 대를 비출 정도로 밝은 야광주夜光珠이다. 모두 진귀한 보배를 의미한다.

[44]
김광국 저, 유홍준·김채식 역, 『김광국의 석농화원』, 눌와, 2015, 86–87쪽.

[45]
홍선표, 『조선시대 회화사론』, 문예출판사, 1999, 532쪽. 홍선표는 이런 구도가 남송대 정형화된 것으로 주로 매화나 대나무, 산사나무 등에 할미새와 박새, 도요새, 까치 등의 작은 산금류를 조필粗筆 또는 사의풍의 수묵으로 그린 소지영모에 해당한다고 했다.

김정, 〈이조화명도〉, 지본수묵,
21.7×32.1cm, 개인 소장(모사작).

켰다.[46] 이런 그림 중에는 편경영모도 있고 소지영모도 있는데, 우리나라의 사대부 화가는 비교적 배경 요소가 많은 편경영모보다 간결한 가지에 새 한두 마리를 그리는 소지영모를 선호했다. 이는 소지영모의 주된 구성 요소인 나뭇가지를 그릴 때 서예의 운필적 요소를 활용하여 간단하게 표현할 수 있고, 쓸쓸하게 나뭇가지에 앉아 있는 새를 통해 자신의 심사를 펼쳐내기 좋았기 때문이다.

　　이 작품에서 원체화풍의 흔적은 운필이나 먹색을 입히는 방식에서 확인할 수 있다. 김정은 서예적 필치나 묵희墨戱적인 먹의 운용이 아니라 점차 선염을 더하면서 면을 칠하는 방식을 사용했다. 백두조白頭鳥는 머리에서 몸까지 붓의 흔적이 남지 않도록 곱게 선염하였으며, 머리

46
양신 외 저, 정형민 역, 『중국회화사 삼천년』, 학고재, 1999, 130쪽.

의 흰색 동그라미 문양은 그 형태가 분명히 보이도록 외곽을 진한 먹으로 선염하여 나타냈다. 이는 대상을 표현하는 데 활달한 운필을 사용하기보다 공간을 채우듯 조심스럽게 색칠하는 방식의 공필화법을 이용한 것이라 할 수 있다. 산초나무의 운필감 역시 상당히 조심스러워 보여 이런 생각에 힘을 실어준다. 배경과 분리된 새의 형태 표현과 부드러운 선염 역시 공필화풍의 영향을 짐작하게 한다. 따라서 이 작품은 남송 원체화풍에서 유행한 소지영모 구도의 화훼영모화를 공필화 기법에 따라 수묵으로 그렸다고 할 수 있다.

그렇지만 김정의 〈이조화명도〉에서 보이는 화풍을 원체화풍에서 문인화풍으로 진행하는 과정에 나타난 과도기적 표현으로만 해석할 필요는 없다. 그의 작품에서 나타나는 표현 방식에는 나름대로 독특한 미감이 있다. 문인화는 후대로 가면서 하나의 '표현 방법'으로 인식된다. 서예적 운필이나 즉흥성, 의도적으로 표현한 고졸한 미감은 섬세하고 세련된 필선과 고운 채색으로 완성되는 공필화풍의 원체화와 마찬가지로 고도의 기술적 세련미를 추구한다. 그런데 그의 작품은 이러한 세련미가 없어 더욱 '사의적'이라는 말로 표현할 수 있는 그림이 되었다. 그림을 전업으로 하지 않는 사대부가 능숙하지 않은 솜씨로 성의를 다해 조심스럽게 그린 그림이 오히려 기술적으로 세련된 운필의 문인화보다 원래 문인화가 추구하는 사대부의 품위를 더 드러나게 한 것이다.

따라서 〈이조화명도〉는 조선 초기 사대부 화가가 이러한 원체화풍 소지영모화를 어떻게 해석하여 문인화풍 화훼영모화로 변형해나갔는지를 보여주는 좋은 예이자, 동시에 조선 초기 사대부가 그린 수묵 화조화의 고졸미古拙美를 보여주는 작품이라 할 수 있다.

김정의 화풍은 조선 중기 사대부 화가에게 계승된다. 〈이조화명도〉에서 보이는 어리숙해보이는 묘사, 묵면墨面의 판각된 모습, 단순한 운필과 고운 선염을 통한 농담 표현은 조선 중기 김식, 이함李涵(1633-미상)의 그림에서도 보이며, 아래쪽 털을 고르는 새의 모습인 수모세搜毛勢는 조속, 조지운趙之耘(1637-1691) 부자의 숙조도 계열 작품에서도 나타난다.

# 이암

조선 초기 화단은 송대 원체화풍과 원대 조맹부 일파의 문인화풍의 영향을 받은 고려의 회화 전통에 명대 화풍이 유입되어 복합적인 양상을 띤다. 그러다 16세기에 이르면 문화 전반에 조선의 정체성이 분명해지면서 화훼영모화에서도 조선의 고유색이 드러나기 시작한다. 그 대표적인 화가가 두성령杜城令 이암李巖(1499-1566)이다. 임영대군臨瀛大君 이구李璆(1420-1469)의 증손인 이암은 왕가의 종실로서 그림 재주가 매우 뛰어난 사람이었다. 『근역서화징』에 인용된 여러 문헌을 보면 그는 특히 개, 고양이, 매와 같은 동물을 잘 그렸고 채색 실력이 뛰어났다고 전해지며 이는 현재 남아 있는 그의 작품으로도 충분히 확인된다.[47]

조선시대 전반에 걸쳐 왕과 왕족들은 유달리 서화를 애호하여 직접 그림을 그리는 사람이 제법 있었다. 이들의 그림 취향은 세종世宗(1397-1450, 재위 1418-1450)이 난을 잘 친 것이나, 세종의 손자인 이의李義(1469-1554)가 묵매를 잘 그린 것, 선조宣祖(1552-1608, 재위 1567-1608)가 묵죽에 심취한 것 등으로 볼 때 대체로 사의적인 사군자가 주류를 이루었다고 생각된다. 하지만 이암이나 조선 중기의 이영윤과 같이 화훼영모를 잘 그린 종실 출신 화가도 존재했다.

이들은 왕실이 소장한 화려하고 정치한 원체화풍의 작품들을 볼 기회가 많았을 것이며, 이를 모본으로 삼아 그림을 연습할 수 있었기에 자연히 원체화풍에 익숙해졌을 것이다. 그러나 종실 출신의 화가들은 왕가의 일원이자 또한 사대부였으므로 문인화풍에도 친숙했을 것이다. 따라서 도화원의 전통적이고 보수적인 경향을 무조건 따르려고 하지 않았을 것이다. 이러한 복합적 성향은 15세기까지 남아 있던 고려의 문화

47
오세창 편, 동양고전학회 역,
『국역 근역서화징 상』, 시공사, 1998,
320–321쪽.

적 잔재들이 사라지고 더욱 조선적인 정체성이 강해지는 시대적 배경과 맞물리면서 개성 있으면서 조선색이 강한 작품의 탄생으로 이어졌다.

## 화조구자

이암의 작품은 16세기 조선 회화가 어떻게 고유의 색을 드러냈는지를 보여주는 대표적인 예이다. 이암의 작품으로 전해지는 것 가운데 가장 널리 알려진 작품은 아무래도 강아지를 소재로한 영모화일 것이다. 이러한 그의 작품은 귀여운 동물의 천진한 모습을 통해 감상자를 미소 짓게 할 뿐만 아니라 적절한 화면 구성, 몰골과 구륵, 진채와 담채의 조화로운 활용 등 형식적인 면에서도 뛰어난 모습을 보여준다.

그가 강아지를 소재로 그린 그림은 여러 점이 전해지는데, 국립중앙박물관 소장 〈어미 개와 강아지母犬圖〉, 삼성미술관 리움 소장 〈화조구자花鳥狗子〉, 평양 조선박물관 소장 〈화조묘구花鳥猫狗〉, 일본민예관日本民藝館 소장 〈화조구자花鳥狗子〉, 국립진주박물관 소장 〈쌍구자도雙狗子圖〉가 있다. 먼저 〈화조구자〉와 〈화조묘구〉는 작품 크기가 같고 화면의 표현 방식이나 소재의 활용, 기법, 구도 등이 일치하며, 두 작품 모두 같은 정형인鼎形印과 정중靜仲이 새겨진 백문방인白文方印[48]이 가장 위쪽 좌우측에 찍혀 있어 연작으로 그려진 작품으로 보인다. 또한 국립중앙박물관 소장 〈어미 개와 강아지〉 역시 그의 대표작으로 전술한 작품과 동일한 특성과 시정을 지니고 있다. 다만 일본민예관 소장 〈화조구자〉와 국립진주박물관 소장의 〈쌍구자도〉는 이암의 진적과 양식적인 차이가 있어서 유념해서 보아야 할 듯한데 전칭작 이상은 안 될 듯하다.

이들 작품은 소재상 공통점이 있는데, 세 마리의 강아지가 번갈아 혹은 함께 등장하여 화면을 구성한다는 것이다. 〈어미 개와 강아지〉에서 보이는 세 마리 강아지는 〈화조구자〉에 함께 등장하며, 역시 〈화조묘구〉에도 등장한다. 이렇게 하나의 소재가 여러 작품에서 여러 동작으로 그려졌다는 것은 자신이 익히 보아온 강아지들의 모습을 기억해내거나 혹

**48**
글자나 그림을 새길 때 오목하게 파내 종이에 찍었을 때 새겨진 부분이 하얗게 나오는 사각형 도장이다.

은 사생을 통해 그 생태를 파악한 뒤 이를 여러 화면에 옮겼기 때문일 것으로 보인다.

소박하면서도 정갈한 강아지들의 모습에서는 결코 화원의 재기가 보이지 않는다. 이들의 움직임은 어수룩해보이면서 자연스럽다. 어미 개의 등걸에 올라타고 좋아하는 모습, 어미의 젖을 찾는 모습, 메뚜기를 입에 물고 바닥에 납작 엎드려 있는 모습, 멀뚱히 한 곳을 응시하는 모습 등 강아지의 천진하고 귀여운 모습이 화폭을 달리하여 표현되었다. 전체적으로 담묵으로 강아지의 요체를 간결하게 그리고 그 위에 먹을 풀어 농담을 나타냈다. 흰 부분은 필요에 따라 부분적으로 호분을 사용하여 엷게 선염했다. 종이는 도침搗砧이 된 듯 먹의 번짐이 없어 선과 채색이 명쾌하게 나타나 그림에 솔직함이 더해졌다.

강아지의 자유스러움은 나무 표현에도 그대로 드러난다. 나무는 강아지보다 정교하고 화사하게 표현되었으나, 채색공필화에서 보통 보이는 필선의 견고함은 보이지 않는다. 그림은 밑그림에 큰 구애를 받지 않은 듯 필선이 매우 즉흥적이고 활달하다. 그래서 나뭇잎을 그릴 때 빠른 필속으로 다른 선을 침범하기도 한다. 나중에 살펴보겠지만, 이영윤의 작품으로 전해지는《화조도 8폭》은 매우 잘 그린 공필채색화이지만 필선의 느낌은 이암의〈화조구자〉에서 보이는 활달함에 미치지 못한다.

〈화조구자〉는 꽃이 화사하게 핀 늙은 복숭아나무의 질감을 표현하기 위해 마른 붓으로 짧게 끊는 필묘 방식을 취했으며, 옹이진 부분의 주변은 중담먹으로 선염해 완성도를 높였다. 꽃은 색을 진하게 그려 도드라지게 하였으며, 바위를 표현할 때는 16세기 소상팔경도瀟湘八景圖에서 자주 보이는 바위 준법을 활용하여 시대성을 보여주었다. 전체적으로 강아지 표현에서 나타난 단순하고 소박하며 천진한 묘사는 꽃나무의 활달한 필치 및 화사한 색감과 대비되면서도 조화를 이룬다.

그러나 꽃나무는 강아지 묘사에서 나타나는 시각적 경험이 보이지 않는다.〈화조구자〉의 꽃 표현은 상당히 조작적이고 도식화되어 있다. 만개한 꽃 두세 송이를 그리고 그 주변에 서너 송이의 꽃봉오리를 에워싸듯 표현한 뒤 다시 잎사귀를 둘러치는 방식으로 묘사했다. 위치나 방

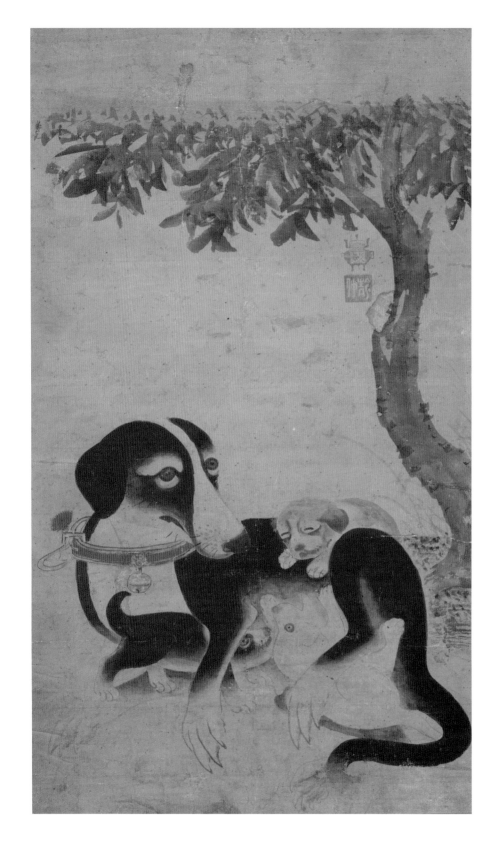

이암, 〈어미 개와 강아지〉, 지본담채, 42.2×73cm, 국립중앙박물관.

이암, 〈화조구자〉, 지본담채, 44.9×86cm, 삼성미술관 리움.

향이 약간씩 달라 많이 어색해보이지는 않으나 기본적으로 유사한 도상을 반복 패턴으로 사용했다.

또 한 가지 이 작품이 특이한 것은 꽃나무와 새, 강아지의 비례가 그림에 전체적으로 귀여운 느낌을 주는 데 큰 역할을 하고 있다는 점이다. 화훼영모화는 기본적으로 중심 소재가 되는 동물과 배경 요소가 되는 식물을 화가가 조작적으로 배치하여 화면을 구성할 수밖에 없다. 〈화조구자〉는 이런 조작적인 느낌이 크다. 동백꽃은 일반적인 비례보다 약간 크게 그려져 있다. 새 역시 나비나 강아지와의 비례를 고려했을 때 약간 커 보인다. 그러나 나무는 실제 크기보다 약간 작게 느껴진다. 곧 이암은 소재들의 크기 비례를 약간씩 조정하여 전체적으로 동화적인 분위기를 만들어 정감을 이끌어냈다.

## 가응도

이암의 것으로 전해지는 화훼영모화 가운데에는 귀여운 강아지들의 모습을 그린 것 이외에도 횟대 위에 올라가 앉아 있는 매의 모습을 그린 작품이 있다. 이런 작품들을 '가응도架鷹圖'라고 하는데, 한 점은 미국 보스턴미술관Museum of Fine Arts Boston이, 두 점은 일본민예관 그리고 개인이 각각 소장하고 있다. 이 세 점 모두 치밀한 관찰로 대상의 핵심을 뽑아내고, 정세한 필선과 채색으로 표현하여 영모화에서 전신傳神[49]을 성취한 작품들이다.

이 작품들은 이암의 대표작 〈화조구자〉와 언뜻 다른 느낌을 주지만 그의 작품으로 전해지는 몇 점의 가응도가 보여주는 공통적인 특징 그리고 문헌 기록을 볼 때 진적일 가능성이 높다. 가응도에서는 식물류가 그려지지 않았기에 화훼영모화의 세부 화목으로 구분한다면 영모화라 할 수 있는데 구도적으로도 마치 초상화를 그리듯이 화면 중앙 전면에 매를 배치하여 최대한 영모의 묘사에 집중하였다.

매 그림은 조선 초기부터 꽤 그려진 것으로 보인다. 『조선왕조실

**49**
갈로 지음, 강관식 옮김, 『중국회화이론사』, 미진사, 1997, 77-90쪽. 전신은 전신사조傳神寫照의 줄임말이다. 동진東晉의 인물화가 고개지가 주장한 것으로, 초상화를 그릴 때 인물의 정신까지 그려내야 한다는 것을 말한다. 그 방법으로는 이형사신以形寫神, 곧 형체를 제대로 묘사해야 정신이 옮겨진다고 하였고, 가장 중요한 것은 눈동자의 묘사라고 했다.

록』에는 진상용으로 매를 잡아 그 종류를 구분하여 상세하게 그리라는 지시를 내리는 등 매 그림에 관한 내용이 여러 차례 등장한다. 이암이 그린 매 그림은 이러한 전통 속에서 상류계층의 기호가 원체화풍 공필 채색기법으로 표현된 한 사례로 볼 수 있다.[50]

이 외에도 문집을 보면 매 그림이 조선 초기부터 꾸준히 그려진 것을 확인할 수 있다. 서거정徐居正(1420-1488)의 『사가집四佳集』에 〈화응이수畵鷹二首〉, 김인후金麟厚(1510-1560)의 『하서집河西集』에 〈화응畵鷹〉, 박홍미朴弘美(1571-1642)의 『관포집灌圃集』에 〈서안견가도해청도書安堅可道海靑圖〉, 오두인吳斗寅(1624-1689)의 『양곡집暘谷集』에 〈화응이수畵鷹二首〉 등이 보여,[51] 16세기 이후에도 계속해서 매 그림이 그려진 것을 알 수 있다.

문헌에 따르면, 이암은 전해지는 작품 이외에도 여러 점의 매 그림을 그린 것으로 알려져 있다. 일본의 『고화비고古畵備考』에 보면 신광한申光漢(1485-1555)의 제화시가 쓰인 이암의 〈세묘가응도細描架鷹圖〉가 소개되어 있고,[52] 신광한의 문집 『기재집企齋集』에도 이암의 매 그림에 대한 제화시 〈두성령소화백흑이골杜城令所畵白黑二鶻〉이 있다. 또한 이황李滉(1501-1570)의 문집 『퇴계집退溪集』에도 〈계영기두성령화이응季玲寄杜城令畵二鷹, 구제시구求題詩句〉[53]가 전해지고 있어 이암의 매 그림은 당시 사람들에게 꽤 사랑받은 것으로 보인다.

2015년 삼성미술관 리움에서 기획한 전시 〈세밀가귀細密可貴〉에 전시되었던 보스턴미술관 소장 〈가응도〉는 화면 왼쪽 위에 여섯 개의 인장이 있는데, 그중에 두 번째가 두성령인杜城令印, 네 번째가 완산完山으로 판독되어 이암의 작품으로 알려졌다.[54]

이 〈가응도〉는 한마디로 이야기하면 '매의 초상'이라 할 수 있다. 그림 소재들의 긴밀한 조화나 포치布置[55]의 묘미를 살리는 것이 아니라 소재를 화면 중앙에 놓아 그 모습을 가장 적절하게 보여주는 방식, 즉 증명사진처럼 대상을 표현한 것이다. 그러나 이 그림은 단순히 대상의 외형만을 사실적으로 표현한 것이 아닌 조선시대 전신의 경지를 이룩한 초상화와 같이 정교한 묘사를 통해 매의 성정까지 드러냈다.

매의 머리는 사나운 눈과 부리가 잘 나타나도록 옆모습으로 표현

50
『조선왕조실록』 세종 9년(1427년) 2월 21일 조에는 도화원에 명하여 각종 매를 그려서 각 도에 보내 진헌에 대비하도록 한 기록이 있으며, 세종 11년(1429년) 7월 23일 조에는 역시 해청海靑 그림 100장을 각 도에 반사頒賜하여 진헌에 쓸 매를 잡도록 한 기록이 있다. 연산군 5년(1499년) 12월 25일에는 매를 길들이는 것을 주제로 병풍을 그리도록 하였다.

51
진홍섭 편저, 『한국미술사자료집성(2)』, 일지사, 2000, 160-161쪽.

52
오세창 편, 동양고전학회 역, 『국역 근역서화징 상』, 1998, 320-321쪽.

53
진홍섭 편저, 『한국미술사자료집성(3)』, 일지사, 2000, 264쪽.

54
삼성미술관 리움 편, 『세밀가귀』, 삼성미술관 리움, 2015, 420쪽.

55
화면에 소재를 적절하게 배치하는 것을 말한다.

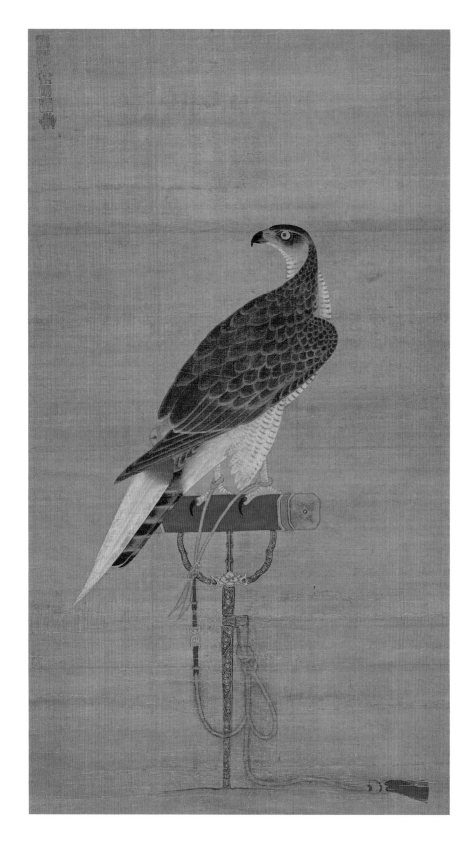

이암, 〈가응도〉, 견본채색, 54.2×98.5cm, 미국 보스턴미술관, 사진 ⓒ 2019. Museum of Fine Arts Boston.

했는데, 살아 있는 듯한 눈과 날카로운 부리는 매가 지닌 특성을 잘 나타냈다. 또한 매의 양발을 묶은 끈, 꼬리 끝의 시치미와 매가 앉아 있는 받침대는 마치 조선시대 초상화에서 의관과 좌대의 역할을 하는 듯하며 금장과 진채로 이루어진 정교한 문양과 장식으로 매의 위엄을 더했다.

이암의 정교하게 묘사한 매 그림은 조선 초기 원체화풍 화훼영모화의 표현 수준이 상당했음을 보여준다. 또한 16세기 조선의 화훼영모화가 중국 화풍에 의존하지 않고 관찰 사생을 통해 독자적인 양식을 확보하고 있었음을 확인해준다.

# 사임당 신씨

사임당師任堂 신씨申氏(1504-1551)는 유교 사회의 가부장적인 한계를 뛰어넘은 예술가이자 조선의 위대한 학자이고 정치가인 율곡栗谷 이이李珥(1536-1584)를 길러낸 어머니로 지금까지도 추앙받는 인물이다.

그녀가 여성임에도 당대의 위대한 예술가가 될 수 있었던 데에는 물론 타고난 재능도 있었겠지만, 어릴 때부터 예술과 학문을 익히도록 배려한 집안의 교육 환경도 도움이 되었고, 결혼한 후에도 아들이 없는 친정에서 아들잡이[56]로 강릉에 계속 머무를 수 있었던 생활 환경도 바탕이 되었다.[57]

이처럼 예술 활동이 가능한 환경에서 그녀는 많은 작품을 제작할 수 있었다. 현재 사임당의 작품으로는 국립중앙박물관 소장 《초충도 8폭》을 비롯해 강원도 유형문화재 41호로 등록된 〈신사임당초서병풍申師任堂草書屛風〉, 간송미술관 소장 〈포도〉 등 수십 점이 전해진다.

그러나 사임당의 작품을 다루는 것은 생각보다 만만치 않다. 그녀는 화훼, 산수, 초충, 묵죽, 영모 등 다양한 화목의 작품을 그렸지만 대부분 전칭작으로 어느 것도 확실하게 진적이라고 말할 수 없기 때문이다. 그림의 진위를 떠나 수준 있는 작품도 있지만, 터무니없어 보이는 것도 있다. 이는 사임당이 이이의 어머니라는 점에서 사람들에게 그녀의 작품이 감상과 소장의 대상으로 꽤 인기가 높아 출처가 명확하지 않은 작품이 그녀의 작품으로 둔갑하거나 위작이 만들어졌기 때문으로 보인다.

또한 사임당이 살았던 때는 조선 초기의 끝과 조선 중기의 시작이 맞물리는 시기였다. 그래서 그녀의 전칭작들에는 초기의 성격과 중기의 성격을 보여주는 작품이 여럿 존재하여 작품을 분석하기가 더 힘들다.

**56**
아들이 없는 집에서 딸이 아들 노릇을 하는 풍습

**57**
이원복, 「신사임당의 그림 세계」 (강릉시 오죽헌/시립박물관 편, 『아름다운 여성, 신사임당』, 오죽헌/시립박물관, 2004, 157쪽)

특히 초충도 계열의 작품은 사임당이 그린 다른 화목의 작품보다 상당히 많은데, 그마저도 화풍이 달라 기준작을 설정하기가 매우 어렵다.

## 초충도 8폭

사임당의 초충도로 전해지는 작품들은 그녀만의 개성과 여성적인 섬세함을 담고 있지만, 불쑥 세상에 나온 것은 아니다. 중국에서 화훼초충은 『도화견문지』나 『선화화보』에서 하나의 화목으로 나타났듯이 당대唐代 이후로 계속해서 그려졌으며,[58] 우리 초충도의 전통에도 어느 정도 영향을 미쳤으리라 보인다. 현재 전해지고 있는 중국 원대 초충도 중에는 사임당이 그린 초충도의 화면 구성 방식과 소재 표현에서 유사한 작품들이 있어 그 관련성이 엿보인다.[59]

그러나 사임당의 초충도에는 중국의 정교하고 장식적인 송원대 초충도와는 다른 특유의 독자성이 있다. 매우 단순한 구성, 간결하고 차분한 색채, 소박하고 꾸밈없는 묘사가 특징인 담백한 조형 세계는 사임당의 초충도에서만 볼 수 있는 매력이다.

그녀의 초충도는 세상에 전칭되는 것이 수십 여 점에 이르나 대표적인 것은 국립중앙박물관 소장《초충도 8폭》, 강릉시 오죽헌/시립박물관 소장《초충도 8폭》, 간송미술관 소장《초충도 8폭》등이 비교적 많이 알려져 있다. 이 세《초충도 8폭》은 모두 전칭작이지만 종종 사임당의 진적으로 소개된다. 그러나 각각 화풍이 너무 달라 동일인의 작품으로 볼 수 없다. 따라서 이 세 연작물의 양식을 비교해 그 차이를 분명히 하고 문헌 자료와 전문가의 판단을 종합해 사임당의 작품에 가장 가까운 것을 기준으로 삼는 게 현재로서는 최선의 방법이라 할 수 있다.

우선 간송미술관 소장《초충도 8폭》과 강릉시 오죽헌/시립박물관 소장《초충도 8폭》을 비교해볼 필요가 있다. 이 두 연작물은 동일한 구도와 소재로 표현했지만 필체가 분명히 달라 어느 쪽이 다른 쪽을 모방한 것이 확실하기 때문이다.

**58**
양신 외 저, 정형민 역, 『중국회화사 삼천년』, 학고재, 1999. 75쪽 참고. 초당 시기부터 일부 귀족은 새, 동물, 곤충화를 그리는 데 많은 관심을 가졌고, 이는 화훼영모화의 영역을 구축하는 데 상당한 영향을 미쳤다.

**59**
현재 일본 도쿄국립박물관에 소장된 《초충도 2폭》은 원대 작품으로 전해지는데, 중심 소재가 되는 화훼 두세 가지를 화면 중앙에 배치하고 하늘에는 나비나 벌, 땅에는 여치와 같은 풀벌레가 그려져 있어 사임당의 초충도와 유사한 소재와 화면 구성을 보인다.

오죽헌/시립박물관 소장《초충도 8폭》의 〈봉숭아와 잠자리〉와 간송미술관 소장《초충도 8폭》의 〈포공주실蒲公朱實〉을 비교해보자. 〈봉숭아와 잠자리〉에는 봉숭아꽃이 있고 그 옆에 민들레인 듯한 푸른빛의 작은 꽃이 있다. 그리고 땅에는 방아깨비가, 하늘에는 잠자리 한 마리와 나비 세 마리가 그려져 있다.

간송미술관 소장 〈포공주실〉은 이와 소재와 구도가 동일하다. 다만 봉숭아꽃이 붉은 열매로 표현되었으며, 나비가 커지고 장식화되었다. 그러나 두 그림에서 나타나는 운필이나 채색 방법 그리고 전체적인 느낌이 완전히 달라 다른 사람이 그린 것이 분명하다.

〈복숭아와 잠자리〉는 몰골법과 구륵법을 함께 사용했으나, 대체로 구륵법 위주로 대상을 조심스럽게 표현했다. 반면에 〈포공주실〉은 몰골법을 위주로 표현하였으며, 사생감이 결여된 도식적인 모습을 보인다. 그러면서 둘 중 하나가 어느 하나를 보지 않고는 도저히 그릴 수 없을 정도로 유사한 형태와 구도를 가진다. 그리고 두《초충도 8폭》의 나머지 각 일곱 폭의 그림도 동일한 소재와 구도의 그림끼리 짝을 지을 수 있어 어느 한쪽이 다른 한쪽의 여덟 폭 전체를 모방한 것을 분명히 보여준다.

이렇게 볼 때 아무래도 구체적인 형상을 기초로 간략화하거나 변형했을 가능성이 크므로 간송미술관 소장《초충도 8폭》이 오죽헌/시립박물관에 소장된《초충도 8폭》을 모방했을 것이다. 따라서 간송미술관 소장《초충도 8폭》은 사임당의 작품으로 보기 어렵다. 아마도 오죽헌/시립박물관 소장《초충도 8폭》을 직접 보고 그린 듯하며, 민화풍의 고졸한 느낌이 보여 제작 시기가 꽤 뒤로 밀릴 듯하다. 다만 필치가 고졸하고 꾸밈이 없는 것으로 볼 때 인위적으로 위작을 만든 것이라기보다는 원작의 구도나 필의를 살려 그린 방작倣作이라고 해야 할 것이다.

그렇다면 오죽헌/시립박물관에 소장된《초충도 8폭》은 사임당의 작품일까? 사실 이 문제도 명확하지 않다. 이는 그림이 진적이고 아니고를 떠나서 가장 많이 알려진 국립중앙박물관의《초충도 8폭》과 화풍에서 차이가 많이 나기 때문이다. 오죽헌/시립박물관 소장《초충도 8폭》에서 가장 유명한 그림은 오천 원짜리 지폐 뒷면에 있는 〈수박과 여치〉이

(왼쪽) 전 사임당 신씨, 〈봉숭아와 잠자리〉, 지본채색, 35.9×48.6cm, 강원도유형문화재 11호, 오죽헌/시립박물관.
(오른쪽) 전 사임당 신씨, 〈포공주실〉, 지본채색, 25.7×41cm, 간송미술관.

전 사임당 신씨, 〈수박과 여치〉, 지본채색, 35.9×48.6cm, 강원도 유형문화재 11호, 오죽헌/시립박물관.

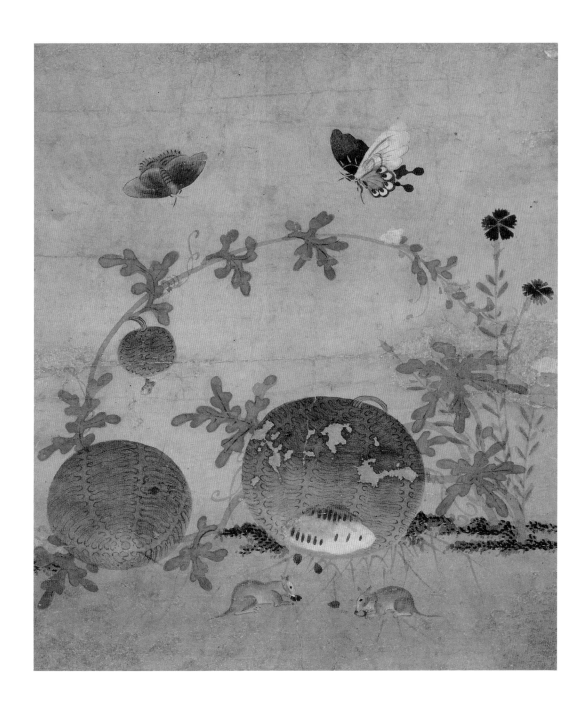

사임당 신씨, 《초충도 8폭》 중 〈수박과 들쥐〉, 지본채색 28.3×34cm, 국립중앙박물관.

다. 이 그림을 국립중앙박물관 소장 〈수박과 들쥐〉와 비교해보자. 두 작품 모두 그림의 구도나 소재에서 유사함이 있다. 큰 수박 두 덩이와 넝쿨에 매달려 있는 작은 수박 한 덩이, 옆에 딸린 풀꽃 그리고 하늘과 땅에 각각 생물들이 표현되어 있다. 즉 중심 소재가 되는 식물을 화면 가운데에 놓고 그 주변에 보조적인 작은 풀이나 꽃을 그린 다음 하늘과 땅에 나비, 벌, 잠자리, 여치, 들쥐, 도마뱀 등을 늘어놓은 것이다. 그러나 이 두 작품은 어느 정도 구도나 소재 표현에서 관련성이 있다고 하더라도 어느 한 작품이 다른 작품의 모본이 된 것은 아니다. 이 둘의 표현 기법과 화면 구성 방식이 확연하게 다르기 때문이다.

우선 시점이나 표현 방식이 상당히 다르다. 오죽헌/시립박물관 소장 《초충도 8폭》은 위에서 아래로 내려다보는 '부감시俯瞰視'를 사용했다. 이러한 시점은 화면에 깊이감을 준다. 물론 여덟 폭 모두 이런 부감시를 사용한 것은 아니지만, 그림에 맞춰 부감시를 사용하거나 그렇지 않은 것이 섞여 있다는 말은 작품을 꾸미기 위해 다양한 시점을 활용한 것이니 오히려 세심한 배려로 읽을 수 있다.

국립중앙박물관 소장 《초충도 8폭》은 이와 다르다. 화면에 땅과 하늘을 가르기 위해 땅바닥을 표시하는 기저선이 분명하게 표시되어 있다. 이 기저선은 진한 먹의 호초점으로 표시했다. 이렇게 이분된 공간 즉 하늘과 땅으로 구분된 공간에 대상을 어느 것 하나 겹치지 않게 그렸다. 이는 화면 공간을 깊이 있게 보지 않고 매우 평면적으로 인식하고 있음을 보여준다.

공간뿐 아니라 대상의 표현에서도 마찬가지다. 아무래도 시점이 정면을 향하고 있어서 그런 것이기도 하겠지만, 국립중앙박물관 소장 《초충도 8폭》의 초충이나 동물은 정면 또는 측면으로만 표현되었다. 그러나 오죽헌/시립박물관 소장 《초충도 8폭》은 부감시를 활용하면서 대상을 반측면으로 나타냈다. 반측면으로 그린다는 것 그리고 시점을 위에서 아래로 본다는 것은 대상의 구체적인 모습을 가장 잘 드러내는 방법이다. 사물이 입체적으로 보이기 때문이다.

묘사에서도 두 작품의 차이는 분명하다. 오죽헌/시립박물관 소장

〈수박과 여치〉는 담한 채색을 써서 전체적으로 차분한 느낌을 주며, 필선 역시 운필감이 강하게 드러나지 않아 유약한 느낌이 있다. 반면에 국립중앙박물관의 《초충도 8폭》은 대상 표현에 자신감이 보인다. 묘사도 섬세하며 운필에 힘이 있고 채색 역시 비교적 화려하다.

두 작품의 분명한 양식 차이를 감안하면 한 사람의 작품으로 보기 어렵다. 묘사의 수준에서 본다면 오죽헌/시립박물관 소장 《초충도 8폭》이 훨씬 섬세하다. 그러나 그것이 사임당의 작품이라는 근거가 되는 것은 아니다. 오히려 개인적으로 판단할 때 그림의 매력은 국립중앙박물관 《초충도 8폭》이 훨씬 높다고 생각한다.

국립중앙박물관 《초충도 8폭》은 단순한 구도와 원초적이라 할 수 있을 정도로 순진무구한 조형 세계를 보여준다. 소재 하나하나는 주변에서 볼 수 있는 초본의 꽃들이지만 실제 대상을 한 장면 한 장면 주의 깊게 관찰하여 사생했다기보다는 관찰 경험과 상상력을 바탕으로 화보나 다른 초충도 등을 종합해서 그렸을 것으로 보인다.

이는 여덟 폭이 모두 패턴화된 구도와 장식적 표현을 사용하고 있는 것으로 보아 충분히 짐작할 수 있다. 공간의 배치랄 것도 없이 화면 가운데에 중심 소재를 배치하였으며, 여덟 폭 모두 같은 방식으로 소재를 바꿔가며 그렸다. 또한 잠자리나 나비도 하나같이 날개를 활짝 펼치고 있는 모습으로 마치 평면도를 그린 듯한 것이 대부분이어서 사생성이 부족하다. 채색 역시 줄기는 담채로 표현하고 잎사귀와 꽃잎은 농채로 표현했으며 중앙의 기저선 위에 농묵의 점묘 등이 여덟 폭에 공통적으로 나타난다. 이렇게 장식적이고 단순화된 이 그림은 수를 놓기 위한 도안인 수본繡本을 염두에 둔 그림이라고 생각된다.[60]

그러나 이렇게 사생성이 부족하고 평면적이고 장식적인 국립중앙박물관 소장 《초충도 8폭》은 한편으로 솔직하면서도 자신감 있고 또한 여성적인 모습도 보여주어 문헌을 통해서 상상하는 사임당의 품성과 닮았다고 생각된다.

현재 이 작품은 직암直庵 신경申暻(1696경-1766)이 이양원李陽元(1526-1592)이 소장한 것을 그의 후손에게 구입했다고 쓴 발문 한 폭과 1946년

60
안휘준, 『한국회화사연구』, 시공사, 2000, 337쪽.

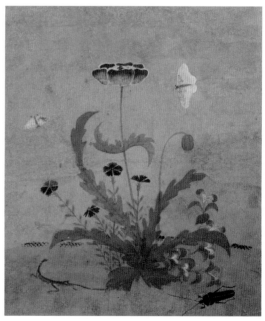

사임당 신씨, 〈초충도 8폭〉 중 〈수박과 들쥐〉〈가지와 방아깨비〉(위)
〈오이와 개구리〉〈양귀비와 도마뱀〉(아래), 지본채색, 28.3×34cm, 국립중앙박물관.

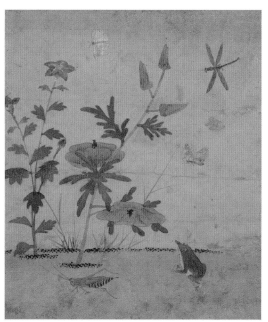

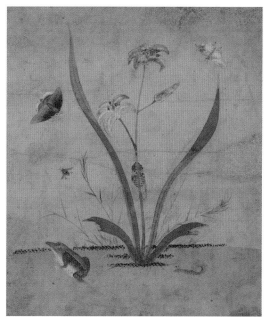

사임당 신씨, 《초충도 8폭》 중 〈추규와 개구리〉〈맨드라미와 쇠똥벌레〉(위)
〈여뀌와 사마귀〉〈원추리와 매미〉(아래). 지본채색, 28.3×34cm, 국립중앙박물관.

전 사임당 신씨, 〈수박과 석죽화〉, 지본채색, 25.9×44.3cm, 오죽헌/시립박물관.

근대 감식가였던 오세창의 제발題跋이 있는 한 폭이《초충도 8폭》을 더
해 열 폭 병풍으로 꾸며져 있다. 저명한 미술사가들도 모두 이 작품이 사
임당의 진적일 가능성이 가장 큰 것으로 보고 있다.[61]

사실 오죽헌/시립박물관에 소장된《초충도 8폭》도 나름대로의 출
처가 있다. 이 그림은 현재 열 폭 병풍으로 전시되어 있는데, 초충도 여
덟 폭이 조선 후기의 문신 정호鄭澔(1648-1736)의 발문과 이은상李殷相
(1903-1982)의 발문이 쓰인 두 폭과 합쳐진 것이다. 정호의 발문은 송담
서원松潭書院[62]에 방문했다가 사임당의 초충도를 보고 감탄했다는 내용
이고, 이은상의 발문은 사임당의 넷째 아들 이우李瑀의 후손인 이장희李
璋憙가 이 그림을 강릉에서 발견하여 율곡 기념관에 기증했다는 내용이
다. 다만 이 발문은 나중에 합쳐진 것이고, 송담서원에 있던 그림이 지금
의 이《초충도 8폭》인지 분명하지 않기 때문에 이것이 정확한 근거가 되
지는 못한다.

이런 면에서 오죽헌/시립박물관에 소장된《초충도 2폭》은 사임당
초충도의 기준을 세우는 데 큰 의미가 있다. 이 작품 역시 이우 집안에
전해지던 작품이었는데, 미술사학자 최순우崔淳雨(1916-1984)는 이 그림
에 대해 "시서화에 능하면서 섬세하고 세련된 애정이 서려 있는 양식 있
는 한국 여성만 지니고 있을 듯싶은 순정미 짙은 독자적인 감성으로 표
현했다."고 하여,[63] 이 그림이 그녀의 진적임을 확신하고 있다. 무엇보다
도 이 작품은 국립중앙박물관 소장《초충도 8폭》과 친연성이 있어 신뢰
성을 높인다.

물론 하나는 수본을 전제로 그린 것이라 장식성이 강하고, 하나는
이를 염두에 두지 않은 회화적인 그림이므로 화풍의 차이가 어느 정도
있다. 오죽헌/시립박물관《초충도 2폭》은 차분하고 단아함이 느껴지는
반면, 국립중앙박물관 소장《초충도 8폭》은 화사하고 생동감이 넘친다.
그럼에도 이 두 작품을 비교해보면 소재의 유사성을 제외해도 다른 사
임당의 전칭작보다 양식적으로 친연성이 훨씬 깊다는 것을 알 수 있다.

《초충도 2폭》중 하나인〈수박과 석죽화〉와《초충도 8폭》중 하나인
〈수박과 들쥐〉를 비교해보자. 두 작품 모두 중앙집중식 구도로 중심 소

**61**
삼성미술관 리움 편,『조선전기
국보전 도록』, 삼성미술관
리움, 1996년, 299쪽; 안휘준,
『한국회화사연구』, 시공사, 2000,
336쪽; 이동주,『우리 옛 그림의
아름다움』, 시공사, 1997, 138쪽.

**62**
강릉시 구정면 언별리에 있는
율곡 이이의 위패를 모신 서원.

**63**
혜곡 최순우 전집 발간위원회,
『최순우 전집 3』, 학고재, 1992, 263쪽.

재를 화면 가운데에 배치했다. 그리고 수박 뒤쪽으로 하늘과 땅이 구분되도록 옅게 선염하였는데, 이러한 단순한 공간 인식도 유사하다. 대상을 표현할 때도 서로 겹치지 않게 하여 화면을 평면적으로 보이게 했다. 표현 방식에서도 유사점이 보인다. 석죽화나 수박의 넝쿨 줄기에서 보이는 경쾌한 몰골 선묘, 수박 밑에 빠르고 날카롭게 그은 풀, 무늬를 표현하는 방식은 다르나 채색공필화 기법으로 농담의 변화를 살려 칠한 수박 등에서 두 작품은 상당히 유사하다.

〈수박과 석죽화〉는 국립중앙박물관 소장《초충도 8폭》과 화면 구성이나 표현 방식의 유사성과는 별도로 작품 자체로도 뛰어나다. 기술적으로 아주 세련된 그림이라고는 할 수 없지만, 먹의 번짐이 없는 조선 도침지 위에 솔직하고 담백한 모습을 보여준다.

이렇게 사임당이 자신만의 초충화풍을 형성하게 된 것은 16세기 전반에 화조나 초충에서 원체화풍 화훼영모화의 전통이 여전히 강한 영향력을 발휘하고 있었고, 여기에 양반가 규수로 시서화에 능했던 사임당이 지닌 문인적인 성향이 복합되면서 가능하지 않았나 생각된다. 더군다나 이러한 방식을 여성의 필치로 소화하면서 사임당류의 독특한 초충화풍을 이루었다고 하겠다.

사임당 초충도의 전통은 그녀에서 그치는 것이 아니라 이후 후배 화가들에게 전승되었다는 점에서 그 의의가 크다. 그의 작품은 전충효 全忠孝(1630-미상), 정선鄭敾(1676-1759), 상고재尙古齋(18세기) 등 여러 화가에게 영향을 미쳐 조선 특유의 초충도 전통을 형성하였다.

## 포도

사임당의 아들 이이가 쓴 『율곡집栗谷集』의 「선비행장先妣行狀」을 보면 다음과 같은 기록이 있다.

> 어렸을 때 경전에 통달하고 글을 잘 지었으며 글씨와 그림에 뛰어났고 또 침선針線에 능해서 수놓는 것까지도 정묘하지 않은 것이 없었다. …… 평소에 그림 솜씨가 비범하여 일곱 살 때부터 안견의 그림을 모방하여 드디어 산수화를 그리고 또 포도도를 그렸으니, 모두 세상에서 견줄 이가 없었다. 그분이 그린 병풍과 족자가 세상에 많이 전해졌다.[64]

이렇듯 사임당은 산수화와 포도도를 유달리 잘 그렸다. 또 사임당과 동시대에 살았던 어숙권魚叔權(16세기 활동)이 지은 『패관잡기稗官雜記』에도 사임당의 초충도에 대한 언급은 없지만 역시 산수화와 포도도에 뛰어났다고 쓰여 있다.[65]

그러나 후대로 가면서 사람들은 사임당의 그림 중에서 점차 초충도에 더 관심을 가지게 되었다. 문헌 기록도 후대로 갈수록 그녀의 초충도를 상찬하는 경우가 많아졌다. 그리고 현재 그녀의 전칭작들 중에도 초충도가 다른 화목의 작품보다 월등히 많이 남아 있다.

이러한 경향이 나타난 이유는 소소한 자연계의 조화를 보여주는 '초충'이 유교사회에서 여성의 신분과 나아가 '이이의 어머니'라는 위상에 맞는다는 생각이 사람들 사이에서 점차 커졌기 때문이다. 산수는 아무래도 사대부의 그림이었다. 속세를 벗어난 은일자隱逸者의 유유자적함을 표현하는 산수는 아녀자의 그림으로 적당하지 않다고 생각한 것이다.[66] 곧 유교 문화에 맞는 현모양처의 모습을 부각하기 위하여 사임당의 예술 세계는 왜곡되었다.

이런 점에서 사임당의 그림으로 전해지는 간송미술관 소장 〈포도〉는 초충도에 집중되어 있는 그녀의 예술 세계를 확장해서 볼 수 있게 해

64
이이, 「선비행장」, 『율곡집』
(오세창 편, 동양고전학회 역,
『국역 근역서화징 상』,
시공사, 1998, 341쪽).

65
어숙권 『패관잡기』(오세창 편,
동양고전학회 역, 『근역서화징 상』,
시공사, 341쪽). "今有東陽申氏
自幼工畫 其葡萄山水絶妙 所評者謂亞於
安堅 吁可以婦人筆而忽之 又豈可以非婦
人之所宜責之哉."

66
백인산 『간송미술 36 회화』,
컬처그라퍼, 28쪽.

사임당 신씨, 〈포도〉, 견본수묵, 21.7×31.5cm, 간송미술관.

준다는 점에서 나름대로 의미가 있다. 이 작품은 비록 낙관이 없지만 조선 후기 김광국이 성첩한 『해동명화집海東名畵集』에 속한 것으로, 그림 옆에 따로 쓰인 문신이자 서예가 조구명趙龜命(1693-1737)의 제사가 사임당의 그림임을 말하고 있다. 물론 18세기의 기록이니 사임당의 생존 시기와 거의 200년이나 차이가 있고, 양식을 비교할 수 있는 사임당의 다른 포도 그림도 존재하지 않기에 역시 진적이라고 확언하기는 힘들지만 그래도 조선 후기 최고의 수장가였던 김광국의 안목에 어느 정도 의지할 수 있을 듯하다.[67]

또한 이 작품은 거의 동시대에 살았던 황집중黃執中(1533-미상)의 포도 그림과 유사한 시대 양식을 보이고, 강한 운필보다는 섬세하고 유려한 필치를 드러내면서 질적으로도 우수하여 현재 상태에서는 사임당의 작품으로 보기에 가장 적합하다.

포도는 풍성한 결실을 맺고 넓은 잎으로 그늘을 만든다는 특징 덕에 군자적인 품위를 가진 식물로 인정받아 조선시대에 즐겨 그려진 소재이다. 사임당도 이런 문화적인 상징을 알고 포도 그림을 즐겨 그렸을 것이다. 그러나 이 그림은 단지 포도가 지니는 군자적 의미를 넘어 표현 자체에서 매우 뛰어난 면모를 보여준다.

이 작품은 무게를 이기지 못하고 처진 포도 넝쿨을 화면 중앙에 배치했다. 넓은 잎을 화면 가운데에 그리고 넝쿨 줄기를 담묵으로 그렸다. 그리고 농담을 살려 포도알을 표현하고 줄기와 포도송이를 연결했다. 마지막으로 잎맥과 줄기 끝에 용수철처럼 휘감긴 작은 넝쿨을 표현했다. 잎의 넓은 면과 줄기의 가는 선 그리고 포도알의 농담 변화는 화면 안에 조형적인 재미를 준다.

포도송이는 아직 완전히 영글지 않아 한 송이 안에도 어느 알은 크고 진한 보라색으로 변했지만, 어느 알은 여전히 작고 옅은 연둣빛을 내고 있다. 이런 색의 변화를 먹의 농담만으로 훌륭하게 표현했다. 포도송이는 포도알이 서로 만나지 않게 조심해서 표현했다. 이는 포도알 각각의 모양과 색의 변화를 분명히 보여주기 위함이다. 여기에서 섬세함을 느낄 수 있다. 또한 어느 것 하나 구륵법으로 표현한 것이 없이 모두 몰

**67**
장지성, 「조선 중기 화조화 연구」, 동국대학교 박사학위논문, 2008, 76쪽. 선문대학교 박물관 소장 〈초충·포도도 6폭〉에 포도 그림이 존재하나, 여섯 폭이 모두 다양한 사임당의 주요 전칭작들을 짜깁기한 형태로 되어 있어 위작일 가능성이 크다.

골법으로 처리했으며, 특히 줄기에서는 활달한 운필을 보여주어 사의적인 느낌도 준다.

　이 작품은 묘사의 섬세함을 지니고 있으면서도 수묵사의 화풍을 이끌어내고 있어 16세기를 대표할 이상적인 포도 그림의 모습을 보여준다. 어떤 면에서 보면 이 작품은 황집중의 포도 그림보다 더 뛰어나 보인다. 그의 포도 그림은 강하고 거친 운필과 약간은 산만한 듯한 구도가 보일 때가 있는데, 이 작품은 조형적인 모든 요소가 정제되어 있으며 우아하다. 그래서 여성적인 섬세함과 동시에 문인의 아취까지 담겨 있다. 사임당의 포도 그림이 당대 제일이었다는 당시 기록에 충분히 부응할 수 있는 작품이라 하겠다.

## 백로도

사임당의 초충도와 마찬가지로, 그녀의 작품으로 전해지는 〈백로도白鷺圖〉가 여러 점 존재하나 확실하게 진적이라고 말할 수 있는 그림은 없다. 그의 초충도와 마찬가지로 이 백로도들도 양식에 차이가 커 진위를 판단하기가 어렵기 때문이다.

　결국은 백로도 역시 전칭되는 작품들의 양식적 특징을 고찰하여 시대 성격을 분명히 하고, 이를 통해 사임당이 살았던 16세기에 그려졌을 백로도의 모습을 살피는 것이 가장 타당하다고 생각된다.

　이렇게 볼 때, 사임당이 그렸다고 전칭되는 작품 가운데 국립박물관 소장 〈백로도〉는 작품의 소장 연원이나 양식적 특징을 고려했을 때 그녀가 생존했을 즈음에 그려졌을 가능성이 가장 크다고 할 수 있다. 이 작품은 김광국이 『석농화원』에 이어 별도로 모은 『화원별집畵苑別集』[68]에 실려 있고, 또한 작품의 격조가 상당히 높으면서 고식의 화풍을 보여준다. 사임당이 그린 작품으로 전칭되는 몇 점의 〈백로도〉 가운데서도 가장 빼어난 작품이다.

　백로는 화원이나 왕공 사대부가 모두 즐겨 그린 소재로, 특히 조선

**68**
『화원별집』은 조선 후기 의관이자 서화 수집가인 김광국이 중국 및 우리나라 역대 그림을 모아 만든 화첩으로 그가 만든 대표 화첩인 『석농화원』의 별집이다.

전 사임당 신씨, 〈백로도〉, 저본담채, 20.9×28.9cm, 국립중앙박물관.

중기에 크게 유행했다. 대체로 연못에 백로가 쉬거나 물고기를 잡는 모습을 형상화했는데, 이 〈백로도〉는 조선 중기에 유행한 시든 연꽃 잎과 두 마리의 백로를 그리는 '패하쌍로敗荷雙鷺'의 형태를 보여준 가장 이른 시기의 작품이다. 조선 중기의 다른 〈백로도〉에 비해 자유로운 필치와 시정이 나타나며 품격도 매우 높다.

조선 중기 이징이나 이함의 〈백로도〉가 물고기를 삼키는 모습을 담고 있어 좀 더 직설적이라면, 전 사임당의 〈백로도〉는 물을 가르며 물고기를 찾는 모습을 담고 있다. 전통적으로 〈백로도〉는 대체로 두 마리의 백로雙鷺 형태로 많이 제작되는데, 이 작품도 마찬가지다.

이 작품은 작은 크기의 소품으로 올이 굵은 모시에 그려졌다. 언뜻 수묵으로만 그린 것처럼 보이나, 시든 연잎에 황갈색의 담채가 약간 드러나는 것으로 보아 이 부분에 대자색代赭色이 선염되어 있었을 것이다. 아마도 세월이 흐르면서 그림이 변색되어 구분이 힘들어지지 않았을까 한다. 그림의 왼쪽 위에는 인장 두 개가 있는데 위에는 타원형에 백문으로 되어 있고, 아래에는 방형주문이 각인되어 있다. 위의 타원형 도장은 정확히 보이지 않으나 아래에는 '사임당인思任堂印'이라고 찍혀 있음을 확인할 수 있다. 그러나 손상된 모시 바탕에 비교적 선명하게 찍힌 주인朱印이 후낙관後落款으로 보이기에 신빙성은 없어 보인다.

백로도는 보통 백로 주변을 먹으로 선염함으로써 백로의 흰색을 보여주는 방식으로 많이 그려지므로 수묵으로 표현하기에 매우 적절한 소재이다. 특히 배경으로 등장하는 시든 연잎이나 여뀌 또는 수초와 갈대 등이 가을의 정서를 표현하는 데 적절하여 많은 화가가 즐겨 그렸다. 국립중앙박물관 소장 〈백로도〉는 이러한 백로 표현이 잘 드러나 있다. 비록 색이 엷고 바탕화면의 상태가 좋지 않아 흐리게 보이나 자세히 보면 필선묘가 정교하고 세련되었으며, 주변의 배경과 매우 자연스럽게 조화되어 완성도 높은 가작佳作임을 알 수 있다.

조선 중기에 성행한 백로 그림 대부분이 정형화된 느낌인 데 비해, 이 〈백로도〉는 전혀 그러한 느낌이 없고 필묵의 운용이 자유롭다. 시든 연잎이나 수초에서 보이는 유연한 운필과 백로의 동작을 정확하게 잡아

낸 묘사력은 이 그림을 그린 작가의 솜씨가 무척 능숙함을 증명한다.

깃털 표현은 첨두尖頭, 패하敗荷의 잎맥은 정두釘頭로 시작했으며,[69] 백로는 가는 철선묘鐵線描로 표현했다. 필속은 전체적으로 빠르게 움직였다. 수면에 부평초를 표현한 듯한 호초점들은 선염에 의해 번져 있는데, 이는 속도감 있게 그렸음을 의미한다. 또한 난을 치듯 그린 수초도 매우 흥취 있게 표현했다. 이러한 운필과 용묵의 자연스러움과 속도감은 대상을 포착하는 데 조금도 흐트러짐이 없다.

구도는 편경영모의 형식을 취하고 있으나 전형적인 방식에서 다소 벗어나 있다. 화면상 물고기를 찾고 있는 백로의 시선이 화면 밖으로 나가 있어 공간을 확대한다. 또한 목을 움츠리고 서 있는 백로는 오른쪽에 배치하고, 먹이를 찾아 움직이는 백로는 화면의 중앙을 살짝 지나게 하여 화면을 훨씬 자유롭게 썼다. 그래서 이 작품은 세밀한 백로와 묵희적인 배경 표현, 정형화되지 않은 구도 등에서 남송대 원체 화조화풍의 영향이 능숙한 필묵의 운용을 통해 재해석된 것임을 느낄 수 있다.

이 작품 말고 사임당의 작품으로 전해지는 〈백로도〉가 몇 점 더 존재한다. 그러나 이 작품들은 지금 살펴본 〈백로도〉에 비해 시기적으로도 뒤로 많이 밀려 17세기 이후 작품으로 보인다.[70] 이렇게 볼 때 사임당의 작품으로 전칭되는 〈백로도〉 중에 국립박물관 소장 『화원별집』에 있는 〈백로도〉만이 17세기 이후 조선 중기 〈백로도〉에서 보이는 양식화한 느낌이 없어, 사임당이 살던 16세기 즈음의 작품으로 볼 수 있을 듯하다. 이 작품은 앞에서 언급했듯이 사임당의 진적으로 확언하기는 어렵다. 그러나 이후 '패하백로도敗荷白鷺圖' 계열 작품의 선구이자 뛰어난 작품성으로 16세기를 대표한다고 하겠다.

**69**
첨두는 처음 운필할 때 획의 시작 부분이 뾰쪽하게 나타나는 것을 말하며, 정두는 운필할 때 붓끝을 누르면서 긋기에 획의 시작 부분에 못대가리 같은 모양이 남는 것을 말한다.

**70**
사임당 작품으로 전해지는 〈백로도〉로는 서울대학교 박물관에 소장된 〈노연도〉와 국립중앙박물관에 소장된 비교적 크기가 큰 〈백로도〉가 있다. 〈노연도〉는 농묵으로 처리한 부리와 다리, 길쭉한 쐐기 형태의 머리 모양 그리고 수초와 연밥의 도식적 표현에서 양식화된 모습을 보이고 있어 17세기 이후의 작품이라 생각된다. 그리고 국립중앙박물관 소장의 또 다른 〈백로도〉는 〈노연도〉보다 그 솜씨가 훨씬 못하고 도식화되어 있어 19세기 이후 민간 화공이 그린 민화가 아닌가 생각된다.

# 15-16세기 청화백자

조선 초기 화훼영모화는 그 수가 극히 적어 앞에서 살펴본 그림들을 제외하곤 남아 있는 작품이 거의 없다. 그런데 조선시대에 들어오면서 표면이 '흰' 백자가 크게 발달하면서 그 위에 청화靑華, 진사辰砂, 철사鐵砂 등을 사용하여 그림을 그리게 되는데, 여기에 화조무늬가 많이 그려져 당시 화훼영모화의 모습을 살피는 데 도움을 준다. 특히 15-16세기에 청화백자에 시문된 화훼영모문은 당시 조선 화원들이 제작한 화훼영모화가 극히 드문 상태에서 이 시기 화훼영모화의 성격과 회화적 역량을 간접적으로 볼 수 있는 좋은 자료이다.

유교 사회에서 재도지구의 역할이 강조되는 회화관은 점차 공교하고 화려한 공필채색화보다는 사의적이고 간결한 수묵화를 선호하는 방향으로 전환된다. 그 흐름은 시기적으로는 15세기 후반 이후 조선이 유교사회로 확고하게 자리를 잡아가면서일 것이라 생각되는데, 이러한 회화 성격의 변화는 청화백자에 시문된 화조무늬의 변화 양상을 통해서 확인할 수 있다.

청화백자에 시문되는 안료는 당시에는 매우 비싼 재료였으므로 이를 사용한 백자의 제작은 왕실이나 고관을 위한 수요로 제한되었다. 그래서 청화백자에 그림을 그리는 것은 아무나 할 수 없었고, 도화원 화원이 분원分院[71]에 가서 직접 그렸다. 청화백자는 16세기까지 원칙적으로 왕실용으로만 제작할 수 있었다. 따라서 궁중의 음식에 관한 일을 맡아 하던 사옹원司饔院의 도제조都提調나 제조提調 등 중요 직책을 맡았던 조정 대신과 종친들의 책임 아래 제작되었으므로 이들이 지닌 미적 취향이 그대로 반영되었다.[72]

**71**
국가에서 운영하는 사옹원 관할
관영 도자기 제조장.

**72**
방병선, 『순백으로 빚어낸
조선의 마음-백자』, 돌베개,
2002, 58-64쪽.

## 매죽무늬항아리와 매조죽무늬항아리

조선시대에 들어 사대부들의 미적 취향은 공교하거나 사치스럽기보다는 자신의 심사를 간결하고 우아하게 표현하는 방식으로 기울었다. 그래서 화훼영모화에서도 군자적인 품의를 끌어내거나 자신의 의지나 시정을 담아낼 수 있는 화풍을 찾게 된다. 이에 가장 대표적인 것이 묵죽과 묵매 또는 소지疏枝에 수묵으로 간결하게 표현한 새를 앉히는 방식이다. 이렇게 사군자류에 새를 결합하는 것으로 자연의 시정을 충만하게 하고 생기를 불어넣었으며 소재가 주는 군자적 품위를 더하는 화훼영모화를 그리게 된다.

화훼영모화와 관련해 살펴볼 수 있는 청화백자는 '매죽무늬항아리梅竹文壺'와 '매조죽무늬항아리梅鳥竹文壺'이다. 매죽무늬가 먼저 시작되었으나 점차 매조죽무늬로 발전하여 15-16세기 전반에 걸쳐 제작되었다. 사인 취향의 매죽무늬가 그려지다가 표현 소재가 확장되면서 매화가지에 새를 앉히는 방식으로 나아간 것으로 보인다. 이와 함께 구도적으로 연결성은 적으나 대나무나 국화 등을 추가하는 방식으로 표현되어 독특한 청화백자의 시문 양식이 등장한다.

매죽무늬항아리의 대표 작품은 삼성미술관 리움 소장〈청화백자매죽무늬항아리靑華白磁梅竹文壺〉이다. 이 작품은 1480-1490년 사이에 제작된 것으로 보이는데,[73] 공교하고 섬세한 원체화풍과 묵희적인 문인화풍이 공존하고 있어 점차 사대부 취향의 화풍이 화원들에게도 확산되었음을 보여준다.

이 도자기를 보면 주둥이와 어깨 그리고 아랫부분에 복잡한 문양이 정교하게 그려져 있고, 몸통 가운데에는 매화와 대나무가 구륵법으로 역시 정교하게 표현되어 있다. 댓잎은 잎맥까지 표현되었으며 나뭇가지도 질감과 입체감이 훌륭하게 표현되어 있다. 몸체 전체가 시문되어 있는데, 묘사가 하나하나 매우 정교하여 생동감이 넘친다. 이러한 청화백자는 비록 사대부 취향의 소재인 매죽무늬로 표현되었으나 상당히 장식적이라 궁정 취향이 강하게 드러난다.

[73]
윤용이, 『한국도자사연구』, 문예출판사, 1993, 33쪽; 大阪市立東洋陶瓷美術館 編, 『東洋陶瓷の展開』, 大阪市立東洋陶瓷美術館, 1999, 155쪽 참고. 윤용이는 1481년 『동국여지승람』의 기록에서 광주廣州의 사옹원 관리가 화원을 데리고 가 어기御器를 제작했다는 기록과 광주 도미리道馬里 요지窯址에서 이 청화백자와 같은 청화백자 파편이 다량 발견된 것을 근거로 1480-1490년대 만들어진 대표적인 청화백자로 언급했다.

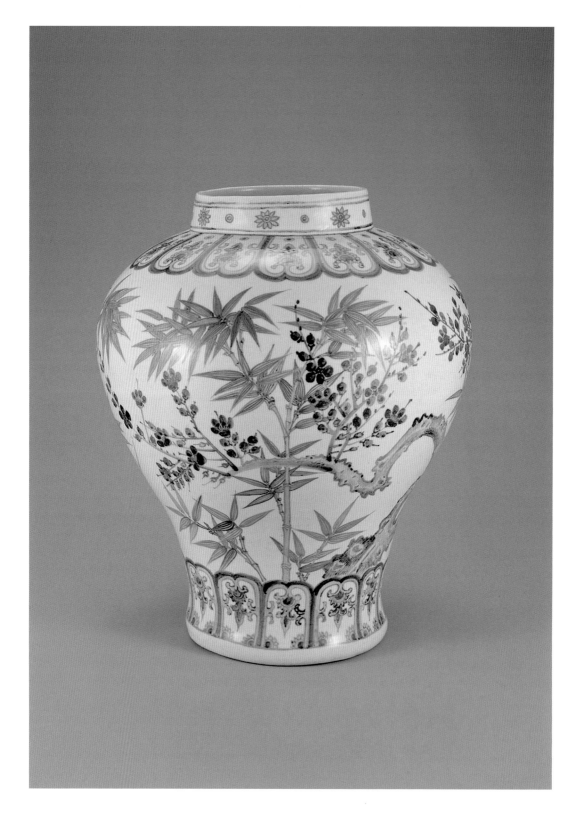

〈청화백자매죽무늬항아리〉, 높이 41cm, 구경 15.7cm, 저경 18.2cm, 15세기, 국보 제219호, 삼성미술관 리움.

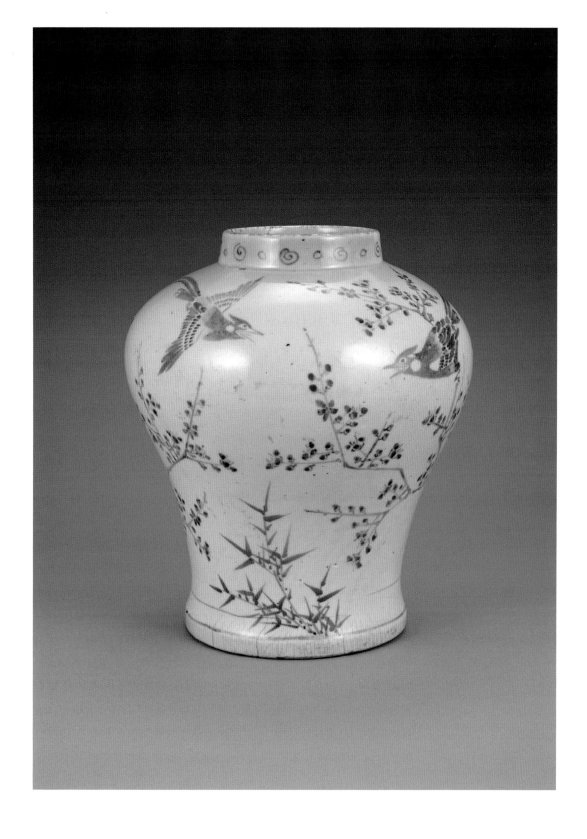

〈청화백자매조죽무늬항아리〉, 높이 27.8cm, 구경 10.3cm, 저경 15.5cm, 16세기, 이화여자대학교박물관.

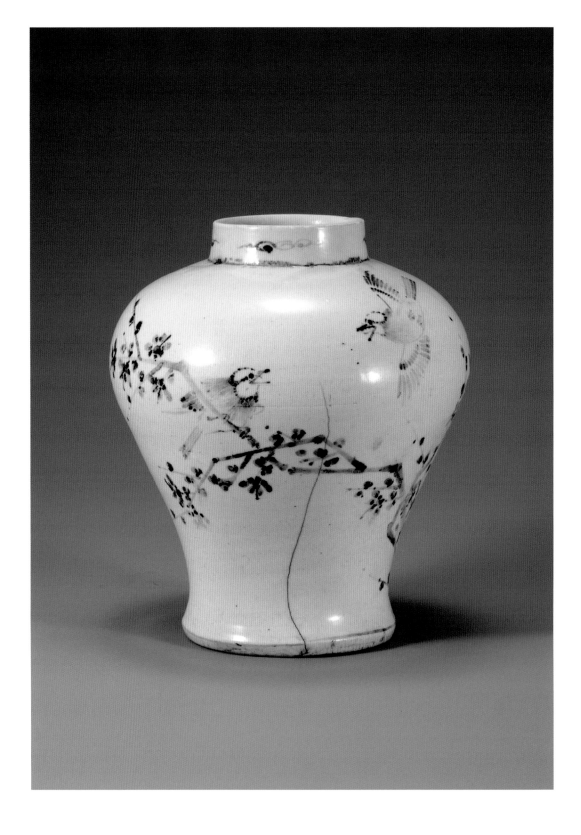

〈청화백자매조죽무늬항아리〉, 높이 24.5cm, 구경 9.1cm, 저경 12.6cm, 16세기, 국립중앙박물관.

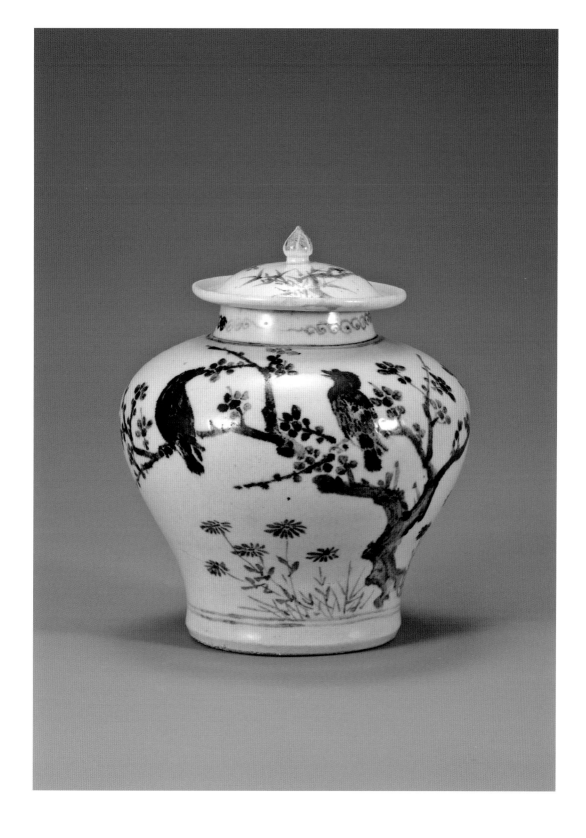

〈청화백자매조죽무늬항아리〉, 높이 16.5cm, 구경 6.2cm, 저경 9cm, 16세기, 국보 제170호, 국립중앙박물관.

이렇게 매죽무늬가 유행하던 15세기를 지나 16세기가 되면 매죽무늬에 새가 함께 그려지는 매조죽무늬청화백자가 등장한다.[74] 이화여자대학교박물관 소장 〈청화백자매조죽무늬항아리靑華白磁梅鳥竹文壺〉가 그 예이다. 이 도자기는 매조죽무늬로 시문된 청화백자로, 매우 회화적인 필치의 작품이다. 시문된 내용을 보면 매화가지 위에 두 쌍의 새가 조응하고 있다. 항아리의 한쪽은 꼬리깃이 긴 산새 한 마리가 나무 위에 앉아 있고, 나머지 한 마리는 앉아 있는 새를 향해 날아오고 있다. 반대편에는 백두조 한 쌍이 그려져 있는데, 한 마리는 곧 날아오를 듯하고 한마리는 숙조宿鳥의 형태를 취하고 있다. 하단부 매화가지 사이에 대나무가 그려져 있는데 원나라 이간李衎(1245-1320)의 『죽보상록竹譜祥錄』에서 볼 수 있는 신죽新竹의 모습과 닮아 있다.[75]

전체적으로 여백이 별로 없이 네 마리의 새와 두 그루의 매화 그리고 그 사이에 구륵으로 작은 대나무가 표현되어 있어 꽉 찬 느낌을 준다. 삼성미술관 리움의 〈청화백자매죽무늬항아리〉에서처럼 화면을 꽉 채우는 방식으로 어느 정도 장식성이 강조되어 보이기는 하나, 활달한 운필로 표현된 영모와 원대 문인화의 영향이 느껴지는 매화 그리고 대나무에서 사대부 취향이 드러난다.

국립중앙박물관 소장 〈청화백자매조죽무늬항아리〉를 보면, 사대부취향으로 변화하는 모습이 더 강해지는 것을 확인할 수 있다. 이 작품에 시문된 매조죽무늬는 16세기 사의화풍 화훼영모화의 모습을 충분히 상상하게 해준다. 만약 도자기 위에 시문된 화훼영모가 평면에 그려졌다면, 이 시기 수묵 화조화의 대표적인 작품 중 하나로 언급될 수 있을 정도로 표현이 좋다. 15세기 후반의 빡빡한 화면 구성은 사라지고 넉넉한 여백 위에 한껏 살린 운필감은 그림에 생명력을 불어넣는다. 날개깃의 간결한 표현이나 목 아래 보이는 선염 표현, 머리에 동그란 하얀 무늬는 16세기와 17세기에 그려진 백두조의 전형적인 형상이라서 더욱 시대성을 드러낸다.

이외에 국립중앙박물관에 소장되어 있는 국보 제170호 〈청화백자매조죽무늬항아리〉도 시문된 형상이 매우 회화적으로 우수하여 역시

**74**
학자에 따라 청화백자의 시기 구분을 약간 달리한다. 특히 대표적 매조죽무늬항아리인 국립중앙박물관 소장 국보 제170호 〈청화백자매조죽무늬항아리〉의 경우 『조선전기국보전 도록』 및 기타 도록에서 15세기 후반으로 언급되는데, 청화의 색이 검은색에 가까워 세조 년간(1455-1468)에 국내에서 발견되었다는 토청土靑이 아닐까 하는 생각 때문이다. 그러나 윤용이의 『조선 도자사연구』에서는 이 청화백자가 만력명萬曆銘(1573-1615)의 중국 도자기와 함께 출토되었으며, 16세기 후반의 〈청화백자묘지靑華白磁墓誌〉와 유색, 번조 방법, 청화 안료의 발색이 유사하여 16세기 후반으로 보고 있다. 이 외에 본문에서 언급한 세 점의 청화백자는 대체로 16세기 전반으로 보고 있다.

**75**
백인산, 「조선시대 묵죽화 연구」, 동국대박사학위 논문, 2004, 276쪽, 도판 31, 도판 34 참고.

한 폭의 수묵사의 화훼영모화를 보는 듯하다. 국내에서 찾아보기 힘든 팔가조八哥鳥가 그려진 것으로 보아 화보 혹은 다른 화훼영모화 작품을 차용해 그린 것으로 보인다. 또 계절적으로 맞지 않는 매화와 국화를 한 화면에 그렸으나 생태적인 부조리에 상관없이 다분히 유교적인 의미의 동식물을 조합하여 효과적으로 표현했다. 특히 모든 소재를 몰골기법으로 힘차게 표현하여 뛰어난 품격을 보여준다.

　이렇듯 이 시기 매조죽무늬청화백자는 비록 도자기 위에 그려졌어도 15-16세기 화훼영모화의 모습을 충분히 상상하게 해줄 뿐만 아니라 그 변화 양상을 알려준다. 처음에 도식적인 문양이 기면을 꽉 채우다가 여백이 확대되면서 회화적으로 바뀌었다. 또한 섬세하게 구륵으로 표현한 원체화풍 그림에서 점차 활달한 운필의 몰골로 그린 문인화풍 화훼영모문으로 변화되었다. 이는 조선 초기에서 중기로 넘어가면서 대두한 사의화풍 화훼영모화의 전개 모습을 보여주는 것으로, 당시 화단의 변화 양상과 일치한다.

조선시대 중기

민응형이 아뢰기를,

『신이 들으니 이징을 불러 입궐시킨 지가 여러 날이라고

하는데 그리려는 것이 무엇인지 모르겠습니다.

인군은 잡기를 좋아해서는 안 되는데,

더구나 전하의 일동일정 動一靜은 의당 복수 復讐에

마음을 써야지 말단 잡기에 마음을 써서야 되겠습니까。』하고,

정경세가 아뢰기를,『신도 그런 말을 들은 지 오랩니다。

옛사람이 임금의 욕심에 대해서 논하기를

「서화를 좋아하는 것은 비록 토목 土木이나 성색 聲色을

좋아하는 것과는 다르지만 마음을 쓰는 것은 한가지이다。」

하였으니, 이제 이징을 내보낸다면 역시 광명의 도일 것입니다。

『조선왕조실록』、 인조

# 조선시대 중기의 흐름

## 조선시대 중기의 화단

조선시대 중기는 성리학을 공부한 사림士林이 정권의 주도 세력으로 자리잡으면서 유교적 정체성을 확고히 한 시기로 조선 초기나 후기와 구별되는 독특한 양상을 보인다. 비록 임진왜란壬辰倭亂(1592-1598)과 병자호란丙子胡亂(1636)으로 막대한 피해를 입었고 당파간의 치열한 정치적 갈등이 계속되었으나, 유교 사회로 성숙을 이룬 조선 중기는 학문과 예술에서 정체성을 분명히 드러낸 시기였다.

조선 중기 회화에서 가장 두드러진 것은 아마도 '묵죽도墨竹圖'와 '묵매도墨梅圖'의 번성일 것이다. 성리학적 세계를 표현하는 데 가장 적합한 소재인 매화나 대나무는 이 시대의 많은 사대부 화가의 사랑을 받았다. 그중에 탄은灘隱 이정李霆(1554-1626)은 원대 묵죽화의 전통을 흡수하고 명대 화풍을 가미한 후 사생을 통해 조선의 묵죽화를 탄생시켰다. 또한 설곡雪谷 어몽룡魚夢龍(1566-미상)의 묵매화는 품위 있는 절제가 돋보이는 우리 묵매화의 전형을 제시했다. 이외에도 〈송시열 초상宋時烈肖像〉과 같은 전신사조傳神寫照를 이룩한 초상화, 조속으로 대표되는 문인 취향의 간결한 수묵 화훼영모화, 한시각韓時覺(1621-미상)의 〈북새선은도北塞宣恩圖〉나 〈북관실경도첩北關實景圖帖〉 같은 실경산수화實景山水畵[1]가 출현하여 화단을 풍성하게 했다.

이렇게 16세기에서 17세기로 이어지는 조선 중기의 화단은 미술 문화에서 조선의 고유색을 드러내며 발전해가지만, 회화 예술을 선도하는 주체로 도화서 화원보다 문인 사대부의 역할이 커지면서 문인화풍

**1**
실경산수화란 흔히 실재하는 경치를 보고 그린 산수화를 모두 말하지만, 미술사에서는 조선 후기 진경산수화와 구분하여 고려시대와 조선 중기 이전에 그려진 실경을 소재로 한 산수화를 말한다. 주로 실용적인 목적으로 그려졌으며, 뒤에 나온 진경산수화의 발전에 바탕이 되었다.

이정, 〈풍죽〉, 견본수묵, 71.5×127.5cm, 간송미술관.

이 점차 강해졌다. 화원이 그리는 그림도 업무상으로 제작하는 것을 제외하고는 사대부의 고아한 시각에 맞추는 경향이 강했다. 또한 고려시대부터 궁정을 중심으로 세련된 원체화풍을 선호했을 것으로 보이는 왕과 종실의 회화 취향도 점차 문인 취향으로 변해갔다. 그래서 현재 남아 있는 조선 중기 그림에는 사대부의 의취를 드러내는 산수화를 비롯하여 묵죽도, 묵매도, 숙조도, 관폭도觀瀑圖, 우도牛圖, 어초문답도魚樵問答圖 등과 같은 그림이 상당히 많은 비중을 차지한다.

　이 시기에 원체화풍 화훼영모화가 침체되고, 문인 취향의 고졸하고 사의적인 화훼영모화가 발달한 것은 성리학이 국가 이념으로 확고히 자리를 잡으면서 검소하고 청빈한 문화가 요구된 시대적 배경에 기인한다. 따라서 조선 초기까지 서화를 애호하던 왕실 분위기가 중기에 접어들면서 점차 위축되었다. 완물상지玩物喪志[2]에 대한 경계가 심해진 이 시기의 사회 분위기는 왕실도 피할 수 없었다. 신하들은 왕이 혹여 서화 취미에 빠질 소지가 있으면, 이를 계고하는 것을 서슴치 않았다. 또한 16세기 말부터 국가의 존망을 뒤흔드는 전쟁이 반세기를 휩쓸었고, 이 때문에 화원 육성이 크게 약화된 것도 조선 중기에 원체화풍 그림들이 지속적으로 발전하지 못한 이유 중 하나였다.

　결국 조선 중기에는 강건한 유교적 분위기와 함께 전쟁으로 화원 육성의 부재 같은 환경적 요인 탓에 장식적인 원체화풍이 점차 침체하였다. 반면에 작은 화폭에 지필묵으로 비교적 쉽게 표현할 수 있는 사대부 취향의 수묵화가 상대적으로 번성하였다.

## 16-17세기 화훼영모화의 흐름

이런 조선 중기의 화단 흐름에서 화훼영모화는 나름의 정체성을 만들어 갔다. 문인화풍 화훼영모화는 사대부 중심의 예술 경향과 명대 절파화풍浙派畫風의 영향을 받아 크게 번성하면서 중기 특유의 화풍을 형성했다. 또한 비록 크게 눈에 띄지는 않지만 원체화풍 화훼영모화도 중국 화

**2**
잡기나 물건에 빠져 자신의 의지나 목표를 잃는 것을 말한다.

풍의 영향을 소화하면서 중기적인 특성을 드러냈다.

조선 중기 화훼영모화의 흐름은 16세기 말에서 17세기 초에 발발한 대규모 전쟁을 전후로 나누어볼 수 있다. 대체로 16세기에는 조선 초기에 존재했을 고려의 세련된 송대 원체화풍의 영향이 점차 줄어들면서 조선색이 드러났다면, 17세기에는 중기의 전형을 형성하는 동시에 후기로 이행하는 양상이 나타났다.

두성령 이암이나 사임당 신씨의 화훼영모화를 보면 중국풍에서 점차 벗어나 독창적이고 개성적인 화풍이 나타나면서 16세기를 대표한다고 볼 수 있다. 여기에 신세림이나 김시 같은 사대부 화가들이 남긴 세련된 운필의 소지영모 화조화도 등장한다. 따라서 16세기 조선 화단은 고려의 전통이 점차 약해지고 명대 화풍의 영향을 받으며 조선적인 색채를 좀 더 많이 드러내게 된다.

반면 17세기에 이르면 남송 원체화풍은 더는 보이지 않고, 명대 절파화풍의 특징이라고 일컬어지는 빠른 필속의 거친 나뭇가지 표현이나 농담 대비가 강한 부벽준을 사용한 화훼영모화들이 나타나면서 중기 화훼영모화의 양식적 특징이 분명해졌다. 대표적으로 중국의 여러 화법을 섭렵하고 자기화하여 조선 중기 편경영모 화조화의 전형을 이룬 이징과 이전부터 사대부들이 즐겨 그렸던 조선 중기 소지영모 화조화의 정체성을 확립한 조속이 나타나 조선 중기 수묵 화훼영모화를 완성했다.

이징의 작품은 원체화풍에 근거하였으나 이를 사대부 취향의 수묵으로 풀어내 편경영모 화조화의 전형을 만들었다. 반면에 조속은 마른 나뭇가지나 매화가지에 한두 마리의 새가 쓸쓸하게 앉아 있는 소지영모 화조화의 전형을 이룩했다. 표현 방법에서 이징은 섬세공교纖細工巧하고 조속은 조방야일粗放野逸한 모습을 보여주었다.

그러다가 17세기 후반으로 가면서 화가들의 작품에서 사생적 필치와 담채 표현이 많아지면서 조선 후기 화훼영모화의 모습이 나타나기 시작한다. 즉 조선 초기의 흔적들에서 벗어나 중기의 정체성을 만들고 다시금 후기로 접근해가는 모습을 16세기와 17세기 작품들의 변화를 통해 확인할 수 있다.

또한 조선 중기는 원체화풍과 문인화풍 화훼영모화의 전개 과정을 비교해 생각해볼 필요가 있다. 사실 조선 초기와 마찬가지로, 조선 중기의 작품들도 그렇게 많은 화훼영모화가 남아 있다고는 할 수 없다. 다만 문인 사대부들의 수묵사의 화훼영모화가 원체화풍의 채색공필 화훼영모화보다 상대적으로 많이 남아 있다.

조선 중기에 채색공필 화훼영모화의 세력이 약해졌다고 하더라도 여러 필요에서 여전히 그려졌을 것으로 보이며, 이 시기 나름의 전형을 완성해나갔다고 할 수 있다. 이를 확인할 수 있는 것이 이영윤의 작품으로 전해지는 《화조도 8폭》이다. 이 작품은 보수적인 도화서의 전통 아래 형식화된 부분이 없지 않으나 조선 중기 궁정 취향을 따른 단아한 채색 공필 화훼영모화의 모습을 보여준다.

채색공필 화훼영모화는 점차 사대부의 관심에서 멀어졌지만, 사대부들은 나름의 예술관에 따라 자신들의 화훼영모화풍을 만들어갔다. 사대부들은 그림에 전념하는 것을 경계하면서도 자신의 심사를 가탁假託할 수 있는 대상을 즐겨 표현하였다. 보통 묵죽이나 묵매를 그리는 것 정도는 교양으로 여겼기에 손재주 있는 사대부들이 한가한 시간에 종종 붓을 들어 그림을 그리곤 했다. 나아가 좀 더 재주 있는 문인화가들은 그림의 소재를 산수나 화훼영모화로 넓혀갔다.

이 시기의 사대부들이 그린 간결한 수묵 화훼영모화는 자신들이 쉽게 접근할 수 있고 사의적인 경향에 합당한 방식으로 추구되었는데, 가장 적절한 방식이 기존의 사대부들이 전통적으로 즐겨 그린 매화나 대나무에 새를 올려놓는 것이었다. 이러한 방식은 앞서 본 15-16세기 청화백자에 자주 등장한 매조죽무늬와 관련해 생각해볼 수 있다. 아마도 이러한 사군자류와 영모가 결합한 화훼영모화가 유행하면서 이를 도자기 위에 그렸을 것이다. 이러한 방식은 중국이나 일본에서는 찾아보기 힘든 것으로, 조선 중기 화훼영모화만의 독특한 양식이라 할 수 있다.

화훼영모화가 사군자를 흡수하여 사인 취향 수묵 화훼영모화를 구성한 것과 같이, 산수화 요소를 흡수하여 소지영모나 편경영모를 표현하기도 했다. 산수화는 사군자 이상으로 사대부들이 선호한 화문으로

그들의 이상을 화면에 쉽게 표출할 수 있었다. 산수화는 한거閑居나 은일隱逸을 화폭에 직접적으로 표현할 수 있어 사대부에게 많은 사랑을 받았는데, 여기에 사용되는 준법이나 수지법, 근경의 표현 방식이 화훼영모화에도 활용되었다.

16세기 후반 이후 절파화풍의 융성은 조선 중기 산수화의 주요한 특징으로 자리 잡는다. 절파화풍 특유의 강한 먹과 운필 속에서 드러나는 거친 느낌은 조선 중기의 시대성과 합치된 듯 크게 유행하면서 수묵사의 화훼영모화에 적극적으로 수용되었다. 그래서 새는 대체로 꼼꼼하게 표현하나, 소지나 점엽點葉 그리고 바위 표현은 산수화에서 나타나는 거친 운필을 사용하여 대비를 통한 조화를 꾀하게 된다. 특히 조선 중기에 유행한 숙조도의 나뭇가지 표현은 산수화의 수지법이 화훼영모화에 매우 적절하게 이용된 사례라 할 것이다.

국립중앙박물관 소장 김명국金明國(1600-미상)의〈설경산수도雪景山水圖〉와 조속의 작품으로 알려진 고려대학교 소장〈산금도山禽圖〉를 비교해 보면 그 관련성을 잘 알 수 있다.〈설경산수도〉의 화면 오른쪽 나뭇가지와〈산금도〉의 나뭇가지를 비교해보면 둘이 상당히 유사하다는 것을 발견할 수 있다. 이런 표현은 숙조도 계열의 다른 그림에서도 자주 보인다. 이렇게 조선 중기 문인 취향의 사의화풍 화훼영모화는 당시 화단을 주도한 사대부 중심의 수묵화 흐름에 명대 절파화풍의 영향을 흡수하여 나름의 화훼영모화 전통을 형성한다.

## 명대 원체화풍과 화보의 영향

조선 중기 화단은 명대 최고의 화훼영모화 화가인 임량林良(1416-1480)과 여기呂紀의 영향을 강하게 받았다. 특히 명나라의 성화년간에 활발하게 활동한 임량의 화풍은 16세기에서 17세기에 걸쳐 조선 화가들에게 많은 영향을 주었다.

문헌에 따르면, 임량의 화풍은 15세기 후반에 유입된 것으로 보인

다. 성현의 『허백당문집虛白堂文集』에는 1464년 조선에 사신으로 온 김식
金湜이 그림을 그리고 나서 "이 법은 임량의 수법이다."라고 밝히는 부분
이 있다. 임량이 활동한 시대에 적어도 임량의 화풍이 김식을 통해 간접
적으로 전해졌음을 알 수 있는 대목이다.[3] 이후에 성현의 조카 성세명成
世明(1447-1510)이 임량의 작품을 소장하고 있다는 문헌 기록이 있어 임량
의 작품이 조선에 들어왔음을 확인할 수 있다.[4] 이외에도 여러 문헌에서
임량에 대한 언급이 나오는데, 이를 통해 그의 그림과 화풍이 조선 중기
에 충분히 전해졌음을 알 수 있다.

국립중앙박물관이 소장하고 있는 임량의 작품 〈겨울 숲속 두 마리
매〉를 보면 그의 수묵 화훼영모화의 특징을 잘 알 수 있다. 근경의 새를
앞으로 끌어당긴 듯한 구성, 절파풍의 수지법이 보이는 나뭇가지의 강
한 운필, 수묵의 농담을 살려 효과적이고 사실적으로 표현한 새 묘사 등
은 그의 화훼영모화가 지니는 전형적인 특징이다.

임량과 거의 동시대에 활동한 여기도 우리에게 영향을 미친 것으로
보인다. 앞서 전 안귀생 〈화조도〉에서 보았듯이 이미 16세기 우리 화단
에 그의 화풍이 영향을 미치고 있었다. 또 조선에 1620년경 들어온 것으
로 보이는 『고씨화보顧氏畵譜』(1603)에 여기의 화훼영모화가 한 점 보이고
숙종 38년(1712) 동지사 겸 사은사로 청에 다녀온 김창집金昌集(1648-1722)
의 자벽군관自辟軍官이었던 김창업金昌業(1658-1721)이 쓴 『연행일기燕行日
記』에 여기가 그린 〈공작도孔雀圖〉를 감상했다는 기록이 남아 있다.[5]

중국의 회화는 개별 작품을 통해 우리에게 영향을 미친 경우도 있
지만, 명대에 크게 유행한 화보의 영향이 더 컸을 수 있다. 중국의 진적
을 살피기 힘든 조선의 화가들에게 비록 판각된 목판본일지언정 여러
유명 화가의 작품들을 살필 수 있는 화보는 더없이 좋은 자료였을 것이
다. 시기적으로 조선 중기 즈음에 발간된 중국 명대 화보 중 화훼영모화
와 관련된 화보로는 『고송영모보高松翎毛譜』(1554) 『화수畵藪』(1597) 『고씨
화보』 『화법대성畵法大成』(1615) 『당시화보唐詩畵譜』(1620) 『십죽재서화보十
竹齋書畵』(1627) 『개자원화전芥子園畵傳』(1679년 초집 간행, 1818년 최종 4집 발행)
등이 있다. 이 화보들에는 다양한 새나 꽃이 여러 구도로 표현되어 있어

**3**
성현, 『허백당문집虛白堂文集』 권 9,
〈제여회소장림죽영모도 題如晦所
藏林竹翎毛圖〉 (한국고전종합DB).
"右畵 如晦之所藏也 如晦外叔子野氏
爲南宮侍郞 適有金太常湜奉使到國
子野氏持牋請竹 太常揮灑三幅與之
乃曰 餘幅往借林氏之手 其後 如言請寫
而歸之 夫太常之竹與林之翎毛."

**4**
안휘준, 『한국회화사연구』,
시공사, 2000, 570쪽.

**5**
김창집, 『연행일기』 권 7,
계사년(1713, 숙종 39년) 2월 21일 조
(한국고전종합DB). "김창하金昌夏 가
그림 족자 대여섯 장을 구해 왔는데,
하나는 여기가 수묵으로 공작을
그린 가리개였다. 필법이 굳세고
힘이 있으며 매우 절묘하여 일찍이
찾아보기 힘든 그림이었다. 값을
물어보니, 은자銀子 100냥이었는데,
나머지 그림 값도 그와 비슷하였다."

(왼쪽) 김명국, 〈설경산수도〉, 견본수묵, 54.9×101.7cm, 국립중앙박물관.
(위) 전 조속, 〈산금도〉, 지본수묵, 22.3×30.6cm, 고려대학교박물관.

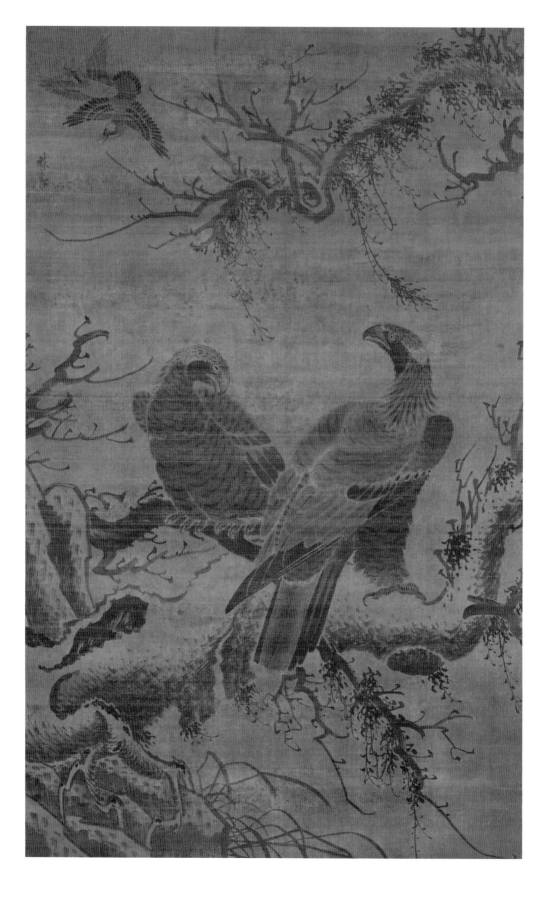

(왼쪽) 임량, 〈겨울 숲속 두 마리 매〉,
견본수묵, 99.8×271cm, 국립중앙박물관.

(위) 전 조속, 〈월하숙조도〉(부분),
지본수묵, 29.5×46.5cm, 국립중앙박물관.

(아래) 『고송영모보』의 〈숙조세〉.

이를 조선의 화가들이 입수해 그림 공부를 연마하는 교재로 삼았을 가능성이 충분하다.

화훼영모화의 주요 소재인 새는 잡아 관찰하지 않으면 기본적으로 사생하기 어렵다. 따라서 다양한 식물이나 새의 동작이 표현된 화보는 화훼영모를 그리는 사람에게 매우 소중한 자료였을 것이다. 미술사학자 이동주가 "문인, 화원이 애쓴 것은 화보에 있는 화조의 임모, 방작에 있었던 까닭에, 이런 의미에서는 어느 화보가 가장 많이 쓰였는지 묻는 것이 빠를 정도였다. 자연 사생에서 터득한 묘미가 첨가되나 오히려 예외에 속한다."[6]라고 언급한 것은 충분히 설득력이 있다.

곧 화훼영모화, 특히 사대부들이 그리는 수묵사의 화훼영모화는 항상 임본臨本을 기초로 제작될 가능성이 컸으며, 그렇기에 가장 중요한 것은 기존의 화보를 활용해 적절한 요소들을 어떻게 조합하느냐일 수 있다. 이는 그림이 획일적으로 양식화된다는 분명한 단점이 있는데, 실제로 조선 중기의 화훼영모화에서 종종 그런 양상이 목격된다. 그러나 화보 임모는 사대부가 마치 사군자를 그리듯 사생의 어려움 없이 화훼영모화에 접근할 수 있도록 했다.

예를 들어 『고송영모보』의 〈숙조세〉에서 보이는 나뭇가지와 새의 형태가 조선 중기에 유행한 숙조도의 표현과 매우 유사하여 관련성을 짐작해볼 수 있다. 이 그림에는 잎이 떨어진 나뭇가지 위에 두 마리 새가 머리를 가슴에 파묻고 앉아 졸고 있는 듯한 모습을 하고 있다. 조속의 작품으로 전해지는 〈월하숙조도月下宿鳥圖〉와 비교해보면 새의 동작과 표현 기법, 나뭇가지의 거칠고 빠른 필속이 〈숙조세〉와 상당히 유사하다는 것을 알 수 있다. 물론 조선 중기 화훼영모화가 화보에 제시된 새의 모습과 거의 같다고 해서 화가가 반드시 화보를 직접 보고 그렸다고 할 수는 없을 것이다. 이는 화보를 활용한 다른 작품을 참고했거나 혹은 이 형태가 워낙 자주 그려져 중국의 화보가 전해지기 전부터 내려온 표현 방식일 수도 있다. 어쨌든 이렇게 유사한 형태가 이 시기에 흔하게 그려졌다는 것은 사생이 아니라 어떤 대상을 모방했음이 분명하며, 이는 조선 중기에 수묵 화훼영모화를 그리는 하나의 방법이었을 것이다.

6
이동주, 『한국회화소사』, 범우사, 1996, 229쪽.

# 신세림과 김시

인림仁霖 신세림申世霖(1521-1583)과 양송당養松堂 김시金禔(1524-1593)는 16세기 후반에 이름을 떨친 사대부 화가로, 그림을 그리는 데 여기적인 태도를 취했다기보다는 좀 더 적극적으로 화가의 길을 걸었던 사대부라고 할 수 있다. 그러나 이들의 작품으로 남아 있는 것은 많지 않은데, 신세림의 경우는 『화원별집』에 실린 국립박물관 소장 〈죽금도竹禽圖〉가 유일하며, 김시의 경우는 간송미술관 소장 〈매조문향梅鳥聞香〉과 그의 대표작으로 알려진 〈동자견려도童子牽驢圖〉 그리고 몇몇 '우도牛圖'가 전해진다.

여기서 살펴볼 신세림의 〈죽금도〉와 김시의 〈매조문향〉은 조선 초기 김정의 〈이조화명도〉나 전 사임당 신씨의 〈포도〉에서 보이는 공필화의 기법적 특성이 없고 즉흥적인 운필을 통한 사의성이 드러나 당시 수묵사의 화훼영모화의 발전 양상을 보여준다. 앞장에서 보았듯이 청화백자에 시문된 화조무늬를 통해 이미 16세기에 문인 취향 화훼영모화가 그려지고 있었음을 충분히 짐작할 수 있다. 그러나 현재 사대부가 그린 16세기 수묵사의 화훼영모화는 남아 있는 것이 거의 없어, 이 작은 두 폭이 당시 사대부의 화훼영모화를 대표한다고 할 수 있다.

## 신세림의 죽금도

신세림은 외가와 처가가 모두 종친이었으며, 도화원 별제別提를 지냈기 때문에 기본적으로 회화에 상당히 친숙할 수 있었다.[7] 그는 특히 화훼영모화로 이름을 떨쳤는데, 『퇴계집』에 기록된 신세림의 《영모 8폭》에 대

7
이원복, 「조선 중기 사계영모도고」
『미술자료』 47, 1991, 34쪽.

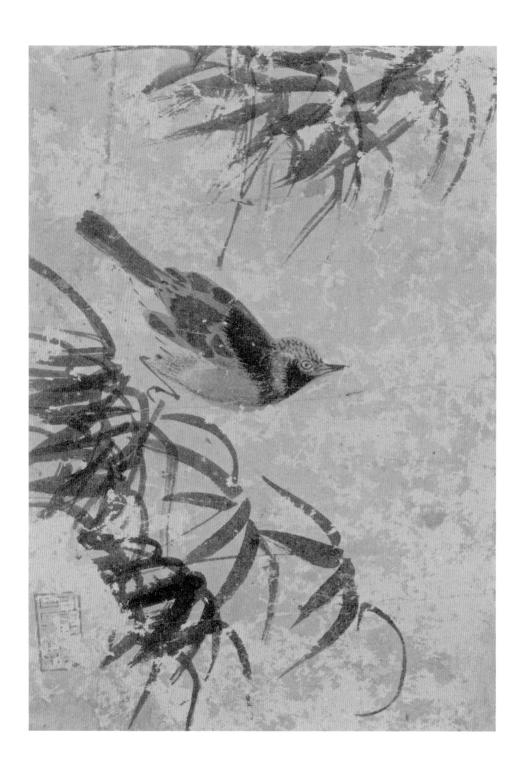

신세림, 〈죽금도〉, 지본수묵, 20.3×28.8cm, 국립중앙박물관.

한 제화시를 보면, 기러기, 오리, 학, 매, 까치, 꿩 등 다양한 새가 표현되어 있어 그가 화훼영모에 꽤 재주가 있었음을 알 수 있다.[8] 또한 조선 후기 회화 비평가 남태응南泰膺(1687-1740)이 『청죽화사聽竹畵史』에서 이 시기의 뛰어난 화가로 강희안 다음으로 신세림을 든 것을 보면 16세기에 그의 화명이 꽤 높았던 것으로 보인다.[9]

〈죽금도〉는 『화원별집』에 포함된 작품으로 그의 진적일 가능성이 크다.[10] 그림 왼쪽 아래 '신세림'이라고 주문으로 쓰인 장방형 도장이 약간 삐뚤게 찍혀 있는데, 그림 전체에 걸쳐 나타나는 표면의 박락剝落 현상이 도장 위에서도 동일하게 보여 후낙관일 가능성이 적어 보이는 것도 진적으로서 신빙성을 높여준다. 『화원별집』에 관한 논문을 발표한 이원복 선생도 이 작품을 그의 대표작으로 꼽아도 손색없을 만큼 표현이 뛰어나다고 하였다. 작은 그림이지만 16세기를 대표할 수 있는 사의화풍 화훼영모화로 즉흥적인 운필이 잘 나타난 작품이다.

이 작품을 보면 세죽細竹 위에 작은 새 한 마리가 앉아 있는데, 금방이라도 날아오를 듯한 자세와 휘날리는 댓잎이 빠른 필속으로 매우 능숙하게 표현되어 있다. 초롱초롱한 눈과 뾰족한 부리, 농담을 살린 다양한 필묘로 간결하게 처리한 새의 표현은 원체화풍의 화훼영모화와는 다른 생동감을 불러일으킨다.

바람을 맞고 있는 세죽은 법식에 구애받지 않고 소밀疎密을 이루어 자연스러움을 더하고 있다. 빠른 필속으로 댓잎의 기본 구성 방식인 삼엽三葉이나 오엽五葉을 즉흥적으로 표현해 바람이 부는 느낌을 생동감 있게 나타냈다. 특히 바탕지에 먹의 번짐이 전혀 없는 것으로 보아 도침지를 사용한 것으로 보이는데, 운필의 흔적이 숨김없이 나타나 솔직하고 명쾌한 느낌을 준다. 막 날아오르려는 자세인 '욕승세欲昇勢'를 취하고 있는 새의 모습은 소지영모에서 자주 등장하는 표현으로, 화보적이라 할 수 있다. 그러나 운필을 조심성 없이 활달하게 표현한 것으로 보아 단순히 화보를 베낀 것이 아닌 이를 활용해 자기화한 것임을 알 수 있다.

앞서 김정의 〈이조화명도〉와 비교해보면 그 표현의 차이를 분명히 알 수 있다. 〈이조화명도〉의 백두조와 산초나무는 형태를 정확히 묘사하

**8**
이황, 『퇴계선생문집별집』 권1
"題畫八絶 有寓士申世霖以翎毛名京師
辛琇弘祚得其畫請題."
(한국고전종합DB)

**9**
오세창 편, 동양고전학회 역,
『국역 근역서화징 상』,
시공사, 1998, 356쪽.

**10**
이원복, 『화원별집고畵苑別集考』,
미술사학연구, Vol. 215, 1997,
59-60쪽.

기 위해 세심한 노력을 기울였으며, 새의 주변도 담청색으로 곱게 선염
했다. 이에 반해 〈죽금도〉는 외곽의 깔끔한 마무리도 없고 새 주변에 고
운 선염도 없다. 필속은 빠르고 거칠다. 그렇지만 오히려 이것이 작품에
생동감을 불어넣는다.

　이런 차이는 작가의 개성이나 소재가 지니는 성격에서 비롯되는 부
분도 있겠지만, 그보다는 16세기 후반으로 가면서 문인화가들이 점차
남송 원체화풍 화훼영모화의 공교한 표현을 수묵으로 변환할 뿐만 아니
라 활달한 운필로 자연스럽게 화훼영모화를 표현할 수 있게 되었음을
보여준다고 할 수 있다.

## 김시의 매조문향

16세기 화훼영모화의 사의적인 운필은 김시의 〈매조문향〉에서도 확인
할 수 있다. 김시도 신세림과 함께 당시 그림으로 이름을 떨친 사대부 화
가로 문장의 최립崔岦(1539-1612), 글씨의 한호韓濩(1543-1605)와 함께 삼절
三絕로 일컬어졌다. 그의 아버지는 「용천담적기龍泉談寂記」를 지은 김안로
로 중국과 조선의 서화사를 꿰뚫는 감식안을 지녔으며, 둘째 형인 연성
위延城尉 김희金禧(미상-1531)는 중종의 총애를 받은 맏사위였으니, 이 집안
이 당시의 중국과 우리나라의 일급 회화를 소장하거나 감상했을 가능성
이 적지 않다. 김시 역시 이러한 환경에서 중국 일급 화가의 작품들을 살
펴볼 기회가 많았을 것이다.

　그래서인지 김시의 그림에는 이러한 중국의 영향이 많이 나타나는
데, 그의 대표작인 〈동자견려도〉에서 보이는 남송 원체화적인 특성이나
그가 그린 〈우도〉가 실상 중국 강남 지방의 물소 모습인 것은 중국 화적
의 임모와 방작에 충실하면서 그림 솜씨를 키웠기 때문일 것이다.

　그는 산수, 인물, 화훼영모 등에 두루 능했다고 전해지지만, 남아
있는 화훼영모화는 소지영모류 화조화인 〈매조문향〉뿐이다. 이 작품은
1592년에 그린 만년작으로 16세기 말 사대부가 그린 수묵 화훼영모화

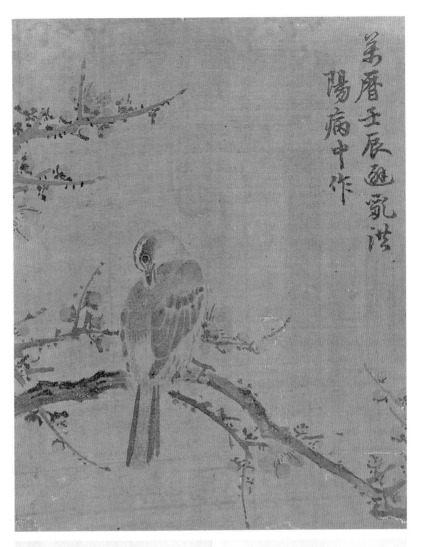

萬曆壬辰通氣漾
陽病中作

搜毛勢

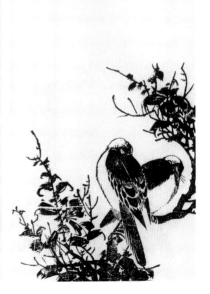

(위) 김시, 〈매조문향〉,
견본수묵, 20×25.8cm,
1592년, 간송미술관.

(왼쪽 아래)
『춘곡앵상』의 〈수모세〉.

(오른쪽 아래)
『고송영모보』의 〈숙조세〉.

의 일면을 보여준다. 또『춘곡앵상』의 털깃을 고르는 모양인 〈수모세搜毛勢〉나『고송영모보』의 〈숙조세〉와 상당히 유사해, 어느 정도 화보의 영향을 받았을 것으로 짐작된다. 이 작품에는 "임진년 홍양에 피난을 가서 병을 얻었을 때 그린 그림이다萬曆壬辰避難洪陽病中作."라는 자필 묵서가 있다.

〈매조문향〉의 새 표현은 어수룩한 면이 없지 않다. 특히 매화가지를 딛고 있는 발이 새의 몸을 지탱하지 못할 것처럼 앞쪽으로 나와 있다. 두 화보에 그려진 새들은 이 작품의 새처럼 모두 발이 사선으로 나와 있지만, 머리에서 몸통, 발로 연결되는 무게 중심이 안정되어 있어 뒤로 넘어갈 듯이 보이지 않는다. 그러나 〈매조문향〉의 경우 몸통의 무게를 이기지 못할 정도로 발이 앞으로 나와 있다. 이러한 표현은 기본적으로 새의 자세에 따른 균형을 정확하게 인지하지 못했음을 의미한다. 또 매화도 꽃과 잔가지 사이에 조금 과하게 찍은 작은 태점苔點 탓에 산만해보인다. 점은 붓끝으로 톡톡 찍었는데 같은 크기의 작은 점 세 개를 연이어 찍는 방식이 패턴화되어 있어 형식적으로 보인다.

그러나 이 그림의 형태나 표현 방법에서 드러나는 어색함은 사의적 필치의 '용묵용필用墨用筆'로 상쇄된다. 김정의 〈이조명화도〉에서 본 똑 떨어지는 외곽 정리나 필속을 조절하여 조심스럽게 형태를 만들어가는 방식은 아무래도 판각된 느낌을 준다. 이와 달리 〈매조문향〉은 매화나 새의 표현에서 모두 운필의 묘미를 살려 형태상 조금 어색하더라도 회화적이고 자연스러워 보인다. 또한 습관적으로 찍은 태점도 별 욕심 없이 빠르게 운필한 것으로 볼 수 있어 사대부의 여기적 표현으로 느껴진다.

이러한 점에서 신세림의 〈죽금도〉와 함께 〈매조문향〉은 원체화풍의 표현 방식에서 벗어나 사의적인 운필로 표현되는 소지영모 화조화의 시작을 보여주고 있어 그 의의가 크다고 할 수 있다. 곧 이 두 작품은 윤곽을 그린 뒤 곱게 색칠하듯 그린 것이 아닌 붓의 운필감을 살린 몰골법을 사용하고, 간결한 소지영모 구도에 독조獨鳥로 표현하는 조선 중기 수묵사의 화조화의 전형을 보여주었다고 하겠다.

# 이경윤

학림정鶴林正 이경윤李慶胤(1545-1611)은 종실 출신의 문인화가로 널리 알려져 있다. 그가 그린 것으로 전해지는 작품은 전칭작을 포함해 여러 점이 있는데 산수화, 고사인물화, 화훼영모, 우도 등 제법 다양하다. 또한 그는 채색을 상당히 잘 사용한 것으로 전해지고 있어,[11] 원체화풍과 문인화풍을 모두 잘 그렸을 것으로 판단된다. 현재 그의 화훼영모화 작품으로 경남대학교 소장 『낙파필희첩駱坡筆戱帖』에 실려 있는 작품 중 하나인 〈월반노안도月伴蘆雁圖〉와 간송미술관 소장 〈화하소구花下搔狗〉가 있다.

## 월반노안도

〈월반노안도〉는 『낙파필희첩』에 수록된 작품으로, 이경윤과 가깝게 교류했던 이호민李好閔(1553-1634)과 유몽인柳夢寅(1559-1623)의 제화시가 작품 위에 적혀 있어 그의 진적이 확실해보인다. 이 작품의 배경은 달이 휘영청 하늘에 걸린 밤, 수변에 안개가 스며들어 먼 산이 희미하게 보이는 물가의 둔덕이다. 갈대가 한 방향으로 날리고 있어 쌀쌀한 바람을 표현하고 있는 듯한데, 여기에 기러기 한 마리가 무리가 있는 물가로 내려앉으려 하고 있다. 물가에 쉬고 있는 기러기들은 목을 쭉 뺀 채 날아오는 기러기를 보면서 호응하고 있다.

유몽인과 이호민은 제화시에서 그림의 모습을 주제로 삼아 자신의 시정을 풀어내고 있다.[12] 달이 뜬 호수, 바람 부는 갈대숲, 땅으로 내려앉는 기러기의 모습에 자신의 심회를 담아 나타냈다. 시는 각각 화면 왼쪽

**11**
남태응, 「화사보록畫史輔錄 하권」
(유홍준, 『화인열전』 1, 역사비평사,
2001, 362-363쪽).

**12**
예술의전당, 서울서예박물관 편,
『경남대학교박물관 소장
〈데라우치문고〉 보물, 시서화에
깃든 조선의 마음』, 예술의전당
서울서예박물관·경남대학교 박물관,
2006, 296쪽.

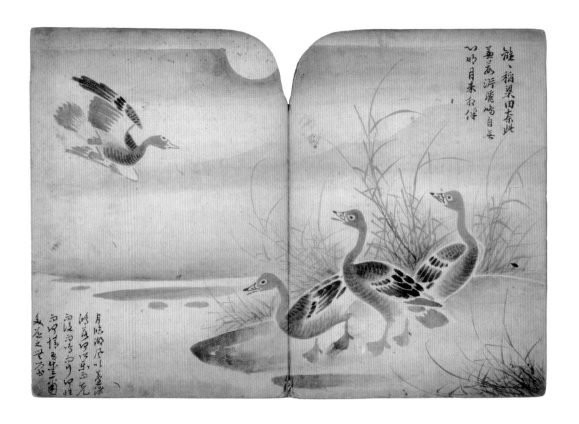

달이 호수에 이르고 바람이 갈대숲에 불고
물가에 기러기 내려앉는데
무엇이 즐거워 앞서거니 뒤서며 울고 다니나.
무엇이 성性이고 무엇이 정情인가,
나는 네가 꾸밈없이 노니는 것을 사랑하노라.
기러기 세 마리가 물가 갈대에 있는데
한 마리가 날아 앉으려 하다가,
날개가 반쯤 이지러졌다.

— 유몽인 (그림 왼쪽 아래)

늘어진 벼와 기장 밭이 어찌 갈대 물가인가.
날며 오니 절로 무심한데
밝은 달이 와서 짝을 이루네.

— 이호민 (그림 오른쪽 위)

과 오른쪽의 위아래에 쓰여 있는데, 필체가 서로 달라 이 또한 이 작품의 신뢰성을 높여주고 있다.

작품의 양식에서도 이 작품이 조선 중기에 그려졌음을 증명할 수 있는 부분이 여럿 존재한다. 새의 부리 끝에 농묵으로 납작한 점을 표현한 부분이나 부리와 얼굴이 만나는 부분에 '3'자가 뒤집힌 모양의 선묘 그리고 농묵으로 톡 찍은 눈의 표현, 배 밑에 횡으로 그은 깃털 표현 등은 영락없이 중기 노안도의 모습에서 볼 수 있는 양식상의 특징이다.

이를 볼 때 이경윤의 이 작품은 출처가 분명한 조선의 노안도 중에서 현존하는 가장 이른 시기의 작품으로, 회화사적인 가치가 크다고 할수 있다.[13] 특히 조선 중기의 노안도가 대부분 편경구도에 쌍안雙雁의 형태인 것과 달리 낙안의 형태를 띠고 있어 더욱 주목된다.[14]

그러나 그림의 묵법이나 필력이 기술적으로 뛰어나다고는 할 수 없다. 갈대에서는 운필감이 잘 드러난 것과 달리 기러기는 조선 중기의 수묵 화조화에서 흔히 보이는 판각된 느낌이 역력하다. 몰골로 처리한 기러기의 몸과 주변을 담청과 담묵이 서로 만나지 않도록 조심스럽게 칠해 기러기 외곽에 흰 줄이 있는 것처럼 보이는데, 이는 그림을 더욱 평면적으로 보이게 한다.

## 화하소구

〈월반노안도〉외에 이경윤의 작품 가운데 간송미술관에 소장된 작은 크기의 세밀한 묘사가 돋보이는 개 그림 〈화하소구花下搔狗〉도 전해진다. 이 그림은 조선 후기 김두량金斗梁(1696-1763)의 〈흑구소고黑狗搔股〉(243쪽 그림 참고)와 느낌이 유사한데, 개가 나무 그늘 아래에 앉아 뒷목을 긁고 있는 모습을 작은 화폭에 유연한 필치로 표현했다.

개는 섬세하고 사실적으로 표현했다. 앞에서 설명한 이암은 〈어미개와 강아지〉에서 개를 몰골선염의 방식으로 단순하게 처리했는데, 이경연의 이 작품은 몸의 형태와 움직임에 따라 털 하나하나 섬세하게 표

**13**
유복열, 『한국회화대관』, 문교원, 2002, 120쪽. 국립중앙박물관 소장 전 사임당 신씨의 〈노안도〉가 존재한다. 그러나 이 작품은 유복열이 『한국회화대관』에서 언급했듯이 중국 색채가 너무 짙으며 기존의 사임당 작품으로 전해지는 작품의 천연스럽고 고졸한 풍취가 전혀 없어 그녀의 작품으로 보기 어려울 듯하다.

**14**
조선 중기에 그린 낙안落雁 형식의 작품으로는 이경윤의 〈월반노안도〉 이외에 간송미술관 소장 김식의 〈노저낙안瀘渚落雁〉이 있다. 낙안이란 땅으로 내려 앉은 기러기를 말하는 것으로 현재 그림은 없지만 낙안을 연상할 수 있는 제화시도 여러 점 존재하고 있어, '낙안'은 화훼영모화의 전통적 소재였던 것으로 보인다.

이경윤, 〈화하소구〉, 견본담채, 15.5×17.7cm, 간송미술관.

현했다. 몸을 뒤틀면서 앞발로 지지하고 있는 자세나 눈이 매우 사실적으로 표현되어 있다. 그러나 배경 요소인 나무와 바위는 거친 필치의 묵법으로 표현했는데 이는 절파화풍의 영향으로 보인다.

나무와 개 사이에 쓰인 그의 호 '낙파駱坡'는 글씨와 그림의 먹빛이 같고, 성긴 가지와 글씨의 운필감이 동일하여 낙관을 나중에 한 것은 아니라고 판단된다. 또 나무 표현이 그의 또 다른 작품인 간송미술관 소장 〈유음기우柳陰騎牛〉와 비슷해 그의 진적일 가능성이 크다.

한편으로, 이 그림은 앞에서 본 〈월반노안도〉와 비교할 때 그 화풍에서 다른 부분이 존재한다. 〈월반노안도〉는 조선 중기 화훼영모화의 '판각된' 또는 '화보적인' 모습을 보이는 등 기술적으로 세련된 작품은 아니다. 그래서 같은 사람의 그림일까 싶은 생각도 든다. 하지만 이는 그림을 어떻게 그렸느냐에 따라 달라질 것이다. 곧 그림을 임방臨倣의 방식으로 그렸느냐 아니면 사물을 관찰하고 그렸느냐에 따라서 달라지는 것이다. 아마도 〈월반노안도〉는 이미 그려진 그림을 방倣하거나 화보 등을 보고 그렸기에 그런 식으로 표현되었을 것이다.

사실 땅으로 내려앉은 기러기, 즉 '낙안落雁'이라는 설정이 관찰하여 표현하기 쉬운 것이 아니고 또 이미 문학적인 소재로 널리 활용되고 그림으로도 자주 그려져 오던 것이라 이를 참고하였을 것이다. 그러나 〈화하소구〉는 기존의 화본이나 작품을 모방하거나 응용한 것이 아니라 자신이 직접 보고 관찰하여 그렸기에 그 표현 방식이 달랐을 것이다.

아마도 〈화하소구〉는 관찰자의 시선을 두려워하지 않는 개를 앞에 놓고 그 모습을 보면서 사생할 수 있었기에 가능한 그림일 것이다. 고양이나 개를 관찰 사생한 작품들을 보면, 워낙 몸이 유연해 자세가 약간 뒤엉킨 듯한 느낌을 받을 때도 있는데, 이 작품에서도 그런 모습이 보인다. 뒷발을 들어 목덜미를 긁으려 몸은 말발굽 형태로 휘어졌고, 한쪽 앞발은 곧게 세워 몸을 지탱한다. 반대편 앞발은 균형만 맞추기 위해 비스듬히 딛고 있고, 연이어 긁고 있는 뒷발의 반대편 발은 몸에 가려져 살짝 보인다. 이러한 개의 동작을 사생하지 않고 상상만으로 그린다는 것은 거의 불가능하다.

# 이영윤

이경윤의 동생 죽림수竹林守 이영윤李英胤(1561-1611)도 그림으로 꽤 알려진 인물이다. 그는 특히 채색공필 화훼영모화에 일가견이 있던 것으로 전해지며, 〈방황공망산수도倣黃公望山水圖〉 같은 남종산수화 계열의 작품도 남아 있는 것으로 보아 재주가 많은 종실 출신 사대부 화가였다고 생각된다. 그의 작품으로 전해지는 화훼영모화 중에는 국립중앙박물관이 소장하고 있는 〈유상춘구도柳上春鳩圖〉와 《화조도 8폭》이 있다. 이 작품들은 시대성을 분명하게 드러내는 좋은 작품이다. 그러나 이영윤의 작품 가운데 화훼영모화로 전해지는 작품들이 모두 전칭작이라서 명확하게 그의 작품이라고 말하기는 어렵다.

## 전 이영윤 유상춘구도

〈유상춘구도〉는 『화원별집』에 실려 있는 작품으로, 이 화첩의 맨 앞에 기록된 작가와 작품명에 '죽림수竹林守 유상춘구도柳上春鳩圖'라고 쓰여 있어, 죽림수를 호로 쓰는 이영윤의 작품으로 알려져 있다. 이 그림은 바람이 부는 날 성긴 가지에 앉아 있는 흰 비둘기 두 마리를 묘사한 그림이다. 화면 상태로 보아 원래 크기는 지금과 같지 않았고 조금 더 컸을 것 같은데, 화첩에 넣으면서 일부분이 잘린 것으로 보인다.

이 작품은 중국 명대 임량의 수법을 그대로 따르고 있다. 일단 비둘기 부리 끝을 강조한 표현이나 눈에서 원을 두 번 긋고 가운데 점을 찍는 방식도 임량의 수법과 동일하다. 날개 표현에서도 임량만의 간결한 표

(위) 전 이영윤,
〈유상춘구도〉,
지본수묵, 22.9×29.7cm,
국립중앙박물관.

(왼쪽 아래)
임량, 〈추림취금도〉(부분),
견본담채, 77×152.5cm,
중국 광주시미술관.

(오른쪽 아래) 전 이영윤,
〈유상춘구도〉(부분).

현이 느껴진다. 또 나뭇가지를 그리는 방식도 임량의 수법과 같다. 임량은 잔가지를 그릴 때 붓끝을 살짝 눌러 탄력을 주어 약간 휘듯이 빠르게 운필한다. 그리고 다음 획을 긋기 위해 끝에서 빠르게 회봉回鋒하여 나뭇가지 끝에 갈고리 모양의 획이 남는 경우가 있다. 굵은 가지를 그릴 때는 붓을 방필方筆로 써서 획이 납작한 느낌이 난다. 잎사귀에서도 임량의 수법이 보인다. 바람에 휘날리는 듯한 필치는 임량 특유의 엽법葉法 중 하나로 그의 작품〈추림취금도秋林聚禽圖〉에 보이는 잎사귀와 같다. 나뭇가지 중간에 태점들도 하나하나 정성 들여 찍은 것이 아니라 붓 가는 대로 빠르게 톡톡 찍었는데, 임량의 태점 표현 방식과 같다.

비둘기의 흰색을 강조하기 위해 그 주위를 먹으로 선염했는데, 비둘기 안쪽으로 번짐이 생기지 않은 걸로 보아 이 종이는 교반수지 혹은 도침지임이 분명하다. 그리고 이 종이는 보통 종이를 뜰 때 생기는 흔적이 잘 보이지 않으면서 지질이 균질하고 먹의 발색도 뛰어나 비록 세월에 누렇게 바랬지만 분명 좋은 서화용 종이이다. 필자의 판단으로는, 조심스럽지만 종이의 질이나 그림에 나타나는 능숙한 임량의 수법을 생각할 때, 우리 그림이 아닐 수도 있다는 생각도 든다. 이 그림과 양식적으로 유사한 모습을 보이는 것은 뒤에 살펴볼 조속의 그림으로 전해지는〈노수서작老樹捿鵲〉인데, 이 역시 임량의 작품일 가능성이 크다.

〈유상춘구도〉를 18세기 최고의 서화 수집가 김광국이 소장했다는 점에서 작가가 누구인가를 떠나 조선 중기 즈음에 제작되었을 가능성이 크다. 여기서는 일단 이 작품이 임량의 수법을 그대로 보여주고 있어 임량이나 그의 화법에 버금가게 따라할 수 있는 화가의 그림일 것이라는 생각과 만약 이영윤이 이 작품을 그렸다면 그는 임량의 수법을 완벽하게 이해하고 표현할 수 있는 뛰어난 화가였을 것이라는 정도만 언급할 수 있을 듯하다.

## 전 이영윤 화조도 8폭

이영윤의 작품으로 전칭되는 국립중앙박물관 소장《화조도 8폭》은 진위를 떠나서 우리 화훼영모화의 역사에서 상당히 중요하다. 작품의 우수성은 물론이고 시대적 의의가 크다. 이 작품은 지금은 각각 족자로 되어 있으나, 원래 병풍으로 제작된 것으로 보인다. 채색공필화풍으로 그린 원체화풍 화조화의 전형적인 예를 보여주는 작품이다. 이 작품을 그린 화가에 대해 미술사학자들의 의견은 다양하다. 이동주는 대체로 이영윤의 진적으로 인정한다. 그는 이 작품이 조선 초기 전통적 원체화풍의 특색을 보이면서 새로운 방향을 모색하고 있다고 평하면서, 중국풍의 냄새가 많이 나 고화의 임방작일 가능성이 크다고 이야기한다.[15]

이에 비해 안휘준은 이영윤의 작품이라기보다는 당시 화훼영모화를 잘 그리는 전문 화공의 솜씨로 볼 수 있으며, 따라서 그의 조카인 이징의 작품일 가능성이 높다고 했다.[16] 또 이원복은 오래전부터 이영윤의 전칭작으로 불려왔다고는 하나 이 작품이 그의 진적인지는 언급하지 않은 채 충분한 시대성을 지닌 고격의 작품이라고 평했다.[17]

이렇게 여러 의견이 있으나, 일단 이 작품은 이영윤의 작품이라기보다는 당시의 전문 화원이 남긴 작품으로 보아야 할 것이다. 이 작품은 전형적인 원체화풍 화조화로 다양한 새와 식물을 섬세한 필선묘와 고운 채색으로 표현하였는데, 이러한 숙련된 화면의 구사는 그림 그리는 것을 직업으로 삼은 화원이 아니면 불가능하다.

또한 이 그림은 16세기 중반 작품으로 본 전 신잠의《화조도 4폭》보다 더 정형화 된 구도를 사용하고 있어 화원에 전해져 내려오는 화고를 활용해 제작된 작품일 가능성이 크다는 점에서도 전통에 능숙한 화원이 그렸을 것으로 예상된다.

**15**
이동주, 『한국회화소사』, 범우사, 1996, 132쪽; 이동주, 『우리 옛 그림의 아름다움』, 시공사, 1997, 154쪽.

**16**
안휘준, 『한국회화사연구』, 시공사, 2000, 547–548쪽.

**17**
정양모 책임감수, 『한국의 미18-화조사군자』, 중앙일보사, 1996, 221쪽.

## 구도

이 작품은 여덟 폭 각각의 길이가 약간씩 다르나 원래 하나의 병풍이었던 것으로, 한 사람의 솜씨로 보인다.[18] 구도를 보면 전형적인 대경식 화조화의 구도를 사용하고 있다. 앞에서 원체화풍 화조화의 전형적인 구도를 설명하면서 제시한 구도에 이영윤의 화조화를 대입해보면 매우 잘 맞아떨어진다.

오른쪽의 구도틀은 《화조도 8폭》 가운데 한 폭만을 제시했지만, 여덟 폭에 모두 이 구도를 적용할 수 있다. 먼저 중앙에 가로선을 그어 반으로 나누면 위는 소지영모 화조화, 아래는 편경영모 화조화가 된다. 화면의 윗부분에는 나뭇가지를 중심으로 앉아 있거나 주변을 날고 있는 작은 산새를 적어도 한 쌍 이상 배치했다. 그리고 화면 아랫부분에는 물가의 바위나 초본의 꽃들이 있고, 그 주변에 비교적 큰 산금이나 수금이 역시 쌍으로 있다. 화면에 동그라미로 표시한 B와 D는 2단으로 나누었을 때 각 화면의 중앙을 의미하며, 여기를 중심으로 영모가 배치된다. A와 C에는 나무나 풀이 배치되는데 A에는 보통 나무, C에는 초본의 꽃이 측면에서 비스듬히 자라나 바로 아래의 영모를 위에서 감싸듯 표현한다. 이렇게 하나의 그림이 두 개의 그림으로 나뉨에도 전혀 어색하지 않은 것은 몇 가지 기술적인 배치를 통해 위아래의 분리된 모습을 상쇄하기 때문이다. 첫째, 여덟 폭 모두 화면 중앙에 세로선을 그었을 때 한쪽에만 경물景物을 배치하여 화면에 종적인 연결감을 준다. 둘째, 화목이나 화훼가 지니는 A나 C 같은 호선들이 상하 화면을 자연스럽게 연결해줌으로써 공간이 분리되어 보이지 않게 했다. 셋째, 위에는 큰 식물에 작은 산새, 아래에는 작은 식물에 오리나 해오라기 같은 비교적 큰 새를 배치하여 크기 관계를 중화해 전체적으로 균형을 갖추었다.

이러한 여덟 폭의 화훼영모화가 각기 다른 소재의 꽃과 영모를 그리면서도 같은 구도를 사용하고 있는 것은, 이 그림들이 화조병풍을 위해 제작된 그림이기에 가능했다고 할 수 있다. 병풍이라는 것은 결국 여러 폭의 그림이 나란히 병렬로 전시되는 것이고, 각 폭의 화면이 유기적으로 조화를 이루기 위해서는 전체가 하나의 화면으로 보이거나 각각의

**18**
총 여덟 폭 중 네 폭은 약 55×161cm이고 나머지 네 폭은 약 54×152cm 정도로 길이에서 약 10cm 폭에서 1cm 정도 차이가 난다. 이는 표구되면서 그림이 잘려나가거나 표장表裝된 비단에 여백 일부가 덮였기 때문으로 보인다.

전 이영윤 〈화조도 8폭〉의 구도틀.

전 이영윤, 《화조도 8폭》 중 〈봄ⓐ〉 〈봄ⓑ〉, 견본채색, 각 53.9×160.6cm, 국립중앙박물관.

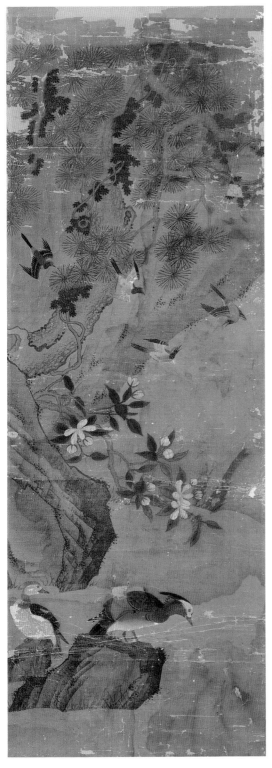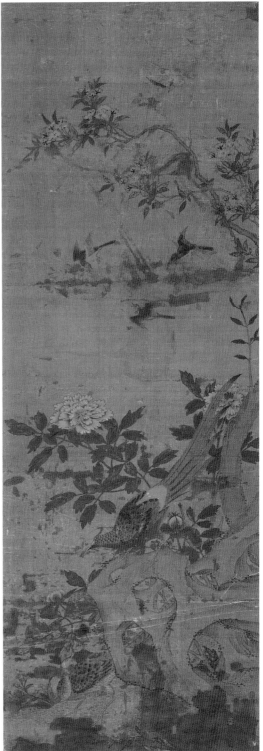

전 이영윤, 《화조도 8폭》 중 〈여름ⓐ〉〈여름ⓑ〉, 견본채색, 각 53.9×160.6cm, 국립중앙박물관.

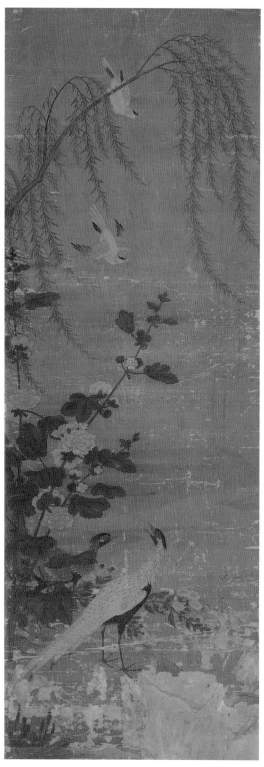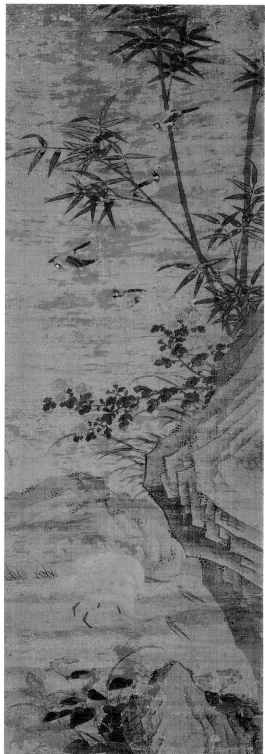

전 이영윤, 《화조도 8폭》 중 〈가을ⓐ〉 〈가을ⓑ〉, 견본채색, 각 53.9×160.6cm, 국립중앙박물관.

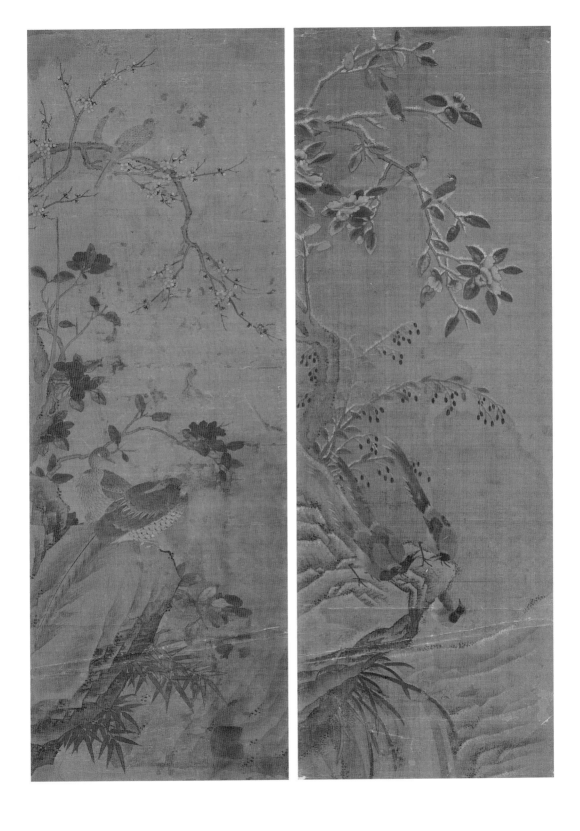

전 이영윤, 《화조도 8폭》 중 〈겨울ⓐ〉〈겨울ⓑ〉, 견본채색, 각 53.9×160.6cm, 국립중앙박물관.

화면이 동일한 구도를 지녀야 한다. 특히 이 여덟 폭은 두 폭씩 각각 사계절을 표현한 '사계화조도병四季花鳥圖屛'이라 할 수 있다. 현재 국립중앙박물관의 도판 목록은 이것이 약간 뒤섞여 있는 것으로 보이는데, 이를 오른쪽부터 계절별로 나열하면 하나의 병풍이 된다.

맨 처음 폭에는 막 새잎이 돋아난 버드나무와 복숭아 꽃, 둘째 폭에는 소담한 매화와 목련이 있어 봄을 나타내주고 셋째 폭의 오월에 피는 모란, 넷째 폭의 칠월에 피는 치자가 여름을 차지한 듯싶다. 그리고 시월에 피는 부용과 구절초가 있는 다섯째 폭과 대나무 밑에 소국이 활짝 핀 여섯째 폭이 가을인 듯싶다. 그리고 마지막으로 흰 동백 위에 눈이 살짝 덮인 일곱째 폭, 이제 막 꽃이 피려는 듯 꽃봉오리가 맺힌 매화가 있는 여덟째 폭이 겨울에 포함될 수 있을 것이다. 이렇게 병풍에 계절을 모두 넣는 것은 자연의 순환과 조화를 의미한다. 계절에 따라 피고 지는 꽃과 새를 통해 자연의 아름다움을 보여주는 것이다.

각 화폭은 앞에서 언급했듯이 가운데에 세로선을 그었을 때 한쪽에 경물이 치우치게 되어 있는데, 겨울에 해당하는 두 폭은 왼쪽에 경물을 배치하고 반대로 봄에 해당하는 두 폭은 오른쪽에 경물을 배치하였다. 그러면 여덟 폭을 펼쳤을 때 화면이 밖으로 흩어지는 것을 막아주어 전체적으로 병풍이 여름과 가을을 중심으로 감싸 안듯이 구성된다.

이런 점에서 보면 이 병풍은 매우 면밀한 배려를 통해 구성된 것이라 할 수 있다. 각각의 작품이 하나의 공통된 구도를 사용하고 있으면서 나아가 병풍으로 묶였을 때를 고려하여 각 화폭의 무게 중심까지 치밀하게 계획해 제작되었기 때문이다.

**표현 기법**

《화조도 8폭》은 정교하게 구조화된 구도와 더불어 표현에서도 매우 뛰어난 모습을 보여준다. 특히 수묵과 채색을 효과적으로 사용하여 주제를 화사하게 드러내면서도 우아한 품위를 보여준다. 채색은 전체 화면에서 그다지 큰 비중을 차지한다고 할 수 없을 정도로 효과적으로 사용했다. 즉 배경 요소인 수변 풍경이나 고목 등걸은 모두 수묵으로 표

현하고, 새와 꽃에만 채색을 집중하여 사용함으로써 수묵과 색의 대비를 통해 훨씬 장식적인 효과를 나타냈다.

《화조도 8폭》 가운데 〈봄ⓐ〉를 확대한 그림을 보면, 공작은 세밀한 묘사와 정제된 석록石綠의 사용으로 눈에 확 들어오게 묘사되어 있다. 특히 꼬리 깃털은 먹선과 색선을 모두 사용하여 털 하나하나 정교하게 묘사되어 있으며, 부리나 발톱 역시 붓끝으로 치밀하게 표현되어 있다.

채색은 구륵전채 방식을 띠고 있으나, 색의 농담 변화를 살려 표현했다. 예를 들어 목련을 보면 꽃잎을 호분으로 칠했는데 꽃잎의 끝부분을 진하게 표현했으며, 꽃받침 쪽으로 가면서 점차 흐려져 바탕색이 보인다. 흰 꽃을 채색할 때 꽃잎의 끝부터 칠하고 이를 점차 흐리게 농도를 조절하며 그린 것이다. 이러한 선염 방식은 나무나 바위와 같은 배경 표현에서도 보인다. 필선묘를 보면 대상의 모든 부분에 외곽선을 그었으며, 농담과 굵기를 조절하여 표현하였다.

화면 구도 그리고 채색과 필묘의 방식을 살필 때, 전 이영윤《화조도 8폭》은 모두 치밀하고 정제된 구륵전채법을 사용하여 주도면밀하게 그린 전형적인 원체화풍 채색 화조화임을 알 수 있다. 따라서 이러한 표현에 능숙한 화원이 제작했을 것으로 판단된다. 또한 이 작품은 절파풍의 바위 표현, 남송대 마하파 수지법의 소멸, 채색과 수묵 표현의 혼용, 장식성 강한 공간 연출 등 양식적 측면에서 명대 원체화풍 화훼영모화의 영향이 느껴진다. 이는 앞서 살펴본 전 신잠《화조도 4폭》보다 시기적으로 뒤에 제작되었음을 방증한다.

이렇게 《화조도 8폭》은 중국의 화풍을 수용하면서도 이를 새롭게 우리 빛깔로 변화시켰다. 일단은 새나 꽃이 모두 중국 화훼영모화에서도 자주 그려지는 것들이라 소재 자체가 조선적이지는 않다. 또 화면에서 보이는 조작적인 상황들은 이 작품이 사생보다는 도화서에 전해오는 화고를 기초로 하거나 고전의 임방을 통해 그려진 것으로 보인다. 그러나 이러한 모방 과정을 거치면서 이 그림은 중국 화풍과 다른 조선의 미감을 드러내고 있다.

명나라의 여기나 임량 모두 농담 대비가 강하고 활달한 운필감으

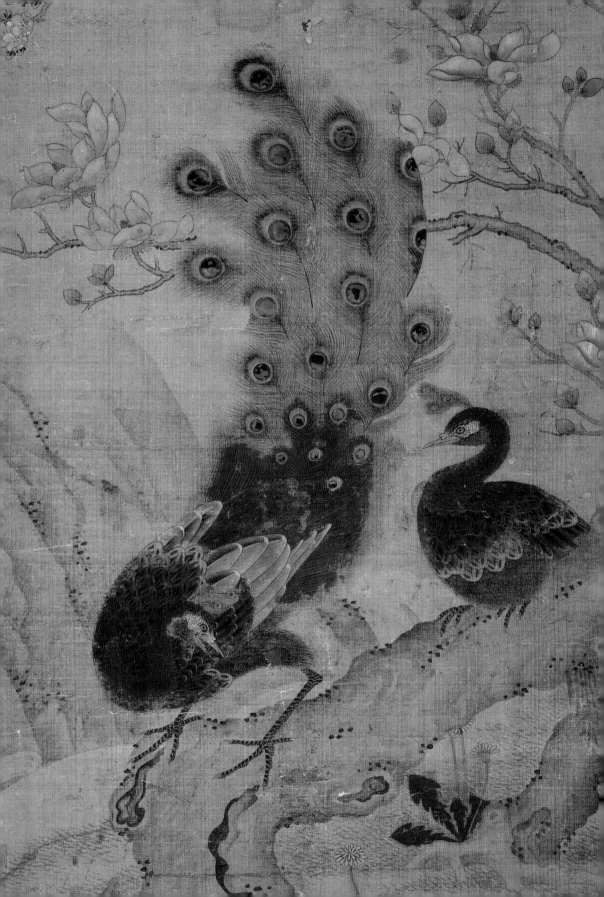

로 강한 표현력을 보인 반면, 이 그림은 상당히 단아한 느낌을 준다. 비록 원체화풍의 채색 화조화이기는 하나 전체적인 분위기는 안정되어 있으며 차분하다. 이는 강한 농담 대비를 줄이고 선묘에서도 되도록 감정 기복을 드러내지 않으며, 필요한 색만 효과적으로 사용하면서 장식적인 느낌을 많이 줄였기 때문이다. 따라서 《화조도 8폭》은 화사한 채색 화훼영모화임에도 세속적으로 보이지 않고 고상한 품격을 지닌다.

특히 명대 원체화풍 화훼영모화가 기술적으로 뛰어난 묘사에서 나오는 사실성으로 그림에서 속기俗氣가 약간 드러난다면, 이 작품은 세련된 묘사를 보이면서도 적절하게 평면화되어 그림의 격을 높이고 있다. 이는 중국 원체화풍 화훼영모화에서 보기 힘든 부분으로, 조선 중기 화원 화가가 이룩한 조선 원체화풍 화훼영모화만의 미감이라 할 수 있다.

# 김식

### 화조화첩과 소지영모 2폭

청포淸浦 김식金埴(1579-1662)은 양송당 김시의 손자이다. 김시의 부친이
『용천담적기』를 쓴 김안로이니, 그는 서화에 매우 친숙한 세도가 출신의
사대부 화가라 할 수 있다. 김식은 특히 '우도'를 잘 그렸다. 조선 중기 우
도는 유유자적하는 소의 모습을 통해 자연에 귀의하는 모습을 상징하는
데, 김식이 중종대에 세도를 휘두르다 몰락한 김안로의 증손이기에, 그
나 그의 아버지가 우도를 즐겨 그린 것은 충분히 연유가 있어 보인다.[19]

　　김식은 우도 이외에 화조화에도 뛰어났다고 전해지는데, 국립중앙
박물관 소장 『화조화첩花鳥畫帖』과 간송미술관 소장 〈추금탐주秋禽貪朱〉
〈단풍서조丹楓棲鳥〉〈노저낙안蘆渚落雁〉과 몇몇 개인 소장 전칭작들이 전해
진다. 그의 그림에 대한 평가는 주로 우도에 국한되는데, 조선 후기 실학
자 이긍익李肯翊(1736-1806)의 『연려실기술練藜室記述』에 "산수화도 그렸으
나 모두 볼 만한 것이 없었고, 비록 우도로 이름을 얻었으나 역시 그다지
정교하지 못하다."라고 되어 있듯이 우도 이외에는 뚜렷한 업적을 드러
내지 못한 것으로 평가된다.[20]

　　그의 작품 〈소〉는 물소를 표현한 것으로, 아버지의 필법을 그대로
따라 한 것이다. 간결한 먹선으로 외곽을 그리고 농묵에서 담묵으로 이
어지는 고운 선염을 통해 대상의 양감을 살려냈다. 또한 콕 찍은 눈동자,
X자 형태의 코, 끝을 농묵으로 처리한 휘어진 뿔이 모두 중기 우도에서
볼 수 있는 전형적인 표현으로, 전체적으로 사생감 없이 양식화된 모습
을 띠고 있다.

**19**
안휘준, 『한국회화사연구』,
시공사, 2000, 541-542쪽.

**20**
이긍익, 민족문화추진위원회 편,
『국역 연려실기술 XI』,
민족문화추진위원회, 1967, 25쪽.

김식, 〈소〉, 견본수묵담채, 44.2×90cm, 국립중앙박물관.

이런 표현 방식은 그의 작품으로 전칭되는 화조화에서도 그대로 보인다. 그가 그린 것으로 전해지는 작품은 대부분 수묵으로 표현되었는데, 섬세한 묘사도 없고 그렇다고 묵희적인 성격의 운필감이 나타나지도 않는 판각된 모습을 보여준다.

한편 이런 아마추어적인 모습은 조선 중기 수묵 화조화의 특색 중 하나로 꼽힌다. 김식의 그림은 김정의 그림과 기법이 유사하고, 17세기 중반에 활동한 이함의 작품에서도 상당히 유사한 화풍을 볼 수 있는데 이러한 그림들이 조선 중기에 사대부 사이에서 나름 하나의 화풍을 형성했다고 할 수 있다.

『화조화첩』은 비록 전칭작이라고는 하나 그의 작품으로 전해지는 다른 작품들과 비교했을 때 양식에서 공통된 특징이 있으므로 김식의 화훼영모화를 살펴보기에 큰 무리는 없을 듯하다. 『화조화첩』에 찍힌 주문방인朱文方印[21]인 청포淸浦는 김식의 호인데, 간송미술관 소장 김식의 우도 〈기우취적騎牛吹笛〉에도 같은 형태의 도장이 찍혀 있다. 네 폭 중에 〈석죽비연石竹飛燕〉과 〈하지수금夏池水禽〉이 한 쌍이고, 〈패하백로敗荷白鷺〉와 〈한정노안寒汀蘆雁〉이 한 쌍으로 그려졌음을 알 수 있는데, 앞의 두 그림은 수변을 바탕으로 작은 비금飛禽을 표현했으며, 뒤의 두 그림 역시 수변을 바탕으로 하되 중기 화조화 소재로 가장 널리 그려진 기러기와 백로를 표현했다.

이 그림들은 그가 잘 그렸다는 우도와 마찬가지로 자연 속의 은일을 표현하는 하나의 상징으로 비칠 수 있으나, 표현 방식에서는 묵희적인 방향으로까지는 나아가지 못했다. 조속의 작품에서처럼 사대부의 수묵 화조화가 보이는 방일放逸한 운필묘를 찾아보기 힘들고, 대상에 평면적인 장식성을 부여한 듯한 느낌이 강하다. 예를 들어 〈하지수금〉을 보면 얼굴, 날개, 몸통의 각 영역이 겹치지 않게 하려고 약간씩 경계를 주고 먹을 칠했음을 알 수 있다. 그리고 날개에서 보이는 선염은 한쪽 끝에서 다른 쪽 끝으로 전개하여, 단순히 평면 위에 색을 칠하는 식으로 먹을 사용했다. 그러나 한편으로 보면 〈하지수금〉과 〈석죽비연〉의 경우 판각된 느낌을 지울 수 없더라도 비례가 짧고 통통한 느낌을 주는 새, 동글

**21**
글자나 그림을 양각으로 새겨 종이에 찍었을 때 글씨가 새겨진 부분이 붉게 나오는 사각형 도장이다.

전 김식, 『화조화첩』 중 〈석죽비연〉〈하지수금〉(위)과 〈패하백로〉〈한정노안〉(아래), 견본수묵담채, 16.5×24.9cm, 국립중앙박물관.

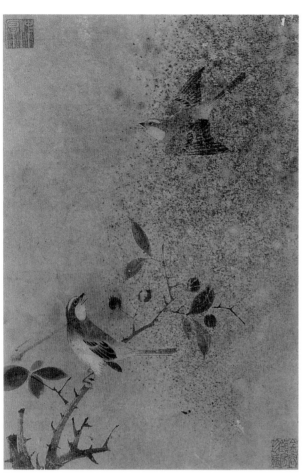

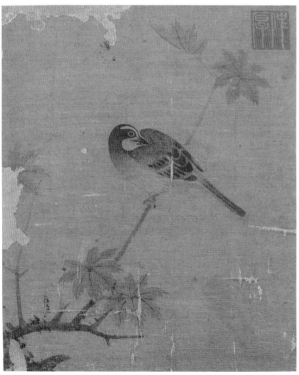

김식, 〈추금탐주〉, 지본담채,
19.4×28cm, 간송미술관.

김식, 〈단풍서조〉, 지본담채,
15×17.5cm, 간송미술관.

동글해 보이는 바위나 잎사귀의 모습 그리고 간단명료한 화훼의 표현이 고졸하면서 정겹게 느껴진다.

〈한정노안〉과 〈패하백로〉도 이미 이 시기에는 양식화된 주제라 그 런지 운필이 활달한 부분도 있으나 도안적이다. 부분적으로 패하의 표현에서 보이는 자연스러움이나 갈대의 농담 표현에서 세련된 느낌을 받을 수 있고, 기러기나 백로의 자세도 구체적이다. 그러나 전 사임당 신씨의 〈백로도〉(137쪽 그림 참고)나 이징의 〈추저노안秋渚蘆雁〉(204쪽 그림 참고) 같은 작품과 비교하면 역시 김식의 작품은 경직된 느낌을 감출 수 없다.

이 작품 외에도 간송미술관 소장 〈추금탐주秋禽貪珠〉〈단풍서조丹楓棲鳥〉를 살펴보면 두 그림 모두 위쪽 모서리에 김식의 자字인 중후仲厚를 새긴 백문방인 인장이 찍혀 있다. 〈추금탐주〉에는 서화가 김용진金容鎭(1878-1968)이 소장했음을 보여주는 소장인所藏印이 찍혀 있다.

〈추금탐주〉는 해당화 나뭇가지에 앉아 있는 백두조 한 마리가 주변에 날고 있는 또 한 마리의 백두조를 보고 호응하는 모습을 표현한 작품이다. 편경의 대각선 구도를 보여주고 있으며, 담채를 가미하여 수묵만으로 그린 그림과 달리 가볍고 산뜻한 느낌이 있다. 그러나 우연적이거나 즉흥적인 필치는 보이지 않고 『화조화첩』과 같은 방식으로 판각된 모습을 보여주고 있다. 다만 힘차게 뻗은 가지의 강인함과 몰골로 채색된 잎사귀와 열매가 새의 경직된 모습을 어느 정도 상쇄한다. 〈단풍서조〉도 표현 방식이 동일하다. 이 작품의 새도 백두조인데, 역시 판각된 표현에서 크게 벗어나지 못하고 있다.

김식은 동시대의 조속처럼 묵희적인 방식으로 화훼영모화를 그리지 않았다. 천천히 면을 채워가는 선염 방식과 차분한 느낌 등을 볼 때 오히려 그의 작품은 기법적인 면에서 원체화풍의 영향이 느껴진다. 그러나 간단한 구도와 표현의 고졸함을 감안하면 문인 취향의 성격도 어느 정도는 엿볼 수 있다.

결국 그의 화훼영모화는 원체화풍의 정치한 묘사로 나타나는 서정성이나 문인화풍의 묵희적인 운필로 나타나는 사의성 중 어느 것도 제대로 보여주지 못했다. 하지만 묵면墨面의 판각된 묘사가 보여주는 고지식함으로 조선 중기 수묵화조화만의 독특한 개성을 드러냈다.

# 이징

허주虛舟 이징李澄(1581-미상)은 앞서 나온 종실 출신 화가 이경윤의 서자
로, 조선 중기를 대표하는 화원 화가이다. 기록을 보면 이징은 다양한 화
재에 모두 뛰어났던 것으로 보인다. 1625년 예조에서 임진왜란 후 나라
에 필요한 도화 업무가 제대로 이루어지지 않는다면서 영모, 인물, 산수
등 각체에 능한 그에게 도화서겸교수圖畵署兼教授 직위를 주고 생도를 훈
련토록 인조仁祖(1595-1649, 재위 1623-1649)에게 간청한다. 이를 보면 분명
이징은 다방면에 뛰어난 재주를 보인 화원이었다.[22] 그러나 그의 능력을
두고 조선 후기 회화 비평가 남태응은 다음과 같이 말했다.

> 이징은 학림정의 서자이다. 화가 집안에서 태어나 가업을 이어받아
> 그 문호를 개척했고 각 체의 그림을 모두 잘 그렸으니 진실로 대가
> 의 반열에 들어갈 만하게 되었다. 그러나 법도만을 공손히 지키고
> 그 테두리를 벗어나지 못해서 비록 많이 알기는 했으나 그 기운이
> 웅장하지 못하고 비록 정일하기는 했으나 묘한 지경에는 이르지 못
> 했으며 비록 공교롭기는 했으나 변화하지 못했으니, 그 단점은 평
> 범함을 떨어내지 못한 데 있다.[23]

남태응은 이징이 정교하고 법도에 맞는 그림을 잘 그려냈으나 법식 이
외의 경지로 나아가는 신묘한 느낌은 없다고 비판했다. 그의 작품은 산
수나 화조 모두 성실하고 차분한 느낌의 그림이 대부분이어서 이런 비
평이 어느 정도 이해가 된다. 또 선조의 사위로 당시 시서화로 이름이 높
았던 신익성申翊聖(1588-1644)도 이징의 그림을 보고 경물의 관찰에서 오

**22**
『승정원일기』, 인조 3년(1625년)
9월 16일 조 (진홍섭, 『한국미술사료
집성(4)』, 일지사, 1996, 954쪽).

**23**
남태응, 『청죽화사』(진홍섭,
『한국미술사료집성(4)』, 일지사,
1996, 957쪽).

는 이치를 깨닫지 못했다고 비판했는데,[24] 이는 이전부터 내려오는 화풍과 화적을 답습하는 그의 보수적이고 전통적인 작업 태도를 비판한 것으로 보인다.

그러나 이러한 비판은 사대부 출신들이 지니고 있는 문인 중심의 예술관에 따라 이징의 공교한 화원 화풍을 비판한 것으로 볼 수 있을 뿐 그의 작품 세계에 대한 정확한 판단이라고는 보이지 않는다. 특히 그의 화훼영모화를 보면 더욱 그렇다. 비록 그의 작품에서 조선 후기에 보이는 사생화풍의 생동감이나 개성이 크게 드러나지 않지만, 그는 공필과 사의화풍이 조화를 이루는 격조 있는 화풍을 창조했다.

## 화조와 하지원앙

이징의 작품으로 전해지는 화훼영모화 중에서 현존하는 가장 대표적인 작품이 바로 국립중앙박물관 소장 〈화조花鳥〉와 〈하지원앙夏池鴛鴦〉이다. 〈화조〉에는 정형인으로 그의 호인 허주虛舟가 오른쪽 맨 위에 찍혀 있고 그 아래에 주문방인으로 완산이징完山李澄, 자함子涵이 이어지는데 이는 〈하지원앙〉의 도장과 같다.

이 두 작품은 채색공필 화훼영모화를 흑백사진으로 촬영한 듯 풍부한 먹색을 보여주고 있으며, 너무 입체적이지도 평면적이지도 않은 적절한 표현으로 높은 화격을 보여준다. 기본적으로 채색공필 화훼영모화는 사실적이고 공교한 필선과 채색으로 자연의 시정을 끌어내는데, 이 두 작품도 마찬가지로 이러한 면모를 보여주고 있다. 그러면서 문인화풍 화훼영모화가 지니는 격조까지 포함하고 있다. 곧 공교한 필법을 기초로 영모를 묘사하고 대나무나 화훼에서는 사의적인 묵법을 보여주어 공필과 사의가 적절한 조화를 이루고 있다.

이 두 작품의 구도나 소재 표현도 매우 뛰어나다. 〈화조〉의 경우 소지영모, 〈하지원앙〉의 경우는 편경영모의 구도를 사용하고 있으나, 두 그림 모두 전형적인 모습에서 벗어나 훨씬 자유롭게 화면을 구성했다.

**24**
최완수 편, 『간송문화』 65권, 한국민족미술연구소, 2003, 149–151쪽.

195

그리고 소재들의 화면 배치와 뛰어난 상황 묘사를 통해 화면을 시정 넘치게 만들었다.

〈화조〉는 하단의 한쪽 변에서 나뭇가지가 나오고 그 위에 새를 배치하는 소지영모를 기초로 한 구도이다. 그러나 이러한 구도를 소극적으로 사용한 게 아니라 새와 주변 나무나 바위를 적절하게 조응해 유기적 변화를 만들었다. 바위의 형태는 어린 새들의 안식처를 암시하고, 복숭아꽃 가지는 어미 새를 위한 훌륭한 무대 장치가 되었다. 어미 새의 모습은 명대 화보 『고송영모보』에 표현된 식조세와 유사한데, 화조화에서 자주 그려지는 전형적인 자세를 표현하거나 새 부리에 곤충을 물려 어린 새와 호응하도록 하는 등 시정 어린 장면을 만들어냈다.

바위는 소부벽을 활용하여 묵희성을 강조했는데, 바위의 외곽선과 내부의 소부벽이 적절하게 조화를 이루고 있으며 거칠기보다는 정제되어 있다. 그래서 이징의 부벽은 절파풍 바위 표현의 즉흥적이고 거친 필법과는 달리 단아한 느낌을 준다. 또한 바위 주변에 무리 지어 찍은 호초점도 매우 자연스럽게 바위에 흡수되면서 현실성을 지닌다.

바위 뒤쪽 복숭아나무 가지에서는 앞과 뒤의 중첩에 상당히 조심하였음을 볼 수 있다. 이는 면밀한 계획에 따라 그렸음을 의미한다. 바위 하단에 놓인 대나무는 새의 무게에 휘어진 모습으로 표현되어, 역시 상황을 세심하게 고려했음을 알 수 있다. 그래서 이 작품은 전체적으로 세련된 기법 표현, 안정된 구도, 시적 정서를 느끼게 하는 영모와 화훼의 조화로 볼 때, 조선 중기 원체화풍 수묵 화조화의 화격을 대표하는 수작이라 할 수 있다.

〈하지원앙〉은 편경영모의 구도를 따르고 있는데, 바위를 오른쪽 위로 올려 아래쪽 공간을 넓히고, 꽃과 풀을 비스듬히 기울여 위의 공간을 막아줌으로써 아래 공간을 아늑하게 만들었다. 이는 〈화조〉와 마찬가지로 배경 요소와 중심 소재인 영모가 유기적인 구조 안에서 생동감 있게 화면을 형성하도록 한 것이다. 또한 공간이 평면적이지 않고 상당히 오행감 있게 표현되었다. 이는 시점이 위에서 아래를 보는 식으로 부감되어 있기 때문이다.

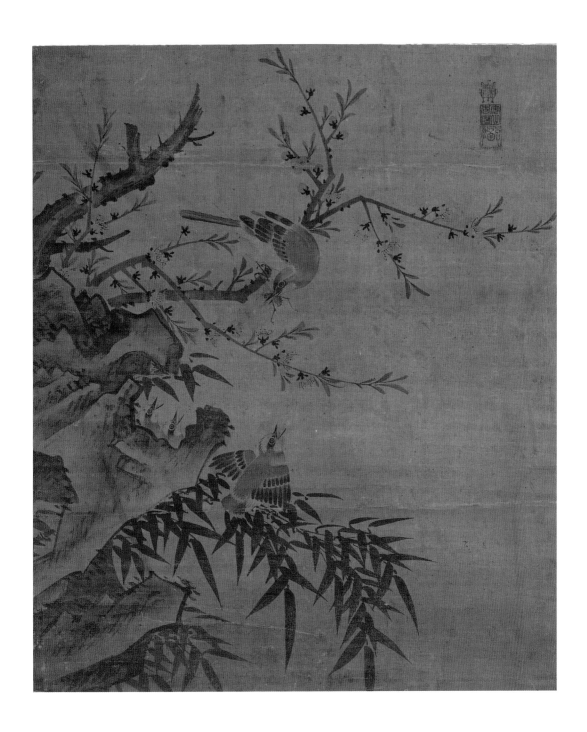

이징, 〈화조〉, 견본수묵, 57×67.9cm, 국립중앙박물관.

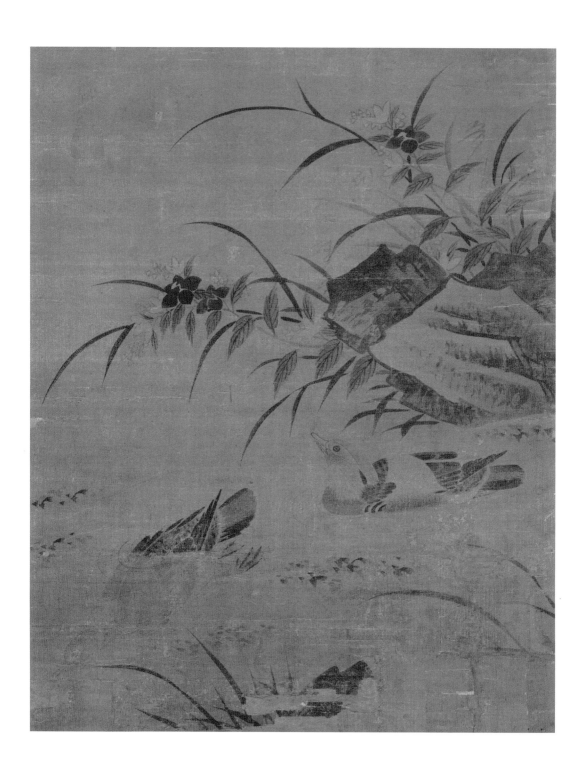

이징, 〈하지원앙〉, 견본수묵, 52.1×64.5cm, 국립중앙박물관.

원앙의 묘사도 채색공필 화훼영모화와 마찬가지로 섬세하다. 새의 깃털을 모두 세밀하게 표현했고, 특히 수면 아래로 자맥질하는 원앙의 모습을 담묵으로 세련되게 표현하였다. 그러면서도 바위 위의 흰색과 보라색 도라지꽃은 담담하면서도 간결하게 표현하여 세밀하게 표현한 원앙과 대비되면서 조화를 이끌어냈다. 이러한 묘사를 통해 화면의 주종을 분명히 하여 원앙의 모습에 집중하게 하면서도 정겨운 배경 표현으로 문인 취향의 격조까지 담아냈다.

이렇게 두 작품을 보면 이징은 묘사력과 화면 구성력을 모두 갖춘 뛰어난 화가임을 알 수 있다. 그래서 앞서 언급한 남태응과 신익성의 비판이 조금은 과하지 않는가 생각한다. 그는 화원의 전통적인 원체화풍 화조화를 변조하여 세련되고 단아한 수묵 화조화의 세계를 열었다. 또 공필과 사의를 적절하게 융화하고 소지영모와 절지영모의 전형적인 구도를 자신의 방식으로 재구성했다. 그리고 영모를 표현할 때도 먹이를 주거나 자맥질하는 등 생생한 모습을 포착함으로써 이전에 없던 시정 어린 수묵 화조화를 창조했다.

## 산수영모첩

간송미술관의 『산수영모첩山水翎毛帖』은 열 폭의 산수화와 여덟 폭의 화훼영모화로 구성된 화첩이다. 모두 관인이 없음에도 표지에 '이화사징소산수제명공영절구李畵師澄小山水諸名公詠絶句'라 쓰여 있는 원화첩을 그대로 유지하고 있으며, 이징과 동시대의 인물인 신익성이 서문을 쓰고 이징의《산수 10폭》에 당대 여러 문사의 제시가 포함되어 있는 것으로 볼 때 이징의 작품이 확실해보인다.[25] 따라서 이징의 어느 작품보다 근거가 확실하고 이징 작품의 다양한 면모를 볼 수 있어 그의 기준작으로 손색이 없다. 특히 이《화조도 8폭》은 조선 중기 편경영모류 수묵 화훼영모화의 전형적인 방식을 볼 기회를 제공한다.

여덟 폭의 화조도는 각각 마주 보는 형식으로 짝지어 있는데〈이조

**25**
이원복, 「조선 중기 사계영모도고四季翎毛圖考」 『미술자료』 47, 1991, 49쪽.

화명二鳥和鳴)과 〈석죽쌍조石竹雙鳥〉, 〈요당원앙蓼塘鴛鴦〉과 〈석죽당안石竹唐雁〉, 〈연지백로蓮池白鷺〉와 〈추저노안秋渚蘆雁〉, 〈암상금계巖上錦鷄〉와 〈심산백한深山白鷴〉이 짝으로 이루어져 있다.

〈이조화명〉에는 오른쪽에 부벽으로 표현한 바위가 있고, 바위 뒤쪽 아래에 계곡이 있다. 바위 모서리에서 산새 한 마리가 마치 날아오르려는 듯한 자세로 위쪽의 날고 있는 산새와 호응하고 있으며, 그 사이 바위 위쪽에는 소국小菊이 피어 있다. 바위 주변에는 호초점이 간간이 찍혀 있으며 배경과 새 주위는 담한 청색으로 선염되어 있다.

새의 표현은 『고송영모보』에서 유사한 형태를 볼 수 있으며 삼성미술관 리움 소장 〈석죽쌍조〉에 그려진 날고 있는 새와 비교할 때 방향만 달랐지 같은 동작이다. 바위에 앉아 있는 새도 조속의 〈매화명금〉, 조선 중기 시서화에 뛰어났던 서화가 송민고宋民古(1592-미상)의 〈야국추금野菊秋禽〉과 동작이 유사하다. 이렇게 유사한 새의 모습과 동작이 자주 보이는 것은 당시 화보나 화본에 근거했기 때문이다. 그러나 독특한 것은 보통 소지영모에 주로 그려지는 작은 새와 편경영모에 주된 배경이 되는 바위 표현이 함께 그려졌다는 것이다. 이는 대경식 구도의 하단 소재와 상단 소재가 합쳐진 것이다. 이렇게 기존의 소경영모나 편경영모의 틀을 깨고 새롭게 조합을 이룬 점을 볼 때 이징은 고전을 답습한 것이라기보다는 기존의 화고를 적극적으로 활용하여 자신의 화면을 만든 것이라 할 수 있다.

〈석죽쌍조〉에는 왼쪽 아래에 부벽으로 그린 바위가 있고, 그 위에 꼬리깃이 긴 한 쌍의 수대조綬帶鳥가 쉬고 있다. 수대조는 전 이영윤의 《화조도 8폭》 가운데 〈겨울ⓑ〉나 간송미술관에 소장된 조선 중기 화가 김방두金邦斗(생몰 미상)의 〈쌍금서죽雙禽棲竹〉에 그려진 새와 같은 종류이며, 임량의 작품에서도 간간이 보인다.[26] 이징의 표현이 임량의 수대조나 김방두의 표현과 매우 흡사한 것을 보면 역시 화보나 기존의 화적을 참고한 방작 표현이 아닌가 생각한다.

바위 표현에서 간결한 부벽준과 주변의 호초점이 눈에 띄며, 〈이조화명〉과 마찬가지로 주변에 담청색의 선염으로 청람靑嵐[27]을 표현하여

26
유정劉正 외 편, 『임량여기화집 林良呂紀畫集』 天津人民出版社, 1997 참고. 임량이 그린 수대조는 〈관목집금도 灌木集禽圖〉〈추파집금도 秋坡集禽圖〉에서도 보이며, 더 정교한 모습은 여기의 〈계국산금도 桂菊山禽圖〉에서 볼 수 있다. 수묵으로 표현했을 때 머리 위의 점묘 표현, 긴 꼬리깃, 얼굴과 목 밑의 농묵 표현, 날개 끝 몇몇 깃에 표현되는 농묵 표현이 이 수대조綬帶鳥의 수묵 표현 방식으로 보인다. 그러나 사생이라기보다는 대부분 다른 그림을 방작하거나 화보를 참고하였던 듯 그림을 옮기면서 약간씩 자의적인 해석이 들어가 조금씩 다르게 표현되어 있다.

27
멀리 보이는 산의 푸르스름한 기운

대상을 돋보이게 한다.[28] 그리고 상단의 하늘 공간을 막으면서 아늑한 느낌을 주는 대나무는 잎이 많이 떨어지고 상한 댓잎으로 표현하여 겨울 느낌을 효과적으로 나타냈다. 이를 통해 이징이 묵죽화에도 뛰어났음을 확인할 수 있다.

〈요당원앙〉처럼 수변의 원앙이나 오리가 헤엄치면서 서로 호응하는 모습은 고려시대부터 널리 그려오던 수금류의 표현 방식이다. 송대 화훼영모화에서도 흔히 발견되고, 고려청자나 전 신잠《화조도 4폭》, 전 이영윤《화조도 8폭》에도 유사한 장면이 있는 등 전통적으로 상당히 애용된 화재인 것으로 보인다. 다만 이 작품은 간일한 수변의 여뀌, 성긴 부벽 표현 등에서 힘이 빠진 듯해서 그런지 앞에서 본 국립중앙박물관 〈하지원앙〉에 비해 완성도나 표현력이 떨어진다. 운필도 필속의 변화에 따른 활달함이 보이지 않으며, 화보적인 필치에서 벗어나지 못하고 있다.

〈석죽당안〉은 〈요당원앙〉과 함께 수변의 정경을 서정적으로 표현한 작품이다. 특히 물속에 머리를 박고 먹이를 찾는 모습은 국립중앙박물관 소장 〈하지원앙〉에서도 보이는 장면으로, 수금들이 물가에서 생활하는 순간을 포착한 듯한데, 이는 이징의 공교한 표현력을 잘 보여준다. 임량의 〈잔하호안도殘荷芦雁圖〉에서도 부리를 물속에 집어넣은 장면이 보이고 명대 화보『개자원화전』에서도 이와 비슷한 모습이 보이나,[29] 이 작품은 이징만의 개성을 충분히 나타내고 있어 중국회화로부터 직접적인 영향을 받았다고 보기는 힘들 것 같다. 오히려 다양한 화풍을 섭렵하고 표현할 수 있던 이징의 응용력이 잘 드러난 작품이라 할 수 있다. 이 작품도 역시 바위 위쪽에 핀 화초가 수변의 아늑함을 표현하고 있는데, 패랭이가 기러기보다 매우 크게 표현되어 있어, 사생이 결여된 상태에서 나온 표현의 한계를 보여주고 있다.

〈연지백로〉는 이징의 작품으로 전칭되는 삼성미술관 리움 소장 〈패하백로〉와 거의 같은 구도와 형태 표현을 보여주고 있다. 배경이 되는 시들고 마른 연잎들은 자유롭게 변형하기가 쉬워 약간씩 달리 표현되었으나, 두 백로의 움직임과 자세 그리고 위치가 동일하다. 둘 중 하나가 모본이거나 화고가 존재했을 것으로 보인다.

**28**
바위 표현이 없는 〈연지백로 蓮池白鷺〉를 제외하고 간일한 필치의 부벽준법, 담청색의 선염, 전형적인 호초점의 표현은 『산수영모첩』에 실린 화훼영모화에서 모두 공통되게 나타난다.

**29**
왕개王槪 편, 이원섭·홍석창 역, 『완역 개자원화전』, 능성출판사, 1975, 842쪽 도판 참고.

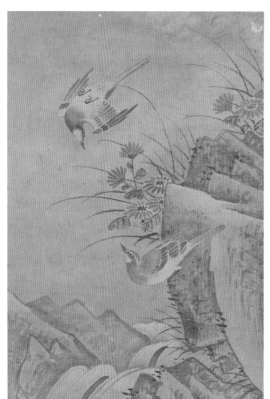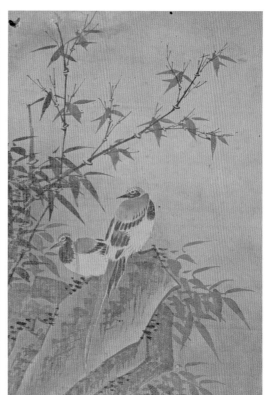

이징, 『산수영모첩』 중 〈이조화명〉과 〈석죽쌍조〉, 견본담채, 각 21×31cm, 간송미술관.

〈석죽당안〉에서 자맥질하는 오리의 생생한 모습을 포착했듯이 〈연지백로〉도 백로의 가장 인상적인 순간을 표현하고 있다. 꽃이 진 후 연밥이 커지고 연잎이 시드는 가을 연당蓮塘에 백로 한 마리가 물고기를 낚아채어 삼키려 하고 있고, 또 한 마리는 수변의 패하 사이로 한 발을 들고 주위를 살피고 있다. 이러한 백로의 동작은 전 조속의 〈백로탄어〉나 종실 출신 문인화가 이건李健(1614년-1662년)의 작품 〈백로〉에서도 나타나고 있어 조선 중기에 유행한 전형적인 쌍로雙鷺 표현 중 하나로 볼 수 있다.

〈추저노안〉은 조선시대 초기부터 널리 그려진 노안도 형식의 그림으로, 조선 중기 수금류 표현의 전형적인 모습을 보여준다. 삼성미술관

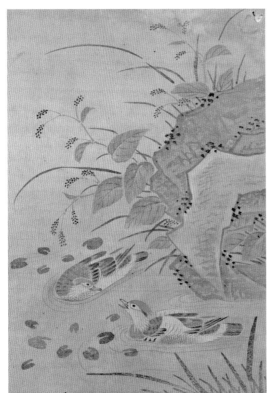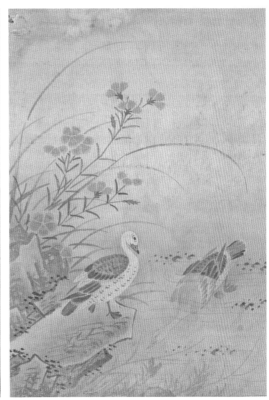

이정, 『산수영모첩』 중 〈요당원앙〉과 〈석죽당안〉, 견본담채, 각 21×31cm, 간송미술관.

리움 소장 『영모첩』의 〈추저노안〉과 배경 부분에서 차이가 있으나, 기러기의 형태와 동작은 거의 같다. 이런 노안도는 대부분 쓸쓸한 수변에서 여뀌나 갈대를 배경으로 그려지는데, 이 작품은 화면의 왼쪽 윗부분에 부벽으로 울퉁불퉁한 바위를 표현하고 그 위에 잡목을 그렸다. 이는 화면에서 실험적인 변화를 모색한 것으로 보인다.

　〈암상금계〉와 〈심산백한〉은 각진 바위 위에 금계와 백한 한 쌍이 앉아 있는 모습이 그려져 있다. 사대부에게 완물에 대한 강박관념이 존재하던 시기에 그들이 진귀한 새를 기르면서 이를 사생할 리는 없을 것이기에 역시 임방의 방식으로 제작되었을 것으로 보인다. 그래서 소재가

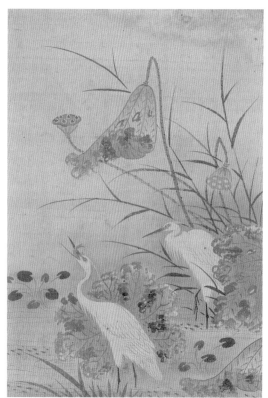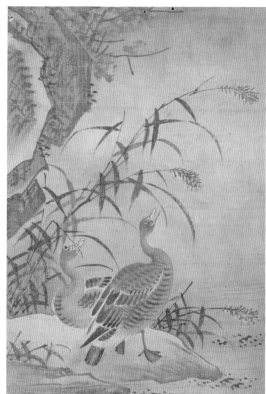

이징, 『산수영모첩』 중 〈연지백로〉와 〈추저노안〉, 견본담채, 각 21×31cm, 간송미술관.

문인 취향의 야금류가 아니라 부귀지가富貴之家의 관상용 새라는 것과
임방작을 통해서 그려졌다는 것을 볼 때 이 두 그림은 채색공필 화훼영
모화에서 출발한 도상이 간결한 방식의 수묵화로 옮겨진 것이 아닌가
생각된다.

　　이상 살펴본 이징의 『산수영모첩』의 《화훼영모화 8폭》의 내용을 종
합하면, 이징은 원체화풍 화훼영모화를 기초로 삼고 이를 당시 사대부
의 사의적인 취향에 맞춰 자신의 화훼영모 화풍을 구축한 것으로 볼 수
있다. 비록 화면 구성상 부자연스러운 곳이 몇 군데 보이고 필묘에서 형
식적인 요소들이 존재하므로 이징의 진면목을 보여주는 뛰어난 수작이

이징, 『산수영모첩』 중 〈암상금계〉와 〈심산백한〉, 견본담채, 각 21×31cm, 간송미술관.

라고는 할 수는 없을 것 같다. 그러나 이 화첩의 화훼영모화는 이징이 큰 사심 없이 어느 때나 그려낼 수 있는 평소 솜씨를 보여주고 있으며, 선염 방식이나 묘사 기술 그리고 화면 구성을 통해 다른 그의 전칭작을 살피게 해주는 기준작으로 손색이 없는 작품이라 할 수 있다.

# 조속

창강滄江 조속趙涑(1595-1668)은 1623년 인조반정에 참여했으나 훈록을 사양하고 칠십 평생 경학과 문예 그리고 서화에 전념한 사대부였다. 그는 특히 영모와 묵매로 유명했는데, 조선 중기 원체화풍을 이끈 이징과 달리 문인화풍 수묵사의 화훼영모화의 기준이 된 화가이다. 그는 서화를 여기적으로 인식해 작품에 관지를 남기지 않았다고 전해지는데,[30] 현재 그의 작품이라 알려진 것 중에는 낙관이 있는 것과 없는 것이 혼재해 있고, 화풍이 다른 것도 뒤섞여 있어 정확하게 진적을 밝히기가 어렵다.

그의 작품 중 비교적 규모가 크면서 진적으로 일컬어지는 작품이 몇 점 있는데, 임금의 어명으로 신라 경순왕의 시조인 김알지金閼智의 탄생설화를 표현한 〈금궤도金櫃圖〉, 조속의 대표작으로 알려진 국립중앙박물관 소장 〈노수서작老樹棲鵲〉과 간송미술관 소장 〈고매서작古梅瑞鵲〉이다. 또한 조속의 문중이 소장하고 있는 화첩 『영사첩永思帖』에 거친 필치의 편경영모류 화훼영모화 두 점이 있고, 역시 문중이 소장한 『창강유묵滄江遺墨』이라는 화첩에 조속의 작품으로 전해지는 열두 점의 화훼영모화가 있다. 이외에 국립중앙박물관과 간송미술관 그리고 개인 소장의 여러 전칭작이 전해지고 있다.

## 노수서작과 고매서작

조속의 작품 중 규모가 크면서 완성도와 작품성이 가장 뛰어난 것으로는 주로 〈노수서작〉과 〈고매서작〉이 꼽힌다. 그러나 이 두 작품은 양식상

30
『창강유묵滄江遺墨』「발문」
(이은경, 「창강 조속의 회화연구」,
이화여자대학교 석사학위논문,
1998, 40쪽). "人所仰慕而至於書畫
切無款印是 則陶規也 嗚呼公之遺墨流行
世界者 不知其爲幾卷其幅."

의 차이가 커 동일인의 작품으로 보기가 어려운 부분이 있다. 그래서 조속 화훼영모화의 정체성을 분명히 살펴보기 위해 이 두 작품을 자세히 비교 분석할 필요가 있다.

〈노수서작〉은 조속의 대표작으로 가장 많이 알려진 작품 중 하나이다. 이 작품은 조선시대 수묵사의 화훼영모화에서 기술적으로 더 잘 그린 그림이 없을 정도로 최고의 기량을 보여준다. 화면도 치밀한 계획에 따라 구성되었다. 자연스럽게 C자형으로 굽은 가지의 하단부에 백두조가 서로 화답하고 있으며, 위쪽에는 까치가 조응하고 있다. 둘씩 짝지어진 새는 회화적으로 좋은 균형이 이루기 힘든데, 백두조는 약간 떨어트려 놓고 까치는 붙여놓아 변화를 주고, 이를 지그재그로 뻗은 가지의 움직임 안에 적절하게 배치함으로써 매우 효과적으로 구도를 형성했다.

또한 새들이 서로 바라보며 생기는 공간은 화면에 깊이감을 더해준다. 백두조의 시선이 좌우로 움직인다면 까치는 약간 뒤틀린 동작에서 앞뒤로 움직임을 보여주고 있어 화면 안에 입체적인 공간이 존재함을 보여준다. 특히 까치는 나뭇가지를 사이에 두고 한 마리는 앞을 향해 배가 보이고 다른 한 마리는 등쪽을 보이게 하고 있는데, 강하게 운필된 몰골 선묘의 굵은 가지가 입체감을 지니지 못하고 있음에도 새가 앉은 위치 덕분에 공간이 입체적으로 느껴진다. 이런 점에서 새의 위치와 시선은 치밀한 계산을 통해 화면의 깊이를 표현하는 수단으로 사용되었다고 할 수 있다.

이 작품은 묘사에서도 매우 뛰어난 기량을 보여준다. 털을 고르고 있는 까치의 모습은 조선 중기 사의화풍 수묵 화조화가 대부분 새의 머리를 측면으로 표현했음을 볼 때 얼마나 사실적인지 잘 보여준다. 반측면의 모습으로 정면을 뚫어지게 보면서 무심하게 털을 고르고 있는 까치는 분명 세심한 관찰로만 표현할 수 있는 현실적인 모습을 지니고 있다. 부리와 눈을 세필로 먼저 그리고, 중담묵으로 몸통의 필요한 부분을 선염한 뒤 그 위에 농묵으로 진한 깃털을 표현했다. 치밀한 묘사가 오차 없이 진행되어야 하는 머리 부분은 섬세하게 표현되어 있으며 몸통 부분 역시 정확하게 표현되어 있으나 붓놀림은 활달하다.

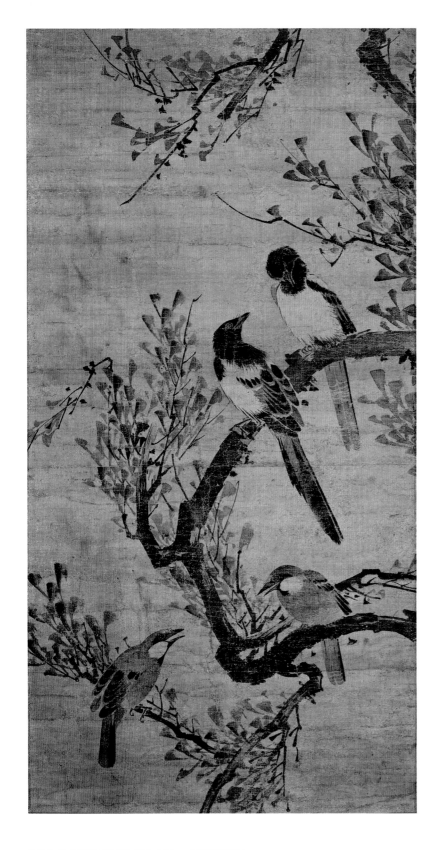

전 조속, 〈노수서작〉, 지본수묵, 58.3×113.5cm, 국립중앙박물관.

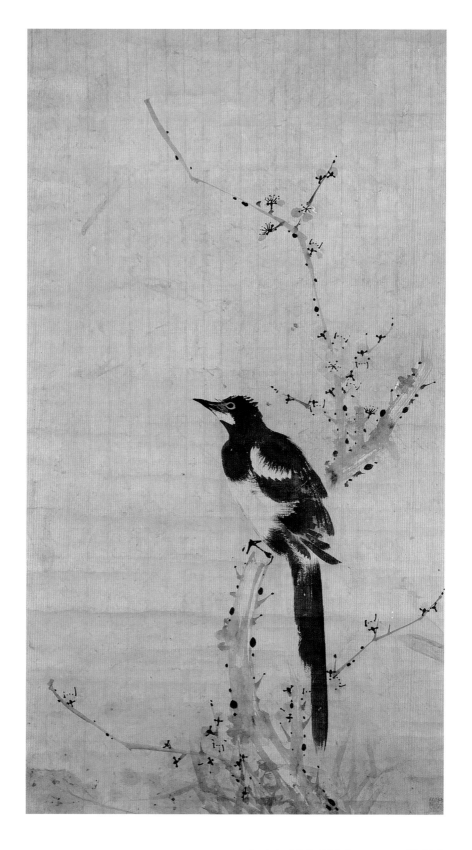

전 조속, 〈고매서작〉, 견본담채, 55.5×100cm, 간송미술관.

특히 새와 나무가 조화를 이루고 있는 데는 새를 사실적으로 묘사한 것과는 달리 나뭇잎과 가지는 운필감을 살려 단순하게 처리했기 때문이다. 나뭇가지는 힘 있는 몰골선으로 표현했으며, 나뭇잎은 붓끝을 지그시 눌렀다가 탄력 있게 빼어 경쾌한 느낌의 삼각형의 모양을 이루도록 표현했다. 이렇게 나뭇잎과 나뭇가지는 활달하고 힘 있게 묘사하고 새는 정교하게 표현함으로써 대비를 통한 조화를 이루었다.

조속이 그렸다고 전해지는 또 하나의 명작은 간송미술관 소장 〈고매서작〉이다. 이 그림은 〈노수서작〉과 기법이나 그림을 그리는 작가의 의식에서 많은 차이를 보인다. 〈노수서작〉은 자연의 서정성을 그대로 옮기려고 하였으며, 수묵의 농담건습과 필속의 변화, 구도 등에서 기법적으로 완성도 있는 수묵 화훼영모화이다. 반면 〈고매서작〉은 사실적 묘사보다는 매화나무에 앉아서 허공을 바라보는 까치를 통해 주제 의식을 드러내는 데 더 관심이 많아 보이며, 이에 따라 필묵의 운용을 간결하게 유지했다. 양식적인 면에서 이를 구체적으로 비교해보면 그 차이가 분명해진다.

첫째, 묘사 방식의 차이이다. 〈노수서작〉은 치밀할 때는 매우 치밀하고, 묵희적인 부분에서는 매우 자유로운 운필을 사용하여 화면 안에서 묘사의 진폭振幅이 크다. 반면에 〈고매서작〉이 보여주는 묘사의 진폭은 매우 작다. 예를 들어 〈노수서작〉에서 새의 부리와 눈동자의 표현은 매우 섬세하나 나뭇가지와 잎사귀의 표현은 운필감을 살려 즉흥적으로 표현했다. 그러나 〈고매서작〉은 새나 나무의 묘사에 정도 차이가 크지 않다. 〈노수서작〉은 기술적으로 훨씬 세련되어 보이며, 〈고매서작〉은 전체적으로 묵직한 느낌을 준다.

둘째, 운필 방식의 차이이다. 나무의 잔가지 운필을 보면 〈노수서작〉은 굵은 가지에서 점차 잔가지로 진행하면서 붓을 잠시 눌렀다 떼는 방식으로 탄력을 받아 그었다. 그런데 〈고매서작〉의 나뭇가지에서는 그러한 모습이 보이지 않는다. 잔가지 형태가 〈노수서작〉은 유선형을 띤다면, 〈고매서작〉은 직선적이고 마디마디가 약간 지그재그로 표현되었다. 나무의 굵은 가지에서도 차이가 분명하다. 두 작품 모두 붓의 빠른

움직임에 따라 획이 지나갔을 때 붓이 갈라져 마치 빗자루로 쓴 것처럼 보이는 비백飛白이 나타난다. 그러나 〈고매서작〉은 비백 처리가 한 획으로 그은 것처럼 보이나 사실은 획을 여러 번 그어 조작적으로 만들었다. 이에 비해 〈노수서작〉은 운필상 자연스럽게 비백이 나온다. 따라서 추가로 가필을 하지 않으면서도 뛰어난 묘사력을 보인 〈노수서작〉이 〈고매서작〉보다 기술적으로 우위에 있다고 할 수 있다.

깃털 표현에서도 차이가 난다. 〈노수서작〉의 긴꼬리 깃털은 한 번의 운필로 표현되었다. 이에 반해 〈고매서작〉에서 보이는 까치의 긴 꼬리는 한 붓으로 내려 그은 것이 아니다. 꽁지깃의 위쪽이나 아래쪽에 모두 갈필 자국이 있다. 이는 중앙에서 위쪽으로 그린 뒤 다시 획을 중앙에서 아래쪽으로 그은 다음 한 획으로 보이도록 선의 외곽을 정리해야 가능하기 때문이다.

셋째, 태점苔點의 표현 방식 차이이다. 〈노수서작〉은 눈에 의식적으로 태점이 들어오지 않으며, 나뭇가지 전체에 고르게 퍼져 있지도 않고, 그 형태도 붓 가는 대로 찍어 일정하지 않다. 반면 〈고매서작〉은 대체로 일정한 모양의 태점을 규칙적으로 찍었다. 큰 태점 옆에는 작은 태점을 찍었고, 나뭇가지의 좌우변을 지그재그로 올라가면서 찍었다. 또한 점에 필획의 삐침이 전혀 보이지 않는데, 이로써 붓끝을 감추었음을 알 수 있다. 이는 붓으로 그냥 툭 찍은 것이 아니라 점의 모양을 고려해 붓을 움직여서 그 형태를 만든 것이다.

넷째, 농담의 표현 방식 차이이다. 〈노수서작〉

〈노수서작〉과 〈고매서작〉의 나뭇가지 운필 방식.

은 먹의 농담이 자연스럽게 혼재되어 있다. 잎을 표현할 때도 먹의 농도가 일정하지 않고 농담의 변화가 있으며, 가지도 그 변화가 자연스럽다. 삼묵법三墨法[31]을 사용하여 그렸기 때문으로 한 붓에서 자연스러운 농담의 변화를 나타냈다. 그런데 〈고매서작〉에서 까치와 태점 그리고 꽃술은 농묵, 매화가지는 중묵, 꽃은 담묵으로 대상에 맞춰 농담을 따로 표현했으며, 강약의 대비가 상당히 강하다.

다섯째, 새를 바라보는 시점에서도 차이가 보인다. 〈노수서작〉에는 여러 새가 조응하고 있고 〈고매서작〉에는 한 마리만 있어 비교하기 어려울 수 있지만, 〈고매서작〉은 철저하게 측면을 보여주고 있어 형태가 매우 단순하다. 사실, 대상을 표현할 때 사물의 규모를 살필 수 있는 가장 좋은 위치는 반측면이다. 반측면의 형상은 사물의 전후좌우를 암시할 수 있으므로 입체를 표현할 때 가장 선호된다. 〈노수서작〉은 이러한 반측면으로 대상을 매우 잘 포착한 반면 〈고매서작〉은 그렇지 않다.

이런 몇 가지 차이점을 분명히 인식한다면 〈고매서작〉과 〈노수서작〉의 작가는 분명히 다른 사람임을 알 수 있다. 이는 기법상의 차이이기 전에 화면에 드러나는 작가의 개성과 창조성, 대상을 인식하고 표현하는 작가의 정신에서 나타나는 차이이다.

이렇게 볼 때, 중기적 특성과 조선 색에 모두 부합하는 작품은 〈노수서작〉보다는 〈고매서작〉이다. 〈고매서작〉은 조선 중기의 독특한 매화 표현이 보이고, 먹으로 단순하게 찍은 까치의 눈, 진하고 뾰쪽한 부리, 강한 농담 대비, 약간은 판각되어 보이는 묵면 처리의 경직성, 단순한 구도 등을 볼 때 조선 중기 수묵 화훼영모화임이 분명하다. 또한 이 작품의 양식적 특성은 조속과 그의 아들 조지운趙之耘(1637-1691)의 작품으로 전해지는 여러 수묵 화조화와 동일하다. 이에 비해 〈노수서작〉의 양식적 특성은 조속보다 중국 명대 화가 임량과 정확하게 일치한다.

**31**
삼묵법이란 한 붓에 농중담의 먹을 차례로 묻혀 농담건습의 변화가 자연스럽게 나타나도록 표현하는 방법이다. 먼저 붓 전체에 담묵을 묻히고 다음으로 붓 중간까지 중묵을 묻힌다. 그리고 마지막에 농묵을 묻혀서 표현한다. 붓을 눕히거나 세워 쓰면서 한 붓으로 다양한 농담 표현을 할 수 있다.

## 노수서작과 임량 화풍

조선 중기 수묵사의 화훼영모화 전체를 보았을 때 〈노수서작〉은 완벽한 기술을 구사한 작품으로, 조선적이라기보다는 중국적이고, 동아시아의 보편적인 미감에서 공감할 수 있는 명작이다. 이는 〈노수서작〉과 임량의 작품에서 보이는 양식적 특징을 비교해보면 분명히 알 수 있다.

먼저, 잎사귀 표현 방식이다. 임량은 잎사귀를 그릴 때 몇 가지 특징적인 운필 방식으로 표현하는데, 그중 하나가 〈노수서작〉에서 보인다. 〈노수서작〉의 잎사귀 운필을 보면 붓끝을 바깥쪽에서 안쪽으로 빠르게 눌렀다 떼면서 삐침을 만드는 방식으로 표현했는데, 약간 편봉이 되어 끝의 삐침 한쪽으로 힘이 실렸다. 이는 임량의 전형적인 잎사귀 처리 방식으로, 그의 대표작인 〈관목집금도灌木集禽圖〉에서도 보인다.

다음으로 비교할 것은 나뭇가지의 형태와 구성이다. 〈노수서작〉에서는 굵은 가지가 강한 운동감으로 꿈틀거리며 큰 동세를 이룬다. 굵은 가지에서 연결되어 나오는 중간 크기의 가지는 굵은 가지의 흐름과 반대쪽으로 꺾여 들어가면서 휘몰아치듯 역동적으로 구성된다. 잔가지는 대체로 마디 모양이 드러나도록 정두법으로 표현했는데, 맨 처음 획이 시작하는 부분에 탄력을 주어 둥글납작한 모양이 만들어지고 획이 끝나는 부분은 뾰족한 형태가 되었다. 잔가지들을 표현할 때는 보통 획의 시작을 굵은 가지에 붙여서 출발하나, 간간이 손의 움직임에 따라 빈 곳에서 출발해 굵은 가

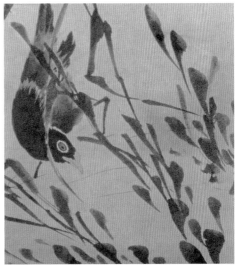

(위) 임량, 〈관목집금도〉(부분), 지본담채, 34×121.2cm, 대만 국립고궁박물원. (아래) 〈노수서작〉의 엽법.

지에 닿는 방식으로 그리는 경우도 있다. 나뭇가지는 두꺼운 가지에서 점차 잔가지로 마디마디에 탄력을 받아가면서 그리는데, 전체적으로 굵은 가지에서 잔가지까지 이어지는 흐름은 유선형으로 가지가 살짝 휘어지면서 동세가 나타난다. 이러한 가지 표현은 전형적인 임량의 방식으로, 그의 작품 여러 곳에서 발견된다. 대표적으로 임량의 진적인 〈추림취금도秋林聚禽圖〉를 들 수 있다.

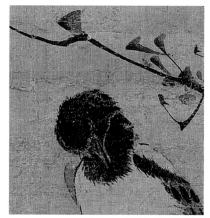

셋째로 새의 형태 묘사를 들 수 있다. 〈노수서작〉에서는 새의 머리를 치밀하게 묘사하고 몸통은 정확한 동작을 보여주면서도 간결하게 처리하였다. 이는 영락없이 임량이 수묵 화훼영모화에서 표현하는 방식과 같다. 예를 들어 〈추림취금도〉에서 반측면으로 깃을 고르고 있는 새의 모습과 〈노수서작〉에서 역시 반측면으로 깃을 고르고 있는 새의 모습은 매우 비슷해 동일인의 솜씨로 보인다. 또한 백두조도 김정의 작품이나 청화백자 등 16세기 전반부터 많이 나타나고 있으나, 그 표현이 〈노수서작〉과 같은 것은 임량의 작품밖에 없다. 그밖에 눈을 표현할 때 눈알을 약간 납작한 타원형으로 그리는 것과 눈 주위에 흰색 테처럼 보이는 부분, 물결처럼 퍼져가는 반달형의 날개깃은 이 작품이 임량의 기법과 얼마나 같은지 잘 보여준다.

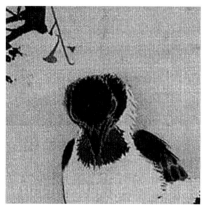

(위) 전 조속, 〈노수서작〉의 수모세.
(아래) 임량, 〈추림취금도〉의 수모세.

또 하나 언급할 수 있는 부분은 낙관이다. 보통 임량은 작품의 한쪽 변에 바짝 붙여 자신의 이름을 쓰고 바로 아래에 도장을 찍는 경우가 많다. 그런데 〈노수서작〉에는 낙관이 없다. 앞에서 언급했듯이 조속은 그림에 낙관을 남기기를 싫어했으며, 까치를 즐겨 그렸다는 언급들로 이 그림이 더욱 조속의 작품으로 회자될 수 있었다. 그러나 이 그림의 현재 표구 상태를

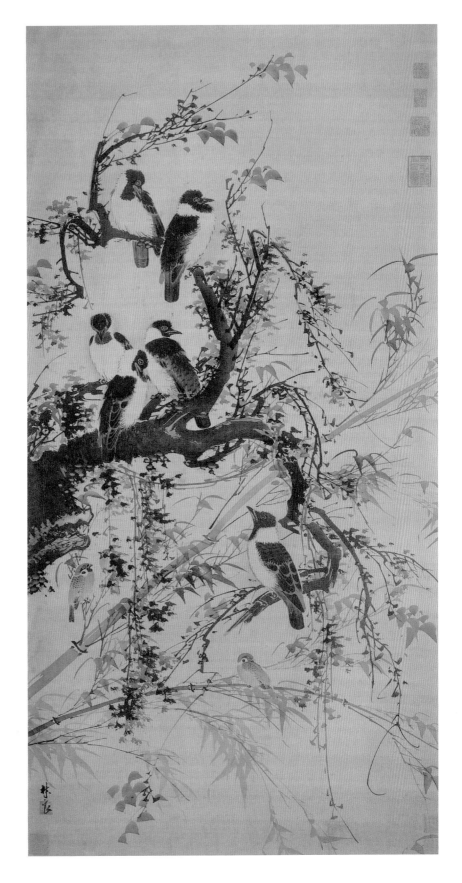

임량, 〈추림취금도〉,
견본담채, 79×147.5cm,
중국 광주시미술관.

보면 아랫부분이 많이 잘린 것처럼 보이고, 왼쪽 변도 공간이 많이 막혀 있어 실제 그림에서 잘린 것으로 보인다. 그렇다면 잘린 왼쪽 변 위나 오른쪽 변 아래에 임량의 낙관이 있었을 가능성도 있다.

따라서 〈노수서작〉은 철저하게 임량의 화풍을 보여주기에 임량이 그린 것이거나 철저한 수련으로 임량의 운필과 표현 특성, 정서까지도 모사할 수 있는 화가가 그린 것이라 할 수 있다. 물론 임량의 필법이 나타나는 조속의 전칭작이 여러 점 있고, 이에 따라 〈노수서작〉을 조속의 작품으로 판단하기도 한다. 그러나 이러한 전칭작들은 하나같이 겉모양만 흉내낸 판각된 모습으로 〈노수서작〉의 수준에 전혀 미치지 못한다.[32]

정리하자면, 〈고매서작〉은 조선적인 색채가 강하고, 〈노수서작〉은 임량의 색채가 강하다. 표현 기술로 보면 〈노수서작〉이 〈고매서작〉보다 훨씬 뛰어나다. 그러나 〈고매서작〉은 조선 중기 수묵사의 화훼영모화를 대표할 양식적 특성과 미감을 지니고 있다. 〈고매서작〉은 번잡한 가지를 걷어내고 단순한 형태의 매화를 담묵으로 강건하게 그려 힘찬 필세와 은은함을 동시에 보여준다. 농묵으로 그린 까치는 강한 운필로 큰 여백 속에 홀로 있으니 군자적 풍모를 지닌다. 그래서 따뜻한 봄날을 기다리며 묵묵히 먼 곳을 응시하는 까치의 모습은 절개와 충의로 곧게 선 사대부를 우의한다. 이런 표현은 조선의 사대부가 아니면 결코 그릴 수 없을 민족적 색채를 강렬히 보여준다.

## 조속 화풍의 소지영모 화조화

조속은 스스로 자신의 그림에 관인款印을 하지 않았다는 문헌 기록이 있으나, 전해지는 작품은 낙관이 있는 것과 없는 것이 함께 전해진다. 마치 초충도하면 사임당 신씨의 작품이라고 하듯이, 숙조도나 까치 그림은 조속의 작품으로 전해지는 경우가 많다.

특히 조속이 그린 작은 크기의 화훼영모화 중에는 수준 차이가 많이 나서 진위가 의심스러워 보이는 작품이 꽤 존재한다. 따라서 여기서

**32**
장지성, 「조선 중기 화조화 연구」, 동국대학교 박사학위논문, 2008, 163~169쪽. 국립중앙박물관 소장 〈수금〉, 서울대박물관 소장 〈수금〉 등이 임량의 영향이 보이는 전 조속의 작품으로 언급된다. 그러나 잎사귀를 그리는 운필법이 달라 임량의 수법을 어설프게 따르고 있을 뿐이며, 조속의 진적에 가깝게 보이는 작품들과 비교해도 양식적인 차이가 크다.

는 비교적 진적으로 언급할 수 있는 화격 높은 수묵 화훼영모화 작품을 중심으로 조속 화훼영모화의 양식적 특징을 가늠해볼까 한다.[33]

김광국의 수장품으로 『화원별집』에 실려 있는 〈잔하수금도殘荷水禽圖〉는 오른쪽 상단에 후낙관으로 보이는 '창강滄江'이라고 새긴 주문방형의 도장이 찍혀 있다.[34] 조속과 시기적으로 멀지 않고, 명작이 다수 실려 있는 『화원별집』에 속해 있다는 점과 조속의 다른 수묵사의 화조화와 양식적으로 공통점을 보인다는 점에서 그의 진적일 가능성이 높다.

이 작품에는 연밥이 익어가는 늦가을, 한 마리의 새가 연잎 줄기에 앉아 있는 모습이 담겨 있다. 먹색은 부분적으로 부리나 눈, 발톱, 날개 깃 일부를 제외하고 대부분 평담하게 표현했다. 필속이 대체로 빠르고 구체적인 묘사에 큰 의지를 보이지 않아 운필과 소재가 주는 의취를 강조하는 문인화풍 수묵 화훼영모화의 특징이 드러난다. 가만히 보면 새의 크기에 비해 연밥 줄기가 가늘어 도저히 그 줄기를 잡고 앉을 수 없을 것 같으나 물리적인 무게감과는 상관없이 그려졌다.

이 작품에 그려진 새는 조속의 소지영모 화조화에 자주 보이는 모습인데 농묵으로 표현된 유난히 뾰족한 부리, 몸에 비해 상대적으로 작은 얼굴, 짧은 꽁지깃이 특징이다. 이와 유사한 그림이 《조창강·송난곡 8폭소병》 가운데 조속의 작품인 〈묵란영모墨蘭翎毛〉에서 보인다.

국립중앙박물관 소장 《조창강·송난곡 8폭소병》은 송민고의 〈포도〉 두 폭, 조속의 〈묵매〉 네 폭과 〈화조〉 두 폭으로 구성되어 있는데, 〈화조〉 두 폭은 같은 종이에 그려졌지만 〈묵매〉의 종이와는 다르고, 또한 유난히 사방이 약간씩 잘린 느낌이 있어 따로 제작된 여러 그림을 후대 소장자가 모아 병풍으로 꾸민 것으로 보인다.

〈묵란영모〉의 경우 앞에서 본 〈잔하수금도〉와 유사한 영모가 역시 가느다란 가시나무를 비스듬히 잡고 앉아 있는데, 부리와 눈에서 조속의 작품으로 전해지는 영모 표현의 양식적인 특징이 보인다. 새를 강조하기 위해 새 주변을 엷은 먹으로 선염하였다. 난은 이정이 그리는 묵란의 형태와 매우 유사한데, 난화와 난엽의 모습이나 난과 함께 그린 가시나무의 모습이 이정의 시화첩 『삼청첩三淸帖』의 〈묵란〉과 매우 닮았다.

**33**
조속의 화훼영모화로 국립중앙박물관 소장 작품 중에 앞에서 언급한 〈노수서작〉과 〈고매서작〉을 제외하고 비교적 화격이 높은 작품은 『화원별집』에 포함된 〈잔하수금도〉 그리고 《조창강·송난곡합작 8폭소병》에 포함된 작품 중에 왼쪽에서 세 번째에 해당하는 〈묵란영모墨蘭翎毛〉와 다섯 번째에 해당하는 〈묵죽영모〉, 〈전 조속 화조도〉라는 명칭으로 유물번호 덕수 1639로 기재된 대련으로 보이는 〈매조도〉와 〈죽금도〉, 〈월야숙조 月夜宿鳥〉이다. 또한 간송미술관 소장 〈매화명금 梅花鳴禽〉〈설조휴비 雪鳥休飛〉〈춘지조몽 春池鳥夢〉도 소품이면서도 품격을 갖춘 것으로 보인다. 이러한 소지영모류 화훼영모화 말고도 수금류의 편경영모류 화조도도 조속이 그린 것으로 보이는데, 문헌에 따르면 노안이나 백로를 주제로 한 그림도 그린 것으로 보이며, 『영사첩』에도 수금류 쌍폭이 존재하고, 『창강유묵』에도 〈백로도〉와 〈노안도〉가 존재하며, 고려대학교 박물관 소장품 중에도 조속의 작품으로 전해지는 〈노안도〉가 있어, 소지영모와 편경영모를 모두 그린 것으로 보인다. 그러나 아무래도 그의 장점은 역시 힘차고 간일한 필치의 소지영모류 수묵 화조화에 있다.

**34**
이원복, 「조선 중기 사계영모도고」 『미술자료』 47, 1991, 59쪽.

조속, 〈잔하수금도〉, 지본수묵, 17×29.4cm, 국립중앙박물관.

(위) 조속, 《조창강·송난곡 8폭소병》 중 〈묵란영모〉와 〈묵국영모〉, 26×33cm, 국립중앙박물관.
(아래) 이정, 〈묵란〉, 39.3×25.5cm, 1594년, 간송미술관.

〈묵란영모〉에서 가시나무는 약간의 곡선을 그리며 위로 뻗어 있고, 그 위에 새가 비스듬히 앉아 있는데 난과 영모의 조화가 어색해보이는 부분이 없지 않다. 이는 난과 새 그리고 가시나무의 공간 설정이 유기적이지 않아 억지로 새를 앉혀놓은 듯 자연스럽지 못하기 때문이다. 사실적 표현을 기본으로 한 궁정취향 화훼영모화와 달리 묵희적 필묵과 의취를 중시하는 표현 방식의 취약함에서 비롯된 것으로 보인다.

《조창강·송난곡 8폭소병》의 〈묵국영모墨菊翎毛〉는 국화와 벌과 새가 어느 정도 유기적으로 조합되어 있다. 국화 주변에 벌이 날아들고 이를 잡으려는 새가 머리를 돌려 벌을 응시하고 있다. 새의 모습은 약간 판각된 느낌이나 국화와 주변의 난엽을 닮은 긴 풀잎을 활달한 운필로 흥취 있게 표현했다. 역시 뾰족한 부리와 먹으로 찍은 눈의 표현에서 조속 화훼영모화의 양식화된 특성을 볼 수 있다.

이 그림도 사실 표현을 기본으로 한 서정성보다는 국화와 영모의 조합을 통해 사의성을 더 중요시하였기에, 긴밀한 구조보다는 약간은 엉성한 구조를 지니고 있다. 새를 중앙에 벌려 놓고 벌과의 호응을 맞추다보니 왼쪽 상단에 시점이 몰려 화면이 답답한 느낌을 주는 것을 볼 때 이 그림 역시 계획적인 의도에 따라 그렸다기보다는 우선 새의 위치를 잡고 주변에 화훼를 배치하는 방식으로 표현한 것으로 보인다.

이외에 국립중앙박물관 소장 〈매조도〉와 〈죽금도〉는 수준 높은 문인화풍의 소지영모류 화훼영모화로, 전칭작으로 전해지지만 조속의 작품으로 여길 수 있는 충분한 양식적 특징과 품격을 지니고 있다. 이 작품은 얇은 조선 도침지에 그려졌는데, 작품 크기가 소지영모임에도 비교적 큰 편이며 각각 족자로 되어 있다.

이 두 작품 가운데 〈매조도〉는 간송미술관 소장 〈매화명금梅花鳴禽〉과 매우 유사하다. 〈매조도〉는 새가 제법 굵은 가지에 앉아 있고 화면도 크지만, 두 그림 모두 오른쪽 아래에서 왼쪽 위로 매화가지가 가르고 있고 그 사선의 중간에 막 날아오르려는 긴 꼬리의 작은 새를 한 마리 앉혀 두었다. 새의 형태와 동세動勢가 거의 같으며 부리와 눈의 표현과 꽁지깃의 처리도 매우 비슷하다.

조속, 〈매조도〉와 〈죽금도〉, 견본담채, 33×54.8cm, 국립중앙박물관.

조속, 〈매화명금〉, 견본담채, 14.5×20cm, 간송미술관.

이러한 새의 동작은 앞에서 언급했듯이 명대 화보인 『춘곡앵상』의 〈욕승세〉나 신세림의 〈죽금도〉에서도 보여 조속만의 형식이라 할 수는 없는 것으로, 역시 화보나 고화의 방작을 통해 그려진 것으로 보인다. 〈매화명금〉이 〈매조도〉보다 좀 더 가벼운 필치로 산뜻한 감은 있으나 힘 있는 담묵의 가지 처리, 동그란 태점, 새의 형태와 그 표현 방식이 일치하여 충분히 동일한 필치로 볼 수 있다.

〈매조도〉는 16세기 전반 청화백자에서도 자주 나타나는 조선 중기 화훼영모화의 주요한 소재였다. 그러나 화원들이 백자에 그린 〈매조도〉는 대부분 쌍조雙鳥인 반면 조속이 그린 〈매조도〉는 주로 독조獨鳥로 표현되었는데, 이는 그림에서 군자의 고고함을 강조하려는 사대부의 취향이 반영된 것이라 할 수 있다.

〈매조도〉와 〈매화명금〉을 비교한 결과 이 두 그림이 조속의 진적일 가능성이 높다면, 〈매조도〉와 대련對聯으로 존재하는 〈죽금도〉 역시 진적일 가능성이 높다. 이는 두 작품이 모두 같은 크기의 종이에 하나의 솜씨로 그려졌기 때문이다. 게다가 조속의 전형적인 영모 표현이 보인다. 조속은 산새를 표현할 때 몸통을 중담묵으로 표현하고 먹의 번짐이 마르지 않은 상태에서 중농묵의 빠른 필선으로 삼단의 날개깃을 표현하는데 이때 약간의 번짐이 생긴다. 그리고 새의 꽁지깃은 전체를 담묵으로 처리하고 한쪽을 농묵의 얇은 필선으로 빠르게 긋는데, 이는 〈죽금도〉에서도 그대로 나타난다.

〈죽금도〉가 조속의 작품일 가능성이 높다는 것과 상관없이 이 작품은 조선 중기 어느 작품보다 세련된 품위를 지니고 있다. 앞뒤 농담 대비를 강하게 한 죽엽의 처리에서 이정이 그린 묵죽의 여운이 보이며, 고개를 비스듬히 젖히고 있는 새의 뒷모습도 자연스럽다. 수묵의 오묘한 농담 처리가 운치를 더하고 있으며, 넓은 공간에서 죽엽과 산금이 어울린 전체적인 화면의 조화는 사의화풍 수묵 화조화의 정수를 보여준다.

이러한 조속의 묵희적이고 간일한 화풍은 조선 중기 화훼영모화의 한 전형을 이루었으며, 이는 그의 아들 조지운에게 계승된다.

# 조지운

## 매상숙조

매창梅窓 조지운趙之耘(1637-1691)은 부친인 조속을 이어서 묵매와 영모로 일가를 이룬 화가이다. 비록 부친의 명성에 가려진 부분은 있으나, 문헌 기록이나 현존하는 작품들을 볼 때 아버지 이상의 실력을 갖춘 문인화 가였음이 분명하다. 그는 특히 아버지의 필법을 따른 것으로 전해지는 데[35] 전 조속의 〈고매서작〉과 조지운의 대표작 〈매상숙조梅上宿鳥〉를 비교해보면 충분히 공감할 만하다.

〈매상숙조〉는 묵희적인 느낌이 잘 살아 있는 조선 중기 숙조도 계열의 대표적인 작품이다. 넓은 화면 공간에 왼쪽 하단에서부터 활처럼 휘어져나오는 매화가지가 비백 효과를 살려 표현되었으며, 그 위에 졸고 있는 산새 한 마리가 있다. 산새 아래와 위로 농묵으로 그린 성긴 대나무가 화면을 아늑하게 만든다. 관지는 왼쪽 상단에 행서로 쓴 서명 '운지필耘之筆'과 도장이 두 개 찍혀 있다.[36]

일단 이 그림은 뛰어난 화면 구성을 보여주고 있다. 여백을 충분히 살리면서도 소밀 관계를 적절하게 활용하여 어디 한 곳 허튼 공간이 없다. 매화와 대나무 가지는 왼쪽 측면에서 시작한다. 시작 부분은 매화 가지와 꽃, 대나무 잎사귀 등이 밀도 있게 겹쳐 있어 빽빽한 느낌을 준다. 그러나 이것들이 포물선을 그리면서 오른쪽으로 벌어지는데, 그 사이에 여러 공간을 만든다. 특히 잔가지는 포물선을 그리는 굵은 가지나 대나무 가지와 달리 지그재그로 왼쪽 위를 향함으로써 자칫 지루해질 수 있는 화면에 생기를 불어넣고 있다. 졸고 있는 새는 이렇게 매화와

**35**
이긍익, 『연려실기술별집 燃藜室記述別集』 (오세창 편, 동양고전학회 역, 『국역 근역서화징 상』, 시공사, 1998, 597쪽). "亦以梅與翎毛繼名."

**36**
'운지필'이라고 쓴 서명 아래 도장이 두 개 찍혀 있는데, 위의 도장은 흐려서 확인이 안 되고, 아래는 '철석심장鐵石心腸'이라고 새겨져 있다.

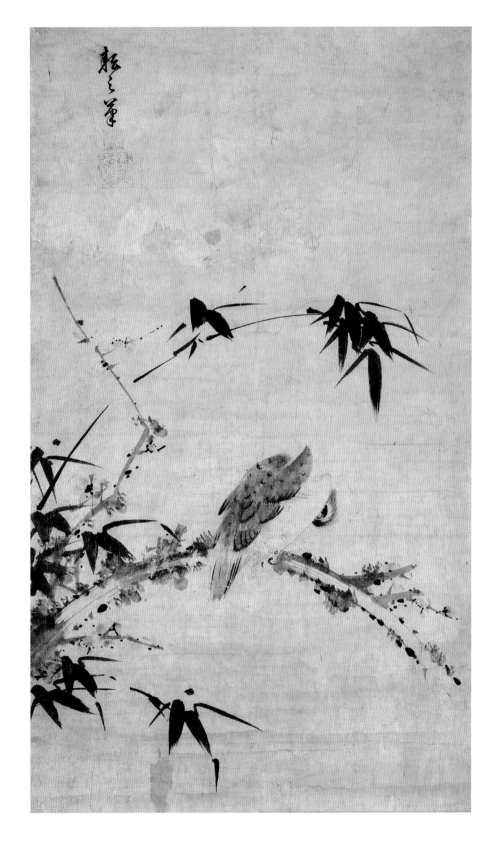

조지운, 〈매상숙조〉, 56.3×100.9cm, 국립중앙박물관.

대나무 가지가 화면을 분할하며 만든 공간 가운데에 위치하여 시선을 집중시킨다.

이 작품은 용묵용필에서도 매우 감각적이다. 중묵과 담묵을 기조로 그린 매화가지와 새는 농묵으로 그린 대나무가 위에서 감싸고 있어 대비를 통한 강조를 이룬다. 운필은 대체로 빠르고 힘 있는 선으로 표현했으나 태점은 동그란 형태 하나하나를 침착하게 찍어서 그림의 속도를 조절하여 차분함을 주고 있다. 그래서 이 그림은 기술적으로 농담과 필속 그리고 공간의 소밀 등을 매우 치밀하게 조율하고 있음을 알 수 있다.

그런데 이 그림을 조속의 〈고매서작〉과 비교해보면, 운필과 화면 구성 그리고 소재의 상징성에서 상당히 일치하고 있어 동일인의 작품으로 보아도 무리가 없다. 특히 두 작품은 크기에서도 큰 차이가 없어 대련으로 놓아도 전혀 이상이 없다.

〈매상숙조〉가 매화가지와 대나무를 강하게 처리한 반면 〈고매서작〉은 매우 담한 농담으로 표현하여 언뜻 보기에 느낌상 차이가 있다. 그러나 〈고매서작〉은 까치에 강한 농묵을 사용한 대신 매화와 대나무를 담하게 처리했다. 반면 〈매상숙조〉는 숙조를 담하게 표현한 대신 대나무를 강한 농묵으로 표현했다. 이는 대비를 활용한 동일한 표현 방법으로, 두 작품이 모두 소재 사이의 강한 농담대비를 활용하는 공통된 특징을 보여주고 있다고 할 수 있다.

매화가지의 운필에서도 두 작품은 일치한다. 매화의 잔가지를 처리할 때, 획을 꺾는 순간 붓끝을 많이 들어서 방향을 바꾸면 갑자기 획이 얇게 나오는 경우가 생긴다. 이러한 운필은 붓을 다루는 개인의 습관에 따라 이루어지는 경우가 많아 자신의 필체처럼 고정된 특성이 된다. 특히 필속을 빠르게 하여 운필하는 경우는 더욱 따라 하기가 어렵다. 이런 점에서 볼 때 이 두 작품의 매화가지 표현은 결국 동일인의 그림으로 충분히 볼 수 있을 만큼 운필 방식이 같다.

매화가지의 운필에서 일부러 비백의 필체를 만드는 것도 유사하다. 즉 두 작품 모두 자연스럽게 비백을 유도하였으나, 간간이 비백처럼 보이게 하기 위해 사이에 얇은 선이나 외곽선을 추가로 그은 흔적이 보인

다. 또한 태점의 모양과 찍는 방식도 동일한데, 은행 씨 모양의 태점과 그 주변에 좁쌀알 같은 작은 태점을 함께 찍는 것도 같은 방식이다. 그리고 매화의 화심花心을 찍는 방법도 역시 동일하여 〈고매서작〉과 동일인의 작품임을 강하게 보여주고 있다.

　　새의 표현에서도 마찬가지다. 새의 종류는 다르지만, 운필의 감각이 상당히 유사하다. 까치는 농묵으로 처리하고 숙조는 중담묵으로 표현했으나 몸통 주변에 털 느낌을 주기 위해 붓 끝을 갈라지게 해서 그리는 파필破筆로 보강하였다. 특히 두 작품 모두 배 부분의 털은 얇은 필선으로 파필처럼 보이게 반복해서 그렸다.

　　따라서 〈고매서작〉과 〈매상숙조〉는 같은 이의 작품으로 보아도 무방할 정도로 양식적 공통점이 있어, 두 작품 모두 조지운의 작품일 가능성이 있다. 조지운이 아버지 조속의 필법을 방불彷彿할 정도로 표현했다고 하니, 〈고매서작〉은 조지운이 아버지 조속의 필법을 본받아 그렸다고 할 수도 있을 것이다. 여하튼 이 작품은 조선 중기 문인화풍 화훼영모화의 대표작으로 조속, 조지운 부자 중 한 명이 그린 작품임은 분명해보인다.

　　조지운은 이 작품 이외에도 숙조도 계열의 작품이나 묵매도를 여러 점 남겼는데, 어떤 것은 진위를 떠나 뛰어난 작품도 있지만 그렇지 않은 것도 있다. 이러한 작품들은 대체로 절파풍의 소지 표현, 양식화된 영모의 표현에서 조선 중기의 전형적인 특징이 보인다.

## 전 조지운 송학도와 추순탁속

조지운의 작품으로 전해지는 것 중에는 이와 다른 느낌의 작품도 있다. 참신한 사생적 필치, 가벼운 담채 기법의 활용, 섬세한 묘사가 보이는 작품들이다. 이런 특징이 나타나는 것은 조선 후기를 예고하는 중요한 변화라고 생각하는데, 그 예가 조지운의 작품으로 전칭되는 국립중앙박물관 소장 〈송학도松鶴圖〉와 간송미술관 소장 〈추순탁속秋鶉啄粟〉이다.

　　사실 〈송학도〉는 그의 기준작으로 여겨지는 〈매상숙조〉와 비교했을

전 조지운, 〈송학도〉, 견본담채, 59.7×67.8cm, 국립중앙박물관.

전 조지운, 〈추순탁속〉, 견본수묵담채, 24.8×15.8cm, 간송미술관.

때 화풍의 차이가 커서 현재로는 전칭작이라는 의견에 더 무게가 실린
다. 그러나 정밀한 묘사의 영모와 즉흥적인 필치의 소나무 표현으로 사
의와 공필이 섞인 것 그리고 각각의 세부 묘사에서 명대 원체 화조화의
영향 아래 사실적 표현과 수묵담채가 나타나는 것으로 보아 조지운이
생존했던 17세기 후반에 그려질 수 있는 작품으로 생각된다. 특히 앞의
작품에서 보았던 견고하고 고지식한 중기 화조화의 특징이 많이 사라지
고 있어 한층 18세기에 다가간 느낌을 준다.

〈송학도〉는 단지 꼼꼼하게 그린 정도가 아니라 묘사의 섬세함과 함
께 그 회화적인 성취가 매우 우수하다. 일단 학의 위치를 반측면으로 잡
음으로써 입체감을 부여하고 있는데, 움츠린 목을 반측면상에서 보여주
기가 힘듦에도 상당히 세련되게 표현했다.

또한 깃털을 세밀하게 묘사하여 장식성에서 벗어나 실재감을 높
였다. 흰 깃털은 비단의 바탕색을 활용하면서 호분으로 부분적으로 선
염하여 돋보이게 하였으며, 학의 주변을 엷은 먹으로 선염하여 상서로
운 기운이 도는 듯 표현했다. 다리는 주름을 하나하나 사실적으로 표현
하여 그 느낌을 충분히 보여주는데, 중국 명대 화가 여기가 학을 표현
할 때도 유사한 방식을 써 그 영향이 존재함을 알 수 있다. 솔잎 역시 소
밀을 통해서 소나무에 자연스러운 입체감을 표현했다. 그렇다고 이 그
림이 사실적인 묘사에만 치중한 것은 아니다. 소나무의 수지법과 엽법
은 묵희적이며 즉흥적인 감정을 느끼게 한다. 임량이나 절파산수 계열
의 수지법의 영향이 어느 정도 감지되나 모방의 흔적보다는 격식에 얽
매이지 않는 맑은 흥취를 보여준다.

간송미술관 소장 〈추순탁속〉은 왼쪽 변 중간쯤에 매창梅窓이라고
쓰인 주문방인이 찍혀 있고, 오른쪽 아래에 '김용진가진장金容鎭家珍藏'이
라고 쓰여 있다. 구한말 대 수장가였던 김용진이 수장한 작품임을 알 수
있다. 이 작품 역시 조지운의 작품으로 유사한 화풍을 보여주는 다른 작
품이 존재하지 않아 진적을 확인하기 어렵지만, 그의 탁월한 영모 표현
능력과 그의 수묵 화조화에서 보이는 묵희적 운필을 고려한다면 조지운
이 그렸을 가능성도 어느 정도 있다고 생각한다. 양식적으로도 편경구

도에 간결한 필치, 17세기 후반에 일어나기 시작한 사생적 필치의 수묵
담채 표현, 18세기 이후의 작품에서 보이지 않는 고식의 견고함을 지니
고 있다는 점에서 17세기 후반의 시대성으로 설명할 수 있는 작품이다.

메추라기는 앞에서 살핀 전 신잠《화조도 4폭》에서도 보았듯이, 청
빈한 선비를 상징하면서 더불어 가을의 시정을 표현하기에 적절해 자주
그려진 소재이다. 이 작품에서 메추라기의 표현은 공필기법으로 그려졌
으나 화려하거나 번잡하지 않고 적절한 사의성과 묘사를 보여준다.

가을날 정취를 보여주는 소슬한 운필 처리는 살찐 메추라기의 모습
과 조화를 이룬다. 또한 수변의 작은 언덕에서 먹이를 쪼는 듯한 동작도
매우 자연스럽다. 그래서 전체적으로 원체화풍과 문인화풍이 절묘하게
조화된 그림으로 비록 소재 자체는 화보적이지만 사생적인 필치로 생동
감 있게 표현된 작품이라 하겠다.

〈추순탁속〉이 17세기 후반에 그려질 수 있던 것은 조선 중기의 정형
화된 표현에서 벗어나 새로운 화풍에 대한 욕구가 탄생했기 때문이다.
이러한 변화는 17세기 후반 조선 후기 사회로 진입하면서 일어난 새로운
인식에 따른 것으로, 소재부터 기법까지 사생화풍을 기초로 조선 색을
선명하게 드러내기 시작하는 18세기를 전조한다고 하겠다.

조선시대 후기

四

말을 그릴 때면 마구간 앞에 서서
종일 주목해보기를 몇 년간이나 계속했다.
무릇 말의 모양과 의태를 마음의 눈으로 꿰뚫어볼 수 있고
털끝만큼도 비슷함에 의심이 없는 후에야 붓을 들어 그렸다.
그렇게 그려본 그림을 참모습과 비교해보고서
터럭 하나라도 제대로 안 됐으면 즉시 찢어버렸다.
반드시 참모습과 그림이 서로 어울린 다음에야 붓을 놓았다.

남태응의 『청죽화사』에 쓰여 있는 윤두서에 대한 평.

# 조선시대 후기의 흐름

## 조선시대 후기의 화단

조선은 주자성리학을 근간으로 중국과 사대교린 정책을 추구하는 국가
였다. 그러나 16세기 말 임진왜란에 이어 17세기 초에 발발한 정묘호란
(1627)과 병자호란으로 기존의 세계관과 외교적 관계에 큰 타격을 받았
다. 이러한 어려움에도 성리학을 바탕으로 견고한 국가체계를 유지한
조선은 혼란한 시대 상황을 빠르게 극복하고 사회를 안정시킬 수 있었
다. 그리고 18세기에 이르러 다시금 정치, 사회, 문화, 예술, 경제 전반에
걸쳐 놀라운 발전을 이룩했다.

특히 예술 분야에서 이전 시대에 비해 큰 업적을 이룬 데에는 사상
적으로 '조선중화주의朝鮮中華主義'의 역할이 매우 컸다. 조선중화주의는
명이 망한 후 조선이 중화 문화의 원형을 간직하면서 주자성리학의 적
통을 계승했다는 사상으로, 17-18세기 사대부들의 의식을 강력하게 지
배했다. 이러한 사상을 변형된 사대주의로 보는 시각도 있다. 그러나 명
이 존재하지 않는 상황에서 조선이 세계 문화의 중심이라는 생각은 우리
민족의 고유한 문화를 발달시켜 어느 시기보다도 독창적이고 뛰어난 예
술적 성취를 이루는 바탕이 되었다.[1]

회화 분야에서 본다면 진경산수화와 풍속화의 발달은 조선 후기에
이룩한 위대한 예술적 성취 가운데 하나이다. 진경산수의 대표적인 화가
정선은 조선의 아름다운 명승을 독창적인 화법으로 사생해냈다. 또한
사대부 화가인 윤두서, 조영석趙榮祏(1686-1761), 화원 화가인 김홍도, 김
득신金得臣(1754-1822), 신윤복申潤福(1758-미상) 등에 의해 우리 조상의 삶

1
최완수, 「겸재진경산수화고」
『간송문화』 21권,
한국민족미술연구소, 1891.

을 그린 인물풍속화가 출현하면서 비로소 조선 그림의 면모가 확실하게
드러나기 시작했다.

조선 후기의 문화가 이처럼 융성하게 된 데에는 경제적인 안정도
무시할 수 없는 배경으로 작용했다. 인조반정仁祖反正(1623년) 이후 실시된
대동법大同法은 방납 제도의 폐단을 혁파하면서 화폐 경제를 활성화하고
상공업을 발달시키면서 상업 자본가의 등장에 기여했다. 또한 효종孝宗
(1619-1659, 재위 1649-1659)대에 이르러서는 전쟁으로 피폐해진 국토를 빠
르게 복구하면서, 저수지를 축조하고 이앙법移秧法을 확대하였으며, 종
자를 개량하고 시비법施肥法을 개발하는 등 자급자족이 가능한 튼튼한
국가 경제력을 이루었다.[2]

생산력이 높아지고 상공업이 발달함에 따라 지배 계층이었던 양반
사대부뿐 아니라 중·서민도 자본을 축적할 수 있게 되었고, 그 결과 문
화 예술의 저변이 확대되었다. 17세기 전반부터 점차 일어나기 시작한
서화 골동 수집과 애호가 18세기에 이르면 크게 성행하기 시작한다.[3]

사실 조선 중기 이전까지만 하더라도 문화 예술의 발달은 왕실과
사대부를 중심으로 이루어져왔다. 예술이란 기본적으로 경제적 기반과
미적 감각을 지닌 지배 계층이 향유하는 것이기 때문이다. 그런데 점차
경제적 여유가 사대부를 넘어서 중인과 서민층으로 확대되면서 다채로
운 양상을 보이게 된다. 문예에 조예가 깊은 역관이나 의관, 상업으로 부
를 획득한 중인 가운데에서 화가를 후원하고 감장하는 사람들이 나타났
는데, 이는 전에 없던 모습이었다. 그래서 조선 후기가 되면 중·서민층은
다양한 예술 문화의 생산자인 동시에 소비자로서 문화 예술의 중심에
서게 된다.

경제나 문화면에서 중인의 활동 영역이 점차 넓어지면서 역시 중
인 출신 화원들의 역량이 크게 성장한다. 화원은 기본적으로 직업 화가
로서 국가적 수요나 필요에 따라 그림을 그려야 했다. 그들은 어진을 비
롯한 공신들의 초상화, 궁정 의례에 필요한 장식 병풍, 의궤儀軌 및 다양
한 서적에 필요한 삽도揷圖 제작에 참여했으며, 틈틈이 주문자의 취향에
맞게 감상용 그림을 제작했다. 그래서 그들의 그림은 업무적인 부분이

**2**
한국민족미술연구소 편,
『찬란한 우리 문화의 꽃 진경문화』,
현암사, 2014, 14쪽.

**3**
홍선표, 『조선시대회화사론』,
문예출판사, 1999, 231-248쪽.

컸기 때문에 전통적인 방식을 고수하려는 경향이 강했다.

그러나 이 시기가 되면 화원들의 그림에서 공식적인 도화서의 전통에서 벗어난 매우 개성 있는 필치가 나타나기 시작한다. 김홍도, 김득신, 신윤복, 변상벽卞相璧(1730-미상) 등 조선 후기 화원들은 원체화풍은 물론 문인화풍의 그림도 즐겨 그렸으며, 여기에 자신의 개성을 마음껏 드러내는 독창적인 화풍도 구사한다. 그래서 조선 중기 화단이 몇몇 화원을 제외하고 사대부를 중심으로 움직였다면, 조선 후기는 화원들이 사대부 화가들과 동등하거나 넘어서는 작품들을 쏟아내기 시작하면서 화단에서 주도적 위치에 오르게 된다.

또한 조선 후기 화단은 외부적인 영향, 즉 중국 미술 문화의 영향을 받으면서 발전해갔다. 18세기가 되면서 청나라 초기의 대립적인 관계가 정리되고, 사행使行이 빈번히 오가면서 중국의 영향이 새롭게 나타나기 시작한다.

특히 정조正祖(1752-1800, 재위 1776-1800)대에 이르면 사행에 참여하는 젊은 관료나 학자를 중심으로 청나라의 우수한 문물을 배우려는 북학北學 운동이 일어나기 시작한다. 당시 청은 강희제康熙帝(1654-1722, 재위 1661-1772), 건륭제乾隆帝(1711-1799, 재위 1735-1795)를 거치며 최전성기를 구가하고 있었다. 이 시기 중국은 역대 문화의 정수를 총정리하고 산업을 성장시키며 서양의 과학기술을 도입하였다. 사행을 나가 중국의 발전상과 청의 수준 높은 문화를 보고 돌아온 젊은 관료들은 중국 문화와 산업, 기술력을 도입하기를 주장한다. 이렇듯 적대 관계에서 벗어나 청의 문물을 수용하자는 분위기가 만들어지면서 중국의 새로운 화풍도 우리 그림에 영향을 미치게 된다.

이러한 분위기에서 18세기에 본격적으로 유입된 명대 남종문인화南宗文人畫(333쪽 참고)가 조선 후기의 화단에 많은 영향을 주었다. 직접 작품이 들어온 경우도 있었으나 명말청초에 발간된 화보인 『고씨화보顧氏畫譜』(1603년 간행)나 『개자원화전』 『십죽재서화보』 등이 17세기 후반에서 18세기 초반에 유입되면서 상당한 영향을 미쳤다. 대표적으로 심사정과 강세황이 등장하면서 원말사대가元末四大家와 명대 오파吳派의 남종문인

화풍을 기초로 자신들의 화풍을 개척하니, 곧 조선 남종문인화풍을 형성하게 된다.

청을 거쳐 들어온 서양화풍도 우리 미술에 적지 않은 영향을 미쳤다. 조선 후기 작품 중 인물화, 산수화, 불화, 화훼영모화, 책가도 등의 여러 화목에서 서양 화법인 명암법이나 원근투시법의 영향을 찾을 수 있다. 서양 화법은 조선의 사신이 연경燕京에서 직접 서양화를 구득해오거나 당시의 성당을 일컫는 천주당天主堂에서 선물로 받아오거나 서양인 화가에게 의뢰해 가져오는 방식으로 유입되었다.[4] 특히 사신과 동행한 화원들이 이러한 서양 화풍을 목격하고 돌아오는 경우도 있어 조선 후기 화풍에 직접적인 영향을 미쳤다.[5]

조선 후기 화단의 이러한 경향은 새로운 모습의 화훼영모화를 탄생시켰다. 조선 중기에 자주 보였던 경직된 모습의 수묵사의 화훼영모화는 점차 사라지고, 운필은 자연스럽고 색채는 감각적인 작품들이 대거 등장했다. 실제 사생에 기초하여 작품을 제작하는 화가가 많아지기 시작했는데, 이는 곧 일상의 서정을 그림으로 옮기는 것이었다. 물론 화훼영모화의 특성상 기존의 그림이나 화보를 모사하여 이를 조합하는 경우도 계속되었다. 그렇다 하더라도 정형성에 묶이지 않고 운필이나 색채에서 개성을 드러내는 자유로운 느낌의 작품이 많이 나타났다.

## 사실성의 회복

조선 중기 화훼영모화는 평면적이고 판각된 느낌의 작품이 많았다. 그러나 조선 후기가 되면 중기의 이러한 느낌이 점차 사라지고 사실적인 모습을 회복하기 시작한다. 이는 17세기 후반부터 서서히 나타나 18세기에 절정에 이르는데, 윤두서, 정선, 조영석과 같은 진보적인 사대부 화가가 선도하기 시작하여 김두량, 변상벽, 김홍도 등의 화원 화가에 의해 완성되었다.

특히 윤두서는 사실성의 회복이라는 측면에서 이러한 변화의 시작

4
홍선표, 『조선시대회화사론』, 문예출판사, 1999, 283–300쪽.

5
오주석, 『단원 김홍도』, 열화당, 1998, 170–176쪽.

을 알린 작가라고 할 수 있으며, 화훼영모화에서 그러한 면모를 유감없이 보여주었다. 윤두서의 〈선면수조扇面樹鳥〉는 분명 조선 중기에 유행한 문인 취향의 소지영모류 화조화이다. 나뭇가지에 산새가 거꾸로 매달린 모습은 『고송영모보』의 〈식조십사세食鳥十四勢〉에서도 보이며, 국립중앙박물관 소장 이함의 〈단풍소조〉에서도 보이는 전형적인 표현 방식이다. 그런데 이 작품을 자세히 보면 중기 화훼영모화와는 다른 새로운 면을 볼 수 있다. 구륵으로 표현한 굵은 나뭇가지는 질감과 양감이 제법 드러난다. 잔가지는 몰골로 표현했지만 겹쳐진 모습이나 형태 자체에서 상당한 실재감을 느낄 수 있다. 새의 표현에서도 변화가 나타난다. 조선 중기의 영모 표현에서 새의 눈을 흔히 까만 점으로만 표현했다면, 이 작품에 그려진 새는 눈알과 눈동자를 구분해서 그렸다. 몸통도 매끈하게 선염한 것이 아니라 털 하나하나 사실적으로 그렸으며, 농담의 변화를 통해 양감을 나타냈다. 그래서 이 작품은 비록 전통적인 소지영모의 구성이긴 하나, 묵면의 정형성을 탈피하여 사실성을 회복하고 있음을 보여준다.

윤두서보다 20년 정도 후배인 조영석은 사생을 통한 사실적인 표현에 더 집중한 화가이다. 윤두서는 기본적으로 고화나 화보에 대한 임모 수련을 통해 기량을 연마했다. 고전을 기반으로 사생의 경험을 조화시킨 것이다. 그래서 그의 작품은 실험적이라기보다는 상당히 안정적이며 고전적인 기본을 지키고 있다.

이에 비해 조영석은 매우 실험적이고 진보적이다. 그는 실제로 자신이 직접 보고 경험한 인물 풍속이나 화훼영모를 즐겨 그렸다. 그는 화보의 흔적을 과감하게 탈피했으며, 일상에서 본 대상을 치밀한 관찰과 사생으로 현장감 있게 표현했다. 조영석은 실제 대상을 직접 마주하고 그리는 그림이야말로 진실하고 참된 그림이라고 주장했다.[6]

국립중앙박물관에 소장된 〈말징박기〉는 이러한 조용석의 현장감 있는 관찰사생의 모습을 잘 보여준다. 말을 눕혀서 네 다리를 묶어 나무에 잡아두고 징을 박는 장면을 표현했는데, 놀라서 몸을 뒤트는 말과 입을 꽉 다물고 징을 박는 인물의 모습에서 조영석의 뛰어난 관찰력과 표현력을 엿볼 수 있다.

6
강관식, 「진경시대의 화훼영모」 『간송문화』 61권, 한국민족미술연구소, 2001, 83쪽.

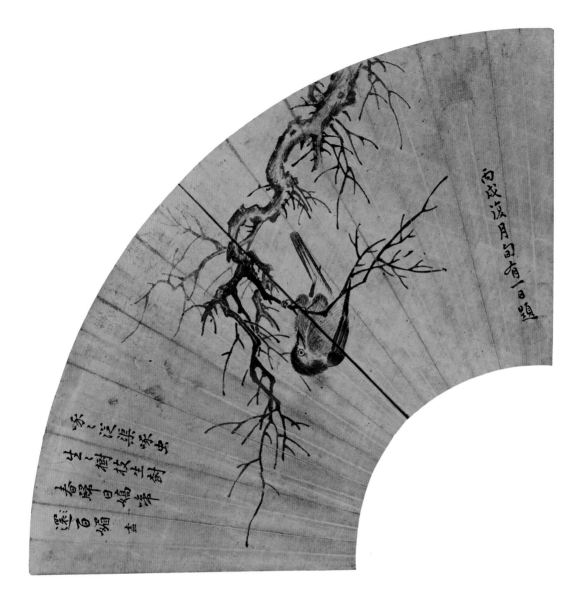

(위) 윤두서, 〈선면수조〉, 지본수묵, 69×33.3cm, 해남 종가 소장.
(오른쪽) 『고송영모보』 중 〈식조십사세〉.

조영석, 〈말징박기〉, 지본담채, 25.1×36.7cm, 국립중앙박물관.

조선 후기 진경시대眞景時代[7]의 진보적인 사대부 화가들이 물꼬를 튼 사실적 표현은 기술적으로 숙련된 18세기 화원 화가들이 등장하면서 더욱 정교하고 생동감 있게 발전한다. 이를 보여주는 작품 가운데 하나가 김두량의 〈흑구소고黑狗搔股〉이다. 이 작품은 조선 중기 이경윤의 〈화하소구〉와 소재나 구성 면에서 매우 닮아 있다. 성긴 나뭇가지 아래에서 뒷다리로 몸을 긁고 있는 개의 자세와 표정, 운필감을 살려 즉흥적으로 처리한 나무는 김두량이 이경윤의 〈화하소구〉를 자신의 방식으로 재해석해 그린 것이 아닌가 할 정도로 닮아 있다.

그러나 김두량의 〈흑구소고〉는 이경윤의 작품보다 훨씬 정교하고 사실적이다. 형태 표현이 어려운 동작임에도 매우 실감 나게 사생해냈다. 긁는 곳을 향하는 개의 눈에 드러난 묘한 표정, 뒤틀린 몸의 동작에 따라 변화하는 털의 표현에서 보듯이 이 작품은 형상의 사실적인 묘사를 통해 전신을 이루었다. 더군다나 이처럼 정교한 묘사는 그림을 너무 견고하게 만들어 활달함을 떨어트릴 수 있는데, 주변의 배경이 되는 나무와 풀들을 몰골법으로 운필감을 살려 흥취하게 처리함으로써 공필과 사의의 완벽한 조화를 이루었다.

이러한 사실적 표현은 고양이 화가 변상벽의 〈죽수쌍작竹樹雙雀〉에서도 잘 나타난다. 우선 두드러지게 보이는 것은 참새의 양감이다. 새의 몸통에 표현된 음영 처리는 참새의 모습을 매우 입체적으로 보이게 한다. 참새의 얼굴 표현도 매우 사실적이어서, 정형화되어 있지 않으며 되도록 보이는 모습을 최대한 그대로 표현했다. 두 마리 참새가 측면과 반측면으로 있는 자연스러운 모습, 완벽한 비례와 양감, 윤곽선을 최소화한 표현은 마치 청나라에서 낭세녕郎世寧이라는 이름으로 활동한 이탈리아 출신 화가 주세페 카스틸리오네Giuseppe Castiglione(1688-1766)의 작품을 보는 듯하다. 이러한 표현은 앞에서 살펴본 조선 중기 김식의 〈단풍서조〉(192쪽 그림 참고)와 비교하면 그 차이가 얼마나 큰지 쉽게 알 수 있다.

나뭇가지 표현에서도 조선 중기와 다른 면모가 보인다. 늦가을인 듯 갈색의 나뭇잎이 달려 있는 가지에는 조선 중기의 정형화된 모습을 찾아볼 수 없다. 일부러 비백을 표현하거나 나뭇가지 사이에 태점을 은

7
진경시대라는 이름은
조선 후기의 문화가 중국의
영향에서 벗어나 조선만의
고유한 성격을 한껏 드러내며
발전했던 문화의 절정기를
일컫는 문화사적인 시대 구분
명칭이다.

김두량, 〈흑구소고〉, 지본수묵, 26.3×23cm, 국립중앙박물관.

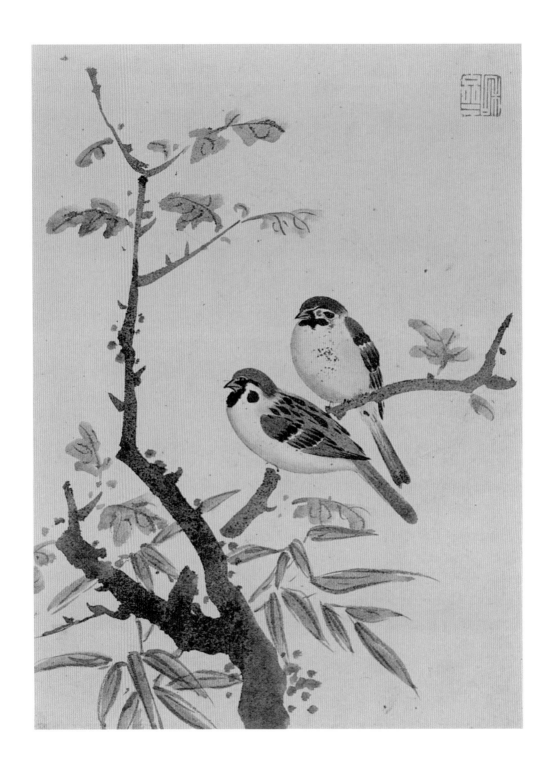

변상벽, 〈죽수쌍작〉, 지본담채, 19.7×26.2cm, 간송미술관.

행 모양으로 만들어 규칙적으로 찍지 않았다. 대신 소탈한 필치로 자연
에서 마주칠 만한 나무의 형상을 매우 자연스럽게 표현했다. 이는 이전
의 수지법과 상당히 다른 느낌을 준다.

## 시적 서정의 표현

조선 중기 화훼영모화가 조금 딱딱하고 의지적인 면이 짙은 그림이 많
았다면, 후기의 화훼영모화는 점차 자연의 동식물에서 나타나는 따뜻
한 서정을 시적으로 표현한 그림이 많다. 예를 들어 조속과 같은 조선 중
기를 대표하는 화가의 화훼영모화는 사대부의 고아한 품격이 잘 드러나
있지만, 고화 임모나 화보를 통해 익힌 화법을 구사하여 그린 것이다. 그
래서 현실에서 본 자연의 모습을 그린 것이 아니라 이상적인 가치를 드
러내기 위해 적절하게 꾸며서 그린 그림이다. 또 다른 조선 중기 화훼영
모화의 대가 이징의 작품에서도 유사한 느낌을 받는다. 이징의 작품은
대부분 서정적인 모습을 보여주지만, 역시 화보적이며 현실적이라기보
다는 이상적이다.
　　그런데 조선 후기 화훼영모화는 자연을 대상으로 화가 자신이 직접
느낀 개인적 감성과 시적 서정을 드러내는 경우가 많았다. 이 시기의 화
가들은 성긴 가지에서 졸고 있는 새의 모습을 통하여 자신의 의지를 드
러내기보다는 일상에서 볼 수 있는 꽃과 새의 모습에서 느껴지는 따스
하고 정감 있는 운치를 그려내길 선호했다. 따라서 마당에서 본 닭이나
동네 어귀 솔밭에서 본 까치 또는 논에서 본 해오라기를 그림으로 그리
기 시작했다. 갈등과 격변의 세월에서 자신의 의연함이나 굳센 의지를
우의하기 위한 수단으로 화훼영모를 그린 것이 아니라 자연의 아름다움
에서 발견할 수 있는 개인의 시적 정취를 드러내기 위해 화훼영모를 그
린 것이다.
　　조선 후기 화가 중에서 시적 정취를 유감없이 드러낸 최고의 화가
는 김홍도이다. 그는 당대 최고의 화원으로 공필과 사의를 넘나들며 자

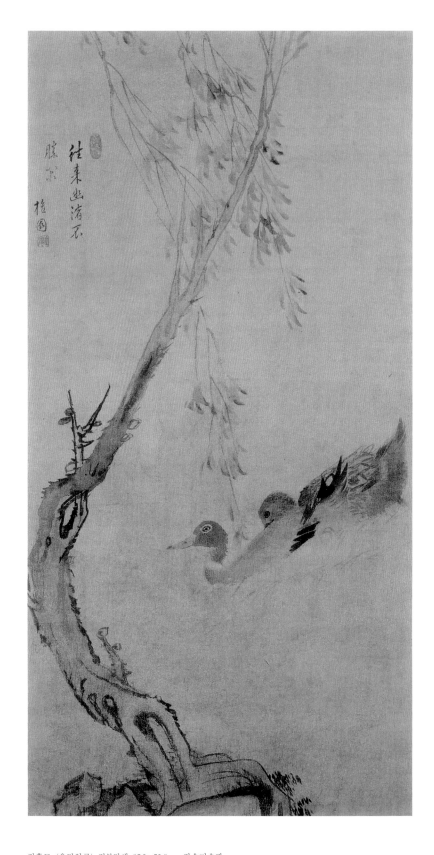

往來此渚不
滕不
檀園

김홍도, 〈유당압류〉, 견본담채, 37.5×75.8cm, 간송미술관.

신윤복, 〈나월불폐〉, 견본수묵, 16×25.3cm, 간송미술관.

유로운 필묵을 구사하여 자신만의 독자적인 화훼영모화풍을 구축했다. 특히 넓은 여백에 표현된 물새나 산새의 한가로운 모습을 통해 시적인 정취를 매우 세련되게 표현했다.

이런 느낌은 김홍도의 작품 〈유당압류柳塘鴨遊〉에서 잘 나타난다. 긴 화폭에 S자로 휘어 있는 버드나무에 바람이 불어 잎사귀가 살짝 흔들리고 있다. 그리고 바로 뒤 물가에 암수 짝을 맞춘 오리 두 마리가 유유히 헤엄치고 있다. 다른 묘사 없이 버드나무와 오리 한 쌍만으로 정답고 한가로운 모습을 멋지게 연출했다. 특히 넓은 여백은 멀리 아스라이 사라지는 연못이 되니 시적인 정취를 더욱 풍성하게 한다. 왼쪽 상단에 그윽한 물가를 오가나 한가로움을 이길 수 없다는 의미의 '왕래유저불승한往來幽渚不勝閑'을 유려한 필체의 행서로 쓴 화제도 그림과 조화를 이루며 시정을 더한다.

신윤복의 〈나월불폐蘿月不吠〉에서도 이러한 시적인 여운이 잘 느껴진다. 이 그림은 둥근 달이 나뭇가지 사이로 빛을 비추는 어느날 밤, 마당 한가운데 다소곳이 앉아 있는 개를 표현했다. 이 개는 신윤복의 풍속화에서 보이는 아름다운 여인들의 자태처럼 우아하다. 화면 상단에 거칠게 표현한 나뭇가지는 주변의 먹 선염을 통해 어두운 분위기 속에 머물게 되고, 그 사이로 희미한 달의 형체가 드러난다. 그리고 그 아래 넓은 여백에 홀로 앉아 있는 개는 깊은 생각에 잠긴 듯 명상적인 분위기를 자아낸다. 세월 때문에 종이가 더 누렇게 되었겠지만 여백은 단순히 비어 있는 것이 아니라 은은한 달빛으로 충만하게 채워진 느낌이다. 영모로도 이러한 시적인 분위기를 낸 신윤복의 솜씨는 참으로 놀랍다.

이렇게 조선 후기에는 자연 환경에서 살아가는 동물들의 한가한 순간을 표현함으로써 시적인 정취를 발산하는 화훼영모화가 많이 나타난다. 이는 그림을 재도지구로 보았던 이전 시기의 인식에서 벗어나 사람의 마음에 순수한 감동을 주고 교감하는 대상으로 화훼영모화의 역할이 확대되고 있음을 보여준다.

## 감각적 사의화풍의 전개

조선 후기에는 관찰 사생을 바탕으로 한 사실적인 그림만 유행하지 않았다. 이러한 경향의 출현은 이전 시대와 구분할 수 있는 매우 중요한 변화라 할 수 있지만, 조선 후기에도 여전히 임모와 방작을 기초로 한 사의화풍의 화훼영모화가 그려졌다. 그러나 조선 후기의 사의화풍 화훼영모화는 이전 시기와 사뭇 달랐다.

사의화는 '의미를 중시하는 그림'으로 소재가 지니는 상징성을 강조하여 작가가 표현하려는 뜻을 우의하는 방식의 그림을 말한다. 그런데 이런 그림은 숙련된 화공의 세련된 솜씨가 아니라 여기적인 방식으로 접근할 때 고졸함을 얻을 수 있어 자연스럽게 사대부의 높은 품의와 합치되어 나타난다. 조선 중기의 사의화풍 화훼영모화 중에는 이런 것들이 많다. 형태도 정교하지 않고 필력도 부족해보이지만 사대부의 순수함이나 의지가 묻어나는 그림들이다.

하지만 조선 후기의 사의화풍 화훼영모화는 중기와는 달리 상당히 전문적인 표현 방식이 나타난다. 이 시기에 사의화를 그리는 화가들은 화보나 화적을 구해 중국 남종문인화가들의 수법을 임모해 고의古意를 취하면서 시서화를 자유자재로 다룰 수 있어야 했다. 또 서예로 단련된 운필을 그림에 자연스럽게 나타내면서 먹을 다루는 기술도 세련되어 붓끝에서 뛰어난 기상을 드러낼 수 있어야 했다. 그리고 이를 얻기 위해서 '독만권서행만리로讀萬卷書行萬里路'[8]의 수련이 필요했다. 곧 화가들은 사의화풍의 기술적 세련성을 얻기 위해 많은 시간과 노력이 필요하게 된 것이다. 그리고 이는 산수화나 사군자뿐 아니라 화훼영모화에도 똑같이 적용되었다.

이러한 조선 후기 사의화풍 화훼영모화의 시작은 중국에서 들어오던 남종문인화의 영향에서부터 비롯된다. 명나라 초기에 유행한 절파화풍은 조선 중기까지 크게 유행했다. 그러나 조선 후기가 되면서 그 세력이 급격히 위축되고, 18세기 들어서면서부터는 중국에서 대세가 된 오파吳派 중심의 남종문인화가 수입된다.

**8**
중국 명대 동기창董其昌이 쓴 「화지畫旨」에 나온 말로, 만 권의 책을 읽고 만 리 길을 여행하듯이 많은 독서와 경험적인 수련을 하면 그림에 문인의 품취를 드러낼 수 있다는 의미로 쓰인다.

남종문인화는 사행이나 사무역으로 입수된 화보나 그림을 통해 전해졌다. 이미 조선은 초기부터 화원의 그림과 구별하여 문인화에 대한 인식이 있었다. 그러나 명대 오파를 중심으로 한 남종문인화가 18세기 초부터 본격적으로 유입되면서 조선 화단에 큰 영향을 미쳤다.

화훼영모화에 가장 큰 영향을 준 화보는 『개자원화전』과 『십죽재서화보』이다. 강세황의 〈방십죽재화조도倣十竹齋花鳥圖〉는 『십죽재서화보』에 실린 작품을 모방한 것이다. 『십죽재서화보』는 채색을 입힌 수인목판화水印木版畫로 제작되어 판화로 보이지 않을 정도로 농담과 담채가 자연스럽다. 실제로 〈방십죽재화조도〉를 『십죽재서화보』에 실린 작품과 비교하면 꽤 비슷하게 묘사되었음을 알 수 있다. 강세황은 물론 심사정 역시 『십죽재서화보』에서 많은 영향을 받아 화훼영모화를 그렸다.

사실 사의화풍은 기본적으로 붓끝의 미묘한 움직임으로 자신의 감정이나 심사를 드러내기 때문에 '묵희적인' 표현이 중요한데, 이는 여기적인 표현에서 나오는 '고졸함'만 가지고는 되지 않고 기술적인 숙련이 전제되어야 한다. 결국 서예적인 운필과 즉흥적인 수묵의 활용으로 대상의 느낌을 빠르게 잡아낼 수 있는 화가나 가능한데, 바로 심사정 같은 인물이다.

심사정의 〈오상고절傲霜孤節〉은 이러한 조선 후기 사의화풍 화훼화의 모습을 잘 보여준다. 이 그림 역시 화보의 영향을 크게 받은 듯한데 『개자원화전』을 보면 충분히 연관성을 찾아볼 수 있는 여러 점의 국화 그림이 실려 있다. 그러나 심사정의 그림에는 목판에 새겨서 찍은 그림에서는 볼 수 없는 운필의 묘미가 매우 잘 나타나고 있다.

국화꽃은 몰골법으로 한 잎 한 잎 그렸는데, 그 안에서 섬세하게 농담 변화를 주었다. 바위는 방필로 힘 있게 내려 그었는데, 뚝뚝 끊어 쓰면서 갈필을 내어 거친 느낌을 주었다. 그리고 아래쪽 국화 옆 들풀은 이제 늦가을임을 보여주는 듯 거칠고 흐트러진 운필로 표현했는데, 그 끝을 갈색으로 절묘하게 이어놓았다. 또한 낙관 위치 역시 그림과 적절하게 호응하는데, 마치 바위에 새겨놓은 듯 '심사정씨沈師正氏'라는 백문방인과 '이숙頤叔'이라는 주문방인을 바위 정중앙에 찍어 그림에 재미를 더

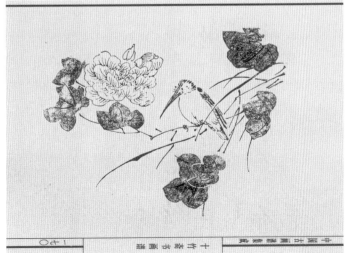

(위) 강세황, 〈방십죽제화조도〉,
지본담채, 18.3×28.7cm, 1788년,
일민미술관.

(아래) 『십죽재화보』 중 〈화조〉.

심사정, 〈오상고절〉, 지본담채, 34.8×27.4cm, 간송미술관.

했다. 그리고 오른쪽 바위 한쪽 밑 틈에 필묵으로 선의 경지에 이른다는 의미의 '묵선墨禪'이라는 도장을 찍어 그림의 사의성을 강조했다.

　이렇게 대상에 따른 능란한 용묵용필, 그림과 낙관의 조화는 국화가 지니는 고고한 품의를 강조하는 것을 넘어 필묵의 조형만으로도 사의적인 면을 충분히 보여준다. 그래서 이 그림에서는 묵희墨戲를 넘어 묵선墨禪의 경지로 가고자 하는 심사정의 화의를 잘 드러내고 있다.

　18세기 후반부터 심사정과 강세황 같은 문인화가들이 주도한 남종문인화의 영향력이 커지면서, 조선 후기 화단에 감각적인 사의화풍 화훼영모화가 점차 확산되었다. 특히 북학 바탕의 청대 문화의 유입은 이런 화단의 변화를 더욱 가속화해 19세기에는 조선 후기의 조선 색 짙은 사생화풍 화훼영모화를 밀어내고 사의화풍이 대세를 형성하게 된다.

# 윤두서

현현玄玄한 모습의 자화상으로 널리 알려진 공
재恭齋 윤두서尹斗緖(1668-1715)는 가사문학의 대
가 고산孤山 윤선도尹善道(1587-1671)의 증손이다.
그는 해남 윤씨 가문의 종손으로 막대한 부를
소유하였으나, 당시 당쟁이 심해져 가문이 어
려움에 처하자 벼슬을 포기하고 낙향하여 평생
독서와 서화로 자적하며 살았다.

　　해남 윤씨 가문은 전통적으로 남인南人 계
열에 속해 서인西人과의 정치적인 갈등으로 많
은 핍박을 받았는데 윤두서의 집안도 마찬가지
였다. 윤두서가 29세 되던 해에 셋째 형인 윤종
서尹宗緖가 당쟁에 연루되어 이듬해 34세로 세
상을 떠났고, 다음 해에는 윤두서 자신도 장인
인 이형상李衡徵 그리고 큰 형인 윤창서尹昌緖와
함께 모함으로 무고를 당하기도 했다. 그는 비
록 젊은 시절에 입신양명立身揚名의 뜻이 있어
과거공부를 해 26세에 진사시에 합격하기도
했으나, 이러한 정치적 상황은 그에게 벼슬을
포기하고 남은 일생을 학문과 시서화로 보냈게
했다. 그래서 그는 자신의 고향인 해남 연동蓮洞
에 내려가 살면서 1715년 48세를 일기로 세상
을 떠날 때까지 주옥같은 여러 작품을 남겼다.

윤두서, 〈자화상〉, 지본담채, 20.3×37.3cm, 해남 윤씨 종가.

윤두서는 조선 중기에서 후기로 이어지는 전환기에 살면서 새로운 사생 화풍을 선도한 사대부 화가로 잘 알려져 있다. 그러나 단지 관찰 사생만으로 자신의 세계를 만들어간 것이 아니라 고전의 임모를 병행하면서 자신의 화풍을 열었다. 곧 새로 유입되는 중국 화보나 화적을 통해 실력을 연마하고, 주변 경물에 대한 치밀한 관찰 사생을 통해 새로운 조형세계를 연 법고창신法古創新의 화가였다.

### 말 그림

윤두서는 산수, 인물, 풍속, 초상, 화훼영모 등 다방면에서 실력을 선보였는데, 그중에서도 특히 말 그림에 뛰어났다. 18세기 초 서화비평가인 남태응은 『청죽화사』에 다음과 같이 기록했다.

> 말을 그릴 때면 마구간 앞에 서서 종일 주목해보기를 몇 년간이나 계속했다. 무릇 말의 모양과 의태를 마음의 눈으로 꿰뚫어볼 수 있고 털끝만큼도 비슷함에 의심이 없는 후에야 붓을 들어 그렸다. 그렇게 그려본 그림을 참모습과 비교해보고서 터럭 하나라도 제대로 안 됐으면 즉시 찢어버렸다. 반드시 참 모습과 그림이 서로 어울린 다음에야 붓을 놓았다.[9]

윤두서의 이러한 치열한 관찰 태도는 해남 윤씨 종가가 소장하고 있는 〈군마도郡馬圖〉에서 충분히 증명된다. 이 작품은 폭 10센티미터 정도의 작은 그림인데, 버드나무를 배경으로 말 세 마리가 풀을 뜯거나 쉬는 모습을 표현했다. 움직이는 말의 정확한 동작을 잡아서 윤곽선으로 표현한다는 것은 아무리 재능 있는 화가라도 쉽지 않다. 이를 위해서는 꾸준한 관찰 사생과 수많은 습작이 있어야 한다.

윤두서의 〈군마도〉는 실제 작품 제작을 위한 스케치나 초본의 성격이 강한 듯 먹의 농담이나 필속에 따른 변화 등이 고려되어 있지 않았다.

**9**
남태응, 『청죽화사』
(이내옥, 『공재 윤두서』,
시공사, 2003, 155쪽).

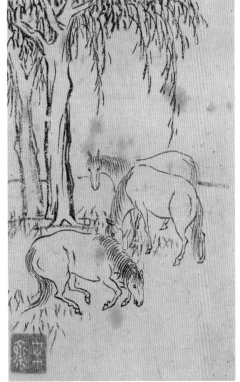

(위) 윤두서, 〈유하백마〉,
견본담채, 40×33.2cm,
해남 윤씨 종가.

(오른쪽) 윤두서, 〈군마도〉,
『윤씨 가보』, 지본수묵,
10.2×16.4cm, 해남 윤씨 종가.

그 대신 말의 정확하고 자연스러운 동작을 표현하는 데 집중하고 있다. 비록 습작 형태의 그림이지만 배경 요소가 되는 버드나무와 말들의 자연스러운 배치 등을 볼 때 하나의 모필 드로잉 작품으로 보아도 손색이 없을 만큼 뛰어나다.

윤두서의 말 그림은 워낙 유명해 그가 살아 있을 당시에도 위작이 돌아다닐 정도였고, 지금도 고식古式의 수준 있는 말 그림은 거의 윤두서의 전칭작으로 불린다.[10] 그의 명성을 증명하는 대표적인 작품이 〈유하백마柳下白馬〉이다. 이 작품처럼 버드나무 아래에 있는 말의 모습을 그린 그림이 『고씨화보』에도 비슷한 유형이 있는 것으로 보아 윤두서가 『고씨화보』를 보았다고 생각되나 정교한 말의 묘사나 그림에서 나타나는 시적인 분위기는 중국의 어느 시대, 어떤 말 그림보다도 뛰어나다. 앞에서 본 〈군마도〉와 같은 스케치풍의 수많은 모필 드로잉이 그려지고 정제되면서 자신만의 말 그림이 창조되었다고 하겠다.

작품은 경사진 기저선이 화면을 비스듬히 둘로 나누고 화면 중심에서 약간 왼쪽으로 버드나무가 배치되어 있다. 그 앞에는 백마가 묶여 있다. 기저선 너머는 여백인데, 바람에 살랑대는 버드나무 잎들을 보면 물가 주변이라고 생각된다. 기본적으로 화면을 꽉 채운 간결한 구도이다.

화가들은 흔히 사실적인 그림을 그릴 때 간결한 구도를 많이 사용하는데, 이는 대상에 대한 집중도를 높일 수 있기 때문이다. 윤두서는 말의 우아하고 세련된 모습을 좀 더 분명하게 드러내고 싶었던 것으로 보인다. 그래서 말의 시선 방향으로 공간을 확보하기 위해 약간 왼쪽으로 치우치게는 했지만, 거의 화면 중앙에 말을 배치했다. 그리고 말의 감정이 느껴질 듯한 얼굴과 균형 잡힌 몸매를 정제된 필선과 섬세한 채색으로 표현했다.

그렇다고 해서 〈유하백마〉가 오로지 말에만 집중하고 있는 것은 아니다. 단순한 구도 안에서 배경 요소가 형식적으로 남아 있는 것이 아니라 주요 소재인 말과 긴밀한 조화를 이룬다. 자유롭게 움직이는 동물인 말은 나무에 묶인 채 조용히 서 있다. 반대로 땅에 뿌리를 박고 있는 식물인 버드나무는 바람에 날려 동적인 움직임을 나타낸다. 동動과 정靜의

**10**
이내옥, 『공재 윤두서』, 시공사, 2003년, 144쪽.

대상을 바꿔 대비를 이루게 한 것이다. 또 경사진 기저선 아래 섬세하게 표현한 지면과 그 너머 여백 공간 역시 대비를 이룬다. 이러한 동식물과 배경에서 나타나는 대비적인 요소들은 대지에 부는 바람 안에서 오묘한 조화를 이루며 유려한 시정을 창출한다.

## 소과도

윤두서의 〈유하백마〉처럼 전통적인 소재를 관찰과 사생을 통해 재창조하는 방식은 그가 그린 소과도蔬果圖인 〈채과도菜果圖〉와 〈석류매지石榴梅枝〉에서도 잘 나타난다. 이 두 작품은 모두 그릇에 담긴 채소와 과일을 그린 것으로, 중국에서 전통적으로 즐겨 그린 화재이다. 우리나라에서도 조선 초기 강희안이 참외, 수박, 석류, 유자 등을 그렸다는 기록이 있는 것으로 보아[11] 오래전부터 소과도가 존재했음을 알 수 있다. 그러나 윤두서 이전 시대의 일반 회화 작품으로 그릇에 담긴 소과도는 현재 남아 있는 것이 없다. 결국 현존하는 작품으로 볼 때 윤두서의 이 두 작품이 이러한 유형의 시작이라 할 수 있다. 이 두 작품은 비슷한 유형의 작품이 존재하지 않고, 또 그릇에 담긴 과일과 채소에서 명암법이 보인다고 하여 서양화풍의 영향을 받은 최초의 정물화로 설명되기도 한다.[12] 그러나 서양화풍의 영향을 받은 것이라기보다는 오히려 전통 안에서 개인의 창의성이 발현된 작품으로 보는 편이 적절할 것이다.

서양화풍의 영향을 받은 작품이라는 근거는 그릇에 담긴 정물의 형태와 입체감이 나타나도록 하는 명암법에 있다. 그러나 이런 방식으로 그릇에 담긴 소과의 형태는 『십죽재서화보』에도 여러 점 제시되어 있고 명암법이라는 것도 빛을 고려했다기보다는 그릇의 요철 부위를 표현하기 위해 들어간 부위를 어둡게 선염 처리한 것 뿐이었다. 따라서 이 두 작품을 서양화풍의 영향을 받은 최초의 정물화라고 보기는 어렵다.

우리가 보통 전통 회화를 '사의'나 '공필'로 분류할 때 이 작품은 애매한 위치에 있다. 이 두 작품은 필선을 최대한 자제하고 있다. 먼저 〈채

**11**
이 책의 90-92쪽 참고.

**12**
이내옥, 『공재 윤두서』, 시공사, 2003년, 132-143쪽.

과도〉를 살펴보면, 그릇의 형태는 중담묵의 얇은 필선으로 매우 정제하여 표현되었다. 필선의 느낌과 굵기는 다른 정물과도 마찬가지로 얇다. 보통 선을 얇게 한다는 것은 섬세한 묘사를 하기 위함인데, 이 작품은 대상을 최대한 절제한 외곽선으로만 표현해 오히려 사의적으로 보인다.

〈채과도〉의 수박 표현에는 번짐이 적은 도침지의 특징이 잘 드러나 있다. 수박은 여백과 만나는 경계 부분의 번짐이 거의 없어 똑 떨어져 보인다. 그러나 수박의 안쪽 문양은 수묵의 농담이 뒤엉키면서 심하게 번졌다. 이는 먹물이 종이 안으로 스며들지 않고 표면 위에서 서로 엉기면서 생기는 번짐이다. 만약 도침지가 아닌 물이 잘 스며드는 화선지에 그렸다면 수박의 외곽은 지금처럼 명쾌하게 구분되지 않고 여백 쪽으로 심하게 번져나갔을 것이다. 윤두서는 이런 한지의 물성을 잘 이해하고 작품을 제작했다. 물론 이런 도침지도 일단 물의 양이 너무 많으면 종이 안으로 물이 흡수되어 결국 번짐이 일어날 수밖에 없는데, 그 흔적이 수박의 꼭지 주변에 조금 남아 있다. 이것은 우연성을 적극적으로 이용한 표현 방식이다. 하지만 수박 아래 가지나 귤의 꼭지를 보면 이야기가 달라진다. 이 부분은 적극적으로 묘사했다. 따라서 수박에서 보이는 묵희적 표현이 가지나 귤의 꼭지에서 보이는 정교함과 만나고 이것이 간결한 외곽선과 조화되면서 꽤 운치 있는 작품이 만들어졌다.

이러한 방식은 매우 효과적이다. 우연한 발묵 효과와 섬세한 선묘는 공필과 사의를 넘어 독특한 매력을 발산한다. 기존에 이러한 작품 전통이 없었음에도 윤두서가 이러한 방식의 그림을 그렸다는 것은 그가 실험적인 표현에 적극적이었고 동시에 이를 다룰 수 있는 능력이 뛰어났음을 보여준다.

전통 회화에서 대상을 해석하는 방식은 서양 회화의 사실적인 표현 방식과 매우 다르다. 대상을 보이는 대로 그리는 것에 별 의미를 두지 않고, 그 대신 대상의 요체를 드러내 자신의 의지나 생각을 구현하고자 한다. 백자에 담겨 있는 여름 과일과 채소에서 느껴지는 소박함을 절제된 용필과 과감한 용묵으로 표현한 〈채과도〉는 대상의 즉물적 표현에 집중한 서양의 정물화보다 고차원적이며 덜 세속적이라고 할 수 있다. 그래

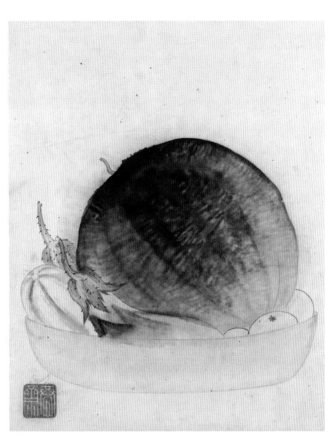

윤두서, 〈채과도〉와 〈석류매지〉,
지본수묵, 24.2×30cm, 해남 윤씨 종가.

서 이 그림은 서양의 영향이나 정물화의 시초로 언급될 그림이 아니라 전통을 기반으로 작가 자신의 소소한 마음을 담아낸 사의적이면서 창의적인 작품이라 하겠다.

이러한 생각은 그 옆에 합본되어 있는 〈석류매지〉에서도 나타난다. 이 작품을 서양화풍의 영향으로 보는 것은 아마도 그릇에 명암법을 이용해 입체감을 나타냈다고 생각하기 때문이다. 그런데 이것은 명암법으로 대상을 표현한 것이 아니다. 이는 단지 그릇의 요철을 두드러지게 하려고 움푹 파인 곳에 먹으로 선염을 더한 것 뿐이다. 만약 이것이 명암법이라면 빛의 방향을 인식하고 있어야 하고, 그릇의 먹 선염이 한쪽으로만 표현되어야 한다. 그러나 이 그림은 빛이 양쪽에서 오듯이 표현되어 있다. 또한 그릇 위에 있는 유자와 석류는 명암법과 상관없이 매우 평면적이다. 세부적인 질감이나 형태에는 집중했으나 그 때문에 양감을 살리지는 못했다. 뒤에 꽂힌 매화가지 역시 여러 정물과의 적절한 관계 안에서 그릇에 위치를 잡고 있는 것으로 보이지 않는다.

〈석류매지〉는 〈채과도〉와 마찬가지로 단순한 그릇과 복잡한 과일을 통해 작품의 재미를 더하고 있다. 특별한 구도라고 할 것도 없이 화면 중앙에 그릇을 놓고 그 안에 담긴 다양한 형태의 과일을 자잘한 묘사와 먹의 번짐을 활용해 감각적으로 표현했다.

이렇게 이 두 그림은 소과라는 화목 안에서 화면을 구성하는 전통적인 방식, 곧 농담의 대비나 대상의 소밀 표현, 우연적인 효과와 의도적인 정교함 등을 적절하게 활용하여 사대부의 소소한 정서를 품위 있게 담아낸 작품이라 하겠다.

# 정선

겸재謙齋 정선鄭敾(1676-1759)은 조선 후기 우리 문화에 대한 자긍심이 높아진 시대 배경 안에서 우리 산천을 우리 식으로 그려낸 화가로 잘 알려져 있다. 그는 중국의 남북종화를 섭렵하고 이를 기초로 조선의 산천을 표현하는 적절한 준법을 창조했으며, 바위산이 유난히 많은 우리 산천의 모습을 음양의 조화에 맞춰 빼어나게 표현했다. 정선은 사대부이면서도 평생 그림을 놓지 않았다. 화원과 사대부를 통틀어 그만큼 많은 작품을 남긴 작가가 없을 정도로 그는 평생 그림 그리는 일에 전력했다.

정선이 그린 〈독서여가讀書餘暇〉 속 인물은 정선 자신의 모습으로 알려져 있다. 이 작품은 정선과 시인인 사천槎川 이병연李秉淵(1671-1751)이 시와 그림을 서로 주고받고자 한 약속에 따라 만들어진 『경교명승첩京校名勝帖』 중 상권 맨 앞에 실려 있다.[13] 그림을 보면, 책장의 여닫이문에는 정선의 서릿발준[14]이 보이는 산수화가 그려져 있고, 손에 든 쥘부채에는 『경교명승첩』의 한 장면과 비슷한 강변 풍경이 그려져 있다. 이로 보아 이 그림의 주인공을 정선으로 충분히 짐작할 수 있다. 아마도 정선이 기거했던 인왕산 자락 아래의 '인곡정사仁谷精舍'에서 한가히 화초분을 보면서 화의에 잠긴 자신의 모습을 그린 것으로 보인다.

## 화훼영모초충도 8폭

〈독서여가〉에서 보듯이 정선은 산수뿐 아니라 화훼에도 관심이 많았다. 화분은 청화백자이고, 받침이 있는 걸로 보아 실내에서 귀하게 기르던

**13**
최완수, 『겸재 정선』, 범우사, 1993, 164쪽.

**14**
상악준霜嶽皴 이라고도 한다. 서릿발처럼 끝이 모지고 날카롭게 꺾어내려 바위산을 그리는 준법이다. 주로 수직 암봉에 사용한다.

화초를 잠시 밖에 놓아 바람을 쐬어주는 듯하다. 화초분의 꽃은 모란이
나 작약인 듯하니 볕이 좋은 5월 즈음으로 보인다. 정선의 이런 화초 사
랑은 화훼영모화로 이어졌으며, 이는 그의 대표적인 화훼영모화 가운데
간송미술관 소장《화훼영모초충도 8폭》에 잘 나타나 있다. 이 작품은 주
제나 구도 표현에서 이전의 전통을 따르고 있다. 그러나 정선의 진경산
수화가 중국의 여러 화법을 소화하고 재구성하여 우리 산천을 독창적으
로 창안해냈듯이, 이전의 전통을 바탕으로 새롭게 창조된 화훼영모화라
할 수 있다.

　《화훼영모초충도 8폭》은 특히 사임당의 작품으로 전해지는 국립중
앙박물관 소장《초충도 8폭》과 여러 면에서 관련이 있어 조선시대 초충
도의 맥을 이으며 발전을 이룬 것으로 판단된다. 사임당의 초충도가 16
세기 전통 안에서 천진하고 여성적인 섬세함을 드러냈다면, 정선은 18
세기 사생화풍의 흐름 안에서 사임당 초충도가 갖는 주제 의식과 서정
을 계승하여 더욱 회화적으로 발전시켰다고 할 수 있다.

　정선이 이렇게 사임당의 초충도에서 영감을 받아 자신의 화훼영모
화를 창조할 수 있던 것은 정선의 학맥과 깊은 관계가 있다. 그가 어려
서 살았던 북악산 아래는 율곡 학파가 집단으로 거주하던 곳이었다. 그
는 그곳에서 율곡 학파의 거두인 삼연三淵 김창흡金昌翕(1653-1722), 농암
農巖 김창협金昌協(1651-1708) 형제를 스승으로 모시고 학문을 배웠다. 율
곡 이이를 학문의 조종祖宗으로 모시는 율곡 학파 사람들에게는 사임당
역시 존경의 대상이었고 특히 그녀가 그린 초충도를 매우 좋아했다. 이
이, 송시열宋時烈(1607-1689)로 이어지는 기호학파의 정통 계승자인 수암
遂菴 권상하權尙夏(1641-1721)는 다음과 같이 썼다.

> 『죽과어화첩竹瓜魚畫帖』에 쓰기를, 이것은 사임당의 진적이다. 필세
> 가 살아 움직이고, 형상을 그린 것이 실물과 똑같아 줄기와 잎사귀
> 가 마치 이슬을 머금은 것 같고, 풀벌레는 살아서 움직이는 것 같
> 으니, 참으로 천하의 보배다.[15]

**15**
권상하, 「권상하발權尙夏跋」,
(오창석 편, 동양고전학회 역,
『국역 근역서화징 상』, 시공사,
1998, 342쪽).

정선, 〈독서여가〉, 견본채색, 16.8×24cm, 간송미술관.

조금은 과하다 싶을 정도로 사임당의 그림을 상찬한 것은 작품성을 떠나 그녀가 이이의 어머니이기 때문이다. 사실 앞서 사임당의 그림을 다루면서 이야기했듯이, 이이가 쓴 사임당의 행장行狀에는 포도 그림이나 산수를 잘 그렸다는 이야기는 나오지만 초충에 대해서는 언급이 없는데 시대가 흐를수록 초충도가 사임당의 그림을 대표하게 된다. 이는 은일隱逸과 와유臥遊로 대표되는 화목인 산수를 아녀자가 그렸다는 것에 대한 당시 남성 중심 사회의 부정적인 인식 때문이라고 할 수 있다.[16]

여하튼 사임당 신씨의 초충도를 많은 사대부가 경모하면서, 그녀의 작품을 모방한 작품도 많이 나타났다. 정선도 이러한 분위기 속에서 사임당의 초충도를 바탕으로 자신의 초충도를 그려냈다. 앞에서 언급했듯이 사임당의 진적으로 가장 근접한 것이 국립중앙박물관 소장《초충도 8폭》인데 이 작품과 정선의 간송미술관 소장《화훼영모초충도 8폭》은 관련성이 꽤 깊다.

정선의《화훼영모초충도 8폭》은 〈서과투서西瓜偸鼠〉〈과전청와瓜田靑蛙〉〈추일한묘秋日閑猫〉〈석죽호접石竹蝴蝶〉〈홍료추선紅蓼秋蟬〉〈하마가자蝦蟆茄子〉〈계관만추鷄冠晩秋〉〈등롱웅계燈籠雄鷄〉로 구성되어 있으며 주변에서 흔히 볼 수 있는 화훼영모를 작은 크기의 비단에 소담하게 한 폭 한 폭 담아냈다. 이 그림들은 언뜻 보아도 사임당의 국립중앙박물관 소장《초충도 8폭》과 소재 구성이나 내용에서 유사한 점이 많다.

그중에서 특히 〈서과투서〉와 〈과전청와〉를 사임당의 국립중앙박물관 소장 〈들쥐와 수박〉〈오이와 개구리〉와 각각 비교해보면 소재 면에서는 오이와 개구리, 수박과 들쥐를 같이 묶어놓고 주변의 작은 화훼나 잡초 그리고 기타 초충들로 화면을 조화 있게 꾸민 것이 비슷하다. 또 기법적인 면에서도 진채와 담채를 혼용한 몰골법 위주의 표현도 유사하다. 나아가 두 그림을 비교했을 때 정선은 단순히 소재나 기법만을 옮겨온 것이 아니라 사임당의 작품이 지니고 있는 서정적인 느낌까지 닮고자 한 듯하다. 그래서《화훼영모초충도 8폭》은 그의 진경산수화에서 보이는 웅혼한 모습과 달리 여성적인 섬세함과 우아함을 지니고 있다.[17]

그러나 정선의 초충도는 사임당의 초충도와 분명히 다른 양식적인

**16**
고연희·이경규·이인숙·홍양희·김수진,『신사임당, 그녀를 위한 변명』, 다산기획, 2016.

**17**
강관식, 「진경시대의 화훼영모」『간송문화 61권』, 한국민족미술연구소, 2001, 81쪽.

차이를 보여주는데, 이는 몇 가지로 나누어 살펴볼 수 있다. 첫 번째는 시점이다. 사임당의 그림은 정면성이 강하다. 화면 가운데 진한 호초점으로 기저선을 표시하고, 그 주변에 다양한 식물과 동물을 배치했다. 이에 비해 정선의 초충도는 이러한 기저선이 없다. 이는 화면을 위에서 아래로 내려다본 방식이므로 당연히 땅과 하늘을 가르는 기저선이 없으며 공간의 깊이감이 강조된다. 사임당의 〈오이와 개구리〉와 정선의 〈과전청와〉를 비교해보면 이를 분명히 알 수 있다.

사실 사임당의 그림이 수를 놓기 위한 바탕인 수본 제작에 앞서 미리 표현해본 그림일 거라는 분석도 있다.[18] 수본이라면 복잡하고 사실적인 표현보다 평면적이고 장식적인 것이 훨씬 효과적일 수 있다. 그러나 정선의 작품은 이러한 사임당의 초충도와 표현 방식이 다르다. 사임당의 〈오이와 개구리〉가 오이를 가운데 두고 지상과 하늘 위로 동물들을 벌려놓았다면, 정선의 〈과전청와〉는 앞에 붉게 물든 비름이 있고, 그 뒤로 오이와 개구리, 오이 넝쿨 사이로 패랭이 그리고 그 위에 나비까지 이어져 깊이가 있고 유기적이다.

두 번째는 중첩이다. 이는 시점의 문제와도 관련이 있다. 사임당의 작품은 보는 사람의 시점이 정면을 응시하듯 그려져 있어 공간이 평면적으로 보이는 한계가 있다. 그런데 이렇게 평면적인 대상들을 중첩해놓으면 더 어색해질 수 있다. 따라서 사임당은 대상들을 중첩하지 않고 표현했다. 예를 들어 사임당의 〈수박과 들쥐〉를 보면, 수박 몸체를 수박 잎이 충분히 가릴 만한데 가리지 않고 있다. 또 쥐는 수박 안을 갉아 먹는 모습으로 표현하는 것이 더 합리적으로 보이는데, 수박 앞으로 나와서 부스러기를 먹고 있다. 하지만 정선의 〈서과투서〉는 그렇지 않다. 잎사귀가 수박을 충분히 가리며, 쥐 또한 수박을 가리고 있다. 중첩에 관한 문제는 〈오이와 개구리〉와 〈과전청와〉를 비교해도 마찬가지다. 중심 소재인 청개구리는 오이에 몸의 일부가 가려져 있으며, 오이꽃도 잎사귀에 가려져 있다. 정선의 그림은 대상의 적절한 중첩을 통해 대상의 원근 관계를 분명히 하고 소재를 유기적으로 연결했다.

세 번째는 구도이다. 사임당의 작품은 중앙 집중식 구도이다. 중심

18
강관식, 「진경시대의 화훼영모」
『간송문화 61권』,
한국민족미술연구소, 2001, 81쪽.

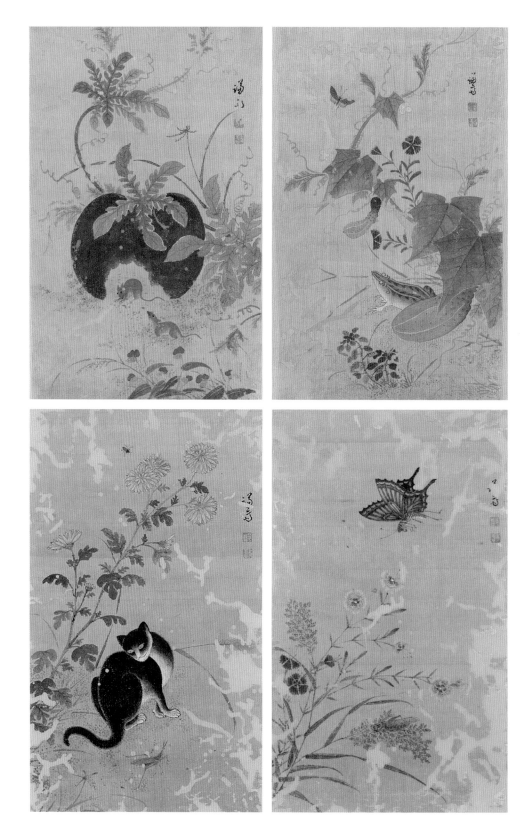

(위) 정선, 《화훼영모초충도 8폭》 중 〈서과투서〉 〈과전청와〉, 견본채색, 20.8×30.5cm, 간송미술관.
(아래) 정선, 《화훼영모초충도 8폭》 중 〈추일한묘〉 〈석죽호접〉, 견본채색, 20.8×30.5cm, 간송미술관.

(위) 정선, 《화훼영모초충도 8폭》 중 〈홍료추선〉 〈하마가자〉, 견본채색, 20.8×30.5cm, 간송미술관.
(아래) 정선, 《화훼영모초충도 8폭》 중 〈계관만추〉 〈등롱옹계〉, 견본채색, 20.8×30.5cm, 간송미술관.

소재를 화면 가운데 배치하고 주변에 풀벌레를 배치하였다. 단순하고 원초적이다. 그런데 정선의 초충도는 편경 구도이다. 한쪽 측면에서 식물이 나타나고 중심이 되는 영모나 초충들이 화면 중심으로 배치된다. 한쪽 변에서 들어오는 식물은 공간을 확장하는 역할을 한다. 화면에 여백을 키워주어 소밀이 생겨나고 동식물이 호응한다. 이러한 방식은 전통적인 화훼영모화의 편경영모 구도를 초충도에 적용한 결과로 보인다.

내용 역시 정선의 작품이 사임당의 작품보다 진보한 모습을 보여준다. 장수, 자손 번성, 부귀 등 길상적 의미를 지닌 소재를 사용한다는 점에서는 기본적으로 같으나 정선의 작품은 주변 산과 들에서 혹은 시골 동네 어귀에서 일상적으로 볼 수 있는 동식물을 자연스럽게 삽입했다. 따라서 사임당의 그림에서 볼 수 없는 달개비, 도라지, 여뀌, 꽈리 등이 자연스럽게 화면 안에 자리했다. 이러한 것들은 상징성을 지니지 않더라도 화면에 자연스러움과 친근함을 더해준다. 또한 고양이, 수탉, 암탉 등이 더해져 초충에서 영모까지 소재가 더욱 확장되었다. 이렇듯 정선의 화훼영모화는 16세기 전반 사임당이 그린 초충도의 전통을 계승하였으나, 단지 재현한 것에 그치지 않고 18세기의 시대정신을 반영하여 사생화풍의 면모를 드러내 조형적으로도 완성도가 높다.

사실 그림에 전업하기를 꺼리는 유교적인 인식 속에서 조선 사대부 화가들의 그림은 여기성을 강조하는 경우가 많았다. 그러나 정선은 산수화뿐 아니라 화훼영모화에서도 이를 넘어서고 있다. 그는 사대부이면서도 전업 화가 이상으로 작품에 열정을 가졌으며, 사의와 공필을 넘나들며 자신의 세계를 창조했다.

정선은 《화훼영모초충도 8폭》 이외에도 여러 점의 화훼영모화를 그렸고, 지금까지도 전해지고 있다. 대체로 《화훼영모초충도 8폭》과 유사한 소재와 분위기의 작품들이 남아 있는데, 이런 작품들은 대상을 자세히 관찰하여 표현했고 그렇지 않더라도 화보풍의 흔적은 보이지 않으며 사생적인 감각을 지니고 있다.

간송미술관 소장 〈초전용서草田春黍〉를 보면 이러한 모습을 충분히 살필 수 있다. 방아깨비의 정교한 형태와 색을 관찰 사생을 통해 치밀하

사임당, 〈수박과 들쥐〉, 지본채색, 28.3×34cm, 국립중앙박물관.

정선, 〈서과투서〉, 견본채색, 20.8×30.5cm, 간송미술관.

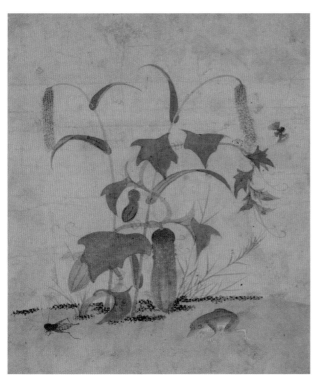

사임당, 〈오이와 개구리〉, 지본채색, 28.3×34cm, 국립중앙박물관.

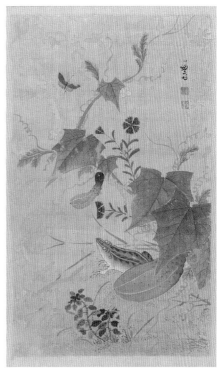

정선, 〈과전청와〉, 견본채색, 20.8×30.5cm, 간송미술관.

정선, 〈초전용서〉, 지본담채, 19.5×29.5cm, 간송미술관.

게 묘사했고 우리 산천에서 흔히 볼 수 있는 강아지풀과 산딸기 역시 매우 사실적이고 섬세하게 표현했다.

　　진경산수화가 성리학의 우주관인 태극설太極說에 따른 음양의 조화를 그림으로 완벽하게 표현했듯이 정선의 화훼영모화도 '진경화훼영모화'라고 부를 수 있을 만큼 음양의 대비와 조화를 잘 꾀하고 있다. 성리학적 우주관에서 생성의 변화는 윤회적이다. 차면 기운다. 음陰은 극에 이르면 양陽을 잉태하고, 양 역시 극에 이르면 음을 잉태한다. 이 안에서 만물이 일어나고 사라지며 다시 일어난다. 이러한 우주의 변화 속에서 화훼영모화는 만물의 안정된 조화를 의미한다. 정선은 이를 표현하기 위해 동물과 식물, 공간의 성김과 빽빽함, 공필과 사의, 속기俗氣과 문기文氣 등 대비되는 요소를 정교하게 제어하여 작품을 만들었다. 우리 자연에 대한 정선의 사랑과 철학이 화훼영모화에서도 진경산수화와 동일한 방식으로 구현된 것이다.

# 심사정

현재玄齋 심사정沈師正(1707-1769)은 조선 후기 남종문인화의 대가로 알려진 문인화가이다. 그의 증조부가 영의정을 지낸 심지원沈之源(1593-1662)이니 명문가 출신이라 할 수 있다. 그러나 그의 친할아버지 심익창沈益昌이 과거시험 부정 사건에 연루되어 옥살이와 유배를 당했으며, 훗날 영조英祖(1694-1776, 재위 1724-1776)가 되는 연잉군延礽君의 시해 모의까지 연루되어 극형에 처해지면서 하루아침에 집안이 몰락하게 된다.

심사정에게 주어진 유일한 재기의 발판은 1748년 영조의 어진御眞 제작에 참여하는 것이었다. 하지만 심익창의 자손은 어진 참여가 불가하다는 상소가 올라와 감동監董[19]으로 발탁된 지 닷새 만에 이 기회는 무산된다. 이렇게 자신의 능력이 아니라 그 조상 때문에 입신의 길이 막혀버린 절망적인 상태에서, 그는 전적으로 그림에 의지하며 살았다. 조선 후기 심익운沈翼雲이 엮은 잡록『강천각소하록江天閣銷夏錄』에 실린「현재 거사묘지명玄齋居士墓誌銘」에는 다음과 같이 쓰여 있다.

> 오직 그는 어려서부터 늙어 50세가 되기까지 우환이 있건 즐겁건 간에 하루도 붓을 잡지 않은 적이 없어 자기 몸을 돌보지 않고 그림에만 힘을 기울여서 거의 굶고 헐벗는 괴로움과 오욕의 부끄러움까지도 다 잊어버렸다. 그러므로 그림이 신명에 깊이 통하여 그 이름이 먼 나라까지 퍼져서 아는 사람 모르는 사람 할 것 없이 사모하고 기뻐하지 않는 사람이 없었다. 거사는 그림에 대해 가히 종신토록 힘을 써서 대성한 자라 이를 만하다.[20]

**19**
조선시대에 국가에서 행하는 특정 사업의 감독.

**20**
심익운, 『강천각소하록』
(오세창 편, 동양고전학회 역, 『국역 근역서화징 하』, 시공사, 1998, 705쪽).

심익운의 묘지명 내용대로 심사정은 자신의 비참한 현실을 잊기 위해 세상일과 무관하게 오로지 그림에만 열중했을 것이다. 이러한 열심 때문인지 그의 작품에 대한 평가가 당시 그를 알거나 교류했던 사람들에게서 꽤 좋게 나타난다. 그는 신분상 문인이었으나 관직에 나아갈 수 없었고, 이에 교류 관계도 많지 않았다. 또한 사대부로 작품을 팔아 생계를 유지하는 것도 눈치 보이는 일이었을 것이니, 평생 가난했으며 자신의 뜻이나 기개를 펴지는 못했을 것이다.[21] 그러나 이런 상황에서도 그와 교류한 몇몇 사람이 있는데, 진경산수화의 대가 정선, 18세기 조선 문예의 종장으로 일컫는 강세황, 당시 서화 골동의 감식가이자 수장가였던 김광수金光遂(1696-미상), 의원 집안 출신으로 대 수장가였던 김광국이다.

심사정은 어린 시절 정선에게서 그림을 배웠다는 기록이 남아 있는데,[22] 그의 금강산 그림에서 정선 화풍의 흔적을 볼 수 있다. 그러나 심사정은 종국에는 정선의 화풍을 좋지 않았으며, 남종문인화풍의 세계로 나아갔다. 그래서 정선보다는 강세황, 김광수, 김광국과의 관계가 더 깊었을 것으로 보인다. 이 중에 강세황은 심사정과 그림을 통해 두터운 관계를 맺었다고 전해지는데, 그는 심사정보다 일곱 살 정도 아래로, 그림에서는 후배이자 동료였을 것이다.[23] 특히 강세황과 심사정은 모두 남종문인화를 지향하고 있었으므로 서로 영향을 미쳤을 것이다.

조선 후기 서화 감식가이자 수장가인 김광수와 김광국은 심사정의 후원자이자 작품 수요자로서 그림을 통해 심사정과 교류했던 것으로 보인다. 높은 안목을 지녔던 김광수는 심사정과의 교류를 통해 그의 작품 수준을 높이는 데 기여했을 것이다. 심사정이 그린 〈와룡암소집도臥龍庵 小集圖〉를 보면 이들과 교류하는 모습을 잘 볼 수 있다. 이 작품은 김광국과 심사정이 김광수가 있는 와룡암臥龍庵을 찾아와 서화를 가지고 서로 이야기를 나누는 장면을 심사정이 그린 것이다.[24]

이렇듯 심사정은 당시 문예의 종장으로 예술 활동에 적극적으로 참여하면서 남종문인화풍을 이끌던 강세황, 조선 후기 최고의 수장가인 김광국, 김광수와 교류하면서 자신의 화풍을 열어갈 수 있었다. 강세황은 심사정에 대하여 다음과 같이 평했다.

**21**
안휘준 외 11명, 『한국의 미술가』, 사회평론, 2006. 157쪽.

**22**
이긍익, 『연려실기술』 (오세창 편, 동양고전학회 역, 『국역 근역서화징 하』, 시공사, 1998, 704쪽). "廷瑞之子 亦工山水人物 學於鄭敾."

**23**
안휘준 외 11인, 『한국의 미술가』, 사회평론, 2006, 159쪽.

**24**
백인산, 『간송미술 36』, 컬처그라퍼, 2014, 156쪽 참고. 이 그림 위에는 별도로 김광국이 쓴 제발을 붙여 놓았다. 그 내용은 다음과 같다. "갑자년(1744) 여름 내가 와룡암에 있는 상고자(김광수)를 방문하여 향을 피우고 차를 마시며 서화를 논하는데, 조금 있다가 하늘이 검은 돌처럼 새까매지더니 소나기가 퍼부었다. 그때 현재가 문밖에서 비틀거리며 들어오는데, 옷이 흠뻑 젖어서 서로 쳐다보고 깜짝 놀라 말을 못했다. 잠깐 사이에 비가 그치자 정원 가득한 경치와 색채가 마치 미가의 수묵도와 같았다. 현재가 무릎을 안고 뚫어지게 바라보다 갑자기 기이한 소리로 외치더니 급히 종이를 찾아 심주의 화의를 빌어 〈와룡암소집도〉를 휘둘러 그려냈다. 필법이 윤택하고 흥건하여 나와 상고자가 서로 보고 감탄했다. 이에 조촐한 술자리를 마련하여 아주 기쁘게 놀다가 파했다. 내가 이 그림을 가지고 돌아와 늘상 사랑하고 아꼈다."

심사정, 〈와룡암소집도〉, 지본담채, 31.6×26.7cm, 1744년, 간송미술관.

현재는 그림 그리는 일에 능하지 않은 바가 없었으니, 그중에서 화훼와 초충을 가장 잘 그렸으며 그 다음은 영모요, 그 다음은 산수였다. 그런데 특히 산수에 공을 많이 들였고, 인물화는 그의 장기가 아니었다.[25]

전해지는 작품을 보면 알 수 있듯이 강세황의 평은 꽤 정확하다. 심사정의 작품 가운데 첫째가 화훼초충이고, 둘째가 영모이니 곧 화훼영모화이다. 그의 그림을 보면 대체로 필속이 상당히 빠르다는 것을 알 수 있다. 그는 빠른 운필에서 나타나는 선과 먹 그리고 담채로 표현하는 방식을 즐겼는데, 이는 아무래도 다른 화목보다 사의화풍 화훼영모화에 적합할 수 있다.

## 심사정의 화풍과 중국 화보

심사정은 정선이나 김홍도와 달리 산수화나 화훼영모화를 그릴 때 사생에 근거하여 작품을 제작한 경우가 거의 없다. 대부분 화보나 자신이 본 중국 그림의 영향을 받은 것으로 보이며, 아마도 역대 명화들을 모아 놓은 화보에서 가장 큰 영향을 받았으리라 생각된다. 대표적으로 『고씨화보』 『개자원화전』 1집(1679)과 2집(1701) 그리고 『십죽재서화보』의 영향을 많이 받은 것으로 보인다.[26]

사실 중국 미술품을 직접 구하여 볼 기회가 많지 않은 환경을 고려해보면, 이러한 화보는 심사정이 당시 중국의 화풍을 살펴볼 수 있는 중요한 통로였다. 화보를 임모하는 것은 실력을 연마하는 매우 효율적인 방법이다. 좋은 그림을 보고 반복해서 익힘으로써 시행착오를 거치지 않고 빠르게 수준을 올릴 수 있다. 전통적으로도 고화를 본떠 그리는 임모는 오래전부터 강조된 전통 회화 실기 수업의 기본으로 권장되었다. 심사정은 이런 점을 충분히 인식한 듯 화보를 깊이 연구하고 활용해 마침내 독자적인 자신의 화풍을 이루어내는 데 성공했다.

25
강세황, 『현재 화첩』(오세창 편, 동양고전학회 역, 『국역 근역서화징 하』, 시공사, 1998. 706쪽).
"玄齋於繪事 無所不能 而最善花卉草蟲 其次翎毛 其次山水 而尤用工於山水 至於人物 非其長."

26
안휘준 외 11인, 『한국의 미술가』, 사회평론, 2006, 161쪽.

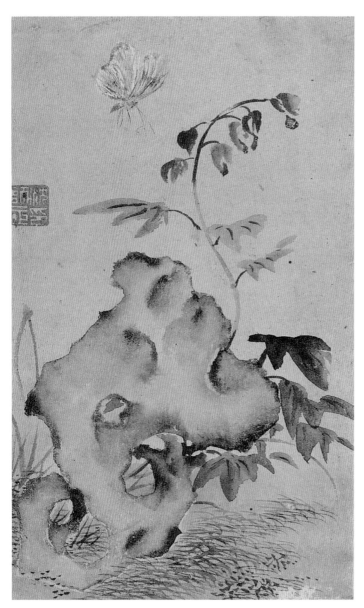

(위) 심사정, 〈금낭초접〉,
지본담채, 12.8×22cm, 간송미술관.

(아래) 『십죽재서화보』 중 〈태호석〉.

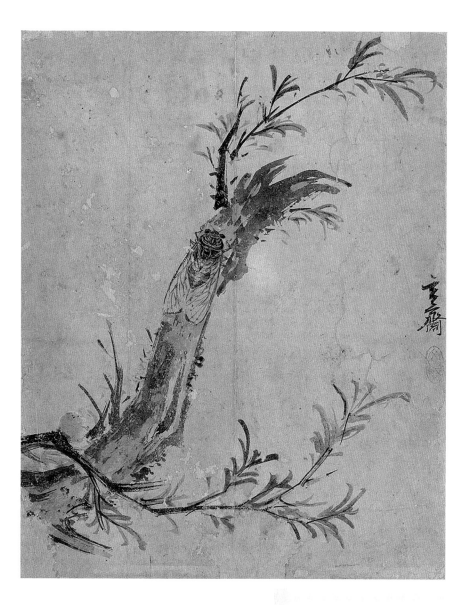

(위) 심사정, 〈유사명선〉,
지본담채, 22.2×28cm, 간송미술관.

(오른쪽)『개자원화전』중 〈매미〉.

여기에서 중국의 화보 『십죽재서화보』에 실린 〈태호석太湖石〉과 심사정의 〈금낭초접錦囊招蝶〉에 그린 바위 표현을 비교해보자. 바위의 형태나 부드러운 질감, 농담의 표현 방법 등에서 매우 유사하다.[27] 또 『개자원화전』에 실린 〈매미〉와 〈유사명선柳查鳴蟬〉을 비교해보면, 심사정이 그대로 모사했다고 할 수는 없으나 『개자원화전』에 충분히 영향을 받았다고 할 수 있는 관계를 보여준다. 그는 이렇게 화보나 중국 그림의 영향을 소화하면서 자신의 독자적인 화훼영모화의 세계를 열어갔다.

## 심사정의 문인화풍 화훼영모화

사실 심사정은 뛰어난 재주를 가진 사대부 화가였다. 〈유사명선〉의 매미는 매우 정교하게 표현되어 있어 실제로 매미를 잡아 사생한 것임을 알수 있다. 또한 삼성미술관 리움 소장 〈연지유압蓮池遊鴨〉은 그가 채색공필 화훼영모화에도 매우 뛰어났음을 보여준다. 화훼영모화로 볼 때 꽤 큰그림임에도 어느 한 부분 소홀함 없이 정교하게 묘사했다.

심사정은 이렇게 정교한 묘사와 섬세한 채색으로 사생화풍의 그림을 잘 그릴 수 있었음에도 이와는 다른 묵희적인 문인화풍 화훼영모화로 나아갔다. 운필의 의취를 통해 대상의 사의성을 드러내는 방식에 집중한 것이다. 이러한 이유에 대해 미술사학자 강관식은 몰락한 명문가의 후예로 벼슬을 포기한 채 직업적인 문인화가로 살아가는 심사정의 처지에 주목했다. 곧 그 시대 사생화풍을 주도한 화가들처럼 현실을 따뜻한 시선으로 바라보고 이를 표현하기에는 심사정의 상황이 너무도 힘들었다는 것이다. 그래서 강관식은 심사정이 현실과 떨어진 사의적이고 심미적인 남종문인화의 길을 택할 수밖에 없었을 것이라고 하였는데, 충분히 설득력이 있다.[28]

심사정의 화훼영모화 중 〈노응탐치努鷹眈雉〉는 비교적 대작에 해당하는 작품이다. 앞서 보았듯이, 조선 초기에는 세화로 〈추응박토秋鷹搏兎〉가 그려졌으며, 중국에서도 매는 자주 그려온 소재이다. 〈노응탐치〉는 전체

**27**
王悅玉 外 編, 『中國古畵譜集成 8 卷-十竹齋書畵譜』, 山東美術出版社, 2000 참고. 『십죽재서화보』는 섬세한 필선과 농담이 있는 색채가 나타나도록 다색 목판화로 찍은 전문적인 화훼영모화 화보이다. 이 목판화는 '수인목판화水印木版畵'라고 하는데, 목판에 각을 한 다음 수채 안료를 묻히고 그 위에 화선지를 대고 탁인하는 방법으로 정교한 농담 표현이 가능했다. 그래서 실제로 보면 판화가 아니라 회화로 보일 정도로 먹과 채색의 변화가 자연스럽다.

**28**
강관식, 「진경시대의 화훼영모」 『간송문화』 61호, 한국민족미술 연구소, 2001, 91–92쪽.

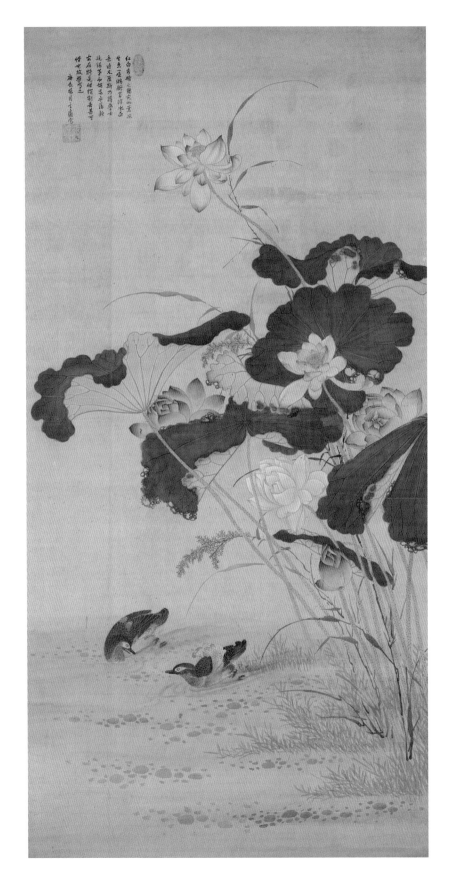

심사정, 〈연지유압〉,
견본채색, 72.5×142.3cm,
삼성미술관 리움.

심사정, 〈노응탐치〉,
지본담채, 61×130.8cm,
간송미술관.

적으로 수묵으로 그리고 대자색代赭色으로 옅게 색을 칠했다. 운필은 매우 힘 있게 표현되었다. 배경 요소인 바위나 나뭇가지, 풀은 표현이 거침없으며, 주요 소재인 매와 꿩도 운필에 주저함이나 필속의 떨어짐 없이 표현되었다. 다만 매와 꿩의 표현에서 경직된 모습이 없지 않다. 사실 매에 쫓기는 꿩의 모습을 그린 작품은 대체로 꿩이 황급히 놀라 바위틈이나 구석으로 숨는 꼴을 취해야 하는데, 〈노응탐치〉에서 꿩은 매를 인식하지 못하고 마치 모이를 찾듯 평안한 모습으로 그려져 있다.

이렇게 상황 표현에서 치밀함이 떨어지는 것은 심사정이 화보나 기존의 그림을 모사하면서 그림을 익혔기 때문이라 볼 수 있다. 그러나 전체적으로 숙련된 운필과 안정된 느낌을 주어 범작 이상의 작품이라고 할 수 있다. 이 작품 외에 국립중앙박물관에 소장된 심사정의 또 다른 매 그림으로 조선 초기에 세화로 그려진 〈추응박토〉가 있는데, 묘사적인 부분에서는 〈추응박토〉가 훨씬 좋지만, 전체적인 분위기와 필묵의 운치에서 보면 〈노응탐치〉가 더 뛰어나 보인다.

심사정의 정체성은 사의화풍 화훼영모화 중 큰 그림보다 작은 그림에서 더 잘 드러난다. 그의 빠른 손놀림에서 즉흥적으로 나타나는 경쾌한 운필과 가벼운 담채 효과는 설명이 많아야 하는 큰 작품보다는 작은 작품에서 효과가 크게 나타난다. 〈금욕파주禽欲破珠〉는 이러한 그의 뛰어난 필력과 감각을 보여주는 작품 가운데 하나다.

〈금욕파주〉는 공간의 구성과 대상의 묘사 모두 뛰어난데, 운필의 속도나 제작 과정의 흐름을 보면 매우 주도면밀하면서도 빠르게 그려진 것으로 보인다. 먼저 농담을 살린 붓으로 X자 형태의 굵은 가지를 그려 넣은 뒤 가지 끝에 새를 그려 넣었다. 그리고 농묵으로 새가 잡고 있는 잔가지를 그리고 열매와 잎사귀를 그려 넣었다. 이후 왼쪽 아랫부분에 대나무를 그려 넣고, 잎사귀의 잎맥과 녹색의 태점을 찍어 그림을 마쳤다. 그리고 최종적으로 낙관을 찍어 마무리했다.

이러한 제작 과정의 흐름을 보면, 심사정은 이 작품을 숙련된 필묵을 구사하여 빠르게 완성한 것으로 보인다. 아마도 이 작품은 종이를 펼쳐서 낙관을 찍을 때까지 30분 안팎에 마무리되었을 것이다. 어느 한 부

심사정, 〈금욕파주〉,
지본담채, 24.1×26.9cm,
간송미술관.

심사정, 〈쌍금서유〉, 지본수묵,
28.1×44.4cm, 1759년,
간송미술관.

분 주저하는 곳이 없다. 머릿속에 구상된 부분은 즉각적으로 빠르게 종이 위에 표현되었다. 그러면서도 화면상의 소밀을 주어 어디 하나 허술한 곳이 없다. 심지어 '현재거사玄齋居士'라고 새겨 있는 타원형의 긴 백문 도장을 새가 노려보는 위치에 찍어 그림에 재미를 더하였다.

즉흥적인 운필은 〈쌍금서유雙禽棲柳〉에서도 마찬가지다. 이 작품은 더 과감해지고 묵희적으로 나아갔다. 전체적으로 나무나 새의 묘사에서 통일감이 느껴진다. 부리나 눈의 표현에서 그나마 조금 묘사가 더해졌으나, 조방하게 표현되어 전체적인 운필감에서 조화를 이룬다. 몸통이나 날개깃도 자유분방하게 표현한 버들잎처럼 붓을 빠르게 움직여 능숙하게 표현했다. 아무래도 새를 표현할 때는 나무의 즉흥적인 운필보다 형태에 신경을 써야 해 멈칫거림이 있을 만한데도 전혀 그런 모습이 보이지 않는다.

이러한 심사정의 작품은 앞에서 언급한 것처럼 대부분 화보나 기존의 화적에서 표현 방법을 익혀 자기 그림에 적용한 것이다. 그는 뛰어난 사생 능력과 정교한 표현력을 지니고 있었음에도 대부분의 작품에서 사실적인 형태 묘사보다는 숙련된 운필을 통해 표현할 수 있는 묵희적인 조형성에 관심을 집중했다. 그래서 심사정은 자신의 그림을 사의적인 의취가 살아 있는 필묵의 향연으로 만들어갔다.

그러나 한편으로 심사정의 화훼영모화 중에는 거친 것이 많았고, 속도 조절 없이 달려간 작품도 여럿 존재한다. 그래서 그의 작품에서 나타나는 활달한 운필감이 때때로 성급함으로 보일 때도 많다. 이런 면은 심사정의 화풍이 지니는 동전의 양면과 같은 것이라 생각된다. 고전의 임모를 통해 화법을 익히고, 운필감을 살려 빠르게 표현하는 방식은 방일한 기운을 드러낼 수 있지만 동시에 거칠고 가벼운 작품이 될 수도 있다. 이는 곧 관찰 사생을 통해 얻은 대상의 생동감을 배제하고 운필의 감각을 중시했던 심사정 화풍의 한계라 할 것이다.

# 강세황

표암豹庵 강세황姜世晃(1713-1791)은 18세기 조선 후기를 대표하는 예원의 총수로 뛰어난 서화가이자 미술 비평가이며, 김홍도와 신위申緯(1769-1845)에게 그림을 가르친 미술 스승이기도 했다. 그는 대체로 남종문인화를 지향하였으나, 예술적인 탐구 정신이 강해 산수, 화훼영모, 사군자, 인물 등 다양한 화재에 도전했다.

강세황의 집안은 할아버지, 아버지가 모두 기로사耆老社[29]에 들 정도로 명망 있는 집안이었다. 그러나 부모가 세상을 뜬 후 가세가 기울면서 30대 초반에 처가가 있는 안산으로 이주하게 된다. 또한 젊은 시절 부모상을 당해 여섯 해 동안 무덤 옆을 지키는 시묘侍墓를 하면서 공부의 때를 놓쳤는지 과거시험에 실패하고, 환갑이 되어서야 비로소 영조의 배려로 음직蔭職으로 관직에 나갈 수 있었다.[30]

이러한 환경 탓에 강세황은 오랜 세월 어려운 형편에 처해 있었으나, 한편으로 보면 이 때문에 다른 일에 구애받지 않고 자신이 좋아하는 시서화에 전념할 수 있었다. 이 시기에 그는 중국 그림이나 화보를 구하여 이를 모사하거나, 당시 화가로 이름이 높았던 심사정 등 예술계 인사들과 교류함으로써 자신의 화풍을 세워나갈 수 있었다. 또한 꾸준히 서화 품평을 하면서 감식안을 높였다. 그는 천성적으로 예술을 사랑했고 그에 대한 자부심도 대단했다.

강세황은 특히 그림 그리는 일에 열정적이었다. 사대부였지만 채색 공필화법으로 자신의 자화상까지 그릴 정도였다. 그가 그린 〈자화상〉을 보면 왜소한 체구에 살짝 마른 듯한 얼굴, 긴 인중 아래 살며시 다물고 있는 입술, 노년의 지혜가 담겨 있는 눈매가 그의 모습 그대로일 것이라

**29**
기로사는 70세가 넘는 정2품 이상의 관리들을 예우하기 위해 설치한 기구이다.

**30**
안휘준 외 11명, 『한국의 미술가』, 사회평론, 2006, 181~191쪽. 강세황은 비록 늦은 나이(61세)에 음직으로 관직에 나갔으나, 66세 때 문신정시文臣庭試(당상관 정3품 이하 문신에게 임시로 실시한 과거)에 수석을 하여 실력을 인정받았으며, 관직도 지금의 서울시장 격인 정2품 한성판윤漢城判尹 에 이르렀다.

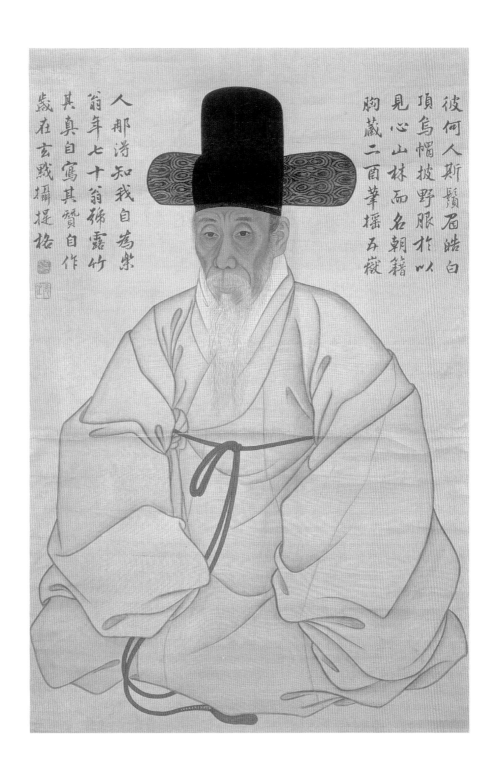

彼何人斯鬚眉皓白
頂烏帽披野服以
見心山林而名朝籍
胸藏二酉筆搖五嶽

人那得知我自爲紫
翁年七十翁號露竹
其眞自寫其贊自作
歲在玄黓攝提格

강세황, 〈자화상〉, 견본채색, 51×88.7cm, 1782년, 보물 제590-1호, 국립중앙박물관.

고 확신한다. 사대부가 보통 이런 세세한 초상화를 그리기는 쉽지 않은
데, 이런 그림을 그린 것을 보면 그는 여타 문인화가보다 예술적 열정이
강한 사람이었음이 분명하다. 자화상 화제에는 다음과 같이 쓰여 있다.

> 저 사람은 어떤 사람인가? 수염과 눈썹이 하얗구나.
> 머리에 오사모 쓰고 야인의 옷을 입었네.
> 여기에서 볼 수 있다네. 마음은 산림에 있지만
> 이름은 조정에 있는 것을
> 가슴에는 이유二酉(많은 서적)를 간직하고
> 필력은 오악을 뒤흔드네.
> 세상 사람이 어찌 알겠는가? 나 홀로 즐길 뿐이라오.
> 늙은이의 나이는 일흔이고 호는 노죽이라네
> 그 화상은 자신이 그린 것이고 그 찬도 스스로 지었다네.
> 때는 현익섭제격(임인 1782년)[31]

유려한 행서로 써 내려간 글에는 세상의 번잡한 일에서 떠나 자연과 벗
하고자 하는 문인의 마음과 예술가라는 자부심이 넉넉하게 표현되어 있
다. 이렇게 강세황은 사대부임에도 스스로 자신의 모습을 그려낼 수 있
는 진보적인 면을 가지고 있는 화가였다. 그러나 사실 그의 그림 공부는
많은 부분에서 중국의 화보에서 시작했으며, 예술의 중심은 사생보다는
사의에 있었다.

　〈벽오청서도碧梧淸暑圖〉는 강세황의 이러한 생각을 잘 보여주는 작품
이다. 이 작품은 『개자원화보』에 있는 명대 남종문인화의 대가 심주沈周
(1427-1509)의 그림을 모방한 작품이다. 그는 당시 유행한 진경산수화도
그렸으나, 대체로 문인의 고고한 품의를 드러내는 중국풍 남종문인산수
화를 많이 그렸다. 그에게는 사실, 작품이 진경산수인지 관념산수인지
는 크게 중요한 것이 아니었다. 그보다 그림에서 문인의 격조가 나타나
는 것이 중요했을 것인데, 이는 고전의 임방, 사의화법의 활용, 서화의
조화 등과 관련되어 있다.

**31**
예술의전당 서울서예박물관,
『한국서예사특별전, 표암 강세황』,
예술의전당, 2004, 375쪽.
"彼何人斯 鬚眉皓白 頂烏帽 披野服
於以見心山林而名朝籍 胸藏二酉
筆搖五嶽 人那得知 我自爲樂
翁年七十 翁號露竹 其眞自寫
其贊自作 歲在玄黓攝提格."

碧梧清暑
倣沈石田
忝齋

三葉一花

三葉一花式

(위) 강세황, 〈벽오청서도〉,
지본담채, 35.8×30.5cm,
삼성미술관 리움.

(왼쪽 아래) 강세황,
『표암선생서화첩』중〈묵란도〉,
지본수묵, 18×28.5cm,
일민미술관.

(오른쪽 아래) 『십죽재서화보』중
〈삼엽일화식〉.

## 난죽도

강세황의 이러한 경향은 화훼영모화에서도 잘 보인다. 특히 그는 사군
자나 화훼화를 즐겨 그렸는데, 서예를 통해 익힌 운필법을 활용해 고졸
한 품격의 작품 세계를 창조했다. 이러한 그의 화풍은 중국 화보의 영향
을 꽤 많이 받은 것으로 보인다. 강세황의 처남 유경종柳慶種이 쓴『첨재
화보忝齋畫譜』의 발문에는 다음과 같이 쓰여 있다.

> 금년 여름 첨재도인이 또 더위를 피하기 위하여 우리 집에 와서 지
> 냈는데, 마시고 읊는 여가에 필묵으로 유희하여 다시 이 화첩이 되
> 었다. 예전에는『십죽재서화보』를 좋아해서 대체로 그것을 모방했
> 다. 혹은 크기가 같지 않을 것을 가지고 말하는 사람이 있으나 이
> 것은 도를 모르는 사람이다. 수미산에 개자(芥子 : 겨자씨와 갓 씨의 통
> 칭)가 있고 개자 속에다 수미산을 넣을 수 없는 줄 아는가. 필치가
> 고상하고 뛰어나서 천기가 저절로 드러나는 것이니 어찌 작은 화
> 보라고 간직하기가 쉽다고만 볼 수 있겠는가.[32]

**32**
강세황, 『첨재화보』
(변영섭, 『표암 강세황 회화연구』,
일지사, 1988, 60쪽, 130쪽).

이 글에서 보듯이 강세황은 명대 채색 판화집인『십죽재서화보』를 좋아
했던 듯하다. 이 화보와『표암선생서화첩豹庵先生書畫帖』에 실린 〈묵란도〉
의 난 그림을 비교해보면, 꽃잎의 크기 등에서 획의 굵기에 약간의 차이
는 있으나, 분명히『십죽재서화보』를 보고 그린 그림임을 충분히 짐작할
수 있다. 또한 이런 난 그림의 구성 방식으로『십죽재서화보』의 난 그림
에 쓰여 있는 '삼엽일화식三葉一花式(난엽을 셋, 난화를 하나 그리는 방식)'을 그
대로 자신의 모사작에도 써놓아『십죽재서화보』를 임모한 것을 당연한
듯 보여주고 있다.

　　그러나 이러한 임모가 쉬운 것은 아니다. 특히 천천히 대상을 모사
할 수 있는 공필화가 아닌 일획으로 표현하는 사의화는 더욱 어렵다. 이
런 점에서 보면 강세황의 솜씨는 매우 뛰어나다. 〈방십죽재화조화〉나
〈묵란도〉를 보면 필의를 잃지 않으면서 방불하게 임모해냈음을 알 수 있
다. 아마도 서법으로 단련된 강세황이기에 가능하였을 것이다.

　　앞서 언급했듯이 강세황은 다양한 화재를 그렸으나 그중 특히 주목
받는 것은 사군자화이다. 보통 조선시대 사대부 화가 중에서 사군자 가
운데 어느 하나에 특출난 화가는 많았다. 하지만 그는 매난국죽을 모두

잘 그렸으며, 사군자를 한 벌로 그려서 세상에 남기기도 했다.[33] 그는 특히 사군자 중에서 대나무와 난에 솜씨를 보였다.

1790년 강세황이 78세에 그린 만년작이자 대표작이라 할 수 있는 〈난죽도蘭竹圖〉를 보면 그의 사군자 솜씨를 유감없이 느낄 수 있다. 이 작품은 3미터 가까이 되는 긴 두루마리 그림으로, 오른쪽에서 바위 옆으로 꽃대 네 개가 올라온 난초가 있고 중간에 V자 형태로 대나무가 벌어져 있으며 왼쪽으로 가면서 바위와 낮은 크기의 대들이 어우러진다. 전체적으로 농담건습이 잘 살아 있고 시원한 공간에 소밀을 주어 표현했다.

그러나 이 작품은 기술적으로 그렇게 뛰어나 보인다고는 할 수 없다. 화면은 밀도가 떨어져 느슨해보이며, 대나무의 V자 구성이 난에서도 비슷하게 나타나 구도적으로 중복되는 면도 있다. 난엽의 운필은 리듬감이 있어 보이나 자세히 보면 유려하고 정제된 느낌은 아니다.

대나무 운필도 마찬가지다. 보통 죽간을 그릴 때는 전체적으로 약간 휠 수는 있으나, 한 마디 안에서는 되도록 휘지 않게 그려야 힘이 있어 보인다. 또한 죽간의 한 마디 안에서는 대의 굵기가 고르게 표현되어야 하며, 기필과 수필이 분명하게 이루어져야 한다. 그런데 이런 것이 모두 지켜지지 않고 있다. 그래서 대나무가 힘이 빠진 듯하고 약간 휘청해보인다.

이 그림 끝에 강세황 스스로 쓴 제기에 '너무 광방狂放하고 대충 그린 것이 흡사 술에 취한 필치 같다.'라고 한 것은 아마도 자신의 그림이 지닌 이러한 단점을 잘 알기에 에둘러 표현한 것이라 할 수 있다.[34] 이렇게 하나하나 따져보면 좋은 구성이나 세련된 운필은 아니며, 분명 기술적으로 부족한 그림이다.

그럼에도 이 그림은 다른 화가의 사군자 그림에서 볼 수 없는 그만의 여유와 격조를 지니고 있다. 이는 그가 평생 서화에 매진하면서 체득한 특유의 방식이 있었기에 가능했다.

강세황은 대나무 표현의 이상적인 지경이 '공령쇄락空靈灑落'이라 했다. 비어 있듯 여유롭고 상쾌한 느낌이 나야 좋은 대나무 그림이라는 것이다.[35] 필자 생각에 〈난죽도〉는 그가 추구한 공령쇄락의 이상에 가장 접

**33**
국립중앙박물관 편, 『시대를 앞서 간 예술혼, 표암 강세황』, 국립중앙박물관, 2013, 159쪽.

**34**
국립중앙박물관 편, 『시대를 앞서 간 예술혼, 표암 강세황』, 국립중앙박물관, 2013, 302쪽 작품해설 71 참고. 작품의 끝에 다음과 같은 제기가 쓰여 있다. "圖中諸學士 大醉僵仆 不能自持 形態可笑 圖末竹蘭 亦狂放草率 眞似醉筆 蘭則嫋嫋欲笑 竹則傲傲欲舞 皆具醉態 唯子昻畫法差精謹 有獨醒意 是日重展卷 復題."

**35**
백인산, 『선비의 향기, 그림으로 만나다: 화훼영모·사군자화』, 다섯수레, 2012, 109쪽.

근한 그림이다. 앞서 이야기한 이 그림의 화면 구성과 운필의 단점이 '공령쇄락'의 관점에서 보면 장점이 된다. 약간 엉성한 운필은 그림을 오히려 예스럽고 순박하게 보이게 한다. 느슨한 화면 구성도 이 그림을 한층 여유로워보이게 한다.

결국 강세황은 그림에서 기술적인 세련성을 보여주지 못했음에도 〈난죽도〉를 통해 자신이 추구하는 공령쇄락의 모습을 완성했다. 이러한 방식이 문인화가들이 추구하는 진정한 문인화의 방식이라 할 수 있다. 강세황은 학식과 예술 경험을 쌓아가면서 자기 그림에서 재주를 빼고 사대부 그림의 담백한 멋을 남겼다.

## 표암첩의 화훼영모화

사군자 그림을 통해 강세황의 사의적인 풍취를 살펴볼 수 있지만, 사실 강세황 화훼영모화의 진정한 모습은 국립중앙박물관에 소장된『표암첩 豹庵帖』에 담긴 화훼영모화들에서 볼 수 있다. 이 화첩에는 매난국죽을 비롯해 문인화의 주요 소재가 되는 괴석, 연꽃, 모란, 파초, 패랭이뿐 아니라 우리 생활 주변에서 쉽게 볼 수 있는 봉선화, 포도, 심지어 채소류인 무까지도 그려져 있다.

이 화첩에 실린 작품들을 보면 강세황이 잘 그리려고 애쓴 흔적은 어디에도 없다. 간결한 구도에 기교를 뺀 운필로 소소한 소재들을 표현했다. 그림 위에 화제도 없고 도장 하나 찍지 않았다. 이런 평범하면서 무심한 표현은 문인의 여유를 드러내며 탈속한 모습을 보여준다.

『표암첩』에 실린 〈패랭이〉는 오른편에 괴석을, 그 아래에 패랭이를 그려 넣었다. 괴석의 운필은 자유롭고 빠르다. 교반수가 된 비단 위에 운필이 빠르다 보니 곳곳에 거친 붓 흔적이 남았다. 그래도 운필감이 흥겹다. 패랭이의 표현도 가볍고, 맑은 채색에 어디 하나 묘사를 위해 가필한 흔적도 없다. 패랭이꽃 무늬를 그리기 위해 이미 칠해 놓은 붉은색이 마르기 전에 먹선을 그려 얼룩 같은 번짐이 생겼다. 그러나 이

(왼쪽) 강세황, 『표암첩』 1권 중 〈패랭이〉, 견본담채, 16×24cm, 국립중앙박물관.
(오른쪽) 강세황, 『표암첩』 2권 중 〈무〉, 견본담채, 16.3×24.5cm, 국립중앙박물관.

또한 자연스럽다. 이런 그림은 형상을 빌리긴 했지만 재주를 뺀 운필의 맛, 농담의 변화나 색의 자연스러움에서 고졸한 멋을 드러낸다.

『표암첩』에 실린 〈무〉는 더욱 그렇다. 중심 소재로 그려질 만하지 않은 소소한 대상이 그림으로 표현되었다. 구도랄 것도 없이 무 하나를 중앙에 놓고 구륵과 몰골을 사용해 담채로 가볍게 표현했다. 그림을 그리면서 일부러 대충 그리겠다고 생각하고 그리지는 않겠지만, 큰 욕심 없이 붓이 가는 대로 가볍게 그린 것을 분명히 알 수 있다. 그래서 그런지 어쩌면 전형적으로 그려지는 문인화보다 더 문인화적인 느낌을 준다. 김정희의 서예 작품 중에 이런 글귀의 작품이 있다.

> 좋은 반찬은 두부 오이 생강나물
> 훌륭한 모임은 부부와 아들딸 손자[36]

70세 노인이 삶을 돌아보니 고관들의 모임이나 진수성찬보다 소소한 가족 모임과 간솔한 채소 반찬이 더 소중하다는 것을 표현한 글이다. 이러한 마음이 곧 강세황의 〈무〉 그림에 담겨 있지 않을까 생각한다. 하찮아 보이는 일상의 소재이지만 그 안에서 평범함의 소중함을 느끼고 이를 표현한 것이다.

조선시대에 유교적 가치관으로 무장한 올바른 사대부라면 기본적으로 일상을 격물치지의 자세로 살아간다. 특히 예술적인 성향이 있는 문인 사대부들은 사물의 관찰을 통해서 얻은 지혜를 시서화로 표현하고 이를 수신의 도구로 삼는다. 추사 김정희가 평범한 소찬에서 진수성찬 못지않은 풍성함을 느끼고 이를 글과 글씨로 표현했듯이 강세황은 평범한 무 한 뿌리에서 사군자 못지않은 일상의 도를 발견하고 이를 담담한 필치로 표현한 것이다.

**36**
최완수 편, 『간송문화 63 –
추사명품』, 한국민족미술
문화연구소, 2002, 90쪽.
"大亨豆腐瓜薑菜, 高會夫妻兒女孫."

# 최북

호생관毫生館 최북崔北(1720-1786경)은 화원은 아니지만 그림으로 꽤 유명했던 중인 출신 화가이다.[37] 술을 좋아한 최북은 좋은 말로 하면 호방하고 나쁜 말로 하면 괴팍해, 이와 관련해 여러 일화가 전해진다. 그의 전기를 쓴 문신이자 서예가 남공철南公轍(1760-1840)의 글에는 다음과 같은 내용이 있다.

최북 칠칠이라는 자는 세상에서 그 조상과 본을 알지 못한다. 이름인 '북녘 북北' 자를 쪼개어 '칠칠七七'이라는 자字를 만들어서 세상에서 자를 가지고 행세했다. 그림을 잘 그렸고, 한 눈이 애꾸가 되어서 항상 안경 반쪽을 쓰고 다녔다. 구룡연에 구경 갔다가 너무 좋아서 술에 잔뜩 취해 혹은 울기도 하다가 또 큰소리를 치기를, "천하의 명인 최북이 마땅히 천하의 명산에 죽어야 한다." 하고, 드디어 몸을 날려 뛰어들었다. 마침 어떤 사람이 구하는 바람에 떨어지지 않고 그 사람이 업어서 산 아래 너럭바위에 갖다 눕히니 숨은 헐떡헐떡하며 누워 있다가 휙 하고 휘파람을 부니 그 소리가 수풀을 뒤흔들어 잠자던 매들이 꺽꺽거리며 모두 날아갔다. 옛날 그림을 잘 임모했으며, 술을 즐기고 멀리 놀기를 좋아했다. …… 칠칠의 그림이 날마다 세상에 전해지니 세상에서 그를 '최산수崔山水'라고 일컬었다. 그러나 화훼와 영모와 괴석과 고목을 더욱 잘 그렸다. 멋대로 휘둘러 그려낸 것이 보통 필묵가들의 격식과는 같지 않았다.[38]

37
유홍준, 『화인열전 2』,
역사비평사, 2001, 133쪽 참고.
『동패낙송東稗洛誦』에 그는
계사癸巳 최상여의 아들로 초명은
식埴이고 숙종 임진년(1712년)
생으로 기록되어 있다.

38
남공철, 『금릉집金陵集』 (오세창 편,
동양고전학회 역, 『국역 근역서화징
하』, 시공사, 1998, 743쪽).

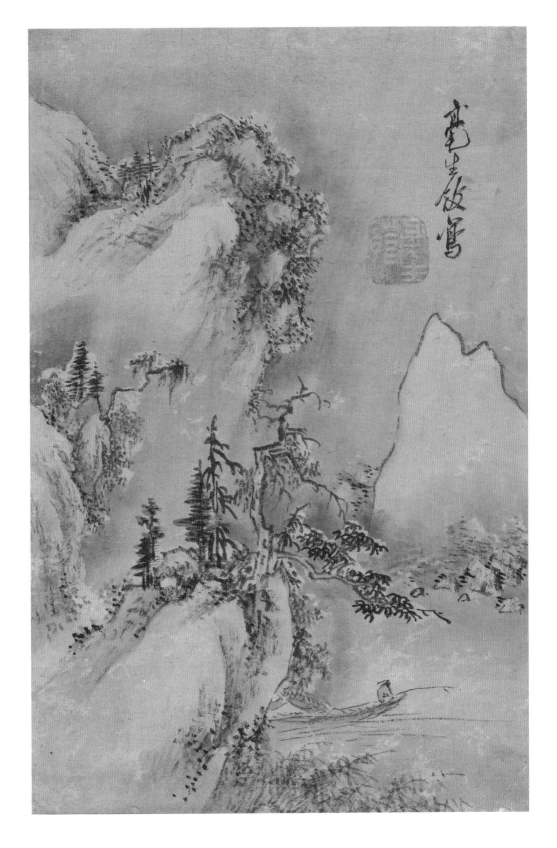

최북, 「사시팔경도첩」 중 〈늦겨울〉, 지본담채, 31.2×48.4cm, 국립중앙박물관.

'그림을 팔아먹고 산다'는 의미로 '호생관'을 호號로 쓰거나 일 처리가 야무지지 못한 사람을 일컬을 때 쓰는 칠칠찮다는 말을 연상하게 하는 '칠칠이'를 자로 쓴 것을 보면, 최북은 당시 양반 중심의 신분 사회에서 세상에 냉소적인 자세를 지니고 있었던 듯하다. 더군다나 앞의 글에서 볼 수 있듯이 스스로 천하의 명인이라고 부르는 자만심에다 낮술에 취해 물속에 뛰어들 객기까지 있었으니, 그의 삶이 평온하지는 않았을 것이라고 충분히 짐작된다. 실제로 그는 어느 겨울날 술에 취해 돌아오는 길에 성벽 아래에서 잠이 들어 폭설에 얼어 죽었다고 전해진다.[39]

'최산수'로 불린다고 남공철이 언급한 데서 짐작하듯이, 현재 남아 있는 최북의 그림 중에 많은 수가 산수화이다. 몇몇 그림은 당시 명승을 그린 진경산수 계열의 작품이지만, 대체로 그가 그린 산수화는 남종문인화 계열의 사의화풍 산수화이다. 서화가 조희룡趙熙龍(1789-1866)이 지은 「최북전崔北傳」에는 아래와 같이 쓰여 있다.

> 최북의 자는 칠칠이니, 자 또한 기이하다. 산수와 가옥, 수목을 잘 그려서 필치가 짙고 무게가 있었다. 황공망黃公望(1269-1353)을 사숙하더니 끝내는 자기의 독창적인 의경意境으로 일가를 이루었다. 자기의 뜻으로 일가를 이룬 사람이다.[40]

황공망은 원말 사대가 중 한 명으로 중국 남종문인산수에 큰 획을 그은 화가이다. 간결한 수묵 운필과 절제된 구성감을 지닌 그의 산수화는 이후 문인산수화의 기준이 되었다. 최북이 황공망의 원작을 보았는지는 모르겠으나, 아마도 황공망의 산수화법을 실어놓은 화보나 그의 화풍을 좇는 산수화가의 그림을 따라 자신의 화풍을 개척했을 것으로 보인다.

최북의 작품집 『사시팔경도첩四時八景圖帖』 가운데 〈늦겨울〉은 근경의 소슬한 잡목, 산 정상 근처에 보이는 반두법礬頭法,[41] 청색과 갈색 위주의 담채 표현에서 황공망 산수의 풍취를 느낄 수 있어 조희룡의 언급이 사실임을 확인할 수 있다.

그러나 이 그림은 임방을 기본으로 남종문인산수화의 법도를 잘 따

**39**
유홍준, 『화인열전 2』, 역사비평사, 2001, 150쪽.

**40**
조희룡, 『호산외기壺山外記』 (실시학회 고전문학연구회 역주, 『조희룡전집』 6권, 한길아트, 1998, 59쪽). "崔北者七七 者亦奇矣 畫山水屋木 筆意蒼鬱 辯香大癡 終以己意 成一家者也."

**41**
이성미, 김정희 공저, 『한국회화사 용어집』, 다할미디어, 2003, 87쪽 참고. 반두법이란 백반 덩어리와 같은 모양이 산 정상 부근에 모여 있는 형태로 표현하는 준법이다. 원말 사대가 중에 오진이나 황공망이 즐겨 그렸다.

르고 있으나, 최북의 개성이나 독창성은 보이지 않는 범작 수준에 그치고 있다. 앞서 남공철이 쓴 글을 보면 그의 그림이 매우 개성적이고 즉흥적일 것으로 생각되는데, 실상은 그렇지 않은 것이다. 그가 그린 산수화는 대부분 이렇게 정형화된 남종문인산수화의 규칙을 따르고 있다.

## 최북을 닮은 영모

최북은 이런 남종문인산수화 말고 영모화도 잘 그렸으며, 특히 메추라기를 잘 그려 '최순崔鶉' 곧 '최메추라기'라고도 불렸다.[42] 사실 남공철이 쓴 것처럼 최북은 산수보다 화훼영모에서 오히려 개성 있는 모습을 보여준다. 그렇다고 해서 그가 영모를 특별히 잘 그렸다는 것은 아니다. 최북이 그린 간송미술관 소장 〈추순탁속秋鶉啄粟〉은 조선 중기 조지운의 작품으로 전해지는 동명의 메추라기 작품과 비교했을 때 그 수준이 훨씬 떨어진다. 평면적인 형태나 서툰 깃털 표현은 메추라기를 경직되게 만들었다. 그의 다른 화훼영모화도 이와 유사한 느낌을 받는다. 뛰어난 걸작도 없지만 그렇다고 수준 이하의 작품도 없는 범작들이 대부분이다.

그러나 최북의 화훼영모화는 작품의 질을 떠나 당대 내로라하던 작가들의 작품과 견줄만한 개성을 지니고 있다. 그의 영모는 김득신이나 변상벽의 그림처럼 사실적이지도 않으며, 또 김홍도처럼 마음을 적시는 감성이 있어 보이지도 않는다. 그런데 그의 화훼영모화에는 그만의 독특한 표정과 느낌이 있다. 〈추순탁속〉뿐 아니라 그가 그린 동물들을 보면 표현에서 무언가 부족한 듯한 느낌과 고집스러운 느낌을 동시에 받는다. 아마도 대상의 세부에 대한 구조적 이해가 부족한 상태에서 화보를 기초로 성실하게 묘사하다 보니 이런 느낌을 주는 것이 아닌가 생각된다.

국립중앙박물관에서 소장하고 있는 〈토끼〉도 이와 같은 느낌을 준다. 메추라기의 깃털과 마찬가지로 토끼털도 농묵으로 세밀하게 표현했으나, 동물의 형태나 자세에 따라 나타나는 털의 방향을 제대로 표현하지 못했다. 형태 표현도 평면적이며 경직되어 보인다. 토끼의 얼굴 부분

**42**
유홍준, 『화인열전 2』, 역사비평사, 2001, 152쪽.

을 자세히 살펴보면 코와 콧구멍 부분이 이상하게 왜곡되어 어색해보인다. 그럼에도 최북은 모든 부분을 꼼꼼하게 마무리했다.

화보식 표현에 따른 엉성함은 국립중앙박물관 소장 〈서설홍청鼠囓紅菁〉에서도 보인다. 쥐 한 마리가 순무를 갉아 먹는 모습을 배경 없이 그려넣은 이 그림은 간송미술관 소장 심사정이 그린 동명의 작품과 소재나 표현 방식 그리고 구도가 유사하다. 심사정의 〈서설홍청〉을 보면 쥐가 반측면으로 되어 있어 순무에 올라탄 모습이 매우 적절하다. 쥐의 꼬리는 순무의 잎사귀 뒤로 넘어가 자연스럽다. 또 약간 아래로 내려다보는 시점도 적절하다. 그런데 최북의 그림은 마치 쥐 따로 순무 따로 그린 그림을 겹쳐놓은 듯하다. 앞의 〈토끼〉나 〈추순탁속〉은 주요 소재인 토끼나 메추라기 주변에 배경이 설정되어 별다른 이상함이 드러나지 않지만, 이 작품은 순무 위에 올라 탄 들쥐의 모습만 있어 어색함이 부각된다.

물론 이런 어색함은 화보식 표현에 익숙한 화가들이 자신이 알고 표현할 수 있는 몇몇 소재를 한 화폭에 그려넣으면서 발생한 것이다. 이는 화보로 그림을 익힌 심사정이나 강세황의 작품에서도 충분히 나타날 수 있다. 그러나 그들의 작품은 형태적인 오류가 오류로 보이지 않고 자연스러워보인다. 그들은 빠른 운필로 대상의 요체를 간결하게 표현하는 것을 즐겼기에 부분적으로 형태 표현이나 시점에서 나타나는 오류가 이상하게 느껴지지 않고, 오히려 문인화풍의 여기적인 멋으로 보인다.

그러나 최북의 표현은 달랐다. 그는 운필감을 살리지 않고 대상을 꼼꼼하게 그렸다. 그런데 정확한 관찰을 바탕으로 사실적으로 꼼꼼하게 그린 것이 아니라 형태 표현에 오류가 있으면서도 꼼꼼하게 표현함으로써 뭔가 독특한 개성이 나타난다. 보통 관찰 사생이 완벽하게 표현되면 그 객관적인 모습 때문에 작가가 자신의 개성을 분명하게 드러내기 쉽지 않은 부분이 있다. 이암의 매 그림이나 변상벽의 고양이 그림을 보면 그 묘사의 정확성으로 대상의 전신이 이루어졌다고 할 수는 있으나, 그 소재에서 작가의 성정을 들여다보기는 힘들다. 하지만 최북의 영모화는 조금 달라 그가 그린 동물들은 형태나 표현 방식에서 약간씩 어색함에도 이를 꼼꼼하게 그려 저마다 고유의 성격을 지닌 듯이 보인다. 현실 세

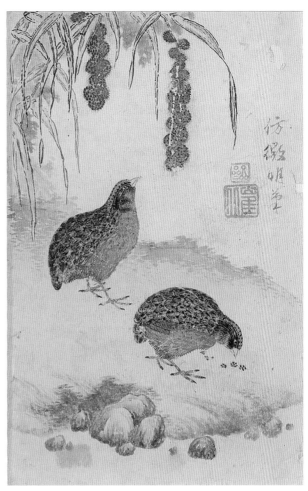

(위) 최북, 〈추순탁속〉, 지본담채,
17.7×27.5cm, 간송미술관.

(왼쪽 아래) 최북, 〈토끼〉, 지본담채,
30.2×33.5cm, 국립중앙박물관.

(오른쪽 아래) 최북, 〈토끼〉, 부분확대.

(위) 최북, 〈서설홍청〉,
지본담채, 20×19cm,
조선 후기, 간송미술관.

(아래) 심사정, 〈서설홍청〉,
지본담채, 21.3×23.5cm,
간송미술관.

계에는 존재하지 않을 듯한 기괴함이 최북의 영모화에는 있는 것이다.

〈추순탁속〉에 묘사된 메추라기의 표정은 사뭇 화가 난 듯하다. 또 〈토끼〉에서 조 이삭을 바라보고 있는 토끼의 표정도 그렇다. 눈은 조 이삭을 보고 있으나 생각은 딴 곳에 있는 듯하다. 마치 영국 작가 루이스 캐럴의 소설 『이상한 나라의 엘리스Alice's Adventures in Wonderland』에서나 볼 듯한, 뭔가 엉뚱한 생각으로 가득 찬 듯한 모습이다. 최북이 그린 〈서설홍청〉의 들쥐도 마치 무를 갉아 먹는 모습을 그렸다기보다 의도했든 그렇지 않든 무를 올라타고 무언가를 골똘히 생각하는 모습으로 보인다.

엉뚱한 생각일 수 있지만, 최북은 그가 그린 영모와 닮았을 것 같다. 화려하거나 우아하지 않고 고집이 있으면서 뚱해보이는 그 모습에 '칠칠이' 최북의 모습이 투영된 듯하다. 사실 그의 산수화는 자신의 삶을 있는 그대로 반영하지 못한다. 최북은 남종문인산수화를 즐겨 그렸으나 문인 사대부가 될 수 없었던 그에게 산수화는 자신의 내면을 드러내기보다 오히려 자신을 감추는 도구였을 것이다. 그래서 최북의 영모는 산수보다 더 흥미롭다.

이런 최북의 모습은 사의적 필치로 그린 그의 매 그림에서도 잘 나타난다. 국립중앙박물관 소장 〈호취응토豪鷲凝兎〉는 나무 위에 매 한 마리가 앉아 있고 그 밑에 토끼가 황급히 숨을 곳을 찾는 장면을 그린 그림이다. 매의 눈은 토끼를 쫓지 않고 있으며, 토끼의 표정은 겁을 먹었다기보다는 화가 난 듯하다. 앞서 최북이 그린 다른 영모화에서 본 독특한 표정 역시 이 그림에서도 보인다.

## 배추와 붉은 무

이처럼 영모화에서는 조금 엉뚱해보이지만 개성 있다면, 소과도에서는 감각적이고 사의적인 느낌을 잘 살린 작품이 존재한다. 국립중앙박물관 소장 〈배추와 붉은 무〉에서 확인할 수 있다. 이 작품은 청대 운수평惲壽平 (1633-1690)이 그린 작품 중에 매우 유사한 작품이 있어 아마 청대 화훼

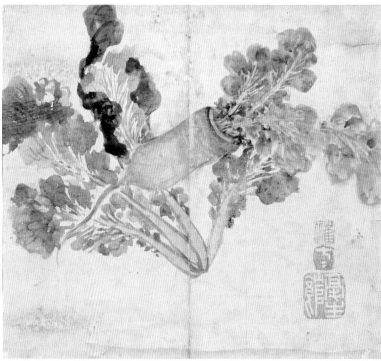

(위) 최북, 〈호취응토〉, 지본담채,
35.4×41.7cm, 국립중앙박물관.

(아래) 최북, 〈배추와 붉은 무〉,
지본담채, 30.5×21.5cm,
국립중앙박물관.

화풍의 영향을 받았으리라 짐작되는데, 시기적으로도 충분히 전해질 수 있었으리라 생각된다. 다만 운수평의 작품보다 최북의 작품이 평면적이면서 조방한 느낌이 크다.

　　이 그림 역시 앞에서 살펴본 〈서설홍청〉처럼 대상들의 관계를 고려하지 않고 포개놓은 모습으로 표현되어 어색해보인다. 하늘에서 내려보는 조감시 때문에 더 그렇다. 하지만 이 점이 오히려 작품을 감각적으로 보이게 한다. 화면을 평면화하고 공중에 뜬 것처럼 보이게 해 이전에 보지 못한 색다른 화면 구성을 보여주기 때문이다. 또한 먹을 전혀 쓰지 않고 담담한 중간 색조의 초록과 붉은색만을 사용해 몰골법으로 표현한 무와 배추는 매우 신선해보이며, 근대적인 감각으로도 읽힌다.

# 변상벽

화재和齋 변상벽卞相璧(1730-미상)은 영조 연간 말기에서 정조 연간에 활약한 도화서 출신의 직업 화가로, 초상화와 화훼영모화에 뛰어난 솜씨를 발휘했다. 1850년 즈음 편찬된 책으로 다양한 인물의 사적을 기록한 『진휘속고震彙續攷』에 다음과 같이 쓰여 있다.

> 고양이를 잘 그려서 당시에 변괴양卞怪樣이라 하였고, 이름을 잘못 불러서 변량卞良이라도 했다. 또 초상을 잘 그려서 당시에 국수國手라고 일컬어졌으며 초상을 그린 것이 모두 백여 장이나 된다.[43]

변상벽이 조선 제일의 영모화가였다는 것은 문헌뿐 아니라 현재 남아 있는 그의 고양이, 닭 그림을 봐도 분명히 알 수 있다. 또한 그는 인물화에서도 당대 최고수였는데, 영조의 어진 제작에 두 차례나 참여했으며, 조선 후기 문신 윤급尹汲(1697-1770) 등 수많은 인물의 초상을 그렸다고 전해진다.[44] 사실 회화에서 가장 표현하기 어려운 영역이 인물이다. 중국 위진남북조시대의 화가 고개지顧愷之는 화목 중에서 가장 어려운 것이 인물화라고 했는데, 이는 화가들도 충분히 수긍할 수 있을 것이다.[45]

물론 사대부 취향의 미학적인 입장에서 회화의 가치가 고아한 문기文氣에 있다면 상황은 달라질 것이다. 하지만 대상을 보고 이를 재현하는 능력이 화가의 기본이라고 한다면 인물화는 그 사람의 감정이나 정신성을 미묘한 형태 변화에서 잡아내야 하므로 여간 어려운 것이 아니다. 콧등의 윤곽이나 눈썹의 각도 차이가 그 사람을 다른 사람으로 보이게 할 수 있기 때문이다.

**43**
저자 미상, 『진휘속고』
(오세창 편, 동양고전학회 역,
『국역 근역서화징 하』,
시공사, 1998, 690쪽).

**44**
오세창 편, 동양고전학회 역,
『국역 근역서화징 하』,
시공사, 1998, 691쪽. 이 책에
'(변상벽이) 근암 近庵 윤급尹汲 의
초상화를 그렸다'는 「화재화정
和齋畵幀」의 기록에 근거하여
국립중앙박물관 소장된 〈윤급초상
尹汲肖像〉은 변상벽이 그린 것으로
추정된다.

**45**
顧愷之 『魏晉勝流畵讃』 (갈로 지음,
강관식 옮김, 『중국회화이론사』,
미진사, 1997, 89쪽).
"凡畵 人最難 次山水 次狗馬."

초상화를 표현하는 데 가장 중요한 요소는 정신이다. 인물을 표현할 때 정신까지 옮겨야 한다는 것인데, 이를 실천하는 방법은 다름이 아니라 대상에 대한 철저한 관찰 사생을 통해 완벽하게 닮도록 그리는 것이다. 특히 사람의 감정과 느낌을 가장 많이 담을 수 있는 '눈동자'의 표현이 매우 중요하다. 변상벽은 이러한 초상화의 전신을 화훼영모화에 완벽히 적용했다. 그가 그린 화훼영모화를 보면 동물의 눈빛이 살아 있으며, 형태는 정확하고 터럭 하나하나에 생기가 돈다.

## 고양이 그림

간송미술관 소장 〈국정추묘菊庭秋猫〉는 소품임에도 변상벽이 얼마나 뛰어난 영모화가인지를 보여주는 작품이다. 자줏빛 국화가 풀들 사이에서 소담하게 피어난 가을날을 배경으로 뜰 한편에 웅크리고 앉아 있는 얼룩무늬 고양이를 실감 나게 표현했다. 고양이의 자연스러운 자세와 화면 밖의 무언가를 응시하는 듯한 눈매, 자세의 굴곡에 따라 한 올 한 올 그려낸 고양이의 털, 귓속의 핏줄까지 표현한 정교한 묘사가 놀랍다. 무엇보다 이 그림이 매력적인 것은 단순히 묘사력 때문이 아니라, 이러한 정교한 묘사를 통해 고양이의 감정에 이입되는 느낌을 받기 때문이다. 그야말로 고양이의 겉모습뿐 아니라 그 안에 존재하는 영혼까지도 보이는 듯하다.

변상벽의 명성과 기량을 보여주는 작품 가운데 가장 잘 알려진 그림이 국립중앙박물관 소장 〈군작쌍묘群雀雙猫〉이다. 이 작품은 화훼영모화로는 꽤 큰 작품인데, 역시 고양이가 마치 살아 있는 듯 자연스럽고 생생하다. 〈국정추묘〉가 순간을 포착한 정적인 그림이라면, 이 작품은 역동적으로 움직이는 순간을 정지 화면으로 포착한 듯 이채롭다.

〈군작쌍묘〉의 왼쪽 측면에 큰 옹이가 여럿 패인 나무가 서 있는데 작은 고양이 한 마리가 참새를 잡으려고 나무에 훌쩍 뛰어올랐다가 실패했는지 다시 내려오려고 자세를 잡고 있다. 이때 어미 고양이인 듯 덩

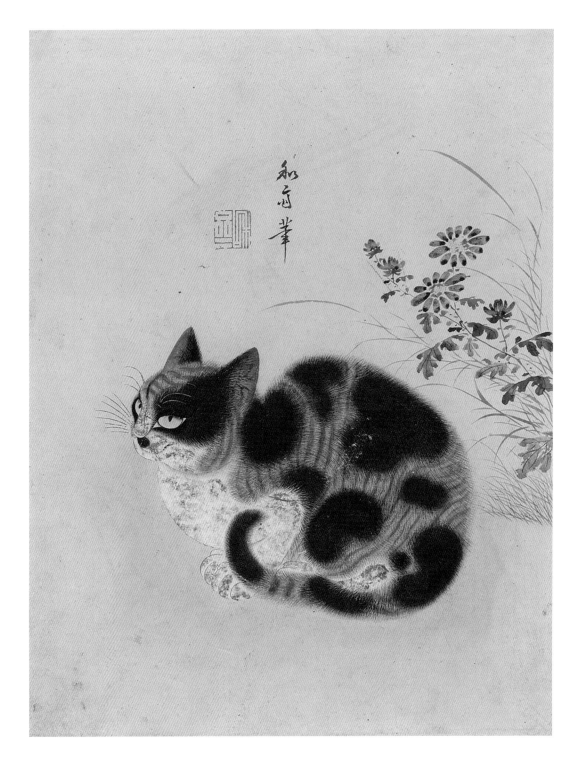

변상벽, 〈국정추묘〉, 지본채색, 22.5×29.5cm, 간송미술관.

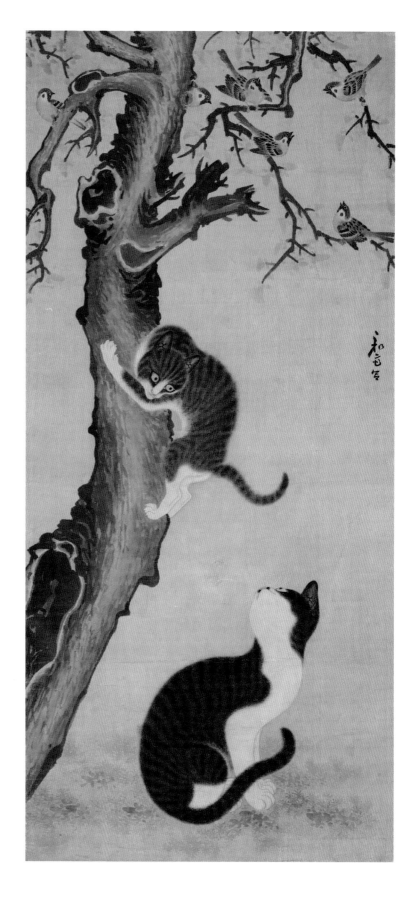

변상벽, 〈군작쌍묘〉, 건본채색,
43×93.7cm, 국립중앙박물관.

치가 큰 고양이가 고개를 돌려 작은 고양이를 쳐다보고 있다. 그리고 나뭇가지 위에서는 고양이 때문에 놀란 참새들이 부산하게 움직이며 정신없이 지저귀고 있다. 변상벽의 장기가 바로 동물들이 움직이는 순간을 포착하는 것인데, 이렇게 절묘한 상황을 설정하고 그림으로 풀어낸 솜씨가 놀랍다. 이는 그가 단순히 그림 재주만 있는 화가가 아니라 하찮은 동식물의 모습에서도 시정을 느끼고, 그림에 이야기를 담아 전할 수 있는 순수하고 따뜻한 감정의 소유자였기에 가능했을 것이다.

기법적으로 보면 섬세한 채색공필화법을 중심으로 사의적인 수묵운필을 함께 사용한 점을 주목할 수 있다. 고양이의 털을 한 올 한 올 모두 그려 그 질감이 살아 있는 듯하고, 자세는 정확한 관찰과 핍진한 묘사로 매우 사실적이다. 반면 나무는 힘찬 운필로 표현해 수묵의 묘미를 잘 보여주었고, 지면의 여린 풀들은 담채와 선염법을 활용해 포근하고 잔잔하게 표현했다. 이렇듯 나무에서 보이는 과감한 수묵 표현, 고양이에게서 보이는 섬세한 채색 표현이 한 화면에 조화롭게 나타나고 있다.

한 화면에 나타나는 이런 다양한 표현은 서로 보완하는 동시에 강조하는 경향이 있어 그림을 보는 재미를 더해준다. 힘 있는 운필과 섬세한 묘사, 채색과 수묵, 담채와 진채가 한 화면에서 대비되면서 서로 돋보이게 하는 것이다. 따라서 변상벽의 이 작품을 보면 소재와 기법의 조화를 통해 하나의 세련된 화훼영모화가 완성되었음을 알 수 있다.

### 닭과 병아리 그림

변상벽은 이러한 고양이 그림 외에도 닭 그림에 일가견이 있었다. 다산茶山 정약용丁若鏞(1762-1836)은 변상벽의 닭 그림을 보고 그 감흥을 다음과 같이 옮겼다.

**46**
정약용 저, 송재소 역주,
『다산시선』, 창작과 비평사,
2013, 500-503쪽.

고양이 그려서 세상에 유명하니
변씨는 이로써 '변고양이'라 불렸는데
이번에 또다시 병아리를 그려내니
가는 털 하나하나 살아 있는 듯

어미닭은 까닭 없이 잔뜩 노해서
안색이 사납게 험악한 표정
목털은 곤두서서 고슴도치 닮았고
건드리면 꼬꼬댁 야단맞는다

쓰레기통 방앗간 돌아다니며
땅바닥을 샅샅이 후벼 파다가
낟알을 찾아내면 쪼는 척만 하고서
새끼 위한 마음으로 배고픔을 참아내네

아무것도 없는데 놀라서 허둥지둥
올빼미 그림자 숲 끝을 지나가네
참으로 장하도다 자애로운 그 마음
하늘이 내린 사랑 그 누가 빼앗으랴

병아리들 어미 곁에 둘러싸고 다니는데
황갈색 연한 털이 예쁘기도 하여라
밀납 같은 연한 부리 이제 막 여물었고
닭 벼슬은 씻은 듯 연붉은 색깔

그 중에 두 놈은 서로 쫓고 쫓기는데
어디메로 그리도 급히 가는고
앞선 놈 주둥이에 무엇이 매달려
뒷 놈이 그것을 뺏으려는 것

새끼 둘이 한 지렁이 서로 다투어
두 놈이 서로 물고 놓지를 않네
또 한 놈은 어미 등에 올라타고서
가려운 곳 혼자서 비비고 있는데

한 놈만 혼자서 오지 않고서
채소 싹을 바야흐로 쪼고 있는 중
형형색색 섬세하여 진짜 닭과 똑같아
도도한 기상을 막을 수 없네

듣건대 이 그림 처음 그렸을 때
수탉들이 잘못 알고 법석했다오.
그가 그린 고양이를 그림 역시
쥐들을 혼내줄 만하였겠으리

예술의 지극함이 여기까지 이르다니
만지고 또 만져도 싫지가 않네
되지 못한 화가들은 산수화 그린다며
이리저리 휘둘러 손놀림만 거치네[46]

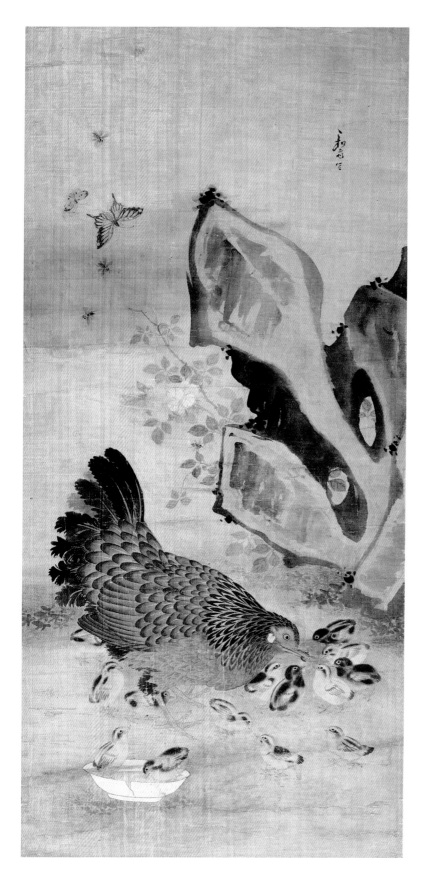

변상벽, 〈모계영자〉, 견본채색,
44.3×94.4cm, 국립중앙박물관.

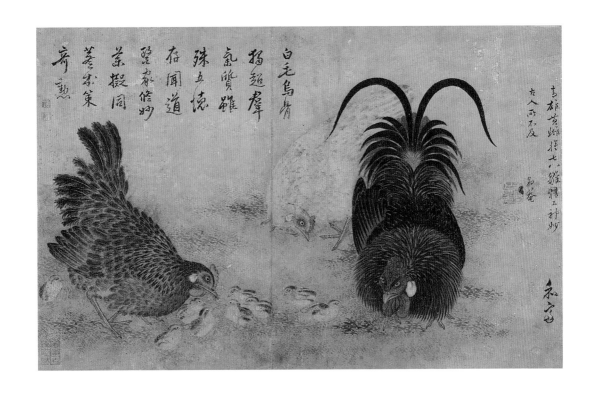

시에 표현된 세세한 정경 묘사는 정약용이 감상한 변상벽의 닭 그림이 얼마나 정교하고 생동감이 넘치는지 충분히 짐작하게 한다. 이는 실제로 국립중앙박물관 소장 〈모계영자母鷄領子〉를 보면 확인할 수 있다.

　마당 한편에는 구멍이 숭숭 뚫린 괴석이 놓여 있고, 그 옆에는 하얀 해당화가 피어 있다. 하늘에는 벌과 나비들이 꽃향기를 찾아왔는지 그 주변을 이리저리 날고 있다. 그 사이 한없이 어진 눈빛을 한 암탉이 벌 한 마리를 잽싸게 낚아채 병아리들에게 주려 하고 있다. 마당 한쪽에서 벌어지는 서정적인 풍경이다.

　이 그림 역시 과감한 수묵 운필과 섬세한 형태 묘사를 적절하게 사용하면서 기법에 변화를 주었다. 괴석은 요철이 많아서 복잡하지만, 중심 화재인 암탉과 병아리들의 세밀한 묘사와 대비하기 위하여 단순하고 힘 있는 수묵 운필로 처리했다. 이는 〈군작쌍묘〉와 마찬가지로 공필채색 기법으로 영모를 표현하고, 수묵사의 기법으로 배경 요소인 나무나 바위를 표현한 것이다.

　변상벽의 닭 그림 중에서 또 하나의 명작은 간송미술관 소장 〈자웅장추雌雄將雛〉이다. 어미 닭과 병아리의 모습이 국립중앙박물관 소장 〈모계영자〉와 거의 같다. 다만 오른편에 수탉 한 마리와 암탉 한 마리가 더 그려져 있는데, 그 표현의 정세함이 대단하다. 수탉은 농묵으로 그린 깃털이 매우 검으면서 윤택하여 마치 실제 깃털을 붙여놓은 듯하다. 또한 수탉의 초롱초롱한 눈동자와 정교하게 묘사한 벼슬은 어미 닭의 자애한 모습과 달리 대장부다운 근엄함을 실감 나게 보여주고 있다.

　사실 이렇게 정교한 영모화는 조선 초기부터 원체화풍의 전통으로 이어져 내려왔다. 앞서 나온 이암의 〈가웅도〉나 이경윤의 작품으로 전해지는 〈화하소구〉에서 정밀하고 생생한 표현을 볼 수 있었다. 이것을 조선 후기에 이르러 변상벽이 다시금 계승하고 발전시킨 것이다.

　이렇게 변상벽은 화훼영모화에서 추구할 수 있는 고도의 사실적 묘사를 이루어내어 전신의 경지를 보여주었으며, 나아가 시적인 서정을 드러냄으로써 조선 후기 진경시대 화훼영모화의 절정을 보여주었다.

# 김홍도

조선시대 화선畵仙으로 불리는 단원檀園 김홍도金弘道(1745-1806경)는 인물, 산수, 화훼영모 등 다양한 화재를 공필과 사의를 넘나들며 자신의 방식으로 마음껏 펼쳐낸 화원 화가였다. 김홍도의 스승인 강세황은 「단원기檀園記」에 다음과 같은 글을 썼다.

> 고금의 화가들은 각기 한 가지만 잘하고 여러 가지를 다 잘하지는 못했다. 김 단원은 우리나라 근대에 출생했는데 어릴 적부터 그림을 공부하여 못하는 것이 없었다. 인물, 산수, 신선, 불화, 꽃과 과일, 새와 벌레, 물고기와 게 등에 이르기까지 모두 묘품에 해당하여 옛사람과 비교할지라도 그와 대항할 사람이 거의 없었다. …… 그림 그리는 사람은 대체로 천과 종이에 그려진 것을 보고 배우고 익혀서 공력을 쌓아야 비로소 비슷하게 할 수 있는데, 단원은 독창적으로 스스로 알아내어 교묘하게 자연의 조화를 빼앗을 수 있는 데까지 이르렀으니, 이는 천부적인 소질이 보통 사람보다 훨씬 뛰어나지 않고서는 될 수 없는 일이다.[47]

강세황은 김홍도가 법식을 좇아 그림을 배운 것이 아니라 천부적인 재질로 스스로 익혔으며 모든 화재에 뛰어났다고 했다. 이는 실제로 현재 남아 있는 김홍도의 그림을 보더라도 충분히 증명된다. 김홍도는 다양한 화목에서 모두 뛰어난 재주를 발휘했지만 특히 널리 알려진 것은 풍속인물화이다. 그의 풍속인물화에서는 당시 조선인의 삶을 바라보는 따스한 시선이 물씬 느껴진다. 일상에 대한 진정 어린 관찰과 이를 표현해

**47**
강세황, 「단원기」 (유홍준, 『화인열전 II』, 역사비평사, 2001, 174쪽).

김홍도, 〈마상청앵〉, 지본담채,
52×117.2cm, 간송미술관.

김홍도, 〈묵죽도〉, 지본수묵, 27.4×23cm, 간송미술관.

내는 능력에서 그를 따라올 사람은 조선 화가 중 아무도 없을 것이다.

〈마상청앵馬上聽鶯〉은 김홍도 풍속인물화의 진면목을 보여준다. 그림은 한가한 봄날 양반으로 보이는 초로의 남성이 시동을 데리고 천변을 지나다가 말을 멈추고 버드나무 가지에 앉아 있는 꾀꼬리를 우두커니 바라보는 장면이다. 일상에서 경험할 수 있는 상황을 시인의 마음과 화가의 솜씨로 표현해냈다. 아마도 말을 타고 있는 사람은 김홍도 자신일 것이며, 그가 본 나무 위 아름다운 정경은 나중에 화폭에 담겼을 수도 있을 것이다. 이러한 풍속화에서 느껴지는 정감 어린 시정은 화훼영모화에서도 고스란히 나타나며, 심지어 그가 그린 매화나 대나무 같은 사군자에서도 보인다.

간송미술관에서 소장하고 있는 김홍도의 작품 〈묵죽도〉는 보통의 묵죽도와 다른 면을 지니고 있다. 기본적인 법식에서 벗어나 있기 때문이다. 죽간도 엉성하고 빠른 속도로 그린 댓잎의 모습도 거칠다. 그런데 작품 속 대나무는 어느 대나무 그림보다 분위기가 있다. 흐트러진 운필에서 나타나는 형태와 대나무를 감싼 대기감大氣感은 매우 시적이다. 김홍도의 대나무는 충절의 상징인 대나무가 아니라 그저 스산한 바람에 이리저리 흔들리는 대나무이다.

대나무는 사실 사군자 가운데에서도 서법이 매우 잘 적용되는 그림이다. 중국 원나라 문예의 종장이었던 조맹부는 영자팔법永字八法에 따라 대나무를 그려야 한다고 했다.[48] 조선의 화가들도 이러한 해서楷書의 기본 운필법을 활용한 대나무의 작화 방식을 충분히 이해하고 있었을 것이다. 더군다나 대나무는 조선 초기부터 화원들의 시험 과목 중에서도 가장 중요한 화재였다.[49] 그럼에도 김홍도가 남긴 묵죽화는 틀에 얽매여 있지 않고 자유롭다. 이렇게 사군자마저도 자기만의 시정 어린 시선으로 풀어낸 김홍도는 화훼영모화에서도 자신의 품성대로 법식을 떠나 마음껏 노닐었다.

**48**
갈로 지음, 강관식 옮김, 『중국회화 이론사』, 미진사, 1989, 311쪽.

**49**
국립중앙박물관 편, 『단원 김홍도』, 삼성문화재단, 1995, 287쪽. 강관식은 〈묵죽도〉에 대한 도판 설명에서 "대나무 그림은 국초의 『경국대전』에 도화서 화원의 가장 중요한 화재로 규정된 이래 영·정조의 『속대전』과 『대전통편』에서도 그대로 계승되었다."고 하였다.

## 산수풍경과 만난 화훼영모화

김홍도의 화훼영모화는 시정 어린 화면 구성과 소재 표현으로 이전의 전통에서 볼 수 없는 새로운 화경을 보여주었다. 특히 그는 대상을 가까이서 표현하기보다 거리를 두고 풍경에 스며 있는 모습을 표현하길 즐겼다.

이러한 김홍도의 화훼영모화를 가장 잘 대변하는 작품이 1796년에 그린 『병진년화첩丙辰年畫帖』이다. 이 화첩에는 단원 특유의 따뜻한 서정이 살아 있는 보석 같은 작품 스무 점이 실려 있는데, 그중 열한 점이 산수화이고 나머지 아홉 점이 화훼영모화이다. 이 화첩에 실린 산수화도 좋지만, 화훼영모화는 더 좋다. 그리 크지 않은 화폭에 표현된 꿩, 백로, 해오라기, 독수리, 팔가조(까마귀), 까치, 오리에 이름 모를 산새까지 어느 것 하나 정교하고 묘하지 않은 것이 없다. 그 정묘함도 고도의 치밀함에서 왔다기보다는 편해 보이는 붓질로 이루어진 것을 보면, 강세황의 표현대로 그는 무소불위無所不爲의 신묘한 경지에 오른 듯하다.

더더욱 『병진년화첩』의 화훼영모화가 아름다운 이유는 산수를 배경으로 영모를 그려낸 김홍도만의 독특한 표현 방식 덕분이다. 아홉 점 가운데 소지영모류 화조화 한 점을 제외하고 나머지 여덟 점은 모두 풍경이 강조된 화훼영모화이다. 전형적인 구도에서 벗어나 수변을 배경으로 다양한 상황에서 조응하는 새들의 모습을 그려 넣었는데, 모두 시정이 넘치는 가작이다.

『병진년화첩』 가운데〈백로횡답白鷺橫畓〉에는 물가에 펼쳐진 논 주변을 백로 한 쌍이 날고 있는 모습이 담겨 있다. 논 가운데에는 한 마리 백로가 우두커니 서서 날고 있는 한 쌍의 백로를 보고 있다. 이러한 모습은 지금도 논밭이 펼쳐진 농촌에서 흔히 볼 수 있는 장면이다. 천변을 따라 산책을 하다 보면 우두커니 물가에 외다리로 서 있거나 물 위를 큰 걸음으로 휘적거리며 다니고 멀리 펼쳐진 논 위를 날아가는 백로의 모습을 볼 수 있다. 고요하고 서정적인 풍경에서 하늘을 가르는 백로의 움직임은 공간에 생명력을 더해주며 보는 사람을 사로잡는다. 지금 우리가 경험할 수 있는 모습이고, 단원이 그 시대에 경험한 전원 풍경이다.

이를 표현하는 방법도 매우 절묘하다. 근경의 언덕 기슭에는 낮은 크기의 수목을 그렸다. 물론 근경에 있다고 하더라도 감상자의 시선을 빼앗지 않도록 미점米點[50]과 개자점介子點[51]으로 간결하게 처리했다. 이렇게 함으로써 그 너머에 펼쳐진 백로들의 서정적인 모습에 좀 더 집중할 수 있다. 이 작품은 나중에 김용진의 손에 들어가 소장인으로 '김용진가진장金容鎭家珍藏'이라는 도장이 찍히는데 그 외에는 어떤 관지도 없다. 보통 그림을 그리면 글씨와 도장이 들어감으로써 그림이 완성되는데, 김홍도는 일부러 낙관을 찍지 않았다. 물론 〈백로횡답〉은 화첩 안에 구성되어 있어 폭마다 관지를 할 필요가 없었을지도 모르지만, 오히려 낙관이 없기 때문에 이 그림은 더더욱 순수하고 시적으로 보인다.

『병진년화첩』에 있는 또 다른 작품 〈춘작보희春鵲報喜〉를 보아도 김홍도가 주변의 자연 속에서 대상을 사생하고 이를 통해 시정을 끌어내는 데 매우 능숙했다는 것을 확인할 수 있다. 봄날 붉게 꽃망울을 터트린 나무 위에 서너 마리 까치가 한쪽을 보며 지저귀고 있다. 마치 그 소리가 시끄럽게 들릴 듯하다. 시골이 고향인 사람이라면 동네 어귀에서 봄직한 그 모습이 아스라이 안개에 싸인 수변을 배경으로 그려졌다. 이처럼 김홍도의 그림은 그가 직접 눈으로 본 장면을 시정 넘치게 표현하고 있다. 그래서 그림이 더욱 생생하고 아름답다.

조선 중기의 화훼영모화를 소개하면서 대표작으로 언급했던 전 조속 〈고매서작〉은 문인화의 격조를 보여주는 명작이지만, 김홍도의 그림과는 매우 다르다. 〈고매서작〉의 까치는 사생하여 그린 것이 아니라 화보를 참고하거나 자신이 익힌 화법에 근거하여 그린 것이다. 그러나 김홍도의 〈춘작보희〉는 그렇지 않다. 서서히 물오르는 봄날, 꽃망울을 터트리기 시작하는 나무에 앉은 까치들의 정겨운 모습을 본 경험을 기초로 그린 것이다. 대상을 빌려 자신의 의지를 투영하려는 의도보다 그저 자신이 본 아름다운 정경을 표현한 것이다.

『병진년화첩』에는 이 외에도 계곡의 바위를 배경으로 한 쌍의 꿩을 표현한 〈추림쌍치秋林雙雉〉, 멀리 흐릿한 모습의 시내를 배경으로 버드나무 위에서 쉬고 있는 팔가조를 그린 〈명사유조明沙柳鳥〉, 가을날 폭포를

**50**
근경의 나뭇잎이나 원경의 수목을 표현할 때 찍는 쌀알 모양의 둥글납작한 점.

**51**
보통 활엽수의 나뭇잎을 그리는 점엽법點葉法 중 하나로 한자 '介'의 형태로 운필한다.

318

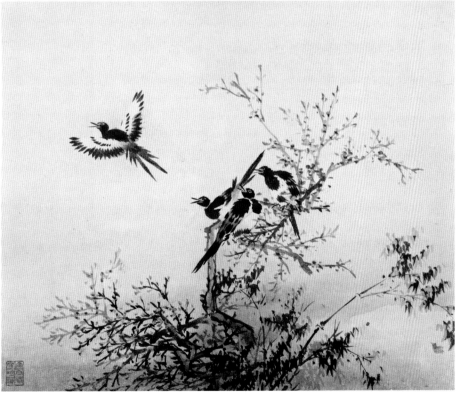

김홍도, 〈백로횡답〉〈춘작보희〉, 지본담채, 31.6×26.7cm, 1796년, 삼성미술관 리움.

배경으로 나뭇가지에 앉아 있는 매를 그린 〈추응·호시秋鷹豪視〉, 물가에서 헤엄치고 있는 백로와 오리를 그린 〈모란백로牡丹白鷺圖〉〈계류유압溪流遊鴨〉〈계변수금溪邊水禽〉이 실려 있는데, 모두 시정 넘치는 아름다운 화경을 보여주고 있다.

특히 〈추림쌍치〉에서 볼 수 있는 근경에 배치된 영모와 배경으로 그려진 계곡 사이의 대기감은 놀랍도록 아름답다. 단순히 형태를 흐리게 하려고 한 것이 아니라 공간의 깊이를 느끼게 하면서 근경의 영모를 돋보이게 하려고 연운을 표현했다. 마치 망원 카메라로 촬영할 때 아웃 포커스out of focus를 통해 배경이 흐려지면서 피사체에 초점이 맞춰져 강조되는 듯한 느낌을 준다. 이렇게 『병진년화첩』 안의 화훼영모화는 자연에서 볼 수 있는 영모의 모습을 넉넉한 산수풍경 안에 시정 넘치게 표현했다. 기술적으로도 뛰어난 영모의 표현, 나무나 바위에서 보이는 활달한 운필감, 대기감이 물씬 느껴지는 배경 처리와 산뜻한 담채 표현은 화면 안에서 완벽한 조화를 이룬다.

산수풍경 안에서 화훼영모를 표현하는 방식은 『병진년화첩』과 같은 작은 화첩에만 국한되지 않는다. 크기가 큰 족자 형태의 그림에서도 이러한 방식으로 화훼영모를 표현했다. 이를 살펴볼 수 있는 것이 간송미술관이 소장하고 있는 김홍도의 《화조도 8폭》이다. 이 작품은 원래 여덟 폭 병풍이었다가 해체된 것으로 보이는데, 여덟 폭 모두 화훼영모화의 전형적인 구도틀에서 벗어나 독특한 화경을 만들었다. 여덟 폭 중 구도가 같은 것이 한 점도 없으며, 넓은 여백에 주변 배경과 조화를 이루는 영모를 표현하여 시정 어린 화면을 창출했다. [52]

《화조도 8폭》 중 〈야수압영野水鴨泳〉을 보면, 하단에 물오리 한 쌍이 노닐고 그 뒤로 제비꽃이 핀 작은 폭포가 여백 안으로 사라진다. 그 위에는 산새 두 마리가 날고 있다. 간결하고 군더더기 없는 구도이다. 그런데 이 구도는 이전의 전통적인 화훼영모화에서 볼 수 없는 구도이다. 물오리와 적절한 짝이 되는 배경 요소인 편경偏景이 없고, 대신 상단 중앙에 산수풍경적인 요소가 나타났다. 물론 기본 요소인 산새나 물오리, 바위나 화초의 표현 그리고 여백의 활용 등은 다른 작품에서도 충분히 보

52
간송미술관 소장 《화조도 8폭》은
다음과 같다.
〈치아시영雉鵝試泳〉- 버드나무
물가에서 헤엄치는 어린 거위(봄),
〈화간쟁명花間爭鳴〉- 매화 나무
위에 무리진 팔가조(봄),
〈춘금자호春禽自呼〉- 도화 나무
위에 앉아 지저귀는 꾀꼬리(봄),
〈조탁연실鳥啄蓮實〉-연밥을
쪼는 직박구리(여름),
〈야수압영野水鴨泳〉- 제비꽃 핀
언덕 밑에 유영하는 오리(여름),
〈죽서화금竹棲花禽〉- 조릿대와
메꽃 핀 바위주변의 멧새(여름),
〈국추비곽菊秋肥鶉〉- 국화꽃 밑
메추라기(가을),
〈치희조춘 雉載早春〉- 동백과 매화를
배경으로 바위 위에 있는 꿩(겨울).

김홍도, 〈추림쌍치〉, 지본담채, 31.6×26.7cm, 1796년, 삼성미술관 리움.

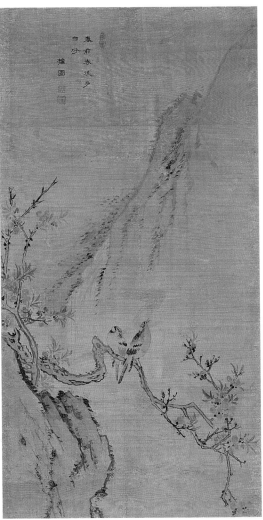

김홍도, 〈야수압영〉〈춘금자호〉, 견본담채, 42.2×81.7cm, 간송미술관.

이지만, 여기서는 그만의 방식으로 재구성되었다. 이것은 김홍도가 전형적인 표현 방식을 싫어하고 자신만의 표현 세계를 추구했기에 가능한 일이었다. 특히 그는 기술적으로 여백을 잘 사용하는 화가였다. 그의 작품에서 여백은 단지 그려지지 않는 공간이 아니라, 표현된 대상 이상의 가치를 지닌다.

〈야수압영〉에서 보이는 이러한 방식은 〈춘금자호春禽自呼〉에서도 보인다. 전에 없던 구도와 넓은 여백에서 나오는 그윽함 그리고 개성 있는 운필이 그대로 드러난다. 이런 작품은 일반적으로 물가를 연상하는 아랫부분의 바위 주변으로 수금류가 배치되는데, 이와 달리 복숭아나무와 작은 산금이 어우러진 소지영모를 구성한 뒤 위쪽에 산수풍경 요소를 넣어 구성했다. 또한 일반적으로 길이 방향의 화훼영모화는 주요 소재를 한쪽 변으로 몰아서 반대편에 여백을 주는데, 이 작품은 근경과 원경을 사선으로 배치하여 하늘 공간과 수변에 나타나는 여백 공간을 분리했다. 역시 김홍도만의 독창적인 구성이다.

이 두 작품 외에 나머지 여섯 폭에서도 넓은 여백 위의 시정 어린 화면 구성을 볼 수 있다. 이는 전체적으로 『병진년화첩』에서 보인 산수 배경 요소가 강화된 것과 같은 맥락으로, 그만의 독창성을 확인할 수 있다.

## 정묘한 채색공필 화훼영모화

『병진년화첩』이나 《화조도 8폭》처럼 넓은 산수 풍경을 배경으로 공필과 사의를 융합한 표현 방식 이외에도 차분하고 세밀한 묘사로 그리는 전형적인 채색공필 화훼영모화에서 김홍도는 놀라운 솜씨를 발휘했다.

간송미술관 소장 〈황묘농접黃猫弄蝶〉이 그 대표적인 예이다. 이 작품은 대중적으로 많이 알려져 있는데, 소재가 지닌 친근함과 상징성 덕에 꽤 인기가 있다. 작품 소재로 표현된 나비, 고양이, 패랭이, 바위는 모두 장수를 의미하고 아래쪽의 제비꽃은 모든 일이 그 뜻대로 이루어지기를 소망한다는 여의如意를 상징하기 때문에 이들 소재에서 장수를 축원하

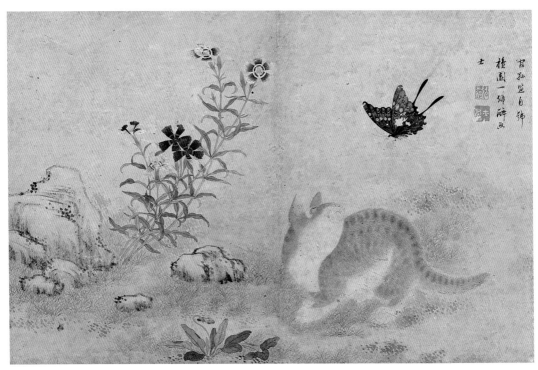

(위) 김홍도,〈황묘농접〉, 지본채색, 46.1×30.1cm, 간송미술관.
(아래)〈황묘농접〉의 패랭이꽃 부분과 나비 부분.

는 바람을 읽을 수 있다. 하지만 이러한 세속적 바람은 절묘한 상황 설정과 정교한 대상 묘사 덕에 밖으로 드러나 보이지 않는다.

　사실 이 그림은 소재 하나하나 짜깁기해서 화면을 조작적으로 구성한 듯한 느낌이 있다. 아무리 커도 30센티미터 정도인 패랭이가 고양이보다 훨씬 크다. 화면 구성도 제비꽃, 바위, 패랭이, 나비, 고양이를 어느 것 하나 겹치지 않고 그대로 화면에 펼쳐놓았다. 그럼에도 이 그림이 크게 어색해보이지 않는 이유는 화면에 연출된 극적인 상황 덕분이다. 봄날 바위틈에 패랭이가 피어 있고, 이를 찾아 날아드는 나비를 잡아볼 요량으로 고양이 한 마리가 잔뜩 웅크리고 있는 모습은 우리의 시선을 끌만큼 충분히 서정적이다.

　이런 이유로 비례의 왜곡이나 화면의 평면적 구성이 거슬려보이지 않는다. 어떤 면에서는 오히려 이런 방식이 화면을 동화적으로 만들어 그림을 더 사랑스럽게 만든다. 특히 이 그림의 주인공이라 할 수 있는 고양이가 그리 총명해보이지 않아 나비를 잡지 못할 것 같다는 생각이 드는 것도 재미있다. 또 하나 이 작품이 우리의 눈을 즐겁게 하는 것은 묘사력이다. 패랭이, 긴꼬리제비나비, 제비꽃은 사생을 기초로 매우 정교하게 표현되어 있다. 자세히 보면 결코 관찰 사생을 통해 표현하지 않으면 그릴 수 없을 정교한 사실성을 확인할 수 있기 때문이다.

　〈황묘농접〉처럼 크기가 작은 화첩 그림들은 보통 벽에 걸어놓고 떨어져서 보는 것이 아니라, 책상에 펼쳐놓고 앉아서 천천히 감상하는 것이다. 특히 공필화풍으로 그린 이런 작품은 고개를 숙여 더 가까이 보면서 묘사의 치밀함을 감상하게 되는데, 이 작품은 이런 감상 방식에 큰 즐거움을 줄 수 있는 정도로 묘사가 세련되고 정교하다.

　〈황묘농접〉 이외에 공필화풍으로 그린 비슷한 제작 방식의 화훼영모화로 〈하화청정荷花蜻蜓〉이 있다. 이 그림은 홍련 한 송이가 활짝 핀 연당蓮塘을 배경으로 잠자리 두 마리가 짝짓기하는 장면을 묘사했다. 그리고 그 밑에 연밥을 그렸다. 연밥은 한자어로는 '연자蓮子'로 연이어서 자식을 낳다라는 의미이기 때문에 이는 두 잠자리와 연관하여 상당히 해학적으로 읽을 수 있다.

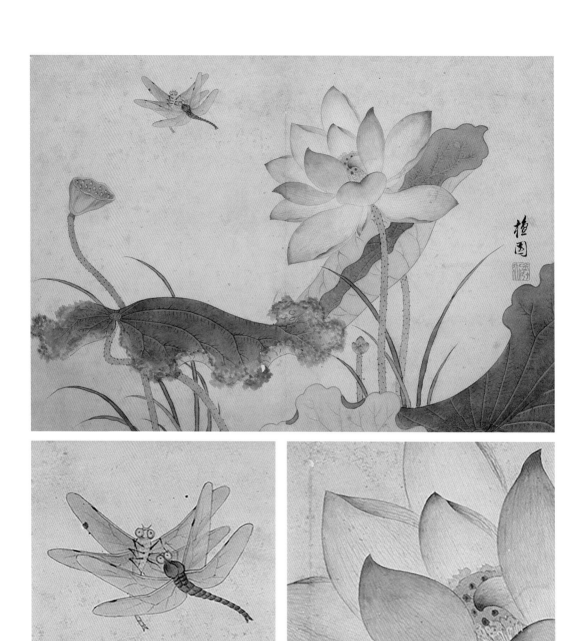

(위) 김홍도, 〈하화청정〉, 지본채색, 47×32.4cm, 간송미술관.
(아래) 〈하화청정〉의 잠자리(부분)와 연꽃(부분).

이러한 해학적인 내용을 고려하지 않더라도, 이 그림은 있는 모습 그대로 무척 빼어나다. 잠자리 두 마리의 움직임이 고요한 연당에 생명력을 불어넣고 있다. 또한 섬세한 묘사와 빼어난 채색으로 표현한 홍련의 아름다운 자태는 보는 눈을 즐겁게 한다. 특히 활짝 핀 홍련의 꽃잎에 아주 얇은 빨간색의 직선과 물결선을 반복하며 정교한 무늬를 그려넣었는데 그 섬세함으로 보는 사람의 감탄을 자아내게 한다.

이 그림은 뛰어난 묘사뿐 아니라 화면 구성도 놀랍다. 연당에는 연꽃이 많아야 하지만, 이 그림에서는 활짝 핀 꽃 하나, 이제 막 올라온 꽃봉오리 하나 그리고 꽃잎이 떨어진 연밥 하나가 연꽃을 대표하고 있다. 연잎도 마찬가지다. 아직 펼쳐지지 않은 새로 난 잎 하나, 완전히 펼쳐진 것 하나 그리고 시들고 상한 잎 하나가 연잎을 대표한다. 이는 넓은 연당의 한 부분을 그리면서도 연당에서 볼 수 있는 연꽃의 다양한 모습을 한 화면에 표현한 것이다. 그래서 이 그림은 연꽃 몇 송이를 그린 작은 그림이지만 연당 전체 모습을 대표한다.

이처럼 단원 김홍도는 『병진년화첩』이나 《화조도 8폭》처럼 산수 풍경을 배경으로 시적인 정서를 드러내는 그만의 독창적인 화훼영모화의 세계를 열었을 뿐만 아니라, 세속적인 바람을 우의하는 소재들을 화면 안에 교묘히 배치하고 정교한 묘사로 자연의 서정을 보여주는 채색공필 화훼영모화에서도 천재적인 솜씨를 마음껏 발휘하였다.

조선시대 말기

五

나는 매화를 몹시 좋아하여 스스로 매화를 그린 큰 병풍을
눕는 곳에 둘러놓고、 벼루는 「매화시경연梅花詩境硏」을 쓰고
먹은 매화서옥장연梅花書屋藏煙을 쓰고 있다。
바야흐로 매화 백영을 지을 작정인데 시가 다 이루어지면
내가 사는 곳의 편액을 매화백영루梅花百詠樓라고 하여
내가 매화를 좋아하는 뜻을 흔쾌히 보상할 것이다。

조희룡 『석우망년록』

# 조선시대 말기의 흐름

## 조선시대 말기의 화단

조선시대 말기는 사림정치와 탕평정치로 이어지는 조선 후기의 정치 전통이 무너지고 외척의 세도정치가 본격화되면서 정치·사회적인 폐해가 심하게 나타난 시기였다. 이 시기에 안동 김씨의 세도정치로 일어난 '삼정三政의 문란'[1]은 지방관의 부패로 이어졌고, 이를 버티지 못한 민중들의 봉기가 전국적으로 발생했다. 또한 서민층을 중심으로 널리 퍼지기 시작한 서학西學이 유교 사회 체제를 위협하는 사교邪敎로 규정되어 많은 사람이 죽고 다쳤다.

이 시기 안동 김씨의 세도정치를 청산하고 집권한 흥선대원군興宣大院君(1820-1898)은 사회 문제를 혁파하고 피폐해진 나라를 재건하려 했지만, 결국 조선은 몰려오는 서구 열강과 주변 강대국, 일본의 식민지 침탈 책동에 휩쓸리면서 망국의 길을 걷게 된다.

사회 전반에서 일어나는 암울한 상황은 예술 분야에도 큰 영향을 미쳤다. 특히 진경문화의 맥을 이어가던 인물이 대부분 타계한 순조대 후반에 이르면, 민족색이 강하던 조선 후기의 문화 전통은 급속히 퇴조한다. 대신 청나라의 학술과 문예의 수용을 주창한 북학운동이 많은 지식인의 호응을 받으며 문예 전반에 큰 영향을 주었다.

청은 18세기에 『사고전서四庫全書』를 비롯한 대규모 편찬 사업을 벌이면서 고증학考證學을 크게 발전시킨다. 초기에 경세치민經世治民의 한 방법이었던 고증학은 18세기 중반에 그 절정에 올라 문헌학적인 실증과 귀납에 몰두했고, 이는 18세기 후반부터 북학의 '대상對象'이 되어 조선

[1]
조선 후기에 전정田政, 군정軍政, 환정還政 의 세 가지 행정이 안동 김씨의 세도 정치로 문란해져 재정 행정을 둘러싼 정치 부패와 농민 착취로 홍경래의 난과 같은 농민 반란이 일어났다.

에 유행하게 되는데, 이러한 영향을 받아 우리 예술 문화는 더욱 청대 문화에 경도되었다.[2]

물론 이 시대에도 뛰어난 예술가와 예술작품이 존재하여 시대의 미감과 정체성을 드러냈다. 그러나 이 시대의 예술가에게는 외래문화를 자기화할 수 있는 충분한 시간과 환경이 없었기에 그들의 작품에는 대부분 선진적인 예술로 인식한 청의 영향이 강하게 나타났고 반대로 민족적 성격은 크게 약화되었다.

그러나 한편으로 보면 이 시기는 전통 사회의 틀을 벗고 근대로 나아가는 새로운 시작점이라고 할 수 있으니, 외래 미술의 영향을 바탕으로 새로운 미술 문화를 창조하고자 하는 실험과 모색이 동시에 일어난 시기라 할 수 있다. 대표적으로 참신하고 대중적인 청나라의 양주화파揚洲畵派 와 상해화파上海畵派 의 화풍이 조선 말기 화단에 큰 자극을 주어 이전에 없던 독특한 작품들이 나타나는 데 밑거름이 된다.[3]

또한 번짐이 좋은 화선지나 양모필羊毛筆 같은 새로운 재료와 서양 화풍의 본격적인 유입도 이전 시대와는 다른 새로운 표현 세계를 여는 데 큰 영향을 미쳤다. 이는 이전의 전통이 쇠락해가는 가운데 외부의 자극을 통해 새로운 기운을 불어넣으려는 시도라고 할 수 있으며, 조선 말기 예술 문화의 실패와 성공을 떠나 역사의 변곡점에 나타나는 필연적인 움직임이라고 할 수 있다.

조선 중기의 끝으로 가면서 시대의 변화를 예고하는 사생풍의 작품들이 나타나는 것처럼, 조선 후기의 끝에 가면 남종문인화가 크게 득세한다. 그리고 동시에 조선 후기를 대표한다고 해도 과언이 아닐 진경산수나 풍속화가 점차 쇠락해가는 것을 볼 수 있다.

조선 후기 영정조 시대를 풍미한 진경산수화와 풍속화는 19세기에 와서도 여전히 그려졌다. 이방운李昉運(1761-미상), 엄치욱嚴致郁(생몰 미상), 조정규趙廷奎(생몰 미상) 등은 여전히 우리의 실경을 진경산수화법으로 옮겼으며, 백은배白殷培(1820-미상), 유숙劉淑(1827-1873), 김준근金俊根(생몰 미상) 등은 당시의 생활 풍속을 그림으로 옮겼다. 그러나 이 시기의 그림들은 어딘가 분명 힘이 빠진 듯한 느낌을 지울 수 없다. 정선의 진경산수화

2
정병삼 외, 『추사와 그의 시대』, 돌베개, 2002, 158쪽.

3
양주화파란 청 건륭연간(1736-1795)에 강소성 양주 지역을 중심으로 일어난 개성 있는 화풍의 작가들을 말한다. 금농金農, 황신黃愼, 이선李鱓, 왕사신汪士愼, 고상高翔, 정섭鄭燮, 이방응李方膺, 나빙羅聘, 고봉한高鳳翰, 민정閔貞, 화암華嵒 등이 여기에 속한다. 정통파의 전형화된 문인화풍에서 벗어나 자유롭고 개성 있는 제작 태도를 보였다.
상해화파는 해파, 해상화파라고도 한다. 1840년 아편전쟁 이후 통상 항로로 상해가 개방되면서 각지에서 몰려든 화가가 늘어나 회화 활동의 중심이 되면서 이름 붙여졌다. 전통적인 기초 안에서 파격과 자유로운 개성 그리고 대중성을 추구했다. 대표적인 화가로는 조지겸趙之謙, 허곡虛谷, 임이任頤, 오창석吳昌碩 등이 있다.

풍이나 김홍도의 풍속화가 계승되었으나, 묘사만 부분적으로 섬세해졌을 뿐 운필은 유약해지고 형식화되었다.

이렇게 조선 후기의 전통이 조선 말기에 이르러 급격히 쇠퇴하게 되는 데는 조선 후기 중반 이후 심사정, 이인상李麟祥(1710-1760), 강세황, 김정희 등을 통해 부상한 남종문인화와 조선 말기에 이르러 점차 영향력이 커진 청대 화풍이 큰 역할을 했다.

## 남종문인화의 성행과 청대 화풍의 유입

남종문인화는 명나라 말기 당시 문인화가였던 막시룡莫是龍(1539-1589), 동기창董其昌(1555-1636)이 '남북이종론南北二宗論'을 주장하면서 성격을 분명히 했다.[4] 남북이종론이란 화풍을 남종과 북종으로 나누는 것인데 당나라의 이사훈李思訓(651-718)을 시조로 곽희(북송), 조백구趙伯驅(남송 초), 마원(남송), 하규(남송) 등 주로 직업화가들을 북종으로, 역시 당나라 왕유王維(699경-759)로 출발하여, 형호荊浩(오대), 관동關仝(오대), 거연巨然(오대), 원의 황공망, 오진吳鎭(1280-1354), 예찬倪瓚(1301-1374) 등으로 이어지는 문인화가들을 남종으로 세워 화풍의 계열을 정한 것이다.

남북이종론은 문인화가들 사이에서 남종에 대한 숭상과 북종에 대한 폄하를 불러일으켜 '상남폄북론尙南貶北論'이라는 풍조를 만든다. 즉 남종의 문인화를 숭상하고 북종의 화원화풍을 격하한 것이다. 이러한 남종문인화의 전통을 적극적으로 수용한 사람이 강세황과 김정희이다. 이들은 조선 후기에 크게 유행한 진경화풍을 폄하하면서 새롭게 남종문인화의 전통을 세워갔다. 강세황은 다음과 같이 말했다.

> 이 산(금강산)이 생긴 이후에 아직까지 그림으로 완성한 사람이 없다. 근래 정 겸재와 심 현재가 그림을 잘 그리기로 유명하여 각기 그린 것이 있지만 정선은 그가 평소에 익숙한 필법을 가지고 마음 대로 휘둘렀기 때문에 돌 모양이나 봉우리의 형태를 막론하고 일

4
갈로 지음, 강관식 옮김,
『중국회화이론사』, 미진사,
1997, 369-381쪽.

률적으로 열마준법으로 함부로 그려서 그가 진경을 그렸다고 하기에는 함께 논의하기에 부족한 듯하다. 심사정은 정선보다는 조금 낫다고는 하지만 높은 식견과 넓은 견문이 또한 없다.[5]

강세황은 기본적으로 중국의 화보로 그림을 공부한 사람이다. 정선도 누구보다도 중국의 화법에 조예가 깊었고, 남종문인화 계열의 작품도 잘 그렸다. 그러나 정선은 그 방법들을 소화하고 이를 자기화하는 데 주력한 반면, 강세황은 그러지 않았다. 그는 그림에서 자신의 개성을 드러내는 것보다 고아한 문인화의 전통이 전면에 드러나기를 바랐으며, 이것이 그림을 그리는 품위 있는 방식이라고 생각했다. 그래서 그는 중국에서 유입된 남종문인화를 기초로 조선의 화풍을 새롭게 일신하고자 했다. 그리고 이런 분위기는 김정희에 이르러 더욱 가열된다.

> 우리나라에서 옛 그림을 배우려면 곧 공재로부터 시작해야 할 것이네. 그러나 신운의 경지는 결핍되었네. 정 겸재, 심 현재가 모두 이름을 떨치고 있지만, 화첩에서 전하는 것은 한갓 안목만 혼란하게 할 뿐이니 결코 들치어 보지 않도록 하게.[6]

이 글은 김정희가 애제자 소치小痴 허련許鍊(1808-1893)에게 보낸 글인데 정선의 그림뿐 아니라 남종문인화를 추구한 심사정의 그림조차 배격하고 있음을 볼 수 있다. 김정희는 고전에 대한 철저한 이해와 학문적인 성숙이 그림에서 나타나야 한다고 생각했다. 그래서 그에게 그림에서 최고의 경지는 '문기'의 발현이었다. '문자향서권기文字香書卷氣'[7]로 일컬어지는 문기는 그림의 질을 결정하는 유일무이한 원칙이었다. 만약 이것이 없다면 환쟁이의 그림일 뿐이다.

사실 문인화의 우월성을 주장하는 '상남폄북론'은 화단의 예술문화를 기형적으로 만드는 문인화 중심의 예술론이다. 다양성과 개성 그리고 창의성을 최고의 덕목으로 여기는 지금의 예술관에서 보면 상상할 수 없는 일이지만, 당시 예원의 총수였던 김정희는 이 기준을 신봉했다.

5
강세황, 〈유금강산기〉 『표암유고』 261-262쪽 (유홍준, 『조선시대 화론 연구』, 학고재, 1998, 175쪽).

6
허련 저, 『소치실록』(김영호 편역, 『소치실록』, 서문당, 1981, 48쪽).

7
'문자의 향기와 서책의 기운'이라는 뜻으로 독서를 통해 함양된 인격이 서화에 드러나야 한다는 예술 사상을 담고 있다.

이 때문에 민족적 미감이 절정에 이르렀던 조선 후기의 회화 예술은 급격히 쇠퇴하고 청으로부터 들어오는 중국풍의 문인화가 화단의 대세를 이루게 되었다.

조선 말기 화가 중에는 이러한 김정희의 문인화론을 좇아 그의 문하에 있으며 창작 세계를 연 사람들이 꽤 된다. 우봉又峰 조희룡, 북산北山 김수철金秀哲(생몰 미상), 희원希園 이한철李漢喆(1808-미상), 소치 허련, 고람古藍 전기田琦(1825-1854), 하석霞石 박인석朴寅碩(생몰 미상), 혜산蕙山 유숙, 자산蔗山 조중묵趙重黙(생몰 미상), 학석鶴石 유재소劉在韶(1829-1911) 등이 그들이다. 이들의 그림은 하나 같이 문기를 획득하고자 하였고, 그중에서 가장 표현력이 높았던 조희룡은 문기보다 뛰어난 손재주 때문에 환쟁이 취급을 받기도 했다.

그러나 조선 말기에 이러한 남종문인화만 발달한 것은 아니다. 조선 말기에는 청과의 교류가 빈번해지면서 청나라의 새로운 화풍이 유입되었다. 당시 청에는 전통적인 문인화풍에서 벗어나 다양하고 개성 있는 그림이 많이 나타나면서 본격적으로 근대 화풍이 형성되었다.

청대 초기는 정통파인 사왕오운四王吳惲[8]을 중심으로 남종문인화가 주류를 이루었으나 점차 형식화되면서 세력이 약해졌다. 반면에 18세기 중엽, 청대 중기가 되면서 소금 상인인 염상鹽商을 중심으로 경제가 부흥한 양주 지방에 자유롭고 개성 있는 사의화풍을 그리는 작가가 많이 등장해 양주화파가 형성된다.

또 19세기 중엽 청나라 말기에는 아편전쟁으로 상해가 외국에 개방되어 국제 무역 도시로 커지면서 여기에 몰려든 화가를 중심으로 상해화파라 불리는 화가군이 생겨나게 되었다. 이들은 전통을 재해석하고 개성을 강조하는 아속공상雅俗共賞의 대중적인 화풍으로 크게 번성한다. 이들의 이러한 화풍이 우리나라에 유입되면서 우리 화단에 적지 않은 영향을 미쳤다.

청대 회화는 골동에 관심이 많은 사대부나 조선 후기 이후 성장한 중인, 서리, 평민 출신의 문인인 여항문인閭巷文人을 통해 입수되었으며 아마도 청대 문화에 대한 애호 분위기와 맞물려 당시 중국 유명 작가의

**8**
사왕오운이란 오파의 남종화를 이어받은 청나라 초기 여섯 명의 서화가를 이른다. 왕시민王時敏, 왕감王鑑, 왕원기王原祁, 왕휘王翬를 사왕이라 하고 오력吳歷, 운수평惲壽平의 앞 글자를 따서 오운이라 한다. 청나라 초기 정통 화파를 이른다.

작품뿐 아니라 그렇게 유명하지 않은 작가들의 작품도 우리나라에 적지 않게 들어왔을 것으로 보인다.[9]

청대 화풍은 김정희의 문인인 김수철, 조희룡을 비롯해 사대부 화가인 신명연, 남계우南啓宇(1811-1890), 홍세섭洪世燮(1832-1884), 직업 화가였던 장승업張承業(1843-1897) 등 많은 화가에게 영향을 미쳤다. 이들은 청에서 들어온 개성 있는 화풍을 통해 전통을 새롭게 해석하고, 독창적인 표현 방식으로 조선 말기 화단의 정체성을 형성하는 동시에 근대적인 모습을 보여주었다. 특히 이들은 새로운 청대 화풍의 주요 소재였던 화훼영모화를 즐겨 그렸다.

김수철은 독특한 필묘와 화사한 담채 화법으로 독창적인 화훼화를 표현했다. 그의 화풍은 양주화파의 화훼화처럼 참신하고 파격적이다. 하지만 누구를 모방한 흔적보다는 평면적 형태 묘사와 감각적인 운필, 장식적인 담채의 조화를 통해 그만의 개성을 보여주었다. 조희룡은 능란한 운필과 예술적인 감각으로 매화를 즐겨 그렸다. 그는 사의화풍을 추구했으나 문인의 고아한 풍취보다는 활달한 용묵용필과 감각적인 색채 사용으로 격정적인 느낌의 매화도를 즐겨 그렸다.

신명연은 청대 운수평의 영향을 받아 이를 재해석하여 화사한 채색 화훼화를 표현했다. 사대부였음에도 채색을 누구보다도 잘 사용했으며 기술적으로도 세련된 작품을 그렸다. 남계우는 나비 그림을 전문적으로 그렸는데, 정교한 묘사와 화면 구성으로 탐미적 나비 그림을 표현했다.

홍세섭은 조선 중기 화훼영모화에서 즐겨 나타나는 소재인 유압, 노안, 백로, 숙조 등을 독특한 감각으로 새롭게 표현했다. 대상을 포착하는 독특한 방식이나 과감한 화면 구성, 신선한 감각의 수묵 사용으로 개성 있는 수묵 사의화풍을 창조했다. 장승업은 과감한 운필과 신선한 감각의 채색을 사용해 화훼영모화를 그렸다. 그는 중국의 남종과 북종화풍, 원말 사대가, 청대 정통화파에서 양주화파와 상해화파까지 모두 섭렵하고 이를 자신의 그림에 적극적으로 활용했다.

이러한 남종문인화와 청대 화풍의 영향으로 나타나는 화훼영모화

9
홍선표, 『조선시대회화사론』, 문예출판사, 1999, 331-341쪽.

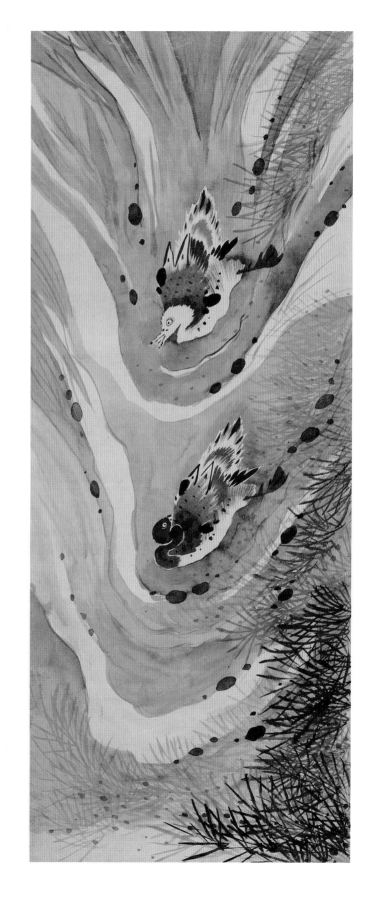

홍세섭, 〈유압도〉, 견본수묵,
47.8×119.7cm, 국립중앙박물관.

이외에 조선 말기 화훼영모화에서 주목할 것은 민화에서 보이는 화훼 영모화이다. 민화는 조선 후기부터 유행했는데, 민간에서 집안을 꾸밀 장식화의 수요가 커지면서 많이 그려졌다. 특히 화훼영모가 민화의 소재로 많이 그려졌는데, 대체로 부귀, 장수, 출세, 다산을 상징하는 동식물을 표현했다. 제법 솜씨 있는 화가가 그린 것도 있고 아닌 것도 있어 그 수준이 천차만별인데, 솔직하고 거칠어보이는 모습이 각 지역의 전통적이고 고유한 서민 문화인 기층 문화基層文化의 독자적 미감을 보여주고 있어 오늘날 더욱 주목받고 있다.

# 김정희와 제자들

## 김정희의 묵란도

19세기 중반에 이르면 추사 김정희를 추종하는 중인 출신 문인들의 남종문인화 경향이 심화되면서, 특히 사의화풍의 화훼화나 사군자가 크게 유행한다. 김정희는 뛰어난 예술적 능력과 학자적 식견으로 당시 문화예술계를 주도하면서 조선 후기 진경시대의 민족색 짙은 예술 문화를 밀어내고, 사대부 취향의 고아하고 형이상학적인 예술 문화를 화단의 중심으로 이끌었다. 이러한 김정희의 예술적 경향은 그림에서도 분명히 나타난다. 그는 특히 묵란도로 유명한데, 난초를 그리는 것은 단순하게 형상을 모방해서 되는 것이 아니고, 고고한 인품과 서권기書卷氣[10]에서 비롯된다고 생각했다. 추사 김정희는 석파石坡 이하응李昰應(1820-1898)의 난 그림에 다음과 같이 화제를 썼다.

> 대체로 난은 정소남鄭所南(정사초鄭思肖, 1241-1318)으로부터 비로소 드러나게 되어, 조이재趙彝齋(조맹견趙孟堅, 1199-1295)가 가장 잘하였는데, 이것은 인품이 고고하여 특별히 뛰어나지 않으면 쉽게 손댈 수 없다.[11]

추사 김정희는 또 자신의 시문집 『완당전집阮堂全集』의 「서시우아書示佑兒」에서 다음과 같이 썼다.

[10]
책을 많이 읽고 교양이 쌓여 몸에서 풍기는 책의 기운.

[11]
김정희, 「제석파난권제石坡蘭卷」(김정희 저, 최완수 역, 『추사집』, 현암사, 2014, 363-368쪽).
"蓋蘭自鄭所南始顯 趙彝齋爲最 此非人品高古特絶 未易下手."

비록 그림을 잘 그리는 사람이라도 반드시 난초를 모두 잘 치지는 못한다. 화도畫道에서 난초는 따로 한 격식을 갖추니 가슴속에 서권기가 있어야만 이에 가히 붓을 댈 수 있다.[12]

위의 두 언급에서 김정희는 난을 잘 치려면 인품이 고고하고 서권기가 있어야 한다고 했다. 이는 난이 가지고 있는 군자의 상징성이나 형태에서 보이는 고결한 느낌을 표현하려면 화가 자신이 군자의 품성을 지녀야 한다는 것이다. 또 이를 실천적으로 드러내기 위해서는 학문과 고전에 대한 이해와 경험 나아가 이를 화면에 구현할 수 있는 서법의 숙련까지도 필요하다는 것이다.

김정희는 이러한 자신의 생각을 실현하기 위해 난 그림에 심혈을 기울였으며, 서법에서 나온 간결한 필선으로 심의心意를 드러내는 묵란도를 그렸다. 이러한 김정희 묵란의 절정을 보여주는 것이 『난맹첩蘭盟帖』이다.[13] 이 서화첩에서 그는 자신이 추구하는 난화법에 따라 다양한 구도와 개성 있는 운필법을 구사했는데, 추사체처럼 전통에 근거한 파격적인 조형미가 뛰어나다.

〈적설만산積雪滿山〉[14]은 김정희 난법의 요체를 보여주는 작품으로 『난맹첩』 상권 첫 폭에 그려진 단엽란短葉蘭이다. 이 작품에 그려진 난은 무리 지은 군란群蘭의 형식을 띠고 있는데 우리가 보는 일반적인 형식과는 전혀 다르다. 난엽은 농묵으로 짧고 흥취 있게 표현했다. 어떤 획은 장봉藏鋒으로, 또 어떤 획은 노봉露鋒[15]으로 운필하여 획의 굵기를 넓혀가다가 빠르게 삐침을 만들었다. 이 모든 운필이 서예적이다. 여기에 태점은 꽃잎의 술 부분만이 아니라 즉흥적으로 난엽 사이에 톡톡 찍었다. 이는 난의 형상을 빌렸으되, 서법을 활용하여 조형적인 감각으로 자신만의 묵란도를 창조해낸 것이라 할 수 있다. 그래서 이 그림은 고졸함 속에 함축된 세련미, 고요함 속에 나타나는 강인함 그러면서 난엽이 가지는 유연함이 모순되게 어울려 있다.

〈춘농로중春濃露重〉[16]은 『난맹첩』 상권 둘째 폭에 실린 작품으로, 바로 앞의 〈적설만산〉과 극명한 대조를 이룬다. 〈적설만산〉이 짧은 난엽의

12
김정희, 「서시우아」
(김정희 저, 최완수 역, 『추사집』,
현암사, 2014, 304-307쪽).
"雖有工於畵者 未必皆工於蘭
蘭於畵道 別具一格 胸中有書卷氣
乃可以下筆."

13
이 서화첩에는 묵란화 열여섯 점과
글씨 일곱 점이 수록되어 있는데
김정희의 전담 장황사裝䌙師
유명훈劉命勳에게 선물로
주기 위해 제작한 것이다.

14
작품에 쓰인 제시는 다음과 같다.
"쌓인 눈이 산에 가득하고 강에
얼음이 난간을 이룬다. 손가락 끝에
봄바람이 부니 이에 하늘의 뜻을
본다 積雪滿山 江氷闌干 指下春風
乃見天心 居士題."

15
글자의 획을 시작할 때 장봉은
붓끝을 획 안에 감추어 운필하는
방법이고 노봉은 붓끝이 노출되어
그 자취가 드러나도록 운필하는
방법이다.

16
작품에 쓰인 제시는 다음과 같다.
"봄빛이 짙어 이슬이 많으니
땅이 따뜻하여 풀이 돋는다.
산이 깊고 해가 긴데, 사람 없어
고요하니 향기만 가득 퍼진다
春濃路重 地暖草生 山深日長
人靜香透."

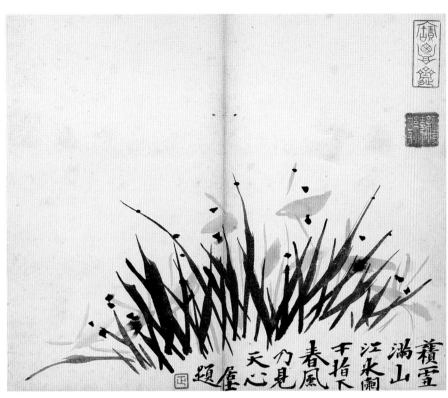

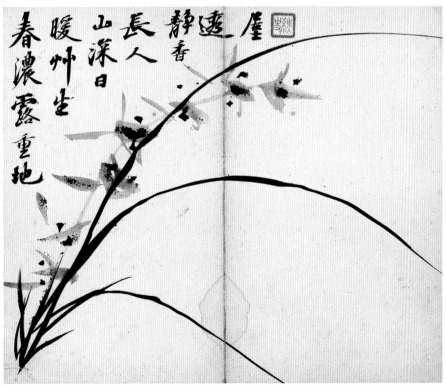

(위) 김정희, 〈적설만산〉, 지본수묵, 27×22.9cm, 간송미술관.
(아래) 김정희, 〈춘농로중〉, 지본수묵, 27×22.9cm, 간송미술관.

군란이었다면 이 작품은 긴 난엽을 가진 한 포기만을 그렸다. 난꽃도 꽃대 하나에 여러 꽃이 피는 형태라 꽃대 하나에 꽃이 하나만 핀 〈적설만산〉과 다르다. 이를 보면 이 작품에는 〈적설만산〉과의 대조를 통해 다양한 형태와 운필의 묘를 보이기 위한 김정희의 예술적인 의도가 다분히 담겨 있음을 알 수 있다.

〈춘농로중〉의 난엽은 화면 왼쪽 아래에서 오른쪽 위로 포물선을 그리며 그렸는데, 얇고 예리한 선으로 표현했다. 첫 번째 긴 획은 운필할 때 급히 눌렀다 급히 떼는 방식의 급돈급제急頓急提로 화면을 갈랐으며 이후에 작은 봉안鳳眼을 만드는 두 번째 획 역시 오른쪽의 여백 공간을 가르며 그렸다. 그리고 세 번째 획은 파봉안破鳳眼을 만들며 그렸는데 이것도 오른쪽으로 그렸다.[17] 그리고 짧은 난엽을 기본 삼엽 주변에 몇 개 더 그렸다.

난꽃은 첫 번째 난엽과 동선을 같이 표현했다. 봉안이 너무 작고 획의 방향이 모두 오른쪽으로 치우쳐 구성 상 약간 어색할 수 있는데, 왼쪽 상단을 화제로 가득 채워 오히려 짜임새 있는 화면 구성을 이루었다. 이는 그림을 그리기 전부터 화제의 위치를 계산해 구성한 것으로 김정희의 뛰어난 조형 감각을 보여준다. 또한 화제도 보통 오른쪽에서 왼쪽으로 쓰는 것이 기본이지만, 이 작품에서는 왼쪽에서 오른쪽으로 쓰고 있어 난엽의 획 방향과 동조하고 있다. 날카롭게 이어진 농묵의 획은 담묵으로 그린 꽃대와 꽃의 경쾌함과 조화를 이루며, 초서로 '마음 심心' 자를 쓴 듯한 화심의 표현은 담묵의 꽃과 난잎을 오가며 찍어 둘 사이의 조형적인 조화를 만들어냈다.

이렇게 『난맹첩』에 실린 두 점의 묵란도만 보더라도 김정희가 얼마나 세련된 조형 감각으로 고고한 문인의 세계를 표현했는지 알 수 있다. 사대부의 여기적인 필치로 가볍게 사의적인 소재를 표현한 것이 아니라 철저한 연구와 끊임없는 서법 수련의 과정을 통해 얻은 개성으로 파격적이면서 동시에 고아한 묵란도를 창안한 것이다.

17
봉안은 봉황의 눈이란 뜻으로 난엽을 표현할 때 처음 획과 두 번째 획이 교차하면서 만들어지는 끝이 약간 날카로워 보이는 모양을 말한다. 파봉안이란 세 번째 획이 봉안의 중간을 지나는 것을 말한다.

## 김수철의 화훼도

김정희의 묵란도에서 보이는 지고한 문인화의 세계는 그의 제자인 김수철, 조희룡, 허유 등이 그린 사군자화나 화훼화에서 더욱 확장되고 변화되었다. 김정희의 문인 중 독특한 화훼화를 그려 주목받는 사람이 바로 북산 김수철이다.

김수철은 간결한 필치와 맑은 담채로 표현하는 사의화풍 산수화로도 유명한데, 화훼화도 이와 같은 방식으로 그렸다. 서화 비평서 『예림갑을록藝林甲乙錄』에서 김정희는 김수철의 산수화 〈계당납상도溪堂納爽圖〉에 대해 "잘 그린 곳이 매우 많다."라고 하며 이를 솔이지법率易之法이라고 평하였는데,[18] 이는 김수철이 원말 사대가 중 황공망과 예찬의 소산간담疏散簡淡한 화풍을 추종한 것과 연결된다. 그는 이러한 느낌으로 매화, 국화, 연꽃, 능소화, 수국 등 다양한 화훼를 그렸다.

국립중앙박물관 소장 〈화훼도 대련花卉圖 對聯〉[19]은 청대에 유행한 길이가 긴 대련 형식인데, 반짝이는 금박이 흩뿌려져 있는 냉금지冷金紙[20] 위에 수묵담채로 표현했다. 이 그림은 김수철이 그린 화훼화의 면모를 잘 보여준다. 운필은 간결하고 담백해 일기를 드러낸다. 또한 채색의 화사함은 장식적인 느낌이 있는데, 이는 채색공필 화훼영모화에서 보이는 장식성이 아니라 문인화풍의 묵희적인 장식성이다. 한 붓에 색의 농담을 조절하여 빠르게 표현한 꽃잎, 준법 없이 담채의 변화로만 표현한 바위, 독특한 화면 구성 등에서 이를 확인할 수 있다.

이런 느낌의 화훼화는 전에 없던 방식으로 매우 개성 있다. 중국에서는 양주화파 이후 개성 있는 사의화풍 화훼영모화가 많이 그려졌는데 대중적이고 상업적인 이미지로 꽤 인기를 끌었다. 이러한 작품들은 개성 있는 운필과 더불어 과감한 공간 사용 그리고 담채 표현 등이 돋보이는데, 이런 영향이 김수철의 화훼화에서도 보인다. 곧 그는 간결한 선묘와 담채 표현으로 남종문인화풍을 추구하면서도 청대 신사의화풍 화훼화의 근대적이고 개성 있는 표현을 받아들여 자신만의 독특한 화훼화를 창조한 것이다.

**18**
김정희, 『예림갑을록』 (오세창, 동양고전학회 역, 『국역 근역서징 하』, 시공사, 1998, 970~971쪽).
"有極可喜處 不作近日一種率易之法 但烘染太過."

**19**
이 작품의 국립중앙박물관 소장품 명칭은 〈화조도〉이다.

**20**
냉금지는 종이에 금이나 은박을 뿌려놓은 서화용 장식 종이를 말한다.

김수철, 〈화훼도 대련〉 중 ⓐ와 ⓑ,
지본담채, 29.1×127.9cm,
국립중앙박물관.

## 조희룡의 매화도

김수철의 화풍에서 나타나는 근대적인 감각은 김정희의 문인으로 그림 재주가 가장 뛰어난 작가였던 조희룡의 매화 그림에서도 볼 수 있다. 조희룡은 김정희의 글씨와 난 그림을 방불하게 표현할 수 있었으며, 이색 화풍으로 불릴 정도로 독자적인 산수화 화풍을 구축했다. 또한 표현주의적인 즉흥성을 보여주는 매화 그림은 전에 없던 새로운 전통을 만들었다. 그러나 김정희는 조희룡의 놀라운 재주 때문에 그를 높게 평가하지 않았다. 김정희는 심지어 "조희룡 무리는 그 가슴 속에 문자의 향기가 없다."고까지 비판했다.[21] 김정희는 애써 스스로 예술의 지향점으로 여긴 '문자향서권기'를 넘어 다른 공간에 자신의 세계를 펼친 조희룡을 못마땅하게 여겼다.

그림에 대한 조희룡의 생각은 학식을 쌓고 고아한 품성을 닦아 그림 안에 자연스럽게 문기가 나타나는 방식이 아니었다. 그는 이런 방식보다는 표현력을 더 중요시했다. 이는 조희룡의 그림에서 보이는 기술적인 세련미와 파격적인 묵희성이 증명한다. 잔잔하고 평온한 문인의 세계가 아니라 표현 욕구가 끊임없이 분출되는 그림이 조희룡의 그림이다. 사실 조희룡은 김정희의 문인임에도 그와는 다른 방향을 추구했다. 조희룡은 자신의 생각을 다음과 같이 말했다.

> 글씨와 그림은 모두 솜씨에 속한 것이니, 그 솜씨가 없으면 비록 총명한 사람이 종신토록 그것을 배울지라도 능할 수 없다. 그런 까닭에 손끝에 있는 것이지 가슴속에 있는 것은 아니다.[22]

조희룡은 추사의 문하에 있으면서도 분명히 추사와는 다른 생각을 품고 있었다. 예술의 방법과 목표가 '문자향서권기'에 머무는 것이 아니라, 작가의 솜씨 안에서 나타나는 자유로운 개성과 창조성에 있다고 생각했기 때문이다. 그래서 그의 그림은 외형적으로는 사대부의 지식과 교양 안에서 고아한 문인화의 세계를 추구했지만, 그 내면에서는 감각적인 조

**21**
김정희, 「여우아與佑兒」, 『완당집』 권 2 (한국고전종합DB). 조희룡 같은 무리는 나에게서 난 치는 법을 배웠으나 끝내 그림 그리는 법칙 한 길을 면치 못하였으니, 이는 그의 가슴속에 문자의 향기가 없었기 때문이다.

**22**
조희룡, 『석우망년록』 제169항 (실사학사 고전문학연구회 역, 조희룡 저, 『조희룡 전집 1권』, 한길아트, 1999, 208쪽).

조희룡, 〈홍매백매도병〉, 지본채색, 124.8×46.4cm, 국립중앙박물관.

형의 세계를 추구했다. 이러한 경향은 역시 청대 신사의화풍의 영향이
컸으리라 생각되지만, 결국 조희룡 개인의 표현 능력과 예술적 기질이
없으면 불가능한 것이었다.

　　조희룡의 작품 중 유명한 것으로 국립중앙박물관 소장 〈홍매백매도
병紅梅白梅圖屛〉, 간송미술관 소장 〈매화서옥梅花書屋〉, 삼성미술관 리움 소
장 〈홍매도 대련紅梅圖 對聯〉 등이 있다. 그는 유달리 매화를 좋아했다.

"나는 매화를 몹시 좋아하여 스스로 매화를 그린 큰 병풍을 눕는
곳에 둘러놓고, 벼루는 '매화시경연梅花詩境硏'을 쓰고 먹은 매화
서옥장연梅花書屋藏煙을 쓰고 있다. 바야흐로 매화 백영百詠을 지을
작정인데 시가 다 이루어지면 내가 사는 곳의 편액을 매화백영
루梅花百詠樓라고 하여 내가 매화를 좋아하는 뜻을 흔쾌히 보상할
것이다."[23]

**23**
조희룡, 『석우망년록』, 제106항
(실시학사 고전문학연구회 역,
『조희룡전집 1권』, 한길아트,
1999, 147쪽).

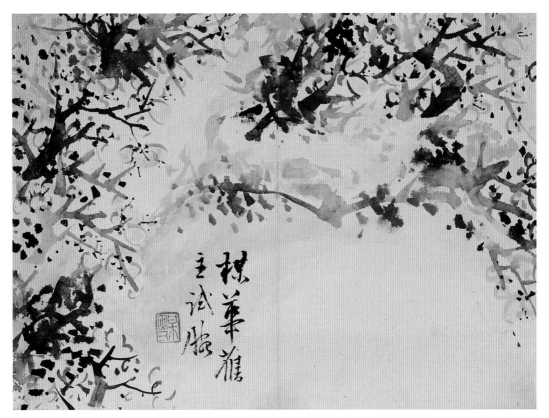

조희룡, 〈매화도〉, 지본담채, 36.5×27cm, 국립중앙박물관.

앞의 글은 조희룡이 얼마나 매화를 좋아했는지를 잘 보여준다. 보통 매화 그림은 고결한 선비의 모습과 품위를 상징하기에 복잡성을 덜어낸 간결한 가지와 해맑은 꽃으로 표현된다. 하지만 조희룡의 작품은 그렇지 않다. 그의 매화 그림은 조선 중기 화가 오달제吳達濟(1609-1637)의 매화 그림에서 보이는 선비의 고고함이나 품위가 드러나지 않는다. 그보다 자신이 얼마나 매화를 사랑하는지를 특유의 회화적 방법으로 보여준다. 그래서 조희룡의 매화는 더더욱 그를 닮아서 자유롭고 표현적이다.

(왼쪽) 조희룡, 〈홍매백매도병〉(부분), 지본채색, 124.8×46.4cm, 국립중앙박물관.

국립중앙박물관 소장 〈홍매백매도병〉을 보면서 앞의 조희룡의 글에서
나온 큰 매화 병풍이 이런 그림이 아닐까 생각해본다. 아마도 조희룡은
이런 병풍을 자기 방에 둘러쳐놓고 먹을 갈면서 시상에 잠겼을 것이다.

　〈홍매백매도병〉은 먼저 홍매와 백매 두 그루의 가지를 넓은 화면 위
에 힘 있고 거침없는 수묵 운필로 표현했다. 두 나무는 서로 엉키듯 가지
를 구성해 홍매와 백매가 자연스럽게 섞일 수 있도록 했다. 또한 나뭇가
지의 적절한 포치를 통해 전체 화면에 소밀이 이루어지도록 했다. 이후
그 위에 흰색과 연분홍색 점을 무수히 찍어 백매와 홍매를 표현했다. 마
지막으로 꽃술과 꽃받침을 그리고 태점을 보강하면서 그림을 마무리했
다. 이 표현 과정은 매화나무를 그리기 위한 것이지만, 사실 그 안에는
화면 위에 꿈틀거리며 휘어져 올라가는 선과 그 선 사이에 찍히는 무수
한 점들이 서로 유기적으로 연결되면서 이루어지는 매우 순수한 조형적
아름다움이 존재한다.

　조희룡은 자신의 손으로 펼치는 이 조형적 아름다움을 표현하는 데
매우 심취했을 것이다. 이러한 그의 작업에 대해 김정희가 '문기'가 없다
고 한 것은 어쩌면 정확한 지적일 수 있다. 그러나 조희룡은 자기 스스로
김정희가 말하는 '문기'보다 내면에 존재하는 예술적 '끼'를 더 믿었고
이를 자신만의 사의적 방식으로 실천해나갔다.

　국립중앙박물관 소장 〈매화도〉는 그림 크기는 작지만 앞에서 본 〈홍
매백매도병〉보다 실험적인 작품이다. 매화의 가지 구성이나 공간 표현,
용묵용필이 매우 파격적이기 때문이다. 매화의 형상은 빌렸으되 묵희적
방법으로 추상화되고 있다. 점과 선 그리고 농담과 색이 해체되고 새롭
게 연결되어 화면을 평면화하고 있다. 이렇듯 매화 그림이 지녀야 할 문
인화의 격조는 조희룡의 예술적 흥취를 통해 감각적인 조형 세계로 새
롭게 태어났다.

## 허련의 묵모란도

추사 김정희의 제자 중 조희룡이 매화를 통해 매우 개성 있는 필치를 드러냈다면, 허련은 모란을 통해 자기의 세계를 펼쳤다. 허련은 진도 출생으로 문장과 글씨와 그림에 뛰어나 삼절三絶로 이름이 높았다. 추사는 무신이자 서화가인 신관호申觀浩(1810-미상)에게 쓴 편지에서 허련을 가리켜 "화법이 매우 아름다우며 우리나라의 누추한 습관을 깨끗이 씻어버렸으니, 압록강 동쪽에서 이만한 그림이 없을 게다."라고 극찬했다.[24]

허련은 말년에 낙향해 진도에 운림산방雲林山房을 짓고 서화에 전념하였는데, 그의 제자들이 화맥을 형성해 지금까지도 이어지고 있다. 그는 특히 중국의 남종문인 산수화에 심취했는데, 그의 화풍은 후손들을 통해 전라도를 중심으로 이어져 남도산수라는 전형을 이루게 된다.

허련은 산수화뿐 아니라 인물, 화훼 그림에도 남다른 능력을 보였으며, 특히 '허모란許牡丹'이라는 별명이 있을 만큼 모란도를 많이 그렸다. 보통 모란은 꽃의 모양이 풍성하고 아름다워 '부귀'와 '왕의 성덕'을 상징해 화가들이 매우 즐겨 그리는 소재였다. 사의화풍으로 그리는 모란은 구륵법보다는 윤곽선을 그리지 않고 먹이나 채색으로만 표현하는 몰골법으로 주로 그려진다. 특히 수묵으로 그릴 때는 삼묵법으로 붓을 누이면서 표현하는데, 국립중앙박물관에서 소장하고 있는 〈묵모란〉에 이러한 느낌이 잘 살아 있다. 이 작품은 허련이 그린 모란도의 전형적인 모습을 잘 보여준다.

〈묵모란〉의 모란은 사실적이지 않다. 김정희의 난 그림이 형사形寫에서 벗어나 그만의 고아한 조형 세계를 탐구했듯이 허련의 모란 그림도 그런 모습을 가지고 있다. 비록 난처럼 형상을 간략화하기 좋은 소재는 아니지만 붓의 움직임을 단순화해 즉흥적인 운필감을 살렸다. 이는 꽃잎이나 잎사귀에서 보이는 농담을 살린 묵면, 가지와 잎맥에서 보이는 경쾌한 필선, 가지 주변과 꽃 위에 보이는 점들에서 확인할 수 있다. 그리고 이 느낌은 섬세하고 아름다운 모습이 아니고 고졸하면서 문인적인 풍취를 드러낸다. 김정희가 난의 형상을 빌려 서권기를 드러냈듯이

**24**
김정희, 『완당집』 (오세창 편, 동양고전학회 역, 『국역 근역서화징 하』, 시공사, 1991, 946쪽). "寄申威堂書曰 許癡尙在那耶 其人甚佳 畫法破除東人隨習 鴨水以東 無此作矣."

허련, 〈묵모란〉, 지본수묵,
64×184.7cm, 국립중앙박물관.

허련은 모란의 형상을 빌려 서권기를 드러내려 한 것이라 하겠다.

이 작품 이외에 허련의 모란도는 다수 전해지는데, 그 가운데 국립중앙박물관에 소장된 화첩 『소치묵묘小癡墨妙』에 실린 여러 점의 모란도를 보면 허련이 자신만의 사의적인 필치로 모란도를 그려내기 위해 얼마나 열심히 연구했는지 알 수 있다. 김정희가 『난맹첩』에서 다양한 묵란을 실험한 것처럼, 허련 또한 『소치묵묘』에서 다양한 묵모란 그림을 실험했다. 〈묵모란〉은 그 예 중에 하나로 허련만의 개성 있는 사의화풍 화훼화의 면모를 잘 확인할 수 있도록 해준다.

이렇게 김정희와 그의 문인들은 남종문인화를 지향하면서 개인의 예술적 성향에 따라 개성 있는 모습을 보여주었다. 그러나 이 시기의 사군자나 수묵사의 화풍의 화훼화들은 이들 이후 점차 형식화되고 쇠퇴해 간다. 어쩌면 더는 시서화를 함께할 수 있는 진정한 문인화가들이 사라지면서 문인화가 아닌 정형화된 '문인화 스타일'의 그림들이 나타난 것은 어쩔 수 없는 일일 것이다.

# 신명연과 남계우

조선 말기에 이르면 수묵사의 화훼영모화와 마찬가지로 청대 화풍의 영향을 받은 감각적인 채색공필 화훼영모화가 나타나는데, 대표적인 화가가 애춘靄春 신명연申命衍(1808-1886)과 일호一濠 남계우南啓宇(1811-1890)이다. 추사 김정희의 제자가 대부분 중인 신분인 데 비해 어엿한 사대부 가문 출신인 이 두 사람은 역설적이게도 공교한 채색공필 화훼영모화를 그렸다. 조선 말기의 시대적 혼란이 신분에 따른 화풍의 선호를 무의미하게 만들고, 개인의 취향을 좇게 한 듯하다. 이런 점은 어쩌면 전통 사회가 종식되고 근대로 나아가는 단면을 보여주는 것이 아닌가 생각된다.

## 신명연의 채색공필 화훼영모화

신명연의 아버지는 묵죽화의 대가였던 신위이다. 그는 서장관書狀官으로 청에 다녀오면서 청의 문사들과 깊은 교류를 맺었고, 당시 청대의 서화를 다수 소장한 것으로 알려져 있다. 아마도 신명연은 이러한 예술적인 집안 분위기 속에서 자연스럽게 청대 화풍을 이해하고 소화한 것으로 보인다. 그는 화훼영모, 산수화, 사군자, 인물화 등을 모두 잘 그렸는데 특히 섬세하고 감각적인 화훼 그림으로 유명하다.

신명연의 이러한 화풍은 청대 공필화훼화로 유명한 운수평, 추일계鄒一桂(1686-1772)의 화풍과 관련이 있어 보인다. 운수평은 청나라 초기 사왕오운 가운데 한 사람으로 사생적인 느낌의 채색 화훼화를 즐겨 그렸는데, 그의 작품은 채색공필화임에도 장식적이지 않고 격조가 있다.

추일계도 섬세하고 단아한 화훼화로 유명한데, 운수평과 유사한 표현 방식으로 그렸다. 이들은 대체로 관찰사생을 통해 대상을 생동감 있게 표현했는데, 채색을 할 때 엷은 색을 여러 번 겹쳐 칠해 우아하고 정제된 느낌을 준다. 또한 외곽선으로 대상을 나타냈을 때 드러나는 형태의 견고함을 최대한 줄여 부드럽고 유연한 느낌을 자아낸다. 화면을 구성하는 방식도 조금은 특별해 마치 근접 사진을 찍듯이 소재의 일부분만 잘라 표현하곤 했다.

신명연의 그림은 이러한 청대 운수평의 화훼화와 매우 닮았다. 화면 구성은 물론 묘사하는 방식에서도 청대 공필화훼화의 영향을 받았음을 충분히 짐작할 수 있다. 그는 운수평의 화훼화처럼 대상을 끌어당겨 일부분만 표현하기를 즐겼다. 또 되도록 외곽선을 그리지 않으려 했고 맑고 화사한 채색으로 부드러운 화면을 만들었다.

그러나 신명연의 그림에는 청대 공필화훼화의 영향을 받은 흔적이 있지만 동시에 그만의 특색도 존재한다. 운수평이나 추일계는 앞에서 이야기한 것처럼 대상을 채색할 때 엷은 색을 겹쳐 칠해 입체감을 부여하는 중채重彩 방식을 사용했다. 그러나 신명연의 그림은 중채의 정도가 상당히 가볍다. 섬세하게 표현했으나 중채의 표현이 많이 보이지 않는다. 잎사귀의 표현을 보면 가볍게 '물맛'을 느끼면서 한 번에 표현하여 담채화의 느낌이 잘 살아 있다.

신명연의 『산수화훼도첩山水花卉圖帖』 가운데 〈양귀비〉는 올이 굵고 거친 비단에 교반수를 칠한 뒤 그 위에 그렸다. 보통 채색 공필화는 외곽선을 긋고 그 안에 여러 번 겹쳐 칠해 완성도를 높이는데, 이 그림은 양귀비꽃의 형태만 외곽선을 그리고 나머지는 몰골로 그렸다. 그러나 여러 번 겹쳐 그리거나 치밀한 관찰을 통하여 정확하게 표현하려는 모습은 크게 느껴지지 않는다. 그림의 바탕이 되는 비단은 올이 성긴 데다 교반수가 충분히 칠해지지 않아 그런지 물감이 잘 묻은 부분과 그렇지 못한 부분이 있고 또 번짐이 일정하지 않아 외곽에 불규칙한 결이 생긴 것을 볼 수 있다. 또한 양귀비의 줄기와 잎들이 서로 겹치면서 앞뒤가 모호해지거나 꽃술 표현이 정교하지 않아 술의 형태가 뭉개진 모습을 보이

신명연, 『산수화훼도첩』 중 〈양귀비〉, 견본채색, 20×33.1cm, 국립중앙박물관.

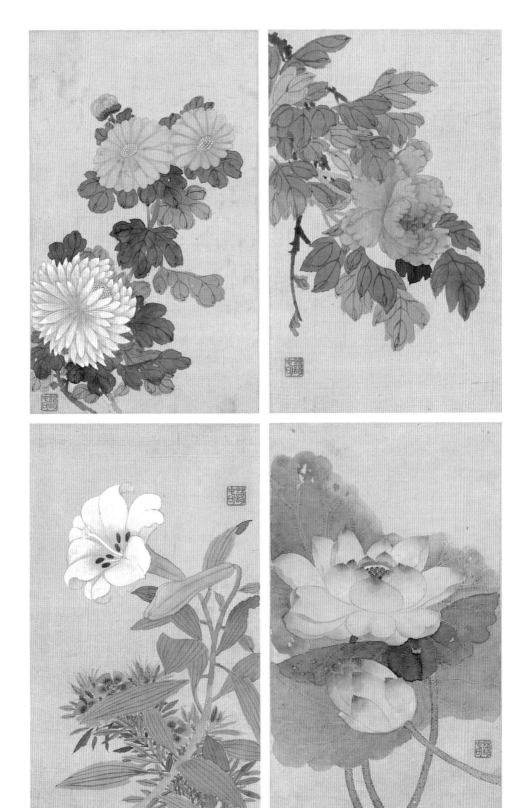

신명연, 『산수화훼도첩』 중 〈국화〉〈모란〉〈백합〉〈연꽃〉, 견본채색, 각 20×33.1cm, 국립중앙박물관.

고 있다. 곧 재료의 사용이나 표현에서 치밀함이 떨어지는 것이다. 물론 일필과 농담의 변화로 표현하는 수묵화와 비교하면 말할 수 없이 섬세한 그림이기는 하지만, 운수평의 공필화와 비교하면 그 묘사의 치밀함이 부족하다.

그러나 반대로 생각하면 신명연의 작품은 노력과 정성이 많이 들어간 세밀함과 중후함이 아니라 상쾌한 채색 감각과 소탈함이 장점인 작품이라 할 수 있다. 교반수가 칠해진 비단은 물을 흡수하지 않기 때문에 색이 바탕 위에서 마른다. 따라서 물기가 많으면 얼룩이 쉽게 지기도 하고, 또 마르면서 반투명한 담채 효과가 잘 나타나기도 한다. 이러한 효과는 여러 번 겹쳐 칠해서는 나타나지 않고 가볍게 한두 번 칠하는 정도에서 그려야 잘 나타나는데, 신명연의 작품에서는 그러한 표현 효과가 많이 보인다. 대체로 꽃을 표현할 때는 중채의 효과가 잘 드러나게 여러 번 겹쳐 칠하고, 잎이나 줄기를 표현할 때는 담채 효과를 많이 사용했다.

이는 신명연 자신의 예술 감각이나 표현 방식일 수도 있겠으나, 어쩌면 청대의 영향을 받은 공필화훼화임에도 조선의 사대부 화가가 지녔던 미감이 반영된 것 아닌가 생각한다. 곧 채색 공필화지만 지나치게 기예적인 공교함에 치중하기보다 간결하고 절도 있는 운필, 가벼운 채색을 사용해 화사하면서도 격조 있는 채색공필화훼화를 창조한 것이다.

## 남계우의 나비 그림

신명연이 화훼화에 뛰어났다면, 남계우는 사실적이며 장식성이 강한 나비 그림으로 유명했다. 그는 조선시대 나비 그림의 일인자로 '남나비' '남접南蝶'이라 불렸으며, 평생 나비만을 즐겨 그려 많은 작품을 남겼다. 나비라는 의미의 한자 '접蝶'은 70세 또는 80세 노인을 뜻하는 '질耋'과 중국어 발음이 같아[25] 장수를 우의하여 많이 그려졌다. 그러나 그가 그린 나비 그림을 이러한 장수의 의미만으로 해석하기에는 다른 부분이 존재한다. 이는 신명연의 그림에서도 느껴지는 조형적 감각에 관한 것으로 당시의 시대적 흐름과 관련되어 있지 않은가 싶다.

전통 회화에서 소재의 선택은 그 상징이 유달리 중요하다. 그림으로 그려지는 소재는 대체로 그 목적이 세속적이든 그렇지 않든 무언가를 우의하는 바를 가지고 있으면 미적으로 아름답지 않아도 그림 소재로 널리 그려졌다. 그런데 남계우의 나비 그림은 이러한 관념성에서 확실히 벗어나보인다. 한눈에 봐도 소재의 상징성보다는 그 자체의 시각적인 미감에 초점을 맞춘 듯하기 때문이다.

이렇게 소재가 지니는 관념성을 부각하는 것보다 화면 자체가 지니는 조형적인 아름다움을 추구하는 것은 이전 시대의 작품과 구분되는 요소일 것이다. 이는 조희룡이 그림은 '손끝의 재주'에서 나온다고 하며 표현력을 강조한 것과 일맥상통하는 것으로, 회화의 영역이 전통을 벗어나 점차 근대적인 성격을 지니게 되는 모습을 보여준다.

국립중앙박물관 소장 〈화접도 대련花蝶圖 對聯〉을 보면 남계우의 나비 그림이 얼마나 자기화되고 세련되었는지를 알 수 있다. 그림은 청나라의 영향으로 조선 말기에 유행한 길이가 긴 족자 형태의 대련 방식으로 그려졌다. 아래에는 꽃이, 가운데에는 나비들이, 위에는 관련된 화제가 쓰여 있는 구성이다.

보통 화훼초충도에서는 화훼가 주연이고 초충이 조연인 경우가 많다. 산수화의 점경點景 인물 같은 존재가 화훼초충도에서는 벌이나 나비이다. 초충은 공간에 활력을 주는 매우 중요한 요소이지만 크기 자체가

25
병음 표기 시 모두 발음은 '디에[dié]'이다.

작기에 화면 공간을 지배하기 힘들다. 사임당의 초충도를 보아도 화면 중앙을 차지하고 있는 것은 화훼이다. 그런데 남계우의 초충도는 그렇지 않다. 이 대련 그림을 보면 세로로 긴 공간에 나비가 중심을 차지한다. 화훼는 나비와 교감이 있는 꽃송이 하나 정도가 진채로 표현되어 있고 나머지는 색조를 매우 낮추어 흐리게 표현되었다. 이는 매우 의도적이다. 원근법에 따라 꽃을 흐리게 표현한 것이 아니라 나비를 강조하기 위해 흐리게 표현한 것이다. 전체적으로 담하게 그려진 꽃 덕분에 유달리 섬세하고 화려하게 채색된 나비와 나비들의 날갯짓으로 만들어진 화려한 공간에 감상자의 시선이 멈추게 된다.

이 작품에 그려진 나비는 매우 사실적이다. 남계우의 작품에 그려진 제비꼬리나비, 호랑나비, 배추나비, 흰나비 모두 지금도 볼 수 있는 나비들이다. 그러니 이 그림은 실제로 나비를 채집하여 관찰하고 표현하지 않으면 불가능하다. 곧 남계우는 주변에 날아다니는 나비를 잡아 사생하여 그림에 그려 넣은 것이다. 특히 그가 사대부임에도 화원들이 주로 그리는 공필화 기법으로, 그것도 전문적으로 나비 그림을 그렸다는 것은 매우 주목할 만한 일이다. 남계우는 문장과 서화에도 뛰어났던 영의정 남구만南九萬(1629-1711)의 5대손으로 어엿한 양반가의 후손이다. 그러나 상당히 전문적으로 하나의 소재에 집중해 직업 화가를 뛰어넘는 작품 솜씨와 작품수를 자랑하는 화가가 되었다.

이전 시대에도 자유롭고 전문으로 그림을 그린 사대부는 존재했다. 하지만 남계우의 작품 경향은 약간 달랐다. 보통 사대부의 그림은 문인들의 운치를 자연의 소재로 풀어내는 방식으로 항상 여기성이 강조되었다. 그래서 산수나 사군자 같은 군자적 취향에 합당한 소재를 선택했다. 그런데 남계우의 경우는 그렇지 않았다. 그는 개인적 취향으로 관심을 매우 좁혀 하나의 화재를 선택하고 이를 통해 자기 세계를 표현했다.

현대의 많은 작가가 이런 방식으로 그림을 그린다. 자신이 창조한 화풍이 자신의 의도를 반영하고 이것이 다른 어떤 것으로도 대체될 수 없다고 생각하면, 같은 유형의 그림을 집요하게 탐구해 들어간다. 남계우의 작가적 태도는 지금의 화가들과 비슷하다. 그는 사대부의 고상한

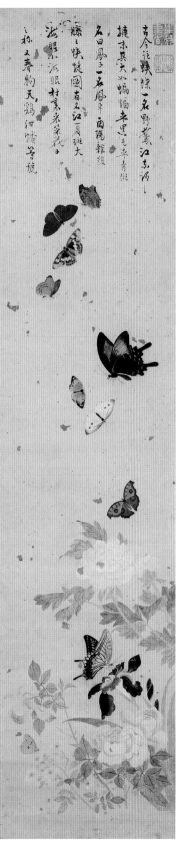

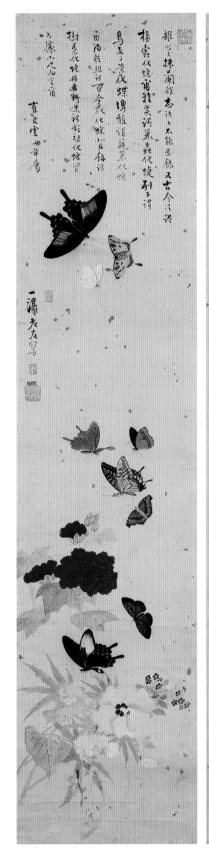

남계우, 〈화접도 대련〉 중 ⓐ와 ⓑ,
지본채색, 28.8×127.9cm, 조선
말기, 국립중앙박물관.

격을 추구하지 않은 대신, 장식적이고 화려한 나비를 택했다. 그리고 남계우는 나비들을 하늘 공간에 어떻게 배치할지 많은 고민을 했다. 그림을 가만히 들여다 보면 작품 속에 나비는 화면을 구성하면서 여러 덩어리로 묶이는데 어디는 네 마리, 어디는 세 마리 ,어디는 한 마리로 묶음의 크기를 다르게 하였다. 또 남계우는 묶음 안에서 나비의 모양과 방향을 매우 신중하게 고려했다.

　이렇게 나비 표현은 섬세한 반면 이를 이용한 포치는 매우 구성적이다. 따라서 나비가 가지고 있는 상징성을 넘어 화면 자체가 지니는 감각적인 아름다움으로 우리에게 다가오는 것이다. 남계우가 이처럼 사대부 화가임에도 전통적인 명분에서 벗어나 고집스럽게 한 소재만을 추구하고, 또 그 표현 방식이 그림 자체의 조형미를 추구하는 것은 그의 작품이 전통에서 벗어나 근대를 지향하고 있음을 보여준다.

# 장승업과 제자들

## 장승업

오원吾園 장승업張承業(1843-1897)은 조선시대의 마지막을 화려하게 장식한 직업 화가였다. 당시 화단이 청대 미술에 경도되어 있는 상태에서 중국의 화적과 화보를 모사하며 실력을 쌓은 장승업은 산수, 인물, 화훼영모 등 모든 화목에서 뛰어난 기량을 발휘한 그 시대 최고의 화가였다. 여기에 비천한 출생으로 기행을 일삼는 호방한 성격, 천재적인 그림 솜씨 그리고 그림에 대한 열정이 조선 말기라는 시대 상황과 뒤섞이면서 장승업은 후대 사람들에게 신화 속 영웅처럼 추앙되었다. 그래서 그는 퇴락해가는 나라의 운명 속에서 마지막 불꽃처럼 생명력을 불태운 천재 화가로 일컬어진다.

　장지연張志淵은 1922년 조선시대 중인과 하층민의 전기를 엮어 편찬한 『일사유사逸士遺事』에서 장승업을 가리켜 '배워서 될 수 없는 신품 화가'로 칭송했고, 김용준金瑢俊은 1949년 출간한 『조선미술대요朝鮮美術大要』에서 그를 조선 초기의 안견, 조선 후기의 김홍도와 함께 3대 거장으로 높이 평가했다.[26] 사실 오늘날까지도 표현력에서만큼은 우리나라 최고라 할 정도로 그의 작품은 용묵용필과 설채법設彩法에서 뛰어난 모습을 보여준다. 때로는 폭풍이 몰아치는 듯한 즉흥적 운필로, 때로는 잔잔한 호수와 같은 섬세한 묘사력으로 표현된 그의 작품은 당시 많은 사람의 사랑을 받았다. 또한 그의 제자였던 조석진趙錫晉(1853-1920), 안중식에서 김은호金殷鎬(1892-1979)로 그리고 김기창金基昶(1913-2001)과 장우성張遇聖(1912-2005)으로 이어지는 화맥 덕에 그의 명성은 오늘날까지 이어

**26**
홍선표, 『조선시대회화사론』,
문예출판사, 1999, 438쪽.

진다. 하지만 장승업에게 주어진 화려한 명성에 부정적 의견도 존재한다. 그가 그린 작품 대부분이 청대 화풍의 영향으로 국적이 모호해 가뜩이나 침체된 조선의 회화 전통을 아예 끊어놓았다는 비판을 받고 있기 때문이다.[27]

사실 이는 장승업이 비판받아야 할 문제라기보다는 시대적 상황에서 벗어날 수 없던 화가의 한계일 수 있다. 한편으로 말하면 조선 말기 화단의 큰 축을 형성했던 여항문인閭巷文人의 문예 취향이 지닌 한계일 수 있다. 여항문인들은 당시 조선에서 사대부 못지않게 서화 애호 풍조와 수집 감상에 중추적 역할을 맡고 있었고, 장승업은 이들이 발굴한 작가였다. 이응헌李應憲, 변원규卞元圭, 오세창 등 장승업을 후원한 여항문인들은 중국의 골동과 서화 수집에 심취해 있었고, 이들을 통해 중국의 화적과 화보를 보고 그림 공부를 익힌 장승업은 자연스럽게 청대 화풍을 따를 수밖에 없었을 것이다.[28]

장승업에 대한 또 다른 비판 중 하나는 그의 천재적인 재주와 관련이 있는데, 재주가 너무 뛰어나 '문기'가 없었다는 것이다. 이는 사실 그의 신분이나 서화의 전통에 깔려 있는 상남폄북의 문인화 전통에 근거한 평가일 수 있어 억울할 수 있다. 장승업의 과감한 필법과 묵법 그리고 과장된 형태 표현과 독특한 설채법은 여기적인 필법을 구사하는 사대부 화가가 표현하기 힘든 개성과 숙련도를 지니고 있었다. 이 때문에 그의 그림에 속기가 있다거나 품위가 없다고 말한다. 그러나 만약 장승업이 사대부 출신이었다면 조선 말기 새로운 화풍으로 조선 화단에 활력을 불어넣으려고 힘쓴 일격逸格의 화가로 해석되었을 것이다.

사실 장승업 이후 문인화는 이제 고고한 이상이나 아마추어적인 순수함을 추구할 힘을 점차 잃어간다. 문인이 화단을 지배하는 시기는 끝났고, 각각의 직업인으로서 자신의 역할에 따라 문인은 글을 쓰고 화가는 그림을 그리는 시대가 온 것이다. 장승업은 이런 시대의 시작을 알렸다는 의미에서 더 위대하다고 할 수 있다. 그는 비록 중국풍의 그림을 그렸다고는 하지만, 중국에서 수입된 최신 화풍의 근대적이고 대중적인 성격을 수용하고 이를 자기화한 전통 시대의 마지막 위대한 화가이자

**27**
안휘준, 『한국회화사연구』, 시공사, 2000, 722–723쪽.

**28**
홍선표, 『조선시대회화사론』, 문예출판사, 1999, 439–447쪽. 장승업의 후원자로는 이응헌, 변원규 등이 언급된다. 특히 한어 역관 출신으로 한성판윤을 지낸 변원규는 북경을 빈번히 왕래하면서 적지 않은 중국 서화를 수집했다고 전해지는데 변원규의 집에 기식했던 장승업이 여기서 중국 그림에 영향을 많이 받았을 것으로 보인다.

동시에 근대 화단의 물꼬를 튼 직업 화가이다.

장승업은 산수화, 도석인물화道釋人物畵, 고사인물화故事人物畵, 화훼영모화, 기명절지도器皿折枝圖[29] 등 여러 화재를 폭넓게 다루었으며, 모두 뛰어난 솜씨를 발휘했다. 앞서 언급했듯이 비록 중국풍의 그림들을 임모하며 익힌 수법으로 그려냈지만, 그의 그림은 결코 판각되지 않았으며 현란한 운필과 오묘한 채색으로 강력한 표현력을 보여주었다. 특히 화훼영모화는 장승업의 뛰어난 재능이 잘 나타나는 화목 가운데 하나로 언급되며, 채색공필과 수묵사의를 모두 능숙하게 표현했다. 화훼영모화 역시 청조풍의 분위기가 풍기나, 그림에도 누가 봐도 장승업의 그림임을 충분히 짐작케 하는 개성을 드러냈다.

장승업이 그린 〈연당원앙蓮塘鴛鴦〉과 〈불수앵무佛手鸚鵡〉는 간송미술관 소장 《화훼영모 10폭병》에 포함된 작품이다. 〈연당원앙〉이야 이전부터 전통적으로 그려온 소재이지만, 불수감佛手柑나무 같은 경우는 중국의 광둥이나 저장 같은 남방 지역의 식물이라 직접 보고 그렸을 수 없으니, 역시 청대 화훼영모화나 화보를 보고 익혔을 것이다.

〈연당원앙〉의 소재를 보면, 동물로는 원앙과 잠자리가 쌍으로 그려져 있고, 물속에는 작은 송사리 여러 마리가 보인다. 식물로는 물가에 활짝 핀 백련과 꽃봉오리로 표현된 홍련 그리고 연밥이 함께 있고, 연잎 뒤로 붉은 여뀌도 표현되었다. 이렇게 한 그림 안에 화훼, 초충, 영모, 어해 등 다양한 소재를 넣는 것은 아무래도 무리일 테지만, 공간을 효율적으로 활용해 어색한 부분 없이 자연스럽게 표현되었다. 공교한 묘사가 있는 채색화임에도 전체적으로 구륵법을 사용하지 않고 몰골법 위주로 표현했으며, 중채도 심하지 않고 가볍게 표현했다. 대상에 따른 필속의 완급 조절도 능란하여 역시 장승업의 뛰어난 기량을 보여준다.

〈불수앵무〉는 불수감나무가 대각으로 있고, 그 위에 앵무새 두 마리가 서로 조응하며 나란히 앉아 있는 모습을 표현한 그림이다. 그리고 불수감나무 뒤쪽으로 오른쪽 하단에 빨간 열매를 살짝 그려 넣어 그림에 생동감을 주고 있다. 털 한 올 한 올 정교하게 그린 앵무새와 몰골 위주로 단순히 처리한 불수감나무의 대비를 통해 표현의 재미를 더했다.

**29**
여러 가지 그릇과 꽃, 과일 따위를 섞어서 그린 그림.

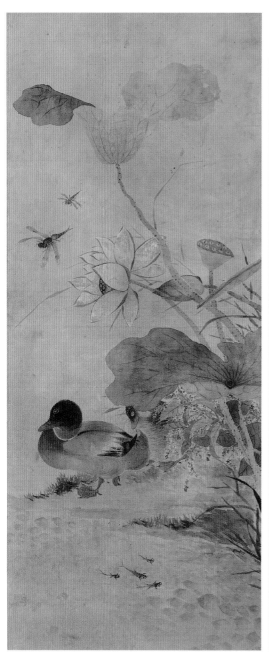
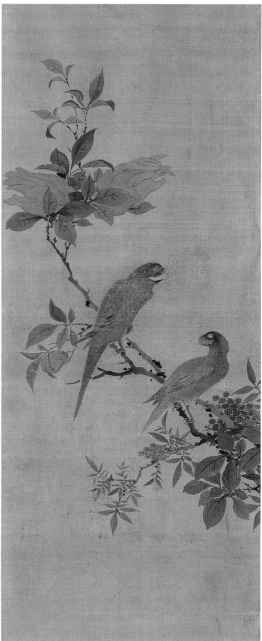

(왼쪽) 장승업, 〈연당원앙〉, 견본채색, 55×135.5cm, 간송미술관.
(오른쪽) 장승업, 〈불수앵무〉, 견본채색, 31×74.9cm, 간송미술관.

이 두 작품의 주요 소재인 원앙과 앵무는 부부 금실을 대표하는 소재로, 전통적으로 즐겨 그려온 소재이다. 이 두 작품이 실린《화훼영모 10폭 병》에 그려진 나머지 작품도 모두 이러한 가족의 화목이나 부부 금실, 출세 등을 상징하는 소재로 채워졌으니, 아마도 당시 부유한 집안에 놓일 병풍으로 제작되었을 것이다.

장승업은 사실 채색공필 화훼영모화보다 과감한 운필의 사의화풍 화훼영모화에서 더 뛰어난 모습을 보였다. 삼성미술관 리움 소장《영모도 대련》은 그의 활달하고 힘찬 운필과 세련된 묘사력을 보여준 걸작 가운데 하나이다. 몰골법으로 표현한 과감하고 생동감 있는 묘사는 그의 역량을 유감없이 보여주었다.

사실 조선 후기에는 이런 방식, 이런 느낌의 화훼영모화가 나타날 수 없었다. 그 시기에 주로 쓰인 서화용 한지는 도침 과정을 거친 종이이기 때문에 장승업의 작품에서처럼 우연적이고 자연스러운 번짐 효과를 제대로 낼 수 없었다. 그런데 조선 말기에 이르면 중국의 화선지가 본격적으로 유입되면서, 여기에 맞는 파묵법이나 발묵법을 효과적으로 사용할 수 있게 된다.

이런 효과를 능숙하게 활용한 사람이 바로 장승업이다. 화선지는 물의 번짐이 많은 예민한 종이이기 때문에 기술적으로 숙련되어야 한다. 그런데 장승업은 중국의 작품을 모사하며 공부할 때 중국의 화선지를 사용하면서 익힌 듯,《영모도 대련》을 보면 화선지의 물성을 능숙하게 활용하고 있다.

작품을 보면 농담을 조절한 큰 붓으로 한 번에 나뭇가지를 시원하게 그렸는데, 파묵과 발묵의 효과가 매우 잘 나타나고 있다. 또 화선지는 번짐 때문에 섬세한 묘사가 쉽지 않은데, 매의 날카로운 부리나 발톱, 바위틈의 꽃들에서 보듯이 빠른 운필로 형태를 정확하게 표현하고 있어 역시 화선지를 능숙하게 다루었음을 알 수 있다.

장승업의 운필은 매우 '회화적'이다. 점을 찍고 선을 긋고 색을 칠하는 방식에서 운필의 변화가 매우 다양하게 드러난다. 어느 부분에서는 붓을 송곳처럼 세워 쓰거나 뉘어서 측필로 사용하여 쓰고, 또 어느 부분

장승업,《영모도 대련》중 ⓐ와 ⓑ, 지본담채, 55×135.5cm, 삼성미술관 리움.

에서는 한달음에 연이어 그리거나 차분하게 살포시 선을 그었다. 장승업의 그림에 나타나는 이러한 다양한 운필의 변화는 그림을 매우 기교적이면서 풍성하게 한다.

지금의 눈으로 보면 이런 표현 방식은 소재 때문에 진부해보이는 면이 있지만, 오늘날 한국화 화가들이 화선지에 그리는 방식과 같다. 번지는 종이에 색과 먹을 한 붓에 묻혀 쓰고, 파묵과 발묵을 이용하며 필속을 통해 농담건습을 조절하여 표현하는 것이다. 이는 곧 재료 사용과 표현 방법에서 조선 말기 장승업의 화풍과 지금의 한국화가 이어져 있음을 말해준다.

## 안중식과 조석진

장승업의 화풍은 그의 제자 안중식과 조석진으로 계승되었고, 이들을 통해 전통 화단은 근대적 면모를 찾아가게 된다. 안중식과 조석진은 평생 친구로 지내면서 당시 전통 화단을 이끈 쌍두마차였다. 1911년 서화미술회書畵美術會가 설립되자 이곳에서 안중식은 조석진과 함께 후진 양성에 힘을 기울였고, 이때 기른 제자들이 이후 전통 화단의 중심이 된다. 안중식과 조석진의 그림은 대체로 산수화를 중심으로 장승업의 화풍을 계승했으나, 이는 초기 작품에서만 그 흔적이 보인다. 둘은 점차 서양 원근법과 명암법을 이용하거나 근대 일본화풍의 영향을 받으면서 자기 화풍을 개척한다.

안중식은 화훼영모화의 소재 표현이나 채색에서 장승업의 영향을 받았다고는 하나 부분적으로만 영향이 보일 뿐 나름대로 자기 세계를 만들어갔다. 안중식의 작품에는 장승업 작품에서 보이는 과감한 운필이나 형태적 왜곡으로 나타나는 과장된 분위기보다는 차분하고 온순한 느낌의 그림들이 많다.

〈춘강유압春江遊鴨〉을 보면 이러한 분위기를 잘 알 수 있다. 비단에 그린 이 작품은 공필로 섬세하게 표현했다. 묘사는 사실적이고 그림의

안중식, 〈춘강유압〉,
견본채색, 42×134.3cm,
1915년, 간송미술관.

분위기는 서정적이며 차분하나, 스승의 작품에서 보이는 강한 개성은 없고 뭔가 유약해보인다. 당시 망국의 시점과 겹쳐서 그런지는 모르겠으나, 안중식의 그림에는 골기가 빠져보인다.

오리 표현은 장승업의 그림과 달리 관찰해 표현한 듯 상당히 묘사적이다. 전통 방식이라기보다는 근대 일본화의 느낌이 감지된다. 몸통의 깃털은 정확한 형태에 따라 표현했으며, 선염을 통해 자연스러운 양감을 나타냈다. 이러한 사실적 표현은 스승에게서 배운 것은 아닌데, 아마도 안중식은 스승이 걸었던 중국 화풍의 모방에서 벗어나 사생으로

조석진, 〈노안〉, 지본수묵,
42×134.3cm, 1910년,
국립현대미술관.

자신의 화풍을 개척하려고 한 듯하다. 다만 오리의 사실적이고 입체적인 모습과 달리 위쪽에 그린 복숭아꽃과 대나무 표현은 가벼운 담채 몰골로 그렸는데, 표현 방식이 너무 달라 어딘가 어색해보인다. 이 시기의 그림들에서 종종 보이는 외래 화풍의 영향이나 사생과 화보풍이 뒤섞이면서 생긴 현상이라 하겠다.

조석진도 화업을 시작하는 초기에는 장승업의 영향을 받았으나 점차 자기 세계를 구축해나갔다. 그는 산수화, 기명절지, 초상화, 도석인물화, 화조 등 다양한 화재를 그렸는데, 특히 조부인 조정규趙廷奎(1791-미상)에 이어 어해도魚蟹圖를 잘 그린 작가로 알려져 있다. 그러나 조석진이 그린 〈수초어은水草魚隱〉을 보면 당시 즐겨 그린 쏘가리를 물속의 수초에서 노니는 모습으로 그렸는데, 마치 쏘가리를 잡아서 사생한 것을 적당히 배경에 맞추어 그려넣은 듯 어색한 부분이 있다. 안중식과 마찬가지로 사실적으로 표현한 대상을 전통적인 배경에 삽입하면서 생긴 부자연스러움이라 할 수 있다.

이와 달리 조석진이 그린 〈노안蘆雁〉은 매우 감각적인 모습을 보여준다. 노안도는 그의 스승 장승업이 즐겨 그리면서 유행했는데, 그도 스승을 따라 노안도를 자주 그렸다. 이 작품은 만년작이기 때문인지 숙달된 표현의 자유로운 운필이 잘 나타났다. 갈대도 붓 가는 대로 스스럼없이 표현했는데, 이러한 모습이 자연스럽다. 기러기도 화선지의 번짐과 물의 흔적을 활용하면서 그렸는데, 정교하게 표현하려고 하기보다는 느낌을 살려 툭툭 붓질을 한 것이 오히려 그림의 맛을 살려내고 있다. 이렇게 먹의 번짐과 운필의 느낌을 살리는 방식은 화선지에 표현했을 때 그 효과가 큰데, 이는 붓질이 지나갈 때 생기는 파발묵의 효과가 화면에 운치를 더해주기 때문이다. 장승업의 그림에서 발견할 수 있던 이런 효과들은 그의 제자 조석진에 이르러 더욱 현대적인 감각으로 성숙되었다.

# 민화 속 화훼영모화

조선시대 후기에는 상업 경제가 발달하면서 예술문화를 향유하는 서민 층이 늘어났다. 그 과정에서 이들이 선호하는 길상적 소재의 그림이 많이 그려졌다. 이는 조선 말기에도 꾸준히 이어져 민화의 전통을 이루게 된다. 민화는 일반적으로 서민 화가들이 생활공간의 장식과 행사용으로 그린 실용화를 말한다. 민화의 주요 화재는 기복적인 내용을 가지는 것이 많은데, 십장생도十長生圖, 문자도文字圖, 책거리, 금강산도, 모란도, 화조도, 작호도鵲虎圖 등이다.[30]

　　현재 남아 있는 민화는 대부분 19세기 이후의 작품으로 그 이전 시대부터 많이 그렸지만, 장식화는 주로 행사용이나 실내장식용으로 그렸기 때문에 보존하고자 하는 의식이 크지 않았다. 색이 바래거나 훼손되면 파기하고 새로 그리거나 기존 그림에 새로 그린 그림을 덧붙였다. 대체로 이러한 장식화들은 반복적이고 형식화된 유형을 따랐기 때문에 일반 회화보다 예술성이나 품격이 떨어진다. 그러나 주제나 내용에서 당시 사람들의 소박한 소망이나 민족적 미의식을 담고 있어 오히려 우리 전통 문화의 특징을 강하게 보여준다.

　　조선 말기의 일반 회화가 청대 회화의 영향을 받아 민족색이 퇴조한 데 반해, 민화는 장식화임에도 여전히 조선의 고유색을 드러내고 있어 예술적 의미뿐 아니라 민속학적 의미에서도 충분히 살펴볼 가치가 있다. 특히 우리 민족의 정서나 내면의 욕구를 드러내는 주제, 대담하고 과감한 색채, 독특한 화면 구성은 현대적 미감과도 만나는 부분이 있어 오히려 지금에 와서 주목을 받고 있다.

　　민화에서는 특히 화훼영모화의 소재가 많이 그려졌다. 이는 장수,

**30**

김흥남, 「궁화: 궁궐속의 민화」 (국립민속박물관 편, 『민화와 장식병풍』, 국립민속박물관, 2005, 334-347쪽). 보통 민화는 본문에서 언급한 대로 서민 화가가 민속적인 관습에 따라 그린 장식적인 그림을 말한다. 표현 특성상 관지가 없고 채색이 강렬하며 장식적이고 관습적으로 그려왔다는 것 때문에 〈십장생도〉나 〈일월오봉도〉 같은 궁정의 의식이나 장식용으로 그려진 궁정장식화도 민화로 분류하기도 한다. 그러나 궁정장식화를 민화에 포함해 말한다는 것이 비논리적이고 사용처나 제작 수준 등이 민화와 다르므로, 이를 민화와 구분해 궁정장식화 또는 궁화로 불러야 한다는 의견도 있다. 이 글은 화훼영모화를 중심으로 쓴 글이고 민화와 궁정장식화에 양식상의 차이가 크지 않다고 판단하여 구분하지 않고 민화 안에서 설명한다.

자손 번창, 부귀, 부부 금실 등과 같은 세속적 염원을 상징하는 화훼영모를 그려 공간을 장식하던 풍습이 궁정과 일반 백성에게 널리 퍼져 있었기 때문이다. 화훼영모를 소재로 가장 궁정에 맞게 양식화된 그림이 바로 십장생도이다. 십장생도는 순수 감상용이라기보다는 장식화의 성격이 강하지만 대체로 전문적인 화원이 그린 작품들이라 그 표현 솜씨나 작품의 완성도가 뛰어나다.

## 십장생도 병풍과 화조도

국립고궁박물관에 있는 〈십장생도 병풍〉이 이러한 예 가운데 하나이다. 이 작품은 해, 구름, 산, 물, 소나무, 거북, 사슴, 학, 복숭아, 불로초(영지) 등 불로장생을 상징하는 열 가지 소재로 구성되어 있다. 각 요소가 하나의 장면으로 연출되어 마치 선경仙境을 표현한 듯하다. 진채로 화려하면서도 무게감 있는 색채를 사용해 궁정 취향의 호화로움과 격조를 보여준다. 이러한 십장생은 중국에서 전해진 것인데, 이를 한 화면에서 연출한 것은 우리의 독창적 방법이라 할 수 있다. 이러한 십장생도는 어느 정도 도안화된 그림들이기 때문에 비슷한 구도와 표현 방법을 따르는 작품이 많다. 그렇기에 이 작품으로 개인의 예술적 성향이나 미적 가치를 판단하기에는 한계가 있다. 따라서 19세기 민화 속의 화훼영모화를 살펴보기 위해서는 역시 '화조화'를 살펴보는 것이 좋다.

국립중앙박물관이 소장하고 있는 작가 미상의 〈화조도〉는 현재 독립된 그림으로 되어 있으나 그림 크기나 형식으로 볼 때 병풍에서 분리된 그림일 수 있다. 번짐이 없는 종이에 세밀한 필치로 표현한 조선 말기의 전형적인 민화풍 채색공필 화조화이다. 이 작품은 언뜻 보면 화사한 색감과 안정된 표현력으로 제법 재주 있는 화가가 그린 것처럼 보인다. 하지만 기법적으로 이전의 공필 화훼영모화보다 진보된 면이 없고, 오히려 퇴보한 느낌이 강하다. 그림은 양식화된 틀만 있을 뿐, 그 이상의 무엇도 없어 보인다. 기본적으로 대경식 구도에 형식적인 운필과 진채

작가 미상, 〈십장생도 병풍〉, 견본채색, 329×132cm, 국립고궁박물관.

로 표현한 장식적인 그림이다. 선묘는 필력이 현저히 떨어지기 때문에 생동감이 없으며 윤곽 역할만 하고 있다. 매화의 잔가지 선묘를 보면붓의 탄력을 사용해 운필감 있게 그은 것이 아니라 초본에 그려진 외곽을 그대로 조심스럽게 옮기듯이 그렸다. 오리나 산새도 도식적으로 표현해 평면적으로 보인다. 이밖에 물결 표현도 마찬가지로 도식적이고, 태점 표현도 먹으로 점을 찍고 그 위에 백록白綠으로 살짝 얹는 원체화풍의 전통 방식을 답습하고 있다.

국립민속박물관에 소장된 작가 미상의 〈화조도 초본〉은 이 시기 민화가 얼마나 형식화되었는지를 잘 보여준다. 전통 회화에서 사용하는 한지나 비단은 보통 반투명하기에 선묘만 그린 초본을 따로 만들고 그 위에 비단이나 한지를 올려놓고 그린다. 그렇기에 구륵전채법을 많이 활용하는 채색공필 화훼영모화에는 자세히 표현된 초본이 필요하며, 초본이 정확할수록 생동감 있고 사실적인 표현이 가능하다.

하지만 이 〈화조도 초본〉은 언뜻 그럴듯해 보이지만, 엉성한 면이 없지 않다. 꽃과 잎의 정확한 형태가 나타나 있지 않으며 하늘을 날고 있는 새의 형태도 매우 도식화되어 있기 때문이다. 이 화고는 자연을 사생하여 수없이 많은 수정을 거쳐 만들어진 화고가 아니라, 아마도 원래 있는 화조화를 그대로 본떠 만들었거나 몇몇 화조화를 짜깁기해 만들었을 것이다. 따라서 모방한 것을 다시 모방하면서 형태가 왜곡되거나 변형되었는데 이를 다시 본으로 놓고 그림을 그렸으니, 이런 화고를 이용해 그리는 화훼영모화는 당연히 솜씨가 없어 보이고 도안화된 모습을 지니게 되는 것이다.

조선 말기에 민화 수요가 늘면서 전통 화조화의 퇴영화된 그림들이 양산되었다. 조선 후기의 채색공필 화훼영모화가 발전적으로 계승되지 못하고 민화로 명맥을 유지하면서, 이전의 예술적 성취는 점차 사라졌다. 창작 의지를 가지고 자신의 생각이나 마음을 표현한 그림이 아니라 그저 업무적으로 만든 장식화들이 그려지고 세상에 돌아다닌 것이다.

이러한 모습은 국립민속박물관 소장 《화조도 8폭병》 가운데 하나인 작가 미상의 〈화조도〉에서 볼 수 있다. 형태는 엉성하게 왜곡되고 도식

화되었으며 부귀나 부부 금실 같은 기복적인 상징들만 넘쳐난다. 그러나 한편으로 생각하면, 서민들의 공간을 장식하는 실용화로 그려진 화훼영모화가 반드시 섬세하고 사실적이거나 깊은 철학적인 사유를 담아야 할 필요는 없다. 사실 19세기 말 이후에 정형화된 문인화보다 무명의 화공이 그린 민화가 훨씬 더 좋을 수 있다. 이 시기의 문인화 중에는 숙달된 손끝에서 나오는 활달한 운필이 세련되어 보일 수 있으나 기능적이고 생명력이 없는 작품들도 많다. 그러나 못 그린 민화는 왜곡된 형태나 거친 운필 그리고 원색적인 색채 감각으로 오히려 생명력이 넘쳐나며, 우리 민족 고유의 미감이나 시대성을 더 잘 드러낼 수 있다.

이런 점에서 '못 그린' 민화는 현대에 와서 그 가치가 매우 높아졌다. 조선시대 막사발이 임진왜란 때 일본으로 건너가 최고의 자연미를 가진 다완茶碗으로 추앙받았듯이, 민화도 당시 백성들의 소원을 담은 주제와 형태적인 과장과 왜곡, 과감한 색채 표현, 화면의 평면성 등으로 원초적이면서도 현대적이라는 평가를 받게 된다.

국립민속박물관에서 소장하고 있는 작가 미상의 〈괴석화조도怪石花鳥圖〉에서 이러한 모습을 잘 볼 수 있다. 흥미로운 점은 대경식 구도, 즉 하단의 편경영모와 상단의 소지영모 구조가 여전히 존재하지만, 이것이 해체되고 재구조화되면서 전혀 다른 평면적인 구성이 만들어졌다는 것이다. 또한 형태도 디자인적으로 도안화되어 장식성이 강해졌다. 괴석이나 모란, 수대조 등도 모두 문양화되었다. 채색도 마찬가지다. 하단에 그려진 괴석은 특별한 이유 없이 단지 장식성을 더하기 위해 푸른색과 붉은색 계열로 나누어 칠했으며, 날아다니는 산새의 깃털 표현도 마찬가지로 표현되었다.

민화 속의 화훼영모화는 이러한 방식으로 재창조되면서 독특한 개성을 드러냈다. 당시 무명 화가들의 자유분방하고 과감한 도상 표현과 색채 감각은 상층문화의 세련됨을 무시하듯 과감한 왜곡과 변형을 통해 우리 민족의 기저에 깔려 있는 예술 정서를 유감없이 드러냈다.

작가 미상, 〈화조도 초본〉, 국립민속박물관.

작가 미상, 〈화조도〉, 지본채색, 78.2×160.3cm, 국립중앙박물관.

작가 미상, 〈화조도〉, 37.5×61.5cm, 지본채색, 국립민속박물관.

작가 미상, 〈괴석화조도〉, 37×51cm, 지본채색, 국립민속박물관.

현대 미술과 화훼영모화

# 현대 미술로 이어지는 화훼영모화

이 책 『한국의 화훼영모화』는 우리나라 화훼영모화를 고대부터 현대까지 조망해보려는 의도로 썼다. 그러나 과거로 거슬러 올라갈수록 현존하는 작품이 드물고 출처가 명확하지 않은 것도 문제였지만, 현대 미술에서 화훼영모화를 어떻게 논의할지도 난감했다. 오늘날 과연 화훼영모화라고 부를 수 있는 그림들이 존재하는지, 또 이를 살펴볼 필요가 있는지는 확신이 서지 않았다. 입체와 평면의 경계가 무너지고 심지어 연극, 음악, 영상 등 미술 바깥에 있는 것이 미술 안에서 융합하는 상황에서 전통적인 소재의 그림으로 접근하는 화훼영모화는 마냥 미약해보였다. 이러한 생각이 현대의 화훼영모화 부분을 집필하는 데 망설이게 했다. 전통은 현대에 계승되어야 그 존재 가치가 있다고 믿는 필자에게 현대의 화훼영모화는 꼭 다루어야 할 부분이지만 글쓰기가 쉽지 않았다.

그러나 이러는 사이에도 근현대 한국 화가의 화훼영모화 자료를 조금씩 수집하고 있었고, 또 화훼영모를 소재로 그림을 그리는 몇몇 작가에게 직접 연락해 인터뷰를 하거나 자료를 전달받을 수 있었다. 아직까지 모은 자료의 양도 많지 않고, 이를 어떻게 해석할지에 대한 명확한 기준도 없지만, 부족한대로 어느 정도 현대 화훼영모화에 대한 생각을 정리할 수는 있었다.

비록 현대 작가들이 자신들의 꽃과 새 그림을 전통 화목인 화훼영모화로 분류하거나 인식하지 않더라도, 여전히 이 소재를 즐겨 그리고 있었다. 다만 화가들의 접근 방식이나 재료와 기법의 활용 범위가 넓어졌을 뿐이다. 현대 미술의 흐름 속에서 작업의 형태가 전통 방식과는 달라도, 여전히 많은 작가가 화훼영모화의 전통과 연결되어 있었다.

현대 작가들은 다양한 방식으로 화훼영모화에 접근하고 있었다. 전통의 가치를 온전히 계승하고자 하는 작가는 그리 많지 않아도 여전히 존재했다. 또 현대 미술을 기반으로 한 작가들은 전통 화훼영모화를 차용해 시대를 반영한 주제나 의미를 드러내는 데 활용하고 있었다. 어떤 작가는 전통 재료와 기법을 고수하면서 현대적인 주제를 탐색하고, 반대로 어떤 작가는 현대적인 재료와 기법으로 전통적 주제를 다루고 있었다. 이런 방식은 전통 미술의 경계를 확장해 새로운 생명력을 더해주고 있다고 생각한다.

그러나 지금 당장 현대 미술 안의 화훼영모화를 규정하기란 쉽지 않을 듯하다. 이는 현재도 계속 진행 중인 흐름이기 때문이다. 또 사실 필자가 현대 미술 안의 화훼영모화가 우리 미술사에서 어떤 유의미한 결과들을 만들어냈는지 평가하기에는 그 역량도 턱없이 부족하다.

이에 여기서는 해방과 함께 펼쳐진 우리 현대 미술의 흐름에서 화훼영모화를 그린 몇몇 화가의 작품을 살펴보고, 이를 통해 우리 화훼영모화의 전통이 어떻게 변화하고 발전해왔는지를 탐색해보는 정도에서 그칠까 한다. 전통의 힘은 결국 흐름에 있고 이 흐름은 오늘에 발전적으로 연결되어야 생명력을 얻는다. 이런 의미에서 현대 미술 안에 존재하는 화훼영모화를 살펴보고 전통과의 접점을 탐색하는 것만으로도 나름대로 의미 있는 작업이라 생각한다.

## 현대 화훼영모화의 시대적 배경

19세기 말에 이르러 우리나라 화단은 청대 화풍의 영향을 받으면서 점차 근대적 모습을 취하게 된다. 청은 신사의화풍을 주도한 양주화파에 이어 대중적이고 개성적인 화풍을 만들어낸 상해화파가 큰 세력을 형성했으며 우리 화단에도 많은 영향을 미쳤다. 조희룡이 잘 그린 홍백매화도紅白梅花圖나 장승업이 유행시킨 기명절지도器皿折枝圖는 모두 중국 청말 근대 화풍의 영향을 받은 것이다.

그러나 20세기 초 일제의 침탈로 한반도가 식민지로 전락하면서 일본의 미술 문화가 밀려오게 된다. 우리 화단은 청대 미술 문화를 소화하고 자기화할 틈도 없이 또다시 외래 화풍의 큰 파도에 휩쓸리게 된다. 일본 화풍의 유입은 일본화가 직접 우리에게 전해진 것도 많았지만, 특히 우리 화가 중에 일본화를 선진적인 미술로 인식하고 이를 익혀 자신의 화풍으로 세워간 화가들의 영향이 컸다. 예를 들어 김은호, 변관식卞寬植(1899-1976), 이한복李漢福(1897-1940) 등은 일본에 유학을 가서 일본화를 배우고 돌아와 활동했으며, 일제 강점기에 이들이 화단에서 주도적인 위치를 차지하면서 일본 화풍이 우리 화단에 급속도로 퍼지게 된다.

근대 일본 화풍의 영향은 인물화와 화훼영모화에서 강하게 나타났다. 아련하고 몽롱한 배경을 뒤로하고 화사하면서 섬세한 대상 묘사를 통해 서정성을 드러내는 일본 화풍의 채색화들은 조선총독부가 개최한 관전인 〈조선미술전람회〉를 통해 확산되었다. 특히 김은호의 제자인 김기창, 장우성, 이유태李惟台(1916-1999)는 스승에게서 정교한 묘사와 섬세하고 우아한 일본 화풍을 익혀 〈조선미술전람회〉 동양화부에서 최고상을 받는 등 두각을 나타냈다.

20세기 초 우리 화단은 청대 미술 문화에 밀려 급속히 위축된 상태에서 또다시 일본 미술 문화의 영향 아래 놓이면서 심각한 전통의 단절을 겪게 된다. 그래서 당시 전통 화단은 수묵화에서는 중국풍의 사의화풍이, 채색화에서는 근대 일본 화풍이 대세를 이룬다.

이러한 상황은 해방과 함께 새로운 양상을 맞게 된다. 특히 일제 강

점기 때 전통 회화와 일본화를 합쳐 동양화[1]로 묶으면서 형성된 우리 한국화 화단은 해방 이후 일본 화풍을 왜색으로 단정하고, 우리 미술에 남아 있는 식민지 문화의 잔재를 청산하고자 했다.[2] 일부 화가는 '단구미술원檀丘美術院'이라는 단체를 설립해 한국 회화의 정통성을 회복하고자 노력했으며, 이전에 그리던 섬세하면서 장식적인 일본식 채색 화풍을 버리고 새로운 방향을 모색하기 시작한다.[3]

당시 한국화가 중 일부는 중국 근대 사의화풍을 좇아 문인화의 세계로 나아갔으며, 일부는 서양 추상화의 영향을 받아 동양적 비구상의 세계를 개척해갔다. 또 일부는 일본풍이라는 비판에도 근대 일본 채색 화법을 기초로 한국적인 향토색을 모색했다. 현대의 화훼영모화는 이러한 시대 배경에서 그 모습을 찾아갔다.

## 현대 사의화풍 화훼영모화

월전月田 장우성張遇聖(1912-2005)은 일제 강점기 시절에 익힌 일본 화풍을 버리고 새롭게 문인화의 길을 개척해 우리나라 현대 문인화의 세계를 연 대표적 화가이다. 그는 그림과 글씨를 조화 있게 구사할 수 있었으며, 간결하고 담백한 조형미가 돋보이는 화훼영모와 산수풍경을 즐겨 그렸다. 그의 작품은 화선지 위에서 격조 있는 운필과 담백한 채색으로 문인화의 진수를 보여주었다. 특히 적절한 여백, 감각적인 운필과 채색, 글씨가 조화를 이룬 수묵담채 화훼영모화에서 뛰어난 솜씨를 발휘했다.

〈견유화〉는 장우성의 이러한 사의화풍 화훼화의 면모를 잘 보여준다. 나팔꽃의 넓은 잎과 넝쿨은 붓의 움직임에 따라 농담건습이 자연스럽게 나타났다. 농담을 살려 한 붓에 그린 잎사귀의 넓은 면과 넝쿨의 가는 선은 파묵과 발묵의 효과를 만들어 오묘한 조화를 보여주고, 나팔꽃의 형태는 붉은색을 묻힌 붓의 간결한 움직임을 통해 매우 감각적인 모습으로 표현되었다. 이 그림은 낙관의 조화도 매우 아름답다. 화면의 오른쪽 잎사귀 밑에 간결하게 쓴 '월전사月田寫'라는 관지와 바로 밑에 찍

**1**
홍선표, 『한국근대미술사』, 시공아트, 2010, 285-287쪽.

**2**
동양화라는 명칭은 일제 강점기에 우리나라와 일본의 전통 회화를 아우르는 말로 사용되었기에 일본식 용어 사용의 잔재라고 할 수 있다. 해방 이후 이 용어에 대한 문제 제기가 꾸준히 이어졌는데, 1970년대 이후 본격적으로 동양화 대신 한국화라는 용어를 사용하자는 움직임이 일어나면서 현재는 한국화라는 용어를 자연스럽게 사용하고 있다. 그렇다고 동양화라는 용어가 사라진 것은 아니고 한국화와 함께 통용되고 있다.

**3**
앞의 책, 2010, 285-287쪽.

은 도장은 먹과 붉은색으로만 그린 그림과 일체감을 보여준다.

　이런 나팔꽃 그림은 중국 근현대 화단에서 큰 명성을 떨친 제백석齊白石(1864-1957)이 즐겨 그린 화제이다. 그 또한 마찬가지로 묵희적인 운필로 먹과 붉은색으로만 나팔꽃을 종종 그리곤 했는데, 아마도 장우성은 제백석의 이런 그림을 의식한 것 같다. 해방 이후 일본화풍에서 벗어나 새로운 화풍의 개척을 고심했던 그에게, 오창석이나 제백석 같은 당시 중국 거장들의 힘찬 운필과 감각적 채색은 적지 않은 영향을 주었을 것이라 판단할 수 있다.

　그러나 장우성은 중국 근대 사의화풍의 영향을 받는 것에만 그치지 않고, 이를 소화해 한국 문인화의 새로운 지평을 열었다. 이는 성숙한 필법에서 나타나는 조형적 아름다움만을 이야기하는 것이 아니라 주제나 내용의 변화까지 포함한다.

　〈오염지대〉에서 장우성은 고결한 선비 또는 은일자의 여유로운 모습으로 비유되어 전통적으로 많이 그려진 백로를 지치고 힘이 빠져 털썩 앉아 있는 모습으로 그렸다. 그리고 다음과 같은 화제를 썼다.

> 인간은 근대화를 원하나 공해가 이리 심한 줄 짐작이나 했겠는가. 불 바람은 대기를 더럽히고 독기 품은 오수는 강과 바다를 물들여 초목은 말라들어 가고 사람과 가축은 죽어간다. 뉘우친들 무엇하리, 인간 스스로 지은 죄인 것을.[4]

화제에서 보듯이 장우성은 백로를 고고한 문인의 표상이 아니라, 산업화에 따른 자연환경 파괴의 희생자로 표현했다. 이는 오늘날의 화훼영모가 고전적 주제에서 벗어나 시대에 대한 문제 인식을 반영할 수 있음을 보여준다. 이러한 현대 사회에 대한 주제 의식은 장우성의 다른 화훼영모화 〈춤추는 유인원〉이나 〈기아쟁식지도飢餓爭食之圖〉에서도 발견할 수 있다. 그러나 그의 작품들은 이러한 사회적인 주제에도 항상 문인화적인 고고함을 지니고 있다.

　장우성의 화훼영모화는 일본 화풍의 청산과 철저한 자기반성을 바

4
《대전일보》「변상섭의 그림보기」, 2015년 9월 10일 자.
〈오염지대〉 장우성 작.
http://www.daejonilbo.com/news/newsitem.asp?pk_no=1185454

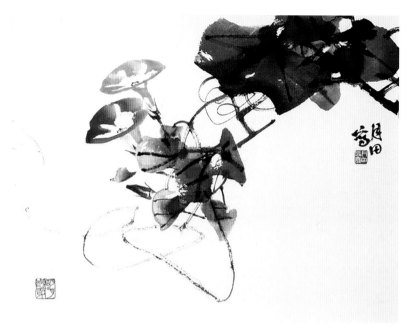

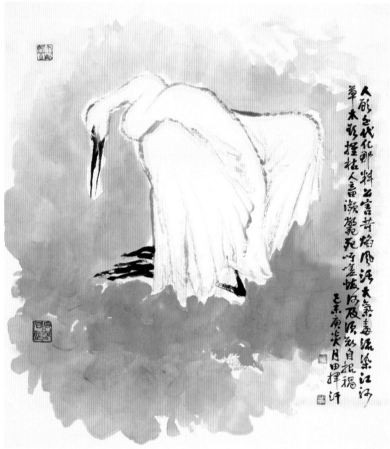

(위) 장우성, 〈견유화〉, 지본담채, 42×32cm, 1979년, 이천시립월전미술관.
(아래) 장우성, 〈오염지대〉, 지본담채, 60.5×68cm, 1979년, 이천시립월전미술관.

탕으로 새로운 한국 문인화를 창조하고자 하는 그의 열망에서 탄생한 결과물이었다. 그래서 장우성의 작품은 전통 문인화의 발전적인 계승을 통해 현대 문인화가 나아가야 할 방향을 보여주었다는 평가를 받는다.

사의화풍 화훼영모화의 현대적 모색은 다른 방향으로도 나타난다. 꽃과 새가 가진 전통적 가치인 소재의 상징성이나 형태성은 점차 묵희적인 표현을 통해 추상성을 드러내는 방향으로 나아가기도 했다. 그 대표적인 화가가 홍석창洪石蒼(1941-현재)이다. 그는 전통적인 화재를 두루 그렸으나 사군자화와 화훼화에 특히 뛰어났으며, 서예로 다져진 유연한 운필로 자유롭게 문인화의 세계에서 노닐었다.

홍석창은 많은 현대 수묵화가가 그렇듯이, 중국 근현대 사의화풍의 영향을 받았다. 그의 초창기 그림에서는 오창석을 비롯한 중국 근대 사의화풍 화가들의 영향을 충분히 짐작할 수 있는 화풍이 엿보인다. 하지만 홍석창은 이러한 중국 근대 사의화풍의 영향을 점차 털어내고 수묵의 정신성에 집중하면서 동양적 추상의 세계로 나아갔다. 결국 이런 방식의 그림은 대상을 그리되 그 특징을 강조하기보다는 대상을 빌려서 운필의 추상성을 끌어내는 것이다.

홍석창의 〈수묵조형〉은 그 제목에서 알 수 있듯이 형상을 빌려 수묵 추상 표현의 세계로 나아간 작품이다. 주황색의 선으로 꽃의 외곽을 그렸으나 어떤 꽃인지 자세하지 않으며, 주변의 먹 점과 선들은 해체되고 평면화되었다. 그림은 이제 점, 선, 면, 색이라는 조형요소를 어떻게 배치해 조화되는지가 중요해졌지 대상의 형태나 원근은 더 이상 중요한 요소가 아니었다.

〈꽃의 광시곡〉은 〈수묵조형〉에서 더 나아갔다. 이 작품은 운필을 최소화하면서 과감한 붓질로 형태를 기호화하는 방식으로 그렸다. 꽃의 이미지는 테두리에서 보이는 꽃잎 형태의 암시를 통해서만 추측할 수 있다. 그 옆 'ㄴ'자의 커다란 획은 무엇을 의미하는지 알 수는 없으나 이 역시 소재적인 특성을 표현하려는 것이 아니다.

분명 이러한 그림은 전통적 화훼영모화에서 벗어나 있다. 그러나 홍석창의 젊은 시절부터 지금까지의 작업 흐름을 보면 그는 이전의 전

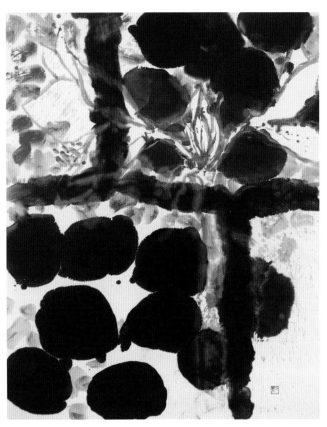

홍석창, 〈수묵조형〉,
지본담채, 133×167cm,
1992년, 개인 소장.

홍석창, 〈꽃의 광시곡〉,
지본수묵, 136×172cm,
1998년, 서울시립미술관.

통적인 사의화풍 화훼화에서 볼 수 있는 묵희성을 기초로 점차 수묵추상으로 발전해나가고 있음을 알 수 있다.

이렇듯 장우성은 소재의 사의성을 끌어내기 위해 대상의 형상성을 버리지 않은 반면, 홍석창은 사의성을 끌어내기 위해 오히려 형상을 버리고 묵희적인 운필의 세계로 나아갔다.

## 현대 공필화풍 화훼영모화

앞서 언급했듯이 해방 이후 식민지 문화의 청산과 전통 문화의 회복이라는 과제가 화단에 주어졌다. 특히 일제 강점기에 동양화라는 명칭 아래 일본화와 함께 묶여 있던 전통 화단은 일본색을 털어내기 위한 정화 작업을 펼친다.

일제 강점기에 조선화단에서는 일본화풍의 채색 인물화나 화훼영모화에서 크게 성행했는데, 해방 후 채색화 자체를 왜색이라고 폄하하면서 급격하게 쇠퇴한다. 많은 화가가 화사한 채색을 버리고 수묵화로 전향하거나 현대 조형의 세계로 나아갔다. 그러나 다양한 미술 조류가 유입되고, 시간이 흐르면서 채색 사용에 대한 거부감도 점차 사라졌다. 이에 채색화도 다시 전통 미술의 표현 방식 중 하나로 자리를 잡는다. 물론 이러한 채색화가 조선시대의 전통을 따른 것은 아니었다. 일제 강점기 때 유입된 근대 일본의 채색 방식이 그대로 유지되었고 이는 점차 전통으로 인식되었다.

이렇게 채색화를 일본화로 여기는 해방 후 화단의 흐름 속에서도 굳세게 채색화로 자신의 세계를 만들어나간 화가가 천경자千鏡子(1924-2015)였다. 사실 일제 강점기 때 천경자는 일본으로 건너가 도쿄 여자미술전문학교 일본화과에서 채색화를 익혔기 때문에 그가 작품을 제작하는 방식은 일본 근대 채색화의 제작 방식에서 비롯되었다고 할 수 있다. 그러나 그는 해방 후 일본 화풍에 대한 비판이 거세지는 상황에서 이를 극복하기 위해 꾸준히 소재나 기법에서 다양한 실험을 진행했고, 결국

천경자, 〈꽃〉, 종이에 채색, 39.5×59.5cm, 1970년대, 개인 소장.

천경자, 〈화훼〉, 종이에 채색, 32×41cm, 1989년, 개인 소장.

자신만의 독자적인 채색 화풍을 구축하게 된다.

　화훼영모는 천경자의 주요 작품 소재는 아니었다. 그러나 그는 대부분 그림에 거의 빠지지 않을 정도로 꽃을 그렸으며, 여러 점의 단독 화훼영모화를 남겼다. 1970년대 그가 그린 작품 〈꽃〉을 보면, 더는 일본 화풍의 느낌이 들지 않을 정도로 개성 있고 현대적이다. 강렬한 붉은색 바탕 위에 원색의 꽃들이 붓질의 질감을 드러내면서 표현되었다. 꽃에 외곽선을 그리거나 양감을 드러내지 않아 소재 하나하나에 집중되지 않고 화면 전체가 눈에 들어온다. 꽃 사이에 있는 여러 마리의 나비는 검은색 제비꼬리나비를 제외하곤 겨우 찾아야 보일 정도로 단순화되어 화면 안에 숨어 있다. 이러한 표현은 다양한 실험과 모색의 과정에서 서양화의 표현 방식을 수용하며 나타났다고 할 수 있다.

　1970년대 화훼화에서 보이는 이런 실험적 모습은 1989년에 제작된 〈화훼〉에서 훨씬 자기화된다. 강렬한 색감과 꽃으로 화면을 꽉 채운 모습은 유사하지만, 화훼 이외의 모호한 장식적 요소는 사라지고 꽃이 지니고 있는 다양한 형태와 색에 집중한다. 그러면서도 형형색색의 유연한 형태들이 움틀거리듯 나타나 열정적이고 생명력 넘치는 화면을 창출한다. 이렇게 천경자는 강렬한 색감과 새로운 기법을 통해 전통적인 한국화의 한계를 확장하고자 했고, 그 안에서 자신의 서정을 이끌어냈다.

　채색공필 화훼영모화가 현대 미술에서 새로운 모습으로 자리 잡는 과정에서 정은영鄭恩泳(1930-1990)의 접근 방식은 천경자와는 달랐다. 그는 어떤 면에서 보면 정공법을 택했다고 할 수 있다. 철저한 사생과 정교한 묘사로 자연의 서정을 이끌어내는 데 목표를 두고 자신의 세계를 만들어갔다. 그의 부친인 석하石下 정진철鄭鎭澈(1908-1967)은 진채화 기법으로 나비 그림을 잘 그려 남계우의 명성을 이은 화가로 알려져 있다. 정은영은 부친의 반대로 그림을 늦게 시작했지만, 결국 화단에 들어섰고 한국화 1세대인 남정藍丁 박노수朴魯壽(1927-2013)에게 사사를 받으며 자신의 화풍을 세웠다. 그래서 그런지 정은영의 화훼영모화에는 부친에게서 보고 익혔을 듯한 섬세한 채색공필화법과 박노수의 고고한 격조가 잘 융화되어 있다.

정은영은 1970년대 초반까지 스승인 박노수의 영향이 느껴지는 수묵과 수묵담채로 인물, 산수, 화훼영모 등 다양한 화재를 그렸다. 그러나 1970년대 중반에 이르러 본격적으로 진채로 그리는 화훼영모화에 몰두하기 시작한다. 당시 한국화 화단에서 절대다수가 수묵화에 몰두하던 시절에 채색화에 대한 책임감을 느꼈다고 고백한 정은영은 은은한 분위기의 배경 위에 정교하게 동식물을 묘사하는 방식으로 자신의 화풍을 만들어나갔다.[5] 그래서 그는 1980년대 한국화 화단이 '수묵화 운동'으로 한창 들썩일 때도 동식물의 사생을 통해 서정적이고 생동감 있는 화훼영모화 세계를 구축했다.

1984년에 그린 〈귀소歸巢〉는 이러한 정은영의 화풍을 잘 대변한다. 늦여름 연당의 풍경을 묘사하고 있는 이 작품은 아련한 듯 채색되어 있는 배경을 바탕으로 연꽃과 물총새를 매우 사실적으로 표현했다. 물론 그의 그림에서 일본 채색화풍의 감각이 느껴지지 않는 것은 아니다. 그러나 치밀한 관찰이나 명암 표현을 통해 사실성을 강조하고 진채와 담채를 혼용해 생동감을 부여하며 화면에 활기찬 운필을 사용해 공필과 사의의 조화를 꾀한 것을 볼 때, 그가 단지 근대 일본 채색 화훼영모화를 따랐다고 말하는 것은 그 예술적 성과에 대한 폄하일 수 있다. 여느 예술가와 마찬가지로 정은영 역시 외부에서 받은 다양한 영향을 소화하고 자기화하는 과정을 거쳤다. 정은영은 자연 안에 동식물의 서정적이고 아름다운 모습에 자신의 주관적 사견을 넣지 않아도 그 자체로 시정 넘치고 아름다울 수 있다는 것을 작품을 통해 증명했다.

노숙자盧淑子(1943-현재)는 평생 채색공필 화훼영모화로 자기 세계를 만들어간 작가이다. 그는 정은영과 유사한 화풍의 작가군에 속한다고 할 수 있다. 그러나 세련되고 기교적인 모습을 보이기보다는 대체로 착실한 관찰을 통해 얻을 수 있는 객관적 모습을 진채기법으로 표현해 화훼가 보여주는 색과 형태에 더욱 집중했다.

노숙자는 이를 위해 작품 대부분에서 간결한 구도에 화훼를 전면에 배치하는 방식을 사용했다. 또한 배경도 중심 소재인 화훼를 강조하기 위해 분위기 있는 색조로 단순하게 채웠다. 그래서 그의 작품은 중후

5
최병식, 「照耀한 自然으로의 感應」
『석운 정은영 유작전 도록』,
1991 참고.

정은영, 〈귀소〉, 지본채색, 97×133cm, 1984년, 개인 소장.

한 진채의 채색감과 착실한 묘사에서 나타나는 고요하고 평안한 느낌이
화면 전체를 차지한다.

　〈개양귀비〉는 노숙자의 이러한 작품 경향을 보여주는 좋은 예이다.
각양각색의 양귀비는 몽롱한 붉은 바탕과 함께 시선에 눈부시게 들어온
다. 필속의 변화가 거의 느껴지지 않는 차분함과 차곡차곡 쌓아 올린 채
색, 다양한 개양귀비의 형태는 장식적이면서 서정적이다. 그는 이렇게
자신이 경험한 시각적 관조의 세계로 감상자를 인도한다. 전통적 소재
의 상징이나 우의와는 아무 상관이 없다. 사의나 공필이라는 개념도 별

로 상관없어 보인다. 오로지 자신이 느낀 아름다움과 감동을 화면 전체에 색과 형태로 풀어놓은 것이다. 그래서 노숙자의 그림은 객관적 관찰 표현으로 보이지만, 사실 주관적 내적 정서가 화면 가득히 일렁거린다.

## 새로운 시도, 융합

현대에 이르면 이렇게 외래의 영향과 작가의 개성이 합쳐지면서 전통적 화훼영모화가 새로운 모습으로 변신하기 시작한다. 최근 들어 이러한 변화의 진폭이 더욱 커지고 있다. 서양의 재료와 표현 기법을 적극 사용하는 경우가 생기면서 이제는 한국화 안에서 규정할 수 없을 듯한 그림들도 등장하기 시작했다. 이러한 다양한 실험과 모색 속에서 새로운 화훼영모화가 창조되고 있다.

곽석손郭錫孫(1949-현재)의 작품 중《축제》시리즈는 새로운 방식의 접근법을 보여주고 있다. 그의 2008년 작품〈축제〉는 바탕색을 칠하고 그 위에 담한 단색으로 꽃과 나비를 문양화해 배경을 만들었다. 그리고 그 위에 화려한 채색으로 나비를 덧그려 넣었다. 언뜻 텍스타일처럼 보이는 평면화되고 흐려진 배경 위로 생동감 있는 나비가 날고 있다.

이 작품은 조선 말기 남계우의 작품과 비교해보면 이해하기가 좀 더 쉽다. 남계우는 곽석손과 마찬가지로 매우 정교하게 나비를 표현하고, 그 아래의 화훼는 흐리게 하거나 적절한 포치를 통해 나비에 더 집중하게 했다. 그러나 남계우의 그림은 여전히 상황 설정이 자연적이며 우리가 볼 수 있는 장면으로 인식된다. 이에 반해 곽석손의 그림은 그렇지 않다. 배경은 단색으로 문양화되어 있는 반면, 나비는 강한 채색으로 사실적이고 입체적으로 표현해 강한 대비를 보여준다. 심지어 '석손'이라고 흘려 쓴 한글 서명과 그 아래의 붉은 도장도 대비적이다. 그래서 이 작품은 현실 세계에서 볼 수 없는 몽환적인 느낌과 동시에 디자인적인 장식성을 보여주면서 전에 없던 새로운 화면을 만들었다.

박소현朴素賢(1961-현재)의 화훼화도 독특하고 실험적이다. 그의 화

곽석손, 〈축제〉, 지본채색, 53×45.5cm, 2008년, 개인 소장.

박소현, 〈꽃과 꽃〉, 장지에 수묵아크릴, 32×47cm, 2002년, 개인 소장.

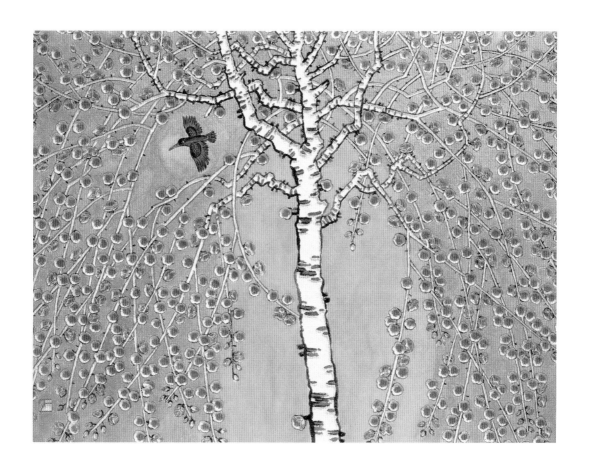

홍용선, 〈스티로폼 속으로 오는 봄-홍도〉, 스티로폼 위에 채색, 120×90cm, 2012년, 개인 소장.

훼화는 정신적으로는 수묵화의 사의성을 좇고 물질적으로는 채색화의 장식성을 좇는 듯하다. 어찌 보면 고도로 사의적인 그림이며, 어찌 보면 민화의 새로운 해석으로도 보인다. 그는 〈꽃과 꽃〉에서 수묵화의 선묘 표현에서 일반적으로 보이는 즉흥성을 강렬한 채색으로 덧입혔다. 채색은 전통적 채색이 아니라 두툼한 한지에 얼룩이 비치고 그 위에 요철이 느껴지는 아크릴의 두꺼운 선과 면으로 단순화된 화훼의 모습을 표현했다. 이런 그림은 박소현이 그린 이와 비슷한 종류의 수묵담채 화훼화의 연장선에 있다. 재료로 아크릴 채색 물감을 사용했지만 결국 그는 전통적인 모필 운용의 자유로움을 채색으로 실험한 것이다.

화훼영모화에서 재료의 실험은 수묵과 아크릴처럼 혼용 가능한 수준을 넘어서는 경우도 있다. 홍용선洪勇善(1943-현재)의 〈스티로폼에서 오는 봄-홍도〉는 그 좋은 예이다. 그의 소재는 분명 화훼영모이다. 활짝 핀 꽃나무에 산새가 한 마리 날고 있으니 영락없는 봄날의 서정을 표현한 채색 화조화이다. 그런데 이 그림은 종이에 붓으로 그린 그림이 아니라 스티로폼에 전기인두를 사용해 나무를 표현했으며, 그 위에 아크릴로 채색했다. 이런 재료 표현은 매우 개인적이며 비전통적인 방식이다. 재료의 보존성이나 제작 효과에 대한 문제를 떠나 화훼영모화의 전통적 표현 방식에서 매우 벗어나 있다. 그러나 이 작품이 담고 있는 시정은 역설적으로 다른 어떤 현대 화훼영모화보다 전통적이다.

현대의 화훼영모화에서는 이처럼 규정된 틀에서 벗어나 다양하고 새로운 시도가 이루어지고 있다. 어떤 작품은 전통과 제법 많이 떨어져 보이는 것도 있다. 그러나 이런 현대 미술 속의 화훼영모화는 결국 어느 나라에서도 볼 수 없는 우리 그림이다.

## 한국 화훼영모화의 전망

현재 우리의 미술대학에서는 전통 회화와 관련해 한국화과 또는 동양화과라는 이름의 전공으로 많은 젊은 예술가를 배출하고 있다.[6] 전공명에

6
우리나라 미술대학에서는 전통 회화와 관련한 학과로 한국화과와 동양화과가 있다. 두 학과의 교육 과정은 학교마다 조금씩 다를 수 있으나 거의 같으며 학과 명칭만 다를 뿐이다. 이 글에서는 되도록 한국화, 한국화과로 표기했다.

서 보듯이 분명 이들의 작품에서는 전통에 대한 이해가 드러나야 할 것 같지만, 그보다 서구적인 미감이라고 해야 할 듯한 주제 인식과 표현 방식이 많이 나타난다. 미술대학에서 한국화를 지도하는 교수들도 해방 이후 몇 세대를 거치면서 더는 전통 회화의 고전성에 얽매이지 않으며 훨씬 자유로워졌다. 서구의 표현주의, 추상미술, 설치미술 등과 다양한 방식으로 접목을 시도하고 있고 재료에서도 전통적인 지필묵과 채색에 국한하지 않고 다양한 재료를 함께 사용한다. 실제로 많은 한국화과 출신 젊은 작가들은 더 이상 전통적 재료나 기법의 사용에 제한을 받지 않는 것 같다.

그래서 이제는 한국화과 출신이라고 해도 그 그림이 전통적일 것이라고 기대하기 힘들게 되었다. 시대가 어느 정도 지나면 현대 미술의 정체성을 어떻게 표현할지는 모르겠으나, 점차 한국화라는 구별은 사라지고 '평면 예술' 또는 그냥 '회화'라는 테두리에 묶이게 될 거라는 생각도 든다. 이러한 변화 속에서 우리 화훼영모화는 계속해서 위축되고 그 연결성을 잃어버릴 수도 있겠다는 걱정도 생긴다. 그러나 한편으로 현대 미술 안에 미약하게 나타나는 전통의 흔적 그리고 전통과 현대가 융합되거나 차용되어 나타나는 이상한 작품들이 어쩌면 우리 전통의 새로운 모습일 수 있다는 생각도 하게 된다.

케이팝K-pop은 서양 대중음악의 여러 장르를 혼합해 만들어 조금도 우리 전통 음악과 관련이 없다. 그러나 케이팝이 현재 우리의 대중문화를 세계에 알리는 가장 훌륭한 첨병이 되어 있고, 신기하게도 세계인들은 케이팝을 통해 한국의 정체성을 찾는다. 이런 점은 전통에 대해 다시 생각하게 한다. 어쩌면 전통의 본질은 과거로부터 내려오는 유무형의 실체적 존재를 넘어 우리에게 깊게 유전되어 내려오는 문화적 DNA일 수 있다. 곧 우리 자신이 전통일 수 있다는 것이다.

우리 현대 미술에서 나타나는 화훼영모화도 이러한 관점 안에서 살펴보아야 한다고 생각한다. 비록 전통의 끈이 끊어진 듯 보이는 것도 지금 우리가 살고 있는 시공간의 한계나 좁은 시야에서 판단하는 것일 수 있다. 긍정적으로 여유를 가지고 전통과 현대 미술의 융합을 즐기고

새롭게 등장하는 전통을 응원할 필요가 있다.

그러나 필자는 조선시대 화훼영모화의 전통이 계속해서 이어지길 간절히 바란다. 개인적인 생각이지만, 정선, 김홍도, 변상벽 그림에서 보듯이 우리 조상들이 그린 화훼영모화만큼 아름다운 그림은 세계 어디에서도 보지 못했다. 민족적인 미감을 떠나 인류 보편적인 인식에서도 충분히 아름답고 위대한 작품이라 생각한다. 이런 그림들이 계속해서 이어졌으면 좋겠다. 그래서 한국화를 전공한 화가 중에 고전의 아름다움을 간직한 화훼영모화를 계승해 이를 후대로 넘겨주기 위해 노력하는 화가가 많이 나타나기를 바란다.

세상에는 새로운 경향을 추구하며 이전에 없었던 자기 세계를 창조하는 사람도 필요하지만, 전통의 아름다움을 이해하고 이를 계승하고자 하는 화가도 반드시 필요하다. 옛 화가들의 작품을 감상하면서 운필과 채색의 오묘함에 빠지고, 고화를 임모하면서 고인의 성정을 느끼려 애쓰며, 임모로 익힌 화법을 바탕으로 오늘날의 세상을 사생해내는 온고지신溫故知新의 화가나 화가 지망생들이 많이 나오면 좋겠다. 그래서 전통의 향기를 좀 더 분명히 드러내면서 오늘날의 의미와 가치를 담아내는 그림들이 계속해서 많이 그려지고 사랑받기를 소원한다.

참고문헌

소장처별 도판 목록

작가별 도판 목록

작품 및 사진 저작권 소장처

# 참고문헌

## 단행본

### 국내 서적

강관식, 『조선 후기 궁중화원 연구 상─규장각의 자비대령화원을
　　중심으로』, 돌베개, 2001.
고연희 이경규 이인숙 홍양희 김수진, 『신사임당, 그녀를 위한 변명』,
　　다산기획, 2016.
구미래, 『한국인의 상징세계』, 교보문고, 2004.
국립민속박물관 편, 『민화와 장식병풍』, 국립민속박물관, 2005.
국사편찬위원회 편, 『그림에게 물은 사대부의 생활과 풍류』,
　　두산동아, 2007.
＿＿＿, 『한국사22-조선왕조의 성립과 대외관계』,
　　국사편찬위원회, 1995.
김광국, 『김광국의 석농화원』, 눌와, 2015.
김정희, 『추사집』, 현암사, 2014.
김종대, 『우리 문화의 상징세계』, 다른 세상, 2001.
김종태 편, 『동양화론』, 일지사, 1997.
리영순, 『우리 문화의 상징 세계』, 훈민, 2006.
박영수, 『유물 속의 동물 상징 이야기』, 내일아침, 2007.
방병선, 『순백으로 빚어낸 조선의 마음-백자』, 돌베개, 2002.
＿＿＿, 『왕조실록을 통해본 조선 도자기』, 고려대학교 출판부, 2005.
백인산, 『간송미술 36 회화』, 컬처그라퍼, 2014.
＿＿＿, 『선비의 향기, 그림으로 만나다: 화훼영모·사군자화』,
　　다섯수레, 2012.
변영섭, 『표암 강세황 회화연구』, 일지사, 1988.
송희경, 『조선 후기 아회도』, 다할미디어, 2008.
안휘준, 『한국회화사연구』, 시공사, 2000.
＿＿＿, 『한국 회화의 이해』, 시공사, 2000.
안휘준 외 11명, 『한국의 미술가』, 사회평론, 2006.
오광수, 『한국현대미술사』, 열화당, 2000.
오문복, 『한시선』, 이화문화출판사, 1999.
유홍준, 『완당평전 1·2·3』, 학고재, 2002.
＿＿＿, 『조선시대 화론 연구』, 학고재, 1997.
＿＿＿, 『화인 열전 1·2』, 역사비평사, 2001.
윤용이, 『한국도자사연구』, 문예출판사, 1993.
이내옥, 『공재 윤두서』, 시공사, 2003.
이동주, 『우리 옛 그림의 아름다움』, 시공사, 1997.
＿＿＿, 『한국회화사론』, 열화당, 1994.
＿＿＿, 『한국회화소사』, 범우사, 1996.
이상희, 『꽃으로 보는 한국문화1·2·3』, 넥서스, 1999.
이선옥, 『선비의 벗 사군자-문인화 1』, 보림, 2005.
이성미, 『조선시대 그림 속의 서양화법』, 대원사, 2000.
＿＿＿, 『조선왕실과 미술문화』, 대원사, 2005.

이승철, 『우리가 정말 알아야 할 우리 한지』, 현암사, 2002.
임영주, 『한국의 전통문양』, 대원사, 2004.
전태호, 『고구려 고분벽화』, 돌베개, 2016.
정병삼 외, 『추사와 그의 시대』, 돌베개, 2002.
정약용, 『다산시선』, 창작과 비평사, 2013.
정우택 외, 『고려시대의 불화』(해설편), 시공사, 1997.
정종미, 『우리 그림의 색과 칠-한국화의 재료와 기법』, 학고재, 2001.
정향교, 『사임당을 그리다』, 생각정거장, 2016.
조요한, 『한국미의 조명』, 열화당, 1999.
조용진, 『동양화 읽는 법』, 집문당, 1999.
조희룡, 『조희룡전집, 1·2·3·4·5·6』, 한길아트, 1999.
최완수, 『겸재 정선 진경산수화』, 범우사, 1993.
최완수 외, 『우리 문화의 황금기 진경시대 1』, 돌베개, 1998.
최완수 외, 『진경시대 1-사상과 문화』, 돌베개, 1998.
한국미술사학회 편, 『조선 전반기 미술의 대외교섭』, 예경, 2006.
한국민족미술연구소 편, 『찬란한 우리 문화의 꽃 진경문화』,
　　현암사, 2014.
한우근 이성무 편, 『史料로 본 한국문화사-조선 후기 편』, 일지사, 1993.
허균, 『전통미술의 소재와 상징』, 교보문고, 1994.
허유, 『소치실록』, 서문당, 1976.
홍선표, 『한국근대미술사』, 문예출판사, 1999.
혜곡 최순우 선생 전집발간위원회 편, 『최순우 전집 3』, 학고재, 1992.

### 외국 및 번역 서적

갈로葛路, 『중국회화이론사』, 미진사, 1997.
고바야시 히로미쓰小林宏光, 『중국의 전통판화』, 시공사, 2002.
곽약허郭若虛, 『곽약허의 도화견문지』, 시공아트, 2005.
두만화杜曼華, 『공필화조화』, 절강미술학원출판사, 1991.
마이클 설리번Michael Sullivan, 『중국미술사』, 예경, 1999.
북경중앙미술학원 미술사계 중국미술사교연실 편,
　　『간추린 중국미술의 역사』, 시공사, 1998.
양신楊新 외, 『중국회화사 삼천년』, 학고재, 1999.
에른스트 H. 곰브리치E. H. Gombrich, 『서양미술사』, 예경, 2017.
장언원張彥遠 외, 『중국화론선집』, 미술문화, 2002.
제임스 프랜시스 케힐James Francis Cahill, 『중국회화사』, 열화당, 1993.

# 논문

## 국내 논문

강관식, 「진경시대의 화훼영모」『간송문화 61권』,
　　한국민족미술연구소, 2001.
고연희, 「화조화-꽃과 새, 선비의 마음」, 보림, 2004.
＿＿＿, 「조선시대 백로도, 그 표상의 변천」,
　　민족문화연구 Vol No-38, 2003.
고유섭, 「고려화적에 대하여」, 진단학보 Vol-no3, 1935.
김민정, 「단원 김홍도의 화조화 연구」,
　　이화여자대학교 석사학위논문, 1999.
김보경, 「송대 공필화조화에 관한 연구」,
　　홍익대학교 석사학위논문, 2001.
김윤정, 「조선 중기의 세화풍습」, 생활문물연구 5호, 2002.
김현아, 「조선시대 새 그림에 관한 연구」,
　　홍익대학교 석사학위논문, 2001.
문자연, 「영정조시대의 채색 화조화 연구」,
　　동국대학교 석사학위논문, 1999.
송혜경, 「「고씨화보」와 조선후기 화단」,
　　홍익대학교 석사학위논문, 2002.
박은순, 「공재 윤두서의 서화: 상고와 혁신」,
　　미술사학연구(구 고고미술) Vol.232, 2001.
박지선, 「오대·북송의 화조화 연구」, 서울대학교 석사학위논문, 1985.
백인산, 「조선시대 묵죽화 연구」, 동국대학교 박사학위 논문, 2004.
안휘준, 「이녕과 고려회화」, 미술사학연구(구 「고고미술」)
　　Vol. 221-222, 1999.
안휘준, 「조선왕조 중기 회화의 제양상」,
　　미술사학연구(구 「고고미술」) Vol.213, 1997.
우문정, 「한국화훼영모화 연구」, 홍익대학교 석사학위논문, 1983.
이선옥, 「중국매보와 조선시대 매화도」, 미술사학보 제24호, 2005.
이원복, 「화원별집고」『미술사학연구』(구 「고고미술」) 215권, 1997.
＿＿＿, 「조선중기 사계영모도고」『미술자료』 47, 1991.
＿＿＿, 「김정의 산초백두도고」『충청문화연구』,
　　한남대학교 충청문화 연구소, 1990.
＿＿＿, 「조선시대 작도고」『고고미술』 181호, 한국미술사학회, 1989.
＿＿＿, 「조선백자에 나타난 포도화」『미술자료』 39, 1987.
이은경, 「창강 조속의 회화연구」, 이화여자대학교 석사학위 논문, 1998.
이은주, 「15세기 제화시 연구」, 서울대학교 석사학위논문, 2001.
이은하, 「조선시대 화조화 연구」, 고려대학교 박사학위논문, 2011.
이지윤, 「한국 노안도 연구」, 이화여자대학교 석사학위논문, 2003.
임채명, 「충암 김정의 시 연구」, 한문학론집 Vol.15, 1997.
장난희, 「중국 명·청대 화보와 조선후기 화단」,
　　충남대학교 석사학위논문, 2003.

장지성, 「조선 중기 화조화 연구」, 동국대학교 박사학위 논문, 2008.
전연숙, 「개자원화전이 조선후기 화단에 미친 영향」,
　　홍익대학교 석사학위논문, 2003.
정경아, 「19세기 조선시대 화조화의 연구」,
　　홍익대학교 석사학위논문, 1997.
정민, 「관물정신의 미학 의의」, 한국학논집 Vol.27, 1995.
조동민, 「한국시가에 나타난 새의 상징성 연구」,
　　건국대학교 논문집 Vol. 8, 1981.
최영화, 「조선조 도화서 화원 화조화 연구」,
　　홍익대학교 석사학위논문, 1999.
최완수, 「조선시대영모화고」『간송문화 10주년 기념논문집』,
　　한국민족미술연구소, 1981.
＿＿＿, 「지곡송학도고」, 미술사학연구(구 『고고미술』),
　　Vol.146-147, 1980.
＿＿＿, 「조선왕조 영모화고」『간송문화』 17권,
　　한국민족미술연구소, 1979.
＿＿＿, 「겸재진경산수화고」『간송문화』 21호,
　　한국민족미술연구소, 1981.
하유경, 「조선 후기 채색 화훼영모화 연구」,
　　서울대학교 석사학위논문, 1991.
허영환, 「조선시대 중국화모방작들」, 미술사학 제4권, 1992.
＿＿＿, 「십죽재서화보연구」, 미술사학 제6권, 1994.

## 외국 논문

劉芳如, 「中國古畵裡的草蟲世界」『月刊 故宮文物』 220, 國立故宮博物院,
　　2001.
蔡秋來, 「雅賞唐代花鳥畵之藝術成就」, 臺北市立師範學園學報 34期, 2003.

# 도록

## 국내 도록

강릉시 오죽헌/시립박물관 편, 『아름다운 여성, 신사임당』,
　　오죽헌/시립박물관, 2004.
고려대학교박물관 편, 『고서화명품도록』, 고려대학교, 1989.
국립경주박물관 편 『국립경주박물관』, 통천문화사, 2015.
국립민속박물관 편, 『민화와 장식병풍』, 국립민속박물관, 2005.
국립부여박물관 편, 『국립부여박물관 도록』, 국립부여박물관, 1997.
국립중앙박물관 편, 『국립중앙박물관 대도록』, 솔출판사, 2005.
_____, 『조선성리학의 세계』, 시월, 2003.
_____, 『통일신라』, 통천문화사, 2003.
_____, 『고려·조선의 대외교류』, 국립중앙박물관, 2002.
_____, 『국립중앙박물관 한국서화유물 도록』 1-13권, 국립중앙박물관.
_____, 『시대를 앞서간 예술혼 표암 강세황』, 그라픽네트, 2013.
국립중앙박물관 외 편, 『단원 김홍도-탄신 250주년 기념특별전 도록』,
　　삼성문화재단, 1995.
김재열 편, 『Korean Art Book 백자·분청사기 I, II』, 예경, 2000.
김종태 편, 『동양의 명화 3-중국I』 3권, 삼성출판사, 1985.
동국대학교 박물관 편, 『건학 100주년 기념 특별전 동국대학교 국보전』,
　　동국대학교 박물관, 2006.
방병선 외 3인 편, 『Korean Art Book 토기·청자 I, II』, 예경, 2000.
삼성미술관 리움 편, 『조선말기회화전』, 삼성미술관 리움, 2006.
_____, 『세밀가귀』, 삼성미술관 리움, 2015.
서강대학교박물관 편, 『서강대학교박물관 도록』,
　　서강대학교 출판부, 1979.
선문대학교 박물관 편, 『선문대학교 박물관 명품도록』,
　　선문대학교, 2000.
서울대학교박물관 편, 『서울대학교박물관 도록』, 서울대학교, 1983.
_____, 『서울대학교박물관 소장품 도록』, 서울대학교, 2007.
안휘준·최순우·정양모 편, 『동양의 명화 I, II』, 삼성출판사, 1989.
예술의전당 서울서예박물관 편, 『경남대학교박물관 소장
　　〈데라우치문고〉 보물, 시서화에 깃든 조선의 마음』,
　　예술의전당 서울서예박물관·경남대학교 박물관, 2006.
유복열 편, 『한국회화대관』, 문교원, 2002.
이동국 외 편, 『한국서예사특별전, 표암 강세황』, 예술의 전당, 2003.
이원복, 『한국미의 재발견6-회화』, 솔, 2005.
이원섭, 홍석창 역, 『완역 개자원화전』, 능성출판사, 1976.
이화여자대학교 박물관 편, 『한국고대 회화의 흔적』,
　　이화여자대학교 출판부, 2000.
_____, 『탐매...매화를 찾아서』, 이화여자대학교 출판부, 1997.
_____, 『조선백자항아리』, 1985.
정양모 책임감수, 『한국의 미 18-화조사군자』 중앙일보사, 1996.
정우택, 기쿠다케 준이치菊竹淳一, 『고려의 불화』, 시공사, 1996.

조선일보 특별취재팀 편, 『집안 고구려 고분벽화』, 조선일보사, 1993.
조선화보사 편, 『고구려고분벽화』, 조선화보사, 1986.
죽화랑 편, 『조선시대 회화의 진수』, 죽화랑, 1997.
최완수 책임편집, 『간송문화 16호 -조선문인화』,
　　한국민족미술연구소, 1979.
_____, 『간송문화 17호 -조선영모화』, 한국민족미술연구소, 1979.
_____, 『간송문화 26호 -조선중기』, 한국민족미술연구소, 1984.
_____, 『간송문화 47호 -조선화원화』, 한국민족미술연구소, 1994.
_____, 『간송문화 57호 -조선화원영모화』, 한국민족미술연구소, 1999.
_____, 『간송문화 65호 -조선중기회화』, 한국민족미술연구소, 2003.
_____, 『간송문화 90호 -화훼영모』, 간송미술 문화재단, 2015.
호암미술관 편, 『꿈과 사랑, 매혹의 우리민화』, 삼성문화재단, 1998.
_____, 『조선전기국보전』, 삼성문화재단, 1996.
_____, 『호암미술관명품도록 I, II』, 삼성문화재단, 1996.

## 외국 도록

簡松村 편, 『名畫薈珍』, 臺灣 國立故宮博物院, 1995.
國立故宮博物院 편, 『明四大家特展-沈舟』, 臺灣 國立故宮博物院, 2014.
_____, 『故宮書畫精華特輯』, 臺灣 國立故宮博物院, 2004.
大阪市立東洋陶瓷美術館 편, 『東洋陶瓷の 展開』,
　　大阪市立東洋陶瓷美術館, 1999.
大和文化館 편, 『開館 35周年 紀念特別展 - 對幅』, 大和文化館, 1995.
劉建平 編, 『林良·呂紀 畫集』, 天津人民美術出版社, 1997.
劉芳如 외 편, 『月刊故宮文物』 220호, 臺灣 國立故宮博物院, 2001.
劉正 외 편, 『林良呂紀畫集』 天津人民出版社, 1997.
王悅玉 외 편, 『中國古畫集成 1·2·3·6·8·12권』, 山東美術出版社, 2000.
人民出版公司 편, 『齊白石 畫集 上·下』, 人民出版公司, 2003.
鄭振鐸 외 2인 編, 『宋人畫冊』, 人民美術出版社, 1994.
中國古代書畫鑑定組 편, 『中國繪畫全集』, 전권(1-30권), 文物出版社, 1997.
中國美術全集編纂委 편, 『中國美術全集』, 壁畫編, 上海人民出版公社, 1988.
昌彼得 외 편, 『月刊故宮文物』 150호, 臺灣 國立故宮博物院, 1995.
_____, 『月刊故宮文物』 155호, 臺灣 國立故宮博物院, 1996.

## 사료

姜希孟,『私淑齋集』(韓國文集叢刊 12).

金富軾,『國譯 三國史記』(乙酉文化社, 1986).

金安老,『龍泉談寂記』(『國譯 大東野乘』, 民族文化推進會, 1985).

金昌業,『燕行日記』(한국고전종합DB).

南泰膺,『聽竹畫史』(通文館).

徐居正,『四佳集』(韓國文集叢刊 10).

成俔,『虛白堂集』(韓國文集叢刊 14).

成俔,『慵齋叢話』(『國譯 大東野乘』, 民族文化推進會, 1985).

蘇世讓, 陽谷集(韓國文集叢刊 23).

申光漢,『企齋集』(韓國文集叢刊 22).

申翊聖,『樂全堂集』(韓國文集叢刊 93).

申叔舟,『保閑齋集』(韓國文集叢刊 10).

李奎報,『東國李相國集』(韓國文集叢刊 2).

李肯翊,『國譯 練藜室記述』(民族文化推進委員會, 1967).

李德懋,『國譯 靑莊館全書』(民族文化推進會, 1978).

李穡,『牧隱詩藁』(韓國文集叢刊 3-5).

李晬光,『芝峰類說』(乙酉文化社, 1975).

李齊賢,『益齋亂藁』(韓國文集叢刊 2).

李滉,『退溪集』(韓國文集叢刊 29-31).

承政院日記(民族文化推進會, 2004).

『朝鮮王朝實錄』(한국고전종합DB).

강희안 지음, 이병훈 옮김,『양화소록』, 을유문화사, 2005.

## 자료집/사전류

### 국내 자료

오세창 편, 동양고전학회 역,『국역 근역서화징 상·하』, 시공사, 1998.

이성미·김정희,『한국 회화사 용어집』, 다할미디어, 2003.

이어령 책임 편찬,『한중일 문화코드읽기 비교문화상징사전』,
　　　　종이나라, 2006.

장경희 등 편,『한국 미술문화의 이해』, 예경, 1994.

정양모 편,『조선시대 화가 총람 1·2』, 시공아트, 2017.

진홍섭 편저,『한국미술자료집성 1·2·4·6』, 일지사, 2000.

진홍섭·최순우 편저,『한국미술사연표』, 일지사, 1981.

한국문화상징사전편찬위원회,『한국문화상징사전 1-5』, 1992.

한국미술연구소 편,『동아시아 회화사연표』, 시공사, 1997.

홍선표·이태호·유홍준 편,『한국회화사연표』, 중앙일보사, 1986.

### 중국 자료

顧炳 편,『顧氏畫譜』(『中國古畫譜集成』2, 1998).

古松 편,『高松翎毛譜』(『中國古畫譜集成』1, 1998).

劉崑 편,『中國畫論類編 上·下』, 華正書局, 1987.

野崎誠近 편, 변영섭 역,『中國吉祥圖案』, 예경, 1992.

王槪 편,『芥子園畫傳』(雲林堂, 1987).

周履靖 편,『畫藪』(『中國古畫譜集成』1권, 1998).

朱鑄禹 편,『中國歷代畫家人名辭典』, 人民出版公司, 2003.

朱壽鏞 편,『畫法大成』(『中國古畫譜集成』3권, 1998).

漢語大辭典 編纂委員會 편,『漢語大辭典』, 漢語大辭典出版社, 1986.

胡正言 편,『十竹齋畫譜』(『中國古畫譜集成』8권, 1998).

黃鳳池 편,『唐詩畫譜』(『中國古畫譜集成』6권, 1998).

편찬자 미상,『宣和畫譜』(中華書局, 1985).

### 인터넷 사이트

간송미술관 kansong.org

국립중앙박물관 www.museum.go.kr

문화재청 국가문화유산포털 www.heritage.go.kr

삼성미술관 리움 leeum.samsungfoundation.org

한국고전종합DB db.itkc.or.kr

# 소장처별 도판 목록

## 국내

### 간송미술관
공민왕, 〈이양도〉
김시, 〈매조문향〉 〈야우한와〉
김식, 〈단풍서조〉 〈추금탐주〉
김정희, 〈적설만산〉 〈춘농로중〉
김홍도, 〈마상청앵〉 〈묵죽도〉 〈야수압영〉
　　　　〈유당압류〉 〈춘금자호〉 〈하화청정〉
　　　　〈해탑노화〉 〈황묘농접〉
방희용, 〈화지군자〉
변상벽, 〈국정추묘〉 〈자웅장추〉 〈죽수쌍작〉
사임당, 〈포도〉
전 사임당, 〈포공주실〉
신윤복, 〈나월불폐〉
심사정, 〈금낭초접〉 〈금욕파주〉 〈노웅탐치〉
　　　　〈모란절정〉 〈쌍금서유〉 〈서설홍청〉
　　　　〈오상고절〉 〈와룡암소집도〉 〈유사명선〉
안중식, 〈춘강유압〉
어몽룡, 〈묵매〉
유자미, 〈지곡송학도〉
이건, 〈설월조몽〉
이경윤, 〈화하소구〉
이정, 〈묵란〉 〈풍죽〉
이징, 『산수영모첩』 중 〈요당원앙〉
장승업, 〈불수앵무〉
장승업, 〈연당원앙〉
정선, 〈독서여가〉 〈서과투서〉 〈서과투서〉
　　　　〈과전청와〉 〈추일한묘〉 〈석죽호접〉
　　　　〈홍료추선〉 〈하마가자〉 〈계관만추〉
　　　　〈초전용서〉
조석진, 〈수초어은〉
조속, 〈매화명금〉 〈설조휴비〉
전 조속, 〈고매서작〉
전 조지운, 〈추순탁속〉
최북, 〈추순탁속〉 〈서설홍청〉
홍진구, 〈자위부과〉

### 강릉시 오죽헌/시립박물관
전 사임당, 〈봉숭아와 잠자리〉
　　　　〈수박과 석죽화〉 〈수박과 여치〉

### 경남대학교 박물관
이경윤, 〈월반노안도〉

### 고려대학교박물관
전 조속, 〈산금도〉

### 국립경주박물관
〈연꽃 장식〉

### 국립고궁박물관
작가 미상, 〈십장생도〉

### 국립중앙박물관
강세황, 〈난죽도〉 〈자화상〉 〈채소도〉
　　　　『표암첩』 1권 중 〈패랭이〉
　　　　『표암첩』 2권 중 〈무〉
『고송영모보』의 〈숙조세〉
〈군작쌍묘〉
김두량, 〈흑구소고〉
김명국, 〈설경산수도〉
김수철, 〈화훼도 대련〉 중 ⓐ와 ⓑ
김식, 〈소〉
전 김식, 『화조화첩』 중 〈석죽비연〉
　　　　〈하지수금〉 〈패하백로〉 〈한정노안〉
남계우, 〈화접도 대련〉 중 ⓐ와 ⓑ
　　　　〈농경문청동기〉
　　　　〈백제금동대향로〉
변상벽, 〈모계영자〉
사임당, 〈초충도 8폭〉
　　　　〈수박과 들쥐〉 〈가지와 방아깨비〉
　　　　〈오이와 개구리〉 〈양귀비와 도마뱀〉
　　　　〈추규와 개구리〉 〈맨드라미와 쇠똥벌레〉
　　　　〈여뀌와 사마귀〉 〈원추리와 매미〉
전 사임당, 〈백로도〉
신명연, 『산수화훼도첩』 중 〈양귀비〉 〈국화〉
　　　　〈모란〉 〈백합〉 〈국화〉 〈화조도〉
신세림, 〈죽금도〉
전 신잠, 〈화조도 4폭〉 중 〈가을〉
심전, 〈화조도〉
전 안귀생, 〈화조도〉
이암, 〈어미 개와 강아지〉
전 이영윤, 〈유상춘구도〉
전 이경윤, 〈화조도 8폭〉 중
　　　　〈겨울ⓐ〉 〈겨울ⓑ〉 〈가을ⓐ〉 〈가을ⓑ〉
　　　　〈여름ⓐ〉 〈여름ⓑ〉 〈봄ⓐ〉 〈봄ⓑ〉

### (right column)
이징, 〈하지원앙〉 〈화조〉
임량, 〈겨울 숲속 두 마리 매〉
작가 미상, 〈양〉
작가 미상, 〈화조도〉
전충효, 〈괴석초충〉
정홍래, 〈해응도〉
조속, 〈잔하수금도〉 《조창강·송난곡 8폭소병》 중
　　　　〈묵란영모〉 〈묵국영모〉 〈매조도〉 〈죽금도〉
전 조속, 〈노수작작도〉 〈월하숙조도〉 〈부분〉
조영석, 〈말징박기〉
조지운, 〈매상숙조〉
전 조지운, 〈송학도〉
조희룡, 〈매화도〉 〈홍매백매도병〉
〈천마도〉
〈청동은입사물병〉 〈부분〉
〈청자상감물가풍경매화대나무무늬주전자〉
〈청자양각갈대기러기무늬정병〉 〈부분〉
〈청자철화화훼절지무늬매병〉
〈청화백자매조죽무늬항아리〉
최북, 〈배추와 붉은 무〉 《사시팔경도첩》 중
　　　　〈늦겨울〉 〈토끼〉 〈호취응토〉
허련, 〈묵모란〉 〈묵모란〉
홍세섭, 〈유압도〉

### 국립민속박물관
작가 미상, 〈괴석화조도 8폭〉 중 하나
작가 미상, 〈화조도〉 초본
작가 미상, 〈화조도 8폭〉 병풍 중 하나

### 국립현대미술관
조석진, 〈노안〉

### 삼성미술관 리움
강세황, 〈벽오청서도〉
김홍도, 〈백로횡답〉 〈추림쌍치〉 〈춘작보희〉
〈금은장쌍록문장식패합〉
『신라백지묵서대방광불화엄경』 표지화 〈부분〉
심사정, 〈연지유압〉
장승업, 〈영모도 대련〉 중 ⓐ와 ⓑ
이암, 〈화조구자〉
〈청자상감화조무늬도판〉
〈청화백자매죽무늬항아리〉

이천시립월전미술관
장우성, 〈견유화〉〈오염지대〉

이화여자대학교 박물관
〈청화백자매조죽무늬항아리〉

일민미술관
강세황, 〈방십죽제화조도〉
『표암선생서화첩』 중 〈묵란도〉

해남 윤씨 종가
윤두서, 〈군마도〉〈석류매지〉〈선면수조〉
〈유하백마〉〈자화상〉〈채과도〉

호암미술관
안중식, 〈노안도〉

기타 국내
〈마굿간〉, 안악 3호분 앞방 동쪽 곁방,
　　　황해도 안악군.
〈반구대 암각화〉(부분),
　　　경북 포항시 울주군 대곡리.
〈소나무〉, 진파리 1호분 널방 북벽,
　　　남포시 강서구역.
〈외양간〉, 안악 3호분 전실 앞방 곁방,
　　　황해도 안악군.
〈주작도〉, 강서중묘 널방 남벽, 평안남도
　　　강서군.
〈주작도〉(부분), 무용총 널방 천장,
　　　중국 길림성 집안현(모사작).

**해외**

대만 국립고궁박물원
작가 미상, 〈하당계칙도〉(부분)
전 최각, 〈기실암순〉, 북송

미국 보스턴미술관
이암, 〈가응도〉

일본 도쿄국립박물관
여기, 〈사계화조도〉 중 봄

중국 광주시미술관
임량, 〈추림취금도〉

기타 해외
〈불열반도〉와 동물들, 일본 사이쿄지 (모사작)
〈수월관음도〉(부분), 일본 다이토쿠지
〈아미타여래도〉의 연꽃 부분,
　　　일본 시마즈 가문에서 소장했으나
　　　현재는 소장처 미확인.

**개인 소장**

곽석손, 〈축제〉
김정, 〈이조화명도〉
노숙자, 〈개양귀비〉
박소현, 〈꽃과 꽃〉
정은영, 〈귀소〉
조속, 〈백로탄어〉
천경자, 〈꽃〉〈화훼〉
홍석창, 〈꽃의 광시곡〉〈수묵조형〉
홍용선, 〈스티로폼 속으로 오는 봄-홍도〉

# 작가별 도판 목록

강세황, 〈난죽도〉〈방십죽제화조도〉
　　〈벽오청서도〉〈자화상〉〈채소도〉
　　『표암선생서화첩』 중 〈묵란도〉
　　『표암첩』 1권 중 〈패랭이〉
　　『표암첩』 2권 중 〈무〉
공민왕, 〈이양도〉
곽석손, 〈축제〉
김두량, 〈흑구소고〉
김명국, 〈설경산수도〉
김수철, 〈화훼도 대련〉 중 ⓐ와 ⓑ
김시, 〈매조문향〉〈야우한와〉
김식, 〈단풍서조〉〈소〉〈추금탐주〉
전 김식, 『화조화첩』 중 〈석죽비연〉
　　〈하지수금〉〈패하백로〉〈한정노안〉
김정, 〈이조화명도〉
김정희, 〈적설만산〉〈춘농로죽중〉
김홍도, 〈마상청앵〉〈묵죽도〉〈백로횡답〉
　　〈야수압영〉〈유당압류〉〈추림쌍치〉
　　〈춘금자호〉〈춘작보희〉〈하화청정〉
　　〈해탐노화〉〈황묘농접〉
남계우, 〈화접도 대련〉 중 ⓐ와 ⓑ
노숙자, 〈개양귀비〉
박소현, 〈꽃과 꽃〉
방희용, 〈화지군자〉
변상벽, 〈국정추묘〉〈모계영자〉〈자응장추〉
　　〈죽수쌍작〉
사임당, 《초충도 8폭》 중
　　〈수박과 들쥐〉〈가지와 방아깨비〉
　　〈오이와 개구리〉〈양귀비와 도마뱀〉
　　〈추규와 개구리〉〈맨드라미와 쇠똥벌레〉
　　〈여뀌와 사마귀〉〈원추리와 매미〉
　　〈포도〉
전 사임당, 〈백로도〉〈봉숭아와 잠자리〉
　　〈수박과 석죽화〉〈수박과 여치〉〈포공주실〉
신명연, 『산수화훼도첩』 중 〈양귀비〉〈국화〉
　　〈모란〉〈백합〉〈국화〉〈화조도〉
신세림, 〈죽금도〉
신윤복, 〈나월불폐〉
전 신잠, 〈화조도 4폭〉 중 〈가을〉

심사정, 〈금낭초접〉〈금욕파주〉
　　〈노응탐치〉〈모란절정〉〈쌍금서유〉
　　〈서설홍청〉〈연지유압〉〈오상고절〉
　　〈와룡암소집도〉〈유사명선〉
심전, 〈화조도〉
전 안귀생, 〈화조도〉
안중식, 〈노안도〉〈춘강유압〉
어몽룡, 〈묵매〉
여기, 〈사계화조도〉 중 봄
유자미, 〈지곡송학도〉
윤두서, 〈군마도〉〈석류매지〉〈선면수조〉
　　〈유하백마〉〈자화상〉〈채과도〉
이건, 〈설월조묘〉
이경윤, 〈월반노안도〉〈화하소구〉
전 이경윤, 〈화조도 8폭〉 중
　　〈겨울ⓐ〉〈겨울ⓑ〉〈가을ⓐ〉〈가을ⓑ〉
　　〈여름ⓐ〉〈여름ⓑ〉〈봄ⓐ〉〈봄ⓑ〉
이암, 〈가응도〉〈어미 개와 강아지〉〈화조구자〉
전 이영윤, 〈유상춘구도〉
이정, 〈묵란〉〈풍죽〉
이징, 『산수영모첩』 중
　　〈요당원앙〉〈하지원앙〉〈화조〉
임량, 〈겨울 숲속 두 마리 매〉〈추림취금도〉
장승업, 〈불수앵무〉〈연당원앙〉
　　《영모도 대련》 중 ⓐ와 ⓑ
장우성, 〈견유화〉〈오염지대〉
전충효, 〈괴석초충〉
정선, 〈독서여가〉〈서과투서〉〈서과투서〉
　　〈과전청와〉〈추일한묘〉〈석죽호접〉
　　〈홍료추선〉〈하마가자〉〈계관만추〉
　　〈초전용서〉
정은영, 〈귀소〉
정홍래, 〈해응도〉
조석진, 〈노안〉〈매화명금〉〈백로탄어〉
　　〈설조휴비〉〈수초어은〉
조속, 〈잔하수금도〉《조창강·송난곡 8폭소병》 중
　　〈묵란영모〉〈묵국영모〉〈매조도〉〈죽금도〉
전 조속, 〈고매서작〉〈노수서작〉〈산금도〉
　　〈월하숙조도〉〈부분〉

조영석, 〈말징박기〉
조지운, 〈매상숙조〉
전 조지운, 〈송학도〉〈추순탁속〉
조희룡, 〈매화도〉〈홍매백매도병〉
천경자, 〈꽃〉〈화훼〉
전 최각, 〈기실암순〉, 북송
최북, 〈배추와 붉은 무〉〈서설홍청〉
　　『사시팔경도첩』 중 〈늦겨울〉
　　〈토끼〉〈호취응토〉
허련, 〈묵모란〉〈묵모란〉
홍세섭, 〈유압도〉
홍석창, 〈꽃의 광시곡〉〈수묵조형〉
홍용선, 〈스티로폼 속으로 오는 봄-홍도〉
홍진구, 〈자위부과〉

작가 미상, 《괴석화조도 8폭》 중 하나
작가 미상, 〈십장생도〉
작가 미상, 〈양〉
작가미상, 〈연꽃 장식〉
작가 미상, 〈하당계칙도〉〈부분〉
작가 미상, 〈화조도〉
작가 미상, 〈화조도 초본〉
작가 미상, 《화조도 8폭》 병풍 중 하나

# 작품 및 사진 저작권 소장처

| 미술관 및 박물관 | 작가 |
|---|---|
| **국내** | 곽석손 |
| 간송미술관 | 노숙자 |
| 강릉시 오죽헌/시립박물관 | 박소현 |
| 경남대학교 박물관 | 홍석창 |
| 고려대학교박물관 | 홍용선 |
| 국립경주박물관 | |
| 국립고궁박물관 | |
| 국립민속박물관 | |
| 국립중앙박물관 | |
| 국립현대미술관 | |
| 삼성미술관 리움 | |
| 서울특별시 | |
| 이천시립월전미술관 | |
| 이화여자대학교 박물관 | |
| 일민미술관 | |
| 해남 윤씨 종가 | |
| 호암미술관 | |
| | |
| **해외** | |
| 미국 보스턴미술관 | |
| 일본 도쿄국립박물관 | |